ALL SHOOK UP
―― HOW ROCK'N'ROLL CHANGED AMERICA

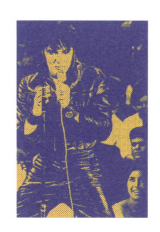

天翻地覆

摇滚改变美国

[美] 格伦·阿尔特舒勒（Glenn C. Altschuler）著
董 楠 译

生活·讀書·新知 三联书店

Simplified Chinese Copyright © 2018 by SDX Joint Publishing Company.
All Rights Reserved.
本作品中文简体版权由生活·读书·新知三联书店所有。
未经许可，不得翻印。

Copyright © 2003 by Glenn C.Altschuler.
"ALL SHOOK UP: HOW ROCK 'N' ROLL CHANGED AMERICA,
FIRST EDITION" was originally published in English in 2003.
This translation is published by arrangement with Oxford University Press.

图书在版编目（CIP）数据

天翻地覆：摇滚改变美国／（美）格伦·阿尔特舒勒（Glenn C. Altschuler）著；
董楠译．—北京：生活·读书·新知三联书店，2018.5
ISBN 978-7-108-06076-1

Ⅰ．①天… Ⅱ．①格… ②董… Ⅲ．①摇滚乐-音乐史-美国
Ⅳ．① J609.712

中国版本图书馆 CIP 数据核字（2017）第 196709 号

策　　划	汪明安
文字编辑	周玖龄
责任编辑	叶　彤
装帧设计	蔡立国
责任校对	张国荣
责任印制	徐　方
出版发行	生活·讀書·新知 三联书店
	（北京市东城区美术馆东街 22 号 100010）
网　　址	www.sdxjpc.com
图　　字	01-2017-7046
经　　销	新华书店
印　　刷	河北鹏润印刷有限公司
版　　次	2018 年 5 月北京第 1 版
	2018 年 5 月北京第 1 次印刷
开　　本	635 毫米 × 965 毫米 1/16 印张 14.75
字　　数	190 千字
印　　数	0,001-7,000 册
定　　价	35.00 元

（印装查询：01064002715；邮购查询：01084010542）

目录

编辑手记　　*1*

1　"天翻地覆"
　　——流行音乐与美国文化，1945—1955　　*3*

2　"棕色眼睛的帅哥"
　　——摇滚乐与种族　　*44*

3　"大火球"
　　——摇滚乐与性　　*82*

4　"哎呀呀，别顶嘴"
　　——摇滚乐与代际冲突　　*120*

5　"滚过贝多芬，把这个消息告诉柴可夫斯基"
　　——摇滚乐与流行文化战争　　*158*

6　"音乐死去的那一天"
　　——摇滚乐的暂歇期与复兴　　*195*

尾　声　"生于美国"
　　——摇滚乐的持久影响力　　*223*

编辑手记

1955年，电影《黑板丛林》(*Blackboard Jungle*)及其主题歌《昼夜摇滚》(*Rock Around the Clock*)的问世无疑标志着美国文化史上的关键时刻。摇滚乐在节奏布鲁斯这种非裔美国人的音乐类型上发展起来，直至如今。在过去，30岁以上的人鄙视它，自封的音乐品位仲裁者嘲笑它，性道德的卫道士谴责它，担心种族之大防被突破的白人攻击它，媒体也指责它导致青少年犯罪，但是年轻人却全心全意地接受了它。对于婴儿潮一代来说，摇滚乐意味着音乐上的解放。每一代人都试图通过反抗长辈来定义自身。20世纪50年代的青少年在60年代长大成人，对于他们来说，摇滚乐就是反抗的催化剂。本书作者格伦·阿尔特舒勒（Glenn Altchuler）写道，假如没有摇滚乐，"就不可能想象美国的60年代会是什么样子"。这种文化现象一开始与政治无关，但却协助催生了民权运动和反战运动，为这十年赋予了独特的气质。阿尔特舒勒说，这个"神魂颠倒的一代""把刚刚成形的不满和失望情绪变成了政治与文化运动"。

作为一个音乐类型，摇滚乐并不只有单一的模式。从两拍到四拍，它有着许多变种：节奏布鲁斯（rhythm and blues）、乡村摇滚（country rock）、浪漫摇滚（romantic rock）、重金属（heavy metal）、朋克摇滚（punk rock）、垃圾摇滚（grunge）、基督摇滚（Christian rock），等等。小理查德（Little Richard）、帕特·布恩

（Pat Boone）、杰里·李·刘易斯（Jerry Lee Lewis）和瑞奇·尼尔森（Ricky Nelson），查克·贝里（Chuck Berry）和巴迪·霍利（Buddy Holly），埃尔维斯·普莱斯利（Elvis Presley）和"披头士"（Beatles）等顶尖大师，"会令任何想为摇滚乐做出严格的、音乐上的定义的人感到困惑"。

格伦·阿尔特舒勒并没有落入严格定义的窠臼。在这本书中，所有这些音乐表演艺术家们——当然还有很多其他人——都有着丰富多彩的音乐风格与个性。阿尔特舒勒的叙述横跨了20年，但主要集中在1955年到1965年这段时期。他以生动流畅，可读性很强的叙事风格，让这场文化变革中的人类戏剧跃然纸上。所有曾经经历过那些动荡岁月的人都能在读这本书时回忆起当年的岁月；而出生太迟，未及亲历的人则会从本书中发现他们继承而来的这个世界的最初起源。

<div style="text-align:right">

大卫·哈克特·菲舍

詹姆斯·M.麦克弗森

</div>

1 "天翻地覆"
——流行音乐与美国文化，1945—1955

"摇滚演出斗殴导致年轻人住院"，1957年4月15日，《纽约时报》报道。在一场万人摇滚乐演唱会上，一群黑人孩子和一群白人孩子吵了起来，来自马萨诸塞州梅德福的肯尼斯·米尔斯（Kenneth Myers）15岁，被刀子捅伤，又被丢下地铁铁轨。米尔斯只差几英寸就碰到了带电的铁轨，幸好在地铁进站前几秒钟爬上了站台。"黑人小子们要对此负责。"警官弗朗西斯·加农（Francis Gannon）接受采访时说，"这场斗殴没有任何意义……但估计今后每次摇滚乐演出结束以后我们都会有麻烦。"[1]

两年来，《纽约时报》刊登了几十篇文章，把摇滚乐演出场地之外，乃至演出后的破坏性行为同"节奏与放纵"，乃至摇滚乐本身联系起来。[2] 公众对摇滚乐很感兴趣，《纽约时报》的编辑们甚至把摇滚乐演出之后没有发生骚动都当作新闻。纽约市派拉蒙剧院的一场演出结束后，新闻报道竟以《摇滚乐爱好者平静集结》为题。记者觉得，这场演出乃至这一年中的少数几场演出之所以秩序

[1]《摇滚演出斗殴导致年轻人住院》（Rock'n Roll Fight Hospitalizes Youth），《纽约时报》，1957年4月15日。

[2] 例如《摇滚乐骚乱以出动催泪瓦斯告终》（Gas Ends Rock'n Roll Riot），《纽约时报》，1956年11月4日；《六名达拉斯青年受伤》（Six Dallas Youths Hurt），《纽约时报》，1957年7月17日；《摇滚乐演出中有人被刺伤》（Rock'n Roll Stabbing），《纽约时报》，1958年5月5日。

井然，都是警察的功劳。三百多名警察提早全副武装赶到现场，有人还骑着马，他们沿着步行道竖起木制路障，把观众同时报广场上的其他过路人分隔开来。警察们站在剧院的过道和后部，以便"监视"观众。在演出中，歌迷们"欢呼、尖叫、鼓掌，上蹿下跳"。有几个跳舞的人被押送回自己的座位，警察还勒令几个过于兴奋的歌迷坐下。不过没有人被赶出去，也没有人因为"不服管教"而遭到逮捕。报道的言外之意很清楚：十几岁的摇滚乐爱好者们不应被放任自流。[1]

关于骚乱的报道令许多公共事务管理者禁止了摇滚乐现场演出。在加利福尼亚州的圣何塞，狂热的粉丝们"击溃"了73名警察。不久后，附近的圣塔克鲁兹拒绝批准在公共建筑中举办演唱会。在新泽西州的泽西市，市长伯纳德·贝里和两位市政委员决定拒绝比尔·哈利（Bill Haley）[2]和"彗星"（Comets）在市政府所有的罗斯福体育馆演出。在新泽西州的阿斯伯里帕克，一场有2700名青少年参加的舞会上发生了几场斗殴，舞会被警方中止，其后市政府决定禁止"摇摆乐和布鲁斯音乐"。

这股势头甚至蔓延到了军队。在罗德岛的新港，小拉尔夫·D.厄尔海军少将宣布，海军基地内的成人俱乐部不得播放摇滚乐，为期至少一个月，或许是永久。这条禁令是厄尔在一次例行检查后颁布的，由于"人们互扔啤酒瓶和椅子"，这家俱乐部遭到了严重破

[1]《摇滚乐爱好者平静集结》（Rock'n Rollers Collect Calmly），《纽约时报》，1957年7月4日；《青少年摇滚乐爱好者集中在时报广场区域》（Rock'n Roll Teenagers Tie Up the Times Square Area），《纽约时报》，1957年2月23日；《时报广场的"摇滚"持续到第二日》，《纽约时报》，1957年2月24日。

[2] 比尔·哈利（1925—1981），20世纪50年代摇滚明星，他演唱的《昼夜摇滚》是电影《黑板丛林》（Blackboard Jungle）的主题歌，被视为最早的摇滚歌曲之一。"彗星"是他的伴奏乐队，名字来自哈雷彗星。——译注

坏。当时胖子多米诺（Fats Domino）[1]的乐队正在台上演出，有人熄了灯，舞池里漆黑一片。10名海员受伤，9人遭到逮捕。尽管卷入斗殴的有黑人，有白人，有普通水手，也有海军士兵，还包括了他们的妻子和约会对象，厄尔少将还是认为，混战的起因并非种族冲突，而是这种音乐"疯狂的节奏"。[2]

全美国的城市都竞相追赶这股"禁令风"。在亚特兰大州的佐治亚市，18岁以下的孩子不能出席公共舞会，除非有一位父母或监护人陪同，或出示书面许可。得克萨斯州圣安东尼奥市政府把摇滚乐歌曲全部从市政游泳池边的自动点唱机中删去，因为这种原始的节拍会诱发"不良因素"，导致身穿暴露泳衣的人们做出"痉挛麻痹性的旋转动作"。在波士顿，大陪审团判决摇滚乐演唱会的主办者犯有"非法损坏公共财产罪"，波士顿市长约翰·D. 西尼斯（John D. Hynes）宣布，本市不会把公共设施出租给此类演出的主办者。他说，他们举办的演出总会招来"捣乱分子"。[3]

这个国家的大人们为摇滚乐生气着急，试图立法管理它，同时也在思索它对美国年轻人的诱惑力。成年人一致同意，这种"呼呼呼、梆梆梆、丁零当啷、胡言乱语的破玩意儿"是垃圾。但是关于它的影响力，他们也存在分歧。希尔达·施沃茨（Hilda Schwartz）是纽约市青少年法庭的法官，他认为摇滚乐并没有引发骚乱或青少

[1] 胖子多米诺（1928—2017），美国黑人节奏布鲁斯和早期摇滚钢琴手、歌手、词曲创作者，他的代表作是《蓝莓山》(Blueberry Hill)。——译注
[2] 《摇滚乐》(Rock'n Roll)，《时代》，1956年7月23日；《泽西城禁止摇滚乐》(Jersey City Orders Rock-and-Roll Ban)，《纽约时报》，1956年7月10日；《摇滚乐变成华尔兹》(Rock-and-Roll Gets Slowed to a Waltz)，《纽约时报》，1956年7月12日；《摇滚乐遭禁》(Rock'n Roll Banned)，《纽约时报》，1956年9月20日。
[3] 琳达·马丁（Linda Martin）与凯利·西格雷夫（Kerry Segrave），《反摇滚：对摇滚乐的敌对》(Anti-Rock: The Opposition to Rock 'n Roll, Hamden, Conn: Archon, 1998)，29页；《摇滚乐》，《时代》，1956年7月23日；《波士顿、纽黑文禁止"摇滚乐"演出》(Boston, NewHaven Ban"Rock"Shows)，《纽约时报》，1958年5月6日。

年犯罪。有一些"害群之马"就是乐意到处找麻烦，不应该让音乐对这些骚乱负责。和查尔斯顿舞（Charleston）[1]一样，摇滚乐能引发身体的反应，但它能让青少年发泄过剩的精力，从本质上来说是无害的。在剧场外排队的小孩子们发生的小冲突是恶性的、不安全的，然而大多数人都是"身心健康、追逐青春期风尚的男孩女孩，也只有青春期的孩子才会这么干"[2]。

然而，在大众媒体上，辩护者们的声音被杞人忧天的声音淹没了。流行歌手们不喜欢可能到来的竞争，他们对摇滚乐的谴责尤其恶毒。弗兰克·辛纳屈（Frank Sinatra）[3]说，摇滚乐"有一股虚伪的、假惺惺的味道"，要知道，在40年代，青春期少女们还纷纷在他脚边尖叫昏厥呢。"它的演唱者、演奏者和创作者大都是纯粹的白痴。低能的重复，乃至调皮、淫荡、直白的性爱歌词让它成了地球上每个留连鬓胡子的小伙子的战歌。"心理治疗师们也参与进来。《时代》杂志告诉读者，精神病医师们觉得青少年喜欢摇滚乐是因为一种深层次的变态归属感需求。《时代》警告说，他们对心爱的歌手是那样忠诚，"和被希特勒接见的群众有点像"。精神分析师弗朗西斯·布雷斯兰德在《纽约时报》上有一个专栏，他也持类似观点，把摇滚乐视为"音乐中的食人族和原始部落的野蛮品种"，认为它反映了青少年的不安全感和反叛意识，是一种"传染病"，所

[1] 一种起源于美国南卡罗来纳州港口城市查尔斯顿并以此得名的舞蹈，节奏活泼明快，在20世纪20年代风靡一时。——译注
[2] 《摇滚乐》，《时代》，1956年7月23日；格特鲁德·萨缪尔斯（Gertrude Samuels），《他们为什么摇滚——他们应该这样吗？》（Why They Rock'n Roll—And Should They?），《纽约时报杂志》，1958年1月12日。
[3] 弗兰克·辛纳屈（1915—1998），美国著名男歌手和奥斯卡奖得主，被视为20世纪最好的美国流行男歌手之一。——译注

以就更加危险。[1]

有些人走得更远，他们宣布青少年中流行的音乐是毁掉一代美国人道德感的阴谋。在这一派人的畅销书《美国机密》（*U.S. Confidential*）里，记者杰克·莱特（Jack Lait）和李·摩蒂默（Lee Mortimer）把摇滚乐同青少年犯罪联系起来，"有非洲丛林背景的手鼓、摇摆舞以及仪式性狂欢和性爱舞蹈、大麻、集体疯狂。很多舞厅都提供毒品；还主办约会活动。征集白人女孩供黑人享用……我们知道，在很多舞厅，放唱片的DJ都是瘾君子。很多人都是左翼、赤色分子，或者挑战社会习俗的人……通过DJ，孩子们知道了黑人乐手和其他乐手；他们把收音机当圣殿，一天到晚开着，这一切都是精心设计的……为了引诱年轻人，让新一代人屈服于黑社会的魔爪"[2]。

摇滚乐引发了喧哗与骚动。而这究竟有什么意义呢？事实上摇滚乐的兴起与传播可以说明很多20世纪50年代美国的文化与价值观念。历史学家詹姆斯·吉尔伯特（James Gilbert）说，一场斗争贯穿在整整十年之间，是关于"流行文化的作用，由它来决定让谁来发言，向什么样的听众发言，为了什么目的而发言"的斗争。在这场斗争的中心，摇滚乐令这个自1945年起就生活在"焦虑时代"中的国家感到不安。[3]

[1] 格特鲁德·萨缪尔斯，《他们为什么摇滚——他们应该这样吗？》，《纽约时报杂志》，1958年1月12日；《耶嘿嘿嘿，宝贝》（Yeh-Heh-Heh-Hes,Baby），《时代》，1956年6月18日；《摇滚乐是种传染病》（Rock'n Roll Called Communicable Disease），《纽约时报》，1956年3月28日。

[2] 杰克·莱特、李·摩蒂默，《美国机密》（New York: Crown, 1952），37—38页。

[3] 詹姆斯·吉尔伯特，《愤怒的循环：20世纪50年代美国对青少年犯罪的反应》（*A Cycle of Outrage: America's Reactions to the Juvenile Delinquent in the 1950s*, New York:Oxford University Press, 1986），9页；沃伦·萨斯曼（Warren Sussman），在助手爱德华·格里芬（Edward Griffin）的帮助下，《胜利是否宠坏了美国：战后美国的双重陈述》（*Did Success Spoil the United State?: Dual Representations in Postwar America*），刊登于《重铸美国：冷战中的文化与政治》（*Recasting America: Culture and Politics in the Age of the Cold War*, Chicago: Chicago University Press, 1989）。

"冷战"造成了数不清的国外危机,其中包括柏林空运事件(Berlin Airlift)[1]和朝鲜战争。参议员约瑟夫·麦卡锡(Joseph McCarthy)的指控通常很靠不住,却引发了人们的恐惧,令他们担心共产党人在全球进行颠覆活动,由此引发了忠诚宣誓、黑名单、以及对异见者的广泛压制。在1954年的全国民意调查上,超过50%的美国人认为共产党人应该被监禁起来;58%的人认为,"就算有无辜的人受到伤害"也要找出所有共产党人,并惩罚他们;78%之多的人认为,如果怀疑邻居或熟人是共产分子,最好向联邦调查局举报。当然,和"冷战"一同到来的是核时代,核战争有可能毁灭整个人类。人们建造防核辐射庇护所,教导学校的孩子们怎样在原子弹袭击中自保(立刻俯卧、臂肘向外、头放在胳膊上、闭上双眼……卧倒并掩护自己)这些虽然是保险措施,但或许也显得过于慌乱。[2]

在50年代,家庭似乎和国家一样,恐惧着来自内部的颠覆。"不仅仅是共产主义的阴谋",美国参议员罗伯特·亨德里克森说,没有什么比麻木不仁、无动于衷、放任自流的父母"更有效果,更能让美国意气消沉,陷入困惑,最终走向覆灭"的了。美国人担心上班的母亲、柔弱的父亲,还担心大群青少年恐怖分子会侵入并占据整栋房子。吉尔伯特在书中写道,这种恐惧体现在十年来针对青少年犯罪的斗争之中,在几十次议会听证与上百份规范青年文化的立法中随处可见。[3]

最后,在50年代,坚守原则、坚持不懈的民权运动提出要

[1] 柏林空运事件,"二战"后英美等国突破苏联封锁向柏林运送生活物品的事件。——译注
[2] 道格拉斯·T.米勒(Douglas T. Miller)与玛里昂·诺瓦克(Marion Nowak),《50年代,我们真正的样子》(The Fifties: The Way We Really Were, Garden City, N.Y.: Doubleday, 1977),22—23页。
[3] 詹姆斯·吉尔伯特,《愤怒的循环》,13、75页,另见伊莱恩·泰勒·梅(Elaine Tyler May),《返航:冷战时期的美国家庭》(Homeward Bound: American Families in the Cold War Era, New York: Basic Books, 1988)。

求——美国黑人的平等权利问题不能再拖延了。最高法院对布朗诉教育委员会案（Brown v. Board of Education）的判决，亚拉巴马州的蒙哥马利巴士抵制运动，以及联邦军队护送黑人学生进入阿肯色州小石城中心中学（该校之前只收白人学生）等事件发生后，一场种族关系的革命已经势在必行。北方和南方的美国人都不知道未来会发生什么。

摇滚乐只是间接介入了"冷战"中的各种争议，但它帮助美国年轻人建立起了自己的社会认同，提供了一种讨论的氛围，让年轻人可以检视和驳斥成年人对家庭、性与种族的定义。这种讨论并不一定以语言来进行。摇滚乐表演者的肢体语言与音乐的节拍能起到和歌词一样的作用，可以打动观众，有时效果更强烈。评论家格雷尔·马库斯（Greil Marcus）认为，摇滚乐在试图批评某些东西的时候，"会变得极度自以为是和愚蠢"。而当音乐非常精彩的时候，"吉他在喧嚣中拼命寻找自己的一席之地，人声尖叫哭号着，一个人唱出另一个人的歌词，或将它转向新的方向——此时歌词便成为盲目的累赘，只会一点一滴地浮现出来"。当时没有任何人对摇滚乐进行前后连贯、条理分明的评论，摇滚乐也从未能彻底摆脱50年代的传统价值观，但它无疑提供了一种新鲜的角度：那是欢快的悠闲、浪漫与性，它嘲笑延迟到来的满足感，嘲笑那些穿着灰色法兰绒西装坐在办公桌前的人，它只在青少年的小世界里欢天喜地。[1]

媒体评论家杰夫·格林菲尔德（Jeff Greenfield）说，摇滚乐制造了这样一种观念：年轻的身体是"寻欢作乐的机器"，因此"在

[1] 罗宾·凯利（Robin Keley），《种族反叛：文化、政治与黑人工人阶级》（*Race Rebels: Culture, Politics, and the Black Working Class*，New York: Free Press，1994），181页；格雷尔·马库斯，《神秘列车：摇滚乐中的美国形象》（*Mystery Train: Images of America in Rock 'n Roll Music*，New York: Dutton，1975），55、121—122页；西格弗里德·克拉考尔（Siegfried Kracauer）说，研究时尚能令人"直接进入事物的本质"，拉塞尔·雅克比（Russell Jacoby）在《乌托邦的终结：冷漠时代的政治与文化》（*The End of Utopia: Politics and Culture in an Age of Apathy*，New York: Basic Books，1999）中引用，83页。

'错误的一代'当中引发了第一波震荡",并为60年代铺平了道路。格林菲尔德说:"我们在反传统文化中所看到的一切,服装、发型、性、毒品、对理性的抗拒、对符号与魔法的迷恋——这一切都与50年代摇滚乐的兴起密切相关。摇滚乐的节奏在美国黑人的城市角落酝酿,影响了美国白人,引诱他们离开安迪·哈迪(Andy Hardy)电影里胡编的那种对乖巧女生有节制的恋慕。摇滚乐是自然之力,是野蛮的,充满性欲;它正是父母们害怕的东西。"[1]

格林菲尔德同杰克·莱特与李·摩蒂默的观点有奇异的相似之处,他也夸大了摇滚乐的影响力。不管怎么说,这种音乐的确给美国社会和文化造成了不可磨灭的影响。成百上千万的青少年在卧室和浴室里听摇滚乐(有时候还是偷偷摸摸地听),在餐桌上讨论它们。这10年间,摇滚乐似乎无处不在,它令人愉快,影响深远,甚至对于一些人来说至关重要,令希望无视这种音乐,期盼它赶快消失的人们,乃至力图压制异见与冲突的人们感到恼怒。

有些人认为大萧条之后是"大繁荣"(Great Boom),"二战"之后是"梦幻时代"的到来,这些人尤其讨厌摇滚乐。50年代是焦虑的10年,但是与此同时,主流大众意识形态也赞扬美国是一个和谐、同质、繁荣的国家。弗莱德·文森(Fred Vinson)是当时美国最高法院的大法官,也是战时动员与恢复期的指挥者,他夸口说,美国人"处在一种令人愉快的窘境之中,要学习如何去适应比过去好上50%的生活水平"。1940年至1955年,美国人的个人收入增长了293%。从1947年至1961年,国家财富增长了60%。50年代中期,美国人占世界人口的6%,但消费了全世界1/3的商品与服务。[2]

美国人在未来的"远大前程"要依靠稳定的核心家族成员们

[1] 杰夫·格林菲尔德,《没有平静,没有地方:沿着一代人的错误挖掘》(*No Peace, No Place: Excavations Along the Generational Fault*, Garden City, N.Y.: Doubleday, 1973), 29页。

[2] 兰顿·Y. 琼斯(Landon Y. Jones),《远大前程:美国与婴儿潮一代》(*Great Expectations: America and the Baby Boom Generation*, New York: Coward, McCann & Geoghegan, 1980), 20页。

各自扮演被指定的角色——父亲有稳定的工作，是家中的"饭票"；妻子来管家，抚育有教养的子女们；而孩子们乐于像成年人一样承担责任，而且也已经做好准备。这样的家庭似乎到处都是。1946年有220万对情侣结婚，创下了33年来的最高纪录。根据1950年的人口普查，结婚的平均年龄是男人22.0岁，女人20.3岁，比1940年的男人24.3岁和女人21.5岁有所降低。整个10年，年轻情侣一直保持着结婚的势头，然后几乎是立刻就开始制造出"婴儿潮"。1946年有340万名婴儿出生，比1945年增长了20%，创下了历史纪录。到了50年代，青少年的人口开始增长，男孩和女孩们需要自己的房间，千百万美国人面临住房的现实问题。1948年到1958年，美国建成1300万栋住房，其中1100万栋在郊区。在这10年里，每年住到郊区去的人比从爱丽丝岛（Ellis Island）[1]来到美国的移民还多。很多美国人都得以舒服地坐在自己家后院的平房里，庆幸自己的好运气：自己的成年期是在20世纪中期度过的。如果有青少年犯罪的话，那肯定也是发生在别处。如果当时有人还没富裕起来，他们的好日子也快要到了，因为当时的美国奖掖所有乐于工作的人。如果当时还有黑人受歧视，那也只是在南方而已，况且这个问题多半很快就能得到解决。"这就是当时的时代思潮，"心理学家约瑟夫·阿德尔森（Joseph Adelson）总结道，"也就是时代精神。"[2]

电视这种新的大众传媒清晰地体现了时代精神。1955年，将近2/3的美国家庭拥有电视，它传播繁荣的福音，几乎无视贫穷与冲突的存在。在马特·迪龙执法官（Marshal Matt Dillon）的老西部[3]和佩里·梅森（Perry Mason）[4]的法庭上，不管故事情节如何发展，

[1] 美国联邦移民站所在地。——译注
[2] 兰顿·Y.琼斯，《远大前程》，II，39、68页；伊莱恩·泰勒·梅，《返航》，58、165页。
[3] 1955—1975年上映的美国电视剧*Gunsmoke*中的主人公。——译注
[4] 1957—1966年电视剧*Perry Mason*中的主角。——译注

"天翻地覆"

观众总能轻易区分是非善恶、好人坏人。到最后，正义总会得到伸张。情景喜剧是50年代占统治地位的类型剧，它们呈现出一个洁白无瑕的郊区式美国，到处都是琼妮·克利夫（June Cleave）式的快乐主妇，还有吉姆·安德森（Jim Anderson）式的爸爸，他总是知道怎么做最好，孩子们都像比弗（Beaver）[1]那样可爱，他最大的烦恼就是零用钱的多少。电视广告里说，每个观众都可以轻松拥有最现代的家电用品，还有最新款的轿车。而美国黑人在电视中的形象不外是司机、女仆、看门人或是唱歌跳舞的角色。电视机的屏幕在当时就意味着主流。在爱德华·R. 马洛（Edward R. Murrow）的纪录片中，在电视剧《剧院90分》（*Playhouse 90*）里，以及在陆军对麦卡锡听证会上，人们或许偶尔可以看到另一个不同的美国。但是晚间电视新闻节目只有15分钟，它们几乎不会让观众们看完后感到恐惧或不安。[2]

在50年代初，流行音乐也传递着类似的信息。平·克劳斯比（Bing Crosby）和佩里·科摩（Perry Como）唱着平静浪漫的抒情歌谣，曼托瓦尼（Mantovani）、雨果·温特豪德（Hugo Winsterhalter）、珀西·费斯（Percy Faity）和乔治·凯茨（George

[1] 琼妮·克利夫和比弗是当时的电视情景喜剧*Leave It to Beaver*里的母亲和儿子，吉姆·安德森是电视情景喜剧*Father Knows the Best*里的爸爸。——译注
[2] 劳伦斯·莱德（Laurence Redd），《摇滚就是节奏与布鲁斯：大众传媒的冲击》（*Rock Is Rhythm and Blues: The Impact of Mass Media*, Michigan State University Press, 1974），62页；埃里克·巴努夫（Erik Barnouw），《好多电视：美国电视的演化》（*Tube of Plenty: The Evolution of American Television*, New York: Oxford University Press, 1975）；卡罗·安·马林（Karal Ann Marling），《正如在电视上看到的：50年代的每日视觉文化》（*As Seen on TV: The Visual Culture of Everyday Life in the 1950s*, Cambridge: Harvard University Press, 1994）。1950年，《生活》杂志登出了一份青少年最崇拜的人的名单：路易莎·梅·阿尔科特（Louisa May Alcott）、贝比·鲁斯（Babe Ruth）、乔伊·迪马乔（Joe Dimaggio）、维拉·艾伦（Vera Ellen）、多丽丝·戴（Doris Day）、罗伊·罗杰斯（Roy Rogers）、富兰克林·罗斯福、亚伯拉罕·林肯、克拉拉·巴顿（Clara Barton）、弗洛伦斯·南丁格尔（Florence Nightingale）和肯尼修女（Sister Kenney），没有人对此表示忧虑。

Cates)的管弦乐队为中年人奏出动听的气氛音乐,让他们可以在坐电梯的时候或者是在牙医诊所里等待的时候跟着哼唱。阿诺德·肖(Arnold Shaw)说,为了给男人和女人们唱出熄灯做爱时听的音乐,流行歌手们都遵循这样的规则:"不要大声唱——要吟唱、哼唱,就像在沉思,在做白日梦。对着星星许愿,对着月亮眨眼,懒洋洋地躺在阳光下……强调积极的东西,去掉负面的东西……就像'中间人先生'(Mr. In-Between)那样。"纳特·金·科尔(Nat King Cole)和约翰尼·马西斯(Johnny Mathis)等黑人歌手在风格、声音和歌词方面都和白人品位保持一致。直到1955年,流行歌曲榜上的前五首歌曲还是《奔放的旋律》(Unchained Melody)、《戴维·克罗基特之歌》(The Ballad of Davy Crockett)、《粉红与雪白》(Cherry Pink and Apple-Blossom White)、《得克萨斯州的黄玫瑰》(The Yellow Rose of Texas)和《爱的旋律》(Melody of Love)。那些在听到"我把心献给你……"之后才学会办事儿的人可不愿谈论这些。[1]

然而还有另一种声音。在被摇滚乐取代之前,节奏布鲁斯在较小的舞台上为《纽约时报》在50年代下半叶所描述的那些骚动做了彩排。"二战"后,音乐工业用"节奏布鲁斯"(R&B)这个名词取代了似乎比较难听的"种族唱片"(race record)这个名字,来称呼那些由黑人艺术家录制,同时又不是福音歌曲或爵士乐的音乐。但是节奏布鲁斯也同样从一开始就是一种与众不同的音乐类型,它源自非裔美国人的音乐传统,吸收了布鲁斯激荡的情感的叙事,以及福音音乐欢乐而稳健的节奏、拍手,乃至呼唤和应答的方式。节奏布鲁斯有明显的舞蹈节拍,倾向于一种"开心时的音乐"。歌手

[1] 休·莫尼(Hugh Mooney),《恰在摇滚之前:1950—1953年流行音乐回顾》(Just Before Rock: Pop Music 1950—1953 Revisited),《流行音乐与社会》(Music and Society),1974,65—108页;阿诺德·肖,《摇滚50年代》(The Rockin'50s, New York: Hawthorn, 1974),26—114页。

叫喊、咆哮或使用假声演唱，有吉他和钢琴伴奏，低音鼓敲出 2/4 拍，还有一支激昂的次中音萨克斯。"它是身体的音乐，而不是头脑或心灵的音乐。"阿诺德·肖说。节奏布鲁斯更多诉诸肉体，而不是诉诸灵魂，它"融合了福音音乐的狂热，布基·伍基（Boogie Woogie）[1]的悸动、摇摆乐（swing）[2]的跳跃节拍，以及黑人贫民区生活中的勇气与性爱"[3]。

节奏布鲁斯呼应着非裔美国人从南向北、从村庄向城市的移民大潮，这股潮流自 20 世纪初开始，在"二战"之中乃至其后进一步加速。从 1940 年到 1960 年，有 300 万黑人离开了南方的老邦联诸州。居住在农场里的黑人人口比例从 35% 下降到 8%。居住在城市里的黑人人口比例从 49% 增长到 73%。大多数移民都是年轻人。仅仅在 40 年代，在南方腹地各州[4] 20 岁至 24 岁的非裔美国人中，便有 1/3 移居到邻近各州或更北的地方去。他们主要定居在圣路易斯、堪萨斯城、孟菲斯，甚至是芝加哥。从 1940 年到 1950 年，芝加哥的黑人人口激增了 77%，从 27.8 万人增长到 49.2 万人。随着经济的蓬勃发展，他们也找到了工作。1950 年，美国黑人的工资比 1940 年增长了 4 倍。诚然，他们的平均薪水只是白人平均薪酬的 61%。但是随着这股移民潮，南方分散的"黑人市场"也变成更加

[1] 20 世纪 20 年代开始在美国盛行的一种黑人节奏音乐，以钢琴为主。——译注
[2] 20 世纪 30 年代至 40 年代盛行的一种爵士乐形式。——译注
[3] 阿诺德·肖，《小酒馆风格与叫喊者：节奏布鲁斯的黄金时代》（*Honkers and Shouters: The Golden Years of Rhythm and Blues*, New York: Macmillan, 1978），xvi-xx, 349 页；理查德·阿奎拉（Richard Aquila），《旧时代的摇滚乐：一个时代的记录，1954—1963》（*That Old-Time Rock & Roll: A Chronicle of an Era, 1954—1963*, New York: Schirmer, 1989），12—13；查理·吉莱特（Charlie Gillett），《城市之声：摇滚乐的崛起》（*The Sound of the City: The Rise of Rock and Roll*, New York: Outerbridge & Dienstfrey, 1970），12 页。
[4] 多指美国最南部的亚拉巴马、佐治亚、路易斯安那、密西西比、南卡罗来纳等州。——译注

集中的、飞速发展的城市贫民区市场。[1]

有三种类型的布鲁斯音乐对市场格外有吸引力。路易·乔丹（Louis Jordan）是跳跃布鲁斯（Jump Blues）[2]的第一个模板。他于1908年出生在阿肯色州的布林克莱（Brinkley），在路易·阿姆斯特朗（Louis Armstrong）和奇克·韦布（Chick Webb）[3]的乐队里吹中音萨克斯，1938年组建了自己的小型乐队"鼓声五人组"（Tympany Five）。乔丹是秉承凯比·卡洛威（Cab Calloway）[4]传统的演艺者，他录制的唱片10年来都保持在"哈莱姆金曲榜"（Harlem Hit Parade）前列——这是《公告牌》（Billboard）杂志黑人榜单的名字。但是乔丹那些生机勃勃的金曲和卡洛威、米尔斯兄弟（Mills Brothers）[5]及纳特·金·科尔的歌都不一样，它们源自贫民区的生活方式、道德习惯和冒险经历。

乔丹的歌有着质朴的主题、通俗的语言，还有幽默、色情、有趣的调子，这从他的歌名就可以看出来：《我挑的小妞全都又高又瘦又温柔》（The Chicks I Pick Are Slender, Tender, and Tall）、《你到底是还是不是俺的宝贝？》（Is You Is or Is You Ain't Ma Baby?）、《又美，又小，又跑掉》（Reet, Petite, and Gone）、《豆子和玉米面包》（Beans and Cornbread）、《星期六晚上的炸鱼》（Saturday Night Fish Fry）和《清醒有什么用（反正还要再喝醉)?》[What's the Use of

[1] 米勒与诺瓦克，《50年代》，183—184页；黛安·拉维彻（Diane Ravitch），《落后：学校改革失败的世纪》（Left Back: A Century of Failed School Reforms，New York: Simon & Schuster, 2000），376页；纳丁·科霍达斯（Nadine Cohodas），《布鲁斯成金：切斯兄弟与传奇的切斯唱片公司》（Spinning Blues into Gold: The Chess Brothers and the Legendary Chess Records，New York: St.Martin's，2000），19页。

[2] 出现于20世纪40年代中期到晚期的一种带爵士气息的快速布鲁斯风格，受摇摆乐影响，通常是一个大型的以号为主的管弦乐团或者中等规模的小型爵士乐团加主唱。——译注

[3] 奇克·韦布（1905—1939），美国爵士乐和摇摆乐鼓手，乐队领队。——译注

[4] 凯比·卡洛威（1907—1994），美国黑人爵士乐歌手，乐队领队。——译注

[5] 米尔斯兄弟，活跃于20世纪20年代至80年代的美国爵士/流行四重唱组合，由John Mills Jr.、Herbert Mills、Harry Mills、Donald Mills、John Mills Sr.等人组成。——译注

Getting' Sober（When You Gonna Get Drunk Again）？]。听了他的歌，城市黑人可能觉得好像在嘲笑远处那些比自己低下的阶层——那些种地的亲戚们。或者如阿诺德·肖所说，乔丹有信心自嘲，所以能够和观众们沟通。[1]

更浪漫也更理想主义的是"嘟—喔普"（doo-wop）[2]歌唱家或街头歌手，他们的作品与白人流行乐中标准的青少年境遇很相像。和激烈的性爱相比，演唱者更喜欢"初步阶段""心灵与亲吻"，比如"云雀"（The Larks）的《你充满希望的》（Hopefully Yours）、"玛丽兰德斯"（Marylanders）的《我是个多愁善感的傻瓜》（I'm a Sentimental Fool）和"弗拉门戈"（Flamingoes）的《黄金泪滴》（Golden Teardrops）等歌曲。节奏布鲁斯历史学家布莱恩·沃德（Brian Ward）说，有时候人声中的质感、乐器的音调与和声和节奏的掌控会令这些甜腻的歌词产生扭曲，暗示出歌词中隐含的"欲望和性期待"。不过，"嘟—喔普"的主题仍然是青春期的渴望与丧失。[3]

第三种，也是最有争议的一种类型统治并定义了节奏布鲁斯。它尤其能够吸引那些早先在南方从事低微驯服的工作，后来涌向城市，但仍然无法掌握自己人生关键的城市黑人。或许是出于补偿心理，那些节奏布鲁斯的"叫喊者"（shouter）[4]用沉重的节奏，以及粗俗、淫荡、厌女的歌词来宣告（有时是戏嘲）自己的独立和性能力。"大礼帽"（Toppers）乐队高声唱道："让我敲响你的箱子。""罗亚尔五人组"（Five Royales）宣布："她的机器里装满粮食，要你花30分钱买一磅。"在这些叫喊者当中，最有才华的要

[1] 肖，《小酒馆风格与叫喊者》，61—75页。
[2] 流行于20世纪40年代至60年代的重唱形式，常采用节奏布鲁斯的乐队形式进行伴奏，因用密集的和声唱出"doo-wop"等衬词而得名。——译注
[3] 布莱恩·沃德，《只是我的灵魂在回应：节奏与布鲁斯，黑人觉醒与种族关系》（*Just My Soul Responding: Rhythm and Blues, Black Consciousness, and Race Relations*, Berkeley and Los Angeles: University of California Press, 1998），80—82页。
[4] 通常指布鲁斯乐队的男歌手，高声喊叫出歌曲。——译注

算是内布拉斯加人韦诺尼·哈里斯（Wynonie Harris），他是个高大敏捷、相貌堂堂的男人，说自己是"喝烈酒、用力爱、大声喊的布鲁斯先生"。哈里斯最有名的金曲《今晚好好摇》（Good Rockin' Tonight）录制于1947年，是一首老式跳跃布鲁斯，但他还是以炮制和性爱有关的歌曲而成名的。他告诉《褐色》（Tan）杂志的读者，黑人女性"在内心深处渴望一个恶棍，一个流氓"。在《我要我的范妮·布朗》（I Want My Fanny Brown）和《我喜欢宝贝的布丁》（I Like My Baby's Pudding）这样的歌里，他歌唱"背叛的女人"，而男人们最好用《爱情机器》（Lovin' Machine）满足自己的需求。哈里斯的偶像是同为布鲁斯叫喊者的大乔·特纳（Big Joe Turner），两人有时也合作二重唱。特纳同样也发现，爱情"不过是可怜的东西"，但他也有节奏布鲁斯叫喊者们传统的大男子主义，拒绝哭哭啼啼，他唱道"关掉那个往外流水的东西"；他告诉自己的女人："眼泪再也不能打动我。"[1]

叫喊者们善于使用电吉他这种新乐器。芬达（Fender Esquire）是第一款大批量生产的实心电吉他，自1950年开始便能够买到。里奥·芬达（Leo Fender）去掉了木吉他上方的隔板，帮助音乐家们清晰地放大每根弦的声音，并且没有杂音。音乐史学家迈克尔·林顿（Michael Lydon）说，电吉他"为音乐提供了强度。就算你小声弹，不相信它的人也会说这是噪音；但相信它的人却明白了必须大声弹"。在布鲁斯乐手亚伦·"T骨"·沃尔克（Aaron "T-Bone" Walker）这样的大师手中，电吉他也可以是一件舞台道具，乐手可以一边做劈叉，一边把吉他放在头后弹；此外它紧贴身体，充满挑

[1] 肖，《小酒馆风格与叫喊者》，45—49、61—75、305页；沃德，《只是我的灵魂在回应》，77—78页。詹姆斯·米勒（James Miller），《垃圾箱中的鲜花：摇滚乐的崛起，1947—1977》（Flowers in the Dustbin: The Rise of Rock and Roll, 1947—1977, New York: Simon & Schuster, 1999），25—34页。女性节奏布鲁斯歌手中最著名的是鲁思·布朗（Ruth Brown）和黛娜·华盛顿（Dinah Washington），她们以性感和直接评论黑人男性的性无能而闻名。

衅地指向观众,也是一种象征阴茎的符号。[1]

40年代和50年代初,节奏布鲁斯拼命挤进了广播电台与唱片业。"二战"末期,美国联邦通信委员会负责审查积压下来的新广播电台开张申请,与此同时,白人实业家们针对城市里的黑人建立了许多独立电台。总的来说,这些黑人有了相当的可支配收入,几乎都拥有收音机。1948年底到1949年初,孟菲斯的WDIA电台放弃了白人流行乐,成了美国第一个只面向黑人播音的电台,它让前任学校教师纳特·D.威廉姆斯(Nat D. Williams)担任自己的第一个黑人播音员。电台的收听率开始上升。几年间,孟菲斯70%的非裔美国人都会每天听一会儿这个台。在中西部也有成千上万黑人加入了收听者的行列,全国的广告商蜂拥赶来。乡村地区的广播电台开始开发"黑鬼们喜欢的节目"。1949年,新奥尔良的WWEZ台聘请绰号"O老爹医生"(Doctor Daddy-O)的黑人DJ弗农·温斯洛(Vernon Winslow)来主持"摇摆狂舞"这档节目。同年,亚拉巴马州伯明翰的WEDR台也改成了黑人台;亚特兰大的WERD台成了由黑人所有并由黑人经营的电台。在西部,亚利桑那州弗拉格斯塔夫的KGPH台从1952年开始主要播放节奏布鲁斯音乐。到50年代中期,农村地区有21家电台成了"全黑人"电台;根据《买家指南》的统计,在39个州中,有600多家电台播放过"迎合黑人口味"的节目,其中包括纽约市的WWRL台、华盛顿特区的WWDC台以及费城的WDAS台。1953年,《综艺》(Variety)指出,"节奏布鲁斯的强劲势头"为黑人DJ提供了工作机会,有500多个这样的黑人DJ"分布在各个城市的电台,只要那个城市里有数量可观的有色

[1] 史蒂文·瓦克斯曼(Steven Waksman),《欲望的乐器:电吉他与音乐体验的形成》(*Instruments of Desire: The Electric Guitar and the Shaping of Musical Experience*, Cambridge: Harvard University Press, 1999),118—119页;吉莱特,《城市之声》,154页;米勒,《垃圾箱中的鲜花》,40—43页。

人种"。[1]

白人成人的娱乐方式开始大举向电视转移,这更说服了电台的负责人重新调整策略,侧重和关注年轻人喜欢的音乐,特别是节奏布鲁斯。半导体收音机取代了体积大且易发热的电子管收音机,便宜的便携收音机和车载收音机也应运而生,整个50年代,孩子们都待在收音机旁。1959年,美国境内收听节目的收音机有1.56亿台,是电视机的3倍。[2]

节奏布鲁斯在广播中找到了合适的位置,与此同时,独立唱片制作人也开始创立节奏布鲁斯唱片公司。国会(Capitol)、哥伦比亚(Columbia)、迪卡(Decca)、水星(Mercury)、米高梅(MGM)和RCA这些大唱片公司继续做流行音乐,把节奏布鲁斯留给那些"独立公司"。1948年以后,这些独立公司便可以获取物美价廉的录音设备,因此能够与大公司抗衡。制作人只要付给词曲作者和表演者10美元加一箱威士忌就可以买下一首歌(波·迪德雷曾说节奏布鲁斯是"偷窃和狗屁"),只要这首歌的唱片卖出1500张就可以收回成本。1948年至1954年,有一千余家这种"独立"公司进入市场。大唱片公司的办公室都设在纽约市,而这些独立公司则遍布全美国。它们的开创者有点唱机酒吧经营者、夜店老板、音乐记者和唱片生产者,其中只有少数人〔比如大西洋(Atlantic)唱片公司的阿麦特·厄特根(Ahmet Ertegun)和杰里·韦克斯勒(Jerry Wexler)〕知道不少关于音乐的事情,而且这样的人几乎全是白人。1952年,独立制作人的收入总共在1500万美元左右,其中大部分集中在节

〔1〕 路易·坎托(Louis Cantor),《在比勒飞驰》(*Wheelin' on Beale*,New York: Pharos, 1992),12、53、144—146页。

〔2〕 琼斯,《远大前程》,108页;理查德·皮特森(Richard Peterson),《为什么是1955?解释摇滚乐的出现》,《流行音乐9》(*Popular Music 9*),第一期,1990:102页;詹姆斯·M.柯蒂斯(James M. Curtis),《摇滚时代:对音乐与社会的阐释,1954—1984》(*Rock Eras: Interpretations of Music and Society, 1954—1984*,Bowling Green, Ohio: Bowling Green State University Popular Press, 1987),43页。

奏布鲁斯类。"我在寻找一个被大公司忽略的领域，本质上就是在唱片工业里弄点餐桌上剩下的面包屑"，洛杉矶"专长"唱片公司（Specialty Records）创始人阿尔特·鲁普（Art Rupe）说。[1]

只关心成本的生意人、独立制作人以及广播电台经营者们通常都剥削节奏布鲁斯艺术家，但很多人也了解并支持音乐工业在民权运动斗争中的作用。"二战"在很大程度上亦是一场反对种族主义的战争，战后这方面也取得了若干进步。1947年，黑人棒球手杰基·罗宾逊（Jackie Robinson）在球场上打破了肤色的壁垒，这实际上让全国都注意到，种族隔离的日子不会再持续很久了。一年后，哈里·杜鲁门总统发布行政命令，结束了军队中的种族隔离。但未来还有硬仗要打，胜利还在遥远的前方。1896年，美国最高法院通过了普莱西诉弗格森案（Plessy v. Ferguson），支持南方各州在学校、巴士、火车、公共泳池和公共厕所实行种族隔离，这项判决在20世纪50年代仍然有效。很多南方人仍然是执拗的种族主义者。"黑鬼是不一样的，"密西西比州州长罗斯·巴奈特说，"因为上帝让他与众不同，以此惩罚他。他的前额向后倾斜。他的鼻子和我们不一样，他的腿和我们不一样，他的肤色肯定和我们不一样。"1955年，正是这样的态度使得法院无法给谋杀黑人少年恩迈特·提尔的凶手定罪，而提尔的"罪恶"只不过是和一个年轻白人女子交谈（或许还吹了口哨）。巴奈特说，任何形式的种族融合都是不自然的，是无法想象的："我们不会在种族灭绝的杯中饮酒。"[2]

在北方，对黑人的种族厌恶虽然经常是无声的，但无疑也是真实存在的。在公共和私人领域中的就业歧视非常普遍，非裔美国人

[1] 马克·艾略特（Marc Eliot），《摇滚经济学：音乐背后的金钱》（*Rockonomics: The Money Behind the Music*, New York: F Watts, 1989），38页；沃德，《只是我的灵魂在回应》，22页。维·杰唱片公司（Vee Jay）1952年由詹姆斯·布拉肯（James Bracken）和卡尔文·卡特尔（Calvin Carter）创立，是少数黑人创立的"独立公司"中最成功的一个。

[2] 米勒与诺瓦克，《50年代》，189页。

通常只能做不体面的工作。在北方各州，种族隔离是不合法的，但种族之间仍然有很大隔阂，很多白人顽固地拒绝附近有黑人租客或黑人房主。黑人向北方的迁徙令局面变得更不稳定。1951年，菲斯克大学的毕业生哈维·克拉克（Harvey Clark）一家搬往伊利诺伊州西塞罗一所租来的房子，他家的车子到达门前时，警察出面干涉，一个警官打了他，建议这个"二战"老兵离开这一带，否则"就得吃枪子"。克拉克坚持留下。4000名白人来捣毁了这栋房子，毁坏了家具和管道设施，警察们却"出城去了"。全国有色人种协进会（NAACP）想筹款赔偿克拉克一家人的家具，一个大陪审团介入调查，却只是对一位NAACP律师、房主和她的律师以及房屋中介公司提起公诉，控告他们通过"导致使市价折价"的方式，阴谋减低不动产的价值。几个月后，一个联邦大陪审团控告警方和市政官员侵犯克拉克一家的公民权利，但甚至到那时，7名被告中还是有3名被宣判无罪。这场暴乱发生在西塞罗这个"最南方的"北方城市，并不是50年代的典型事件，但它生动地表明，"黑鬼问题"是全国性问题。[1]

当然，音乐工业无法解决这个问题，但是它严重地依赖非裔美国词曲作者和表演者，民权运动的支持者们迫使唱片制作人和广播电台老板们促进种族融合，实践他们所宣扬的东西。山姆·伊文思（Sam Evans）在音乐工业出版物《钱柜》（*Cash Box*）上有个每月专栏，他在其中大声疾呼，呼吁在音乐行业的各个层次上雇用更多黑人雇员。1952年5月，NBC广播电视网雇用了华莱士·雷（Wallace Ray）在旧金山的KNBC广播电台工作，伊文思从中看到了一种"飞速发展的趋势"。他说，总会有一个合格的黑人能胜任这个工作："我们期望能在短期内，在唱片制造和销售界找到一个从种族角度而言公正平等的代理人。"几个月后，伊文思告诉读者们，欧尼和

〔1〕 米勒与诺瓦克，《50年代》，199页。

乔治·利恩纳成了OKeh唱片在中西部七州的代理人,那是哥伦比亚唱片公司的一个子公司。他们被雇用"不是因为他们是黑人,也不是因为他们的体型胖瘦、个头高矮,而是因为这两个小伙子是很好的生意人,知道该怎么运营一家唱片分销公司"。伊文思用一整篇专栏文章总结黑人在自动电唱机、唱片业、广播和电视行业中的进展。"我们已经目睹不可逾越的壁垒被打破。"他宣称。除了舞台上的"黑人艺人","很多公司与联合机构,如今都在各个岗位和职位上雇用年轻黑人。把黑人自动分配去扫地的时代已经一去不复返。如今我们可以看到黑人打字员、会计、记账员、接待员、巡演经纪人、旅行代表、艺人发展部工作人员、公关人员、宣传人员、职业播音员、职业播音工程师,等等,他们都来自广大的黑人劳动市场"。除了赞美,他还提出一个请求,希望所有求职者都能"只依照个人能力被判断,而不是他们的肤色"。伊文思预测,在接下来的10年里,中学和大学将培养出成千上万受过教育的黑人男女,"给我们工作,我们会赢得自由"将成为他们的呼声。[1]

就算音乐工业在就业方面没有歧视(伊文思的话显得过于乐观),业界最重要的角色也不在幕后。米奇·米勒(Mitch Miller)是哥伦比亚唱片公司(该公司不喜欢摇滚乐)艺人发展部的工作人员,他指出,当白人倾听黑人音乐,并为舞台上的表演者而欢呼的时候,就是在促进种族之间的理解与和谐。听爵士乐和布鲁斯的白人很少,节奏布鲁斯的影响力或许是最大的。米勒写道:"年轻人带着对节奏布鲁斯的新热情,或许会抗议南方那种任何事情都不让

[1] 《和山姆·伊文思闲聊布鲁斯》,《钱柜》,1952年5月31日、6月28日、11月29日。一年前,伊文思在芝加哥歌剧院从比利·埃克斯泰恩(Billy Eckstine)和乔治·谢林(George Shearing)手中领取一个奖项,是由于他"在音乐领域内做出巨大努力,促进更好的种族交流"。《钱柜》对此表示祝贺。《献给一位专栏作家》(In Tribute to a Columnist),1951年11月24日。纳什维尔的"四王牌"(Four Aces)乐队接待了两个黑人DJ后,《钱柜》也欢呼道:"这个举动在那个地方,乃至在南方奠定了先例……它表明全国有色人种协进会应该考虑全国宣传了。"《打碟者喋喋不休》(Platter Spinner Patter),1953年4月25日。

有色人种参与的传统。现在，美国的种族壁垒正在以一种稳定而健康的方式被逐渐打破；或许——这只是我的推论——对节奏布鲁斯的狂热也是一种表达方式。"[1]

至少在短期内，米勒的话也被证明过于乐观了。白人青少年在倾听，但他们只狂热地迷恋节奏布鲁斯，而这似乎对黑人来说就已经足够了。音乐一旦跨越种族边界，就显得十分危险。

事实上，想买节奏布鲁斯唱片也有点麻烦。大多数白人的音乐商店不进布鲁斯唱片的货。直到1954年，纽约人还得到125街去买最畅销的节奏布鲁斯唱片，百老汇和麦迪逊大街的商店都没有卖的。在广播里，只有那些小的独立广播电台才放节奏布鲁斯音乐，根据山姆·伊文思报道，即便如此，播音时间也只是在"清晨或深夜"。[2]

不过，白人青少年意志坚决，想尽办法地寻找节奏布鲁斯。1952年在洛杉矶黑人区的海豚唱片店购买节奏布鲁斯唱片的顾客中，有40%是白人。在这里，乃至在黑人居住区的其他商店里，除了节奏布鲁斯，还提供这个城市出产的各种多元文化音乐。比如说，1948年，混合了墨西哥音色、黑人拟声唱法与布鲁斯和声的《小流氓布基》（Pachuco Boogie）卖出了200万张唱片。[3]

在全国各地，白人也开始常去黑人的夜店。尽管有些俱乐部害

[1] 米奇·米勒，《六月、月亮、昏倒与科科摩》（June, Moon, Swoon and Ko Ko Mo），《纽约时报杂志》，1955年4月24日。
[2] 肖，《摇滚50年代》，103页；山姆·伊文思，《闲聊布鲁斯》，《钱柜》，1952年4月24日。
[3] 保罗·弗里德兰德（Paul Friedlander），《摇滚：一部社会史》（Rock and Roll: A Social History, Boulder, Colo., Westview Press, 1996），22页；乔治·李普希兹（George Lipsitz），《千舞之地：青年、少数与摇滚乐的崛起》（Land of a Thousand Dances: Youth, Minorities, and the Rise of Rock and Roll），发表于《重塑美国：冷战时代的文化与政治》（Recasting America: Culture and Politics in the Age of the Cold War，ed. Lary May，Chicago: Chicago University Press, 1989），271页。鲍勃·洛伦兹（Bob Rolontz）和乔伊·弗里德曼（Joel Friedman）在《公告牌》上的报道说，很多唱片买家都"操着墨西哥和西班牙口音"。《青少年渴望有节奏的音乐，加速节奏布鲁斯发展》（Teen-agers Demand Music with a Beat, Spur Rhythm-Blues），《公告牌》，1954年4月24日。

怕当局找麻烦,让他们购买"白人观众票"入内,禁止他们跳舞,甚至也不许坐下,"但白人还是常来",查克·贝里回忆。[1]

孟菲斯的巴吉·林德在1951年或1952年时开始接触到节奏布鲁斯音乐,最开始听的歌是《妈妈,别对你的女儿不好》(*Mama, Don't Treat Your Daughter Mean*)。在中学和俱乐部里,林德看到了黑人们跳舞,从而发现了一种"更缓慢、更性感的舞蹈"。他不和黑人女孩跳舞,因为那是"不被允许的……是不好的行为"。但他放弃了吉特巴舞,改跳"淫荡的布基舞",结果在一场舞会上"被圣心中学踢出去了",他的姨妈还是舞会的监督人之一呢!

贝蒂·伯杰在田纳西州乡间长大,喜欢上了收音机里的福音音乐,然后就常常坐在本地黑人教堂的窗外,"只是为了听他们唱歌"。十几岁的时候,她在WLAC台听到了节奏布鲁斯,这是纳什维尔一家白人拥有的广播电台。她听歌的时候,感觉"他们的肤色对我来说根本没有意义,我只是觉得很好听"。一次学校舞会之后,伯杰和中学里的几个女同学来到西孟菲斯的种植园酒馆,观看黑人乐手为白人观众演出,这些乐手演完之后就在厨房内外休息,因为他们不被允许和白人搭讪。当天伯杰和朋友们穿着正式装束:胸衣和白手套,"头发是在美容院弄好的,你知道,一切都一丝不苟"。结果她们回去的时候,长筒袜、鞋子和胸衣都拎在手里,"浑身是汗,可能还脏兮兮的,你知道,开心极了"。伯杰没说她回家时父

[1] 迈克尔·林顿,《查克·贝里》,《城堡》(*Ramparts*, 1969), 52页;布鲁斯·塔克尔(Bruce Tucker),《把这个消息告诉柴可夫斯基:后现代、流行文化与摇滚乐的出现》(Tell Tchaikovsky the News: Postmodernism, Popular Culture, and the Emergence of Rock 'n Roll),《黑人音乐研究期刊》(*Black Music Research Journal*), 8/9, no. 2(1989):281页。

母的反应是怎样的。[1]

和伯杰一样，很多白人青少年都是从广播里听到节奏布鲁斯的。在孟菲斯，他们会把旋钮拨到WDIA台，一个白人推销员说"WDIA"的意思是"我们已经成为整体"。[2]事实上，直到60年代，这个电台还不允许黑人播报新闻，也不雇用黑人担任节目制作人和管理者甚至是接待员。1949年，WDIA台的管理人员知道，白人父母如果发现孩子们收听黑人主持的音乐节目便会感到不安，于是雇来以前担任服务生的白人杜威·菲利普斯（Dewey Phillips）来主持深夜的"火热红蓝秀"（Red, Hot, and Blue）节目，他那拖得长长的南方口音"就像杰米玛阿姨牌松饼那么味道十足"。他一头红发，满脸雀斑，节目中的名句是："告诉他们，是菲利普斯让你干的。"有一次他出了车祸，很多黑人给他寄去慰问卡片，打电话问候他，后来他在节目中向他们表示"深深感谢"，从而同黑人观众建立起了良好的关系。他还播放黑人布鲁斯和摇滚乐手"泥水"（Muddy Waters）、"嚎狼"（Howlin' Wolf）、小理查德（Little Richard）、汉克·巴拉德（Hank Ballard）与"午夜漫游者"（Midnighters）的歌，以此吸引年轻白人听众。50年代初，"火热红蓝秀"的听众达到了10万人。[3]

节奏布鲁斯对年轻白人越有魅力，它也就越是引发争议，不管节目的主持者是白人还是黑人。原因不难看出。正如布莱恩·沃德

[1] 劳拉·赫尔帕（Laura Helper），《尽情摇摆：20世纪50年代孟菲斯关于种族关系，乃至节奏布鲁斯与摇滚的共同听众的民族志》（*Whole Lot of Shakin' Going On: An Ethnography of Race Relations and Crossover Audiences for Rhythms and Blues and Rock and Roll in 1950s Memphis*，Ph.D. dissertation, Rice University, 1997），172、174、186、232、239、249页。有趣的是，伯杰错误地回忆说当天的观众是"混合在一起"的。关于种植园酒馆的表演者，可参见彼得·加罗尼克（Peter Guralnick）的《甜蜜的灵魂音乐：节奏布鲁斯与南方自由之梦》（*Sweet Soul Music: Rhythm and Blues and the Southern Dream of Freedom*，Boston: Little, Brown, 1999），110页。
[2] We Done Integrated Already，首字母缩写是WDIA。——译注
[3] 坎托，《在比勒飞驰》，164—167、173、177页；沃德，《只是我的灵魂在回应》，138页。

所说，白人"长期以来认为黑人文化一直都很迷人，但也很危险；有诱惑力但又扰乱人心；性感但又污秽，是白人主流文化的对立面"。节奏布鲁斯让他们担心自己的孩子们会活在杰克·凯鲁亚克（Jack Kerouac）在《在路上》（On the Road）中的幻想里："一个淡紫色的夜晚，我走在丹佛27街与威尔顿的灯光下，浑身每块肌肉都在疼痛，我真希望自己是个黑人，我觉得白人世界能提供给我的一切不够奇妙，白人的生活、欢乐、刺激、黑暗、音乐与夜晚，对我来说全都不够。"[1]

节奏布鲁斯爱好者们大都规矩、顺从，服饰得体，但节奏布鲁斯也的确令许多青少年释放了压抑的情绪，削弱了他们对传统的尊重，于是人们把放荡的行为都归咎于这种音乐。"我第一次看到一个男人把手塞进一个女孩的裤子里是在派拉蒙剧院。"一个查克·贝里的白人歌迷说。邦尼·布拉姆莱特是伊利诺伊州格兰奈特城人，十几岁的时候，她明知道东圣路易斯的哈莱姆俱乐部"不是白人女孩该去的地方"，但还是去了那里。她和朋友们在那里玩得很开心，"偷偷摸摸，抽烟喝酒，干了各种坏事"。[2]

1954年，《钱柜》报道，广播里播放了更多节奏布鲁斯唱片，于是"父母们的抱怨蜂拥而至"。它还预测，除非唱片公司停止制作那些"令人浮想联翩，有伤风化"的歌曲，成年人早晚会禁止孩子们去买节奏布鲁斯唱片，节奏布鲁斯这只下金蛋的鹅也会死掉的。[3]

自律的呼吁受到了关注。自1954年之后，节奏布鲁斯唱片的内容与风格不再那么焦躁淫秽了，取而代之的是更多"甜蜜风格"的人声组合，比如弗兰基·利蒙（Frankie Lymon）与"青少年"

[1] 沃德，《只是我的灵魂在回应》，39页；杰克·凯鲁亚克，《在路上》（New York: Viking Compass, 1959），180页。

[2] 沃德，《只是我的灵魂在回应》，241页。

[3] 《节奏布鲁斯漫谈》（Rhythm 'n Blues Ramblings），《钱柜》，1954年8月21日；《别再做淫秽的布鲁斯唱片了》（Stop Making Dirty R&B Records），《钱柜》，1954年10月2日。

（Teenagers），他们的代表曲目是《傻瓜为什么堕入爱河?》（Why Do Fools Fall in Love?）；还有小安东尼（Little Anthony）与"帝国"（Imperials），代表曲目是《枕上的泪水》（Tears on My Pillow）。然而，到了那个时候，战场已经变了——摇滚乐已经开始有名了。

一般都认为，艾伦·弗里德（Alan Freed）是最早使用"摇滚"来描述节奏布鲁斯的人。弗里德于1921年出生于宾夕法尼亚州约翰斯堡以南的温德伯，在俄亥俄州上学的时候就曾在电台播过音，后来他在阿克伦市成了一个成功的电台DJ，1950年移居克利夫兰市，先是在WXEL电视台介绍电影，后来又当上了WJW广播电台"点播回顾"节目的主持人。弗里德从里奥·敏兹（Leo Mintz）那里了解了节奏布鲁斯，开始在节目里播放这种音乐。敏兹是位于克利夫兰黑人贫民区的"约会"唱片公司（Record Rendezvous）的老板。弗里德称自己是"艾伦·弗里德，月亮狗之王"，他一边放唱片，一边摇晃牛铃，摔电话簿，对着麦克风用黑人口音喊话。克拉克·韦尔顿（Clark Whelton）在《纽约时报》的文章中写道，弗里德有一颗"五万瓦特的年轻的心"。他"像脱衣舞演员闯进《天鹅湖》的舞台一样冲进广播电台"，给听众们带来音乐上的震撼，就像旧金山大地震一样："弗里德摧毁了你们憎恨的建筑，把废墟变成舞池。"[1]

城市与郊区的黑人和白人听众对这种音乐乃至弗里德的表演和真诚做出了热情的回应。他的节目"月亮狗房子"（The Moondog House）成了该市最热门的广播节目。弗里德渐渐开始在全国知名，1953年，他担任"月晕"（Moonglows）和"宝冠"（Coronets）两支节奏布鲁斯乐队的经纪人，组织了一场名叫"最大的节奏布鲁斯

[1] 约翰·A. 杰克逊（John A. Jackson），《节拍大狂热：艾伦·弗里德与摇滚的早期岁月》（*Big Beat Heat: Alan Freed and the Early Years of Rock & Roll*, New York: Schirmer, 1991），I-54 页；肖，《小酒馆风格与叫喊者》，512 页。

演唱会"的巡演，第一站从马萨诸塞州的瑞维尔开始，到新奥尔良结束。他还同WNJR台达成协议，在新泽西的纽瓦克重播"月亮狗房子"。他的影响力非常大，在克利夫兰，他成了第一个播放"奥利奥尔"（Orioles）乐队的《在教堂哭泣》（Crying in the Chapel）的白人音乐主持人，第二天，这首歌所在的唱片在这个城市卖出了3万张！1954年，弗里德跳槽到WINS台，很快成了纽约市夜间广播中最重要的人物。[1]

11月，弗里德遭遇了危机。托马斯·路易·哈丁（Thomas Louis Hardin）是一个盲人街头音乐家、作曲家和乞丐，他在卡耐基音乐厅外摆摊，穿着破烂的维京人服装，打着一种三角鼓，他称之为"特里姆巴斯"（Trimbas），还说自己使用"月亮狗"这个艺名已经有好多年了。哈丁起诉弗里德"侵犯"自己的姓名权。最后调查发现，弗里德的确在节目中播放过哈丁的《月亮狗交响曲》（Moondog Symphony），卡萝尔·沃尔特法官判处弗里德支付哈丁5700美元，禁止弗里德继续使用"月亮狗"这个名字。

弗里德一开始"非常愤怒和震惊"，但很快就决定把节目的名字改为"摇滚派对"（Rock 'n' Roll Party）。其实在克利夫兰的时候，他就已经偶尔用这个名字来描述自己的节目了，不过并没有用它来描述自己所播放的音乐。"摇滚"是黑人用来指代性爱的隐语，1922年，布鲁斯歌手特里克西·史密斯（Trixie Smith）录制了《我爸爸摇我（还要好好地滚）》[My Daddy Rocks Me（With One Steady Roll）]，这是"摇滚"最早在歌曲的名字中出现。1931年，艾灵顿公爵（Duke Ellington）录了《摇动的节奏》（Rockin' Rhythm），三年后博斯维尔姊妹（Boswell Sisters）唱了《摇滚》（Rock and Roll）。

[1] 杰克逊，《节拍大狂热》，55—71页；比尔·米拉（Bill Millar），《流浪汉：黑人声乐团体的崛起与衰落》（*The Drifters: The Rise and Fall of the Black Vocal Group*, London: Studio Vista, 1971），31页。

韦诺尼·哈里斯1948年推出了金曲《今晚好好摇》之后，有很多歌都提到"摇滚"这个词，《公告牌》抱怨康妮·乔丹（Connie Jordan）的《我要摇了》（I'm Gonna Rock）只是哈里斯那首歌的"第无数个变种"。1952年，一家名叫"摇动唱片公司"（Rockin' Records Company）的公司在洛杉矶生意颇为兴隆。

"摇滚"并不像弗里德后来所宣称的那样，是他的"灵感火花"，是一个"色彩丰富、充满活力"的字眼，他用它来形容"滚动汹涌的音乐节拍"。他也没有试图用这个词来淡化"节奏布鲁斯"这个词上附加的种族主义污名。不管弗里德是否有意为这种音乐"培养更广泛的听众"，听这种音乐的人的确越来越多了。40年代末，一首节奏布鲁斯金曲如果能售出4万张，便能跻身排行榜前10名；如今，一张摇滚乐热门唱片或许能售出100万张。

当摇滚乐进入流行话题，它便成了一种社会现象，而不仅仅是音乐概念。总的来说，当时的电台音乐主持人、唱片制作人和表演者们说它是什么，它就是什么。无论如何，这个词逐渐流行起来，而弗里德和WINS台拥有它的版权。对此，路易·乔丹可能会抱怨："'摇滚'只是白人的模仿，是白人改编版的节奏布鲁斯。"这话有一定道理。这个名字里蕴含了什么？艾伦·弗里德选的这个名字让歌迷们不假思索地认定摇滚乐是一种独特的音乐形式，而不是其他音乐形式的衍生品。[1]

弗里德把自己的节目改名为"摇滚派对"之前几个月，《公告牌》杂志曾经表示，乐于见到一位"有才华的新歌者，他的歌能在乡村乐和节奏布鲁斯市场都获得强烈反响……一个强大的新秀"。到了1955年，这样一位新人的出现成了摇滚乐中的盛事。[2]

埃尔维斯·阿伦·普莱斯利（Elvis Aron Presley）于1935年出

[1] 杰克逊，《节拍大狂热》，72—87页；肖，《小酒馆风格与叫喊者》，73页。
[2] 《聚光灯下》（Spotlight），《公告牌》，1954年8月7日。

生于密西西比州的图珀洛。父亲维农是个流浪汉，偶尔做农活或者开卡车；母亲格拉迪斯维持着家庭，她宠爱这个独子（埃尔维斯有个孪生兄弟叫杰西·加伦，不幸夭折）。1948年，维农在一家颜料厂找到了工作，普莱斯利一家因此搬到了孟菲斯。十几岁的时候，埃尔维斯就有一种矛盾的独特能力，能把叛逆和对传统价值观的忠诚结合起来，这种特质伴随了他一生，他又将之馈赠给了摇滚乐。在就读的修姆斯中学，他加入了后备军官训练队（ROTC）、生物俱乐部、英语俱乐部、历史俱乐部和西班牙语俱乐部。他和家人一起去五旬节神召会的教堂。他喜欢平·克劳斯比（Bing Crosby）、佩里·科摩（Perry Como）、艾迪·菲舍（Eddie Fisher）和迪恩·马丁（Dean Martin）[1]的音乐。与此同时，埃尔维斯幻想自己是漫画书和电影里的英雄，他想让所有人都知道自己与众不同。他留长鬓角的头发，因为拒绝剪发被学校的橄榄球队开除。他在比勒街一家黑人开的兰斯基店买衣服，经常穿粉红色和黑色，这是他最喜欢的颜色。他还总是把衬衫的领子竖起来，给头发涂发油，让它保持波浪的形状。后来他回忆，同学们看见他在街上走时都大叫："该死的，抓住他！他就是只松鼠，抓住他，他是从树上跳下来的。"[2]

埃尔维斯是个与环境格格不入的恶棍，本质上，他就是个南方小流氓。记者斯坦利·布斯（Stanley Booth）描述过这种人："在星期六的下午懒洋洋地走过加油站外滚烫的水泥路，在人行道上停下来，好像在找人打架。你可以看到他们脸上愠怒的神情，带着棱角分明的强悍之气，不会被误认为纤弱，他们回头看着你，就好像从

[1] 以上均为当时美国最流行的抒情男歌手。——译注
[2] 埃尔维斯的授权传记是由彼得·加罗尼克所著的《开往孟菲斯的最后一班火车：埃尔维斯·普莱斯利的崛起》(*Last Train to Memphis: The Rise of Elvis Presley*, Boston: Little, Brown, 1994)；参见尼克·托斯切斯（Nick Tosches）的《乡村乐：摇滚乐的扭曲根源》(*Country: The Twisted Roots of Rock 'n Roll*, New York: DaCapo, 1996), 44—46页；马库斯，《神秘列车》, 158—159页。对埃尔维斯早年生活的简要概述可见：大卫·哈伯斯坦（David Halberstam），《50年代》(*The Fifties*, New York: Villavd, 1993), 456—479页。

联盟军队的老照片里走出来的一样……这些流氓们都穿着最时兴的衣服，留着额发向后梳去的大背头，穿着油腻腻的李维斯牛仔裤和摩托车靴子，白天穿T恤，晚上穿黑皮夹克。就算他们那种不怎么时尚的大鬓角（埃尔维斯毛发很重）也流露出一种对'美国梦'的鄙视，而他们自身其实太可怜，无法加入到这个梦想中去。"但是，布斯总结道，埃尔维斯是个特别大胆的小流氓，他不愿意像很多"混混"们那样，去当机械工、油漆工、大巴司机或警察。他有着火山般的热烈抱负，想当歌手和明星。[1]

埃尔维斯用母亲给的吉他自学了和弦，还听WDLA电台和唱片，经常去埃利斯礼堂（Ellis Auditorium）看"通宵福音歌会"，有些圣歌是那样宏大，有些又是那样精致，他简直被迷住了。尽管父母不同意，埃尔维斯还是一直听大比尔·布鲁恩奇（Big Bill Broonzy）和阿瑟·克拉达普（Arthur Crudup）这些布鲁斯歌手的歌。格雷尔·马库斯认为，黑人音乐让他更兴奋，给了他乡村乐的"拨弦与哀叹"中所没有的东西。黑人音乐提供了"节奏、性、庆典，以及节奏布鲁斯中惊人的种种细微之处，乃至小号和电吉他的咆哮"。[2]

从修姆斯中学毕业后，埃尔维斯开过卡车，做过机械师，还做过电影院的引座员。他把薪水都交给母亲格拉迪斯·普莱斯利，但是也给自己留下足够的钱买衣服和配饰。1953年，他带着那把破破烂烂的吉他出现在孟菲斯的太阳公司录音室（Sun Studios）里。他说，他想录张唱片，给母亲一个惊喜，但是，"如果你知道有什么人需要歌手……""你的声音是什么样的？"接待员问他。"我的声音跟谁都不一样。"埃尔维斯录了两首"墨点"（Ink Spots）的歌，

[1]《猎狗，庄园诞生》（A Hound Dog, to the Manor Born），《绅士》（*Esquire*），1968年2月，106—108、48—52页。
[2] 加罗尼克，《开往孟菲斯的最后一班火车》，47页；马库斯，《神秘列车》，164页；吉莱特，《城市之声》，36页。

《我的幸福》(My Happiness)和《你的心开始疼痛》(That's When Your Heartaches Begin),太阳公司的老板山姆·菲利普斯(Sam Phillips)在控制室里听着。接待员在他的名字旁边写下"不错的抒情歌手",然后普莱斯利就带着一张醋酸酯唱片走了,觉得自己肯定会被赏识。第二年1月,他又来录了一张唱片。但山姆·菲利普斯尚未意识到他的机会即将来临。

菲利普斯是亚拉巴马州弗洛伦斯人,辍学后到广播电台当上了工程师和DJ。1945年来到孟菲斯,加入了CBS下属的WREC台,在皮博迪酒店的斯凯威舞厅向全国传播大乐队的音乐。菲利普斯觉得自己播放的流行歌曲特别令人厌烦:"我觉得只有黑人的音乐中才保留了新鲜感;在南方,他们却没有地方可以录音。"他到处对人说,他想找"靴子上带着泥土,衣服上打着补丁的黑人……能够用力弹奏乐器,无拘无束地歌唱"。1950年,菲利普斯开了一家小公司,录制犹太成人礼和政治演讲,再用这笔钱为新艺人制作小样,并把它们寄给全国各地的独立制作人。在很短的时间内,他把"嚎狼"和B. B. 金(B.B. King)的唱片卖给了芝加哥的切斯唱片公司以及洛杉矶的现代唱片公司。他保留了自己在WREC台的工作,直到再也不能忍受同事们嘲笑着问:"他为什么老跟黑鬼们混在一起?"1953年,他的太阳录音室不仅制作唱片,也开始做推广和分销的工作,但是办公室里只有两个位子。拉法斯·托马斯(Rufus Thomas)的《熊猫》(Bear Cat)是录音室的首部成功之作;小帕克(Little Junior Parker)的《感觉很好》(Feeling Good)和"囚徒"(Prisonairs)的《走在雨中》(Just Walkin' in the Rain)也已录制完成。太阳公司的标志是橘黄、黄色与黑色的公鸡打鸣和日出图案,看上去像是崭新的一天,以及为非裔美国艺术家们敞开的一扇崭新大门。[1]

〔1〕 加罗尼克,《开往孟菲斯的最后一班火车》,3—8、56—65页。

山姆·菲利普斯对节奏布鲁斯的忠诚从未动摇，他在整个事业生涯中不断发掘黑人歌手，为他们录音。但他也发现，无论是在南方还是在北方，白人们听到黑人的音乐都会感到不安。50年代，一个自动电唱机操作员注意到，"把黑人布鲁斯唱片放在白人小酒吧的点唱机里"是一种错误，"因为总会有人过去放它，但只是为了恶作剧，整个酒吧就会闹开了"。所以，菲利普斯努力寻找能唱布鲁斯的白人乡村小伙。菲利普斯在太阳公司的同事马里昂·凯斯科尔（Marion Keisker）记得他一再说："如果我能找来个白人小伙，有黑人的声音和黑人的感觉，就能赚上10亿美元。"[1]

1954年夏，菲利普斯收到一首歌的小样，名叫《没有你》（Without You），唱歌的是一个他没听说过的黑人歌手。出于某些原因，他觉得那个留大鬓角的礼貌的年轻人可以试着录这首歌。在太阳录音室，埃尔维斯试了一次又一次，还是没能唱出这首歌的精髓。菲利普斯没有放弃，让这个小伙子和22岁的吉他手斯科蒂·摩尔（Scotty Moor）一起练习一下。排练几次之后，普莱斯利和摩尔带着临时贝斯手比尔·布莱克（Bill Black）回来了，唱了乡村歌曲《我爱你是因为》（I Love You Because）。这次录音也很糟糕。为了缓解焦虑，或者完全是无心的，埃尔维斯拿出吉他，边弹边唱《没问题》（That's All Right），这是一首布鲁斯歌曲，1946年由阿瑟·克拉达普录制。摩尔和布莱克也加入进来，山姆·菲利普斯听了后一头冲出控制室，让他们再唱一遍。当时他感觉就像"有人用超级锋利的新草叉从后面猛地捅了我屁股一下"。他说，听上去挺不错，但是，"这是什么？我的意思是，应该把它拿给（卖给）谁？"埃尔维斯的歌声中没有那种粗犷的音调和随意的节奏，以及大多数布鲁斯歌手常用的转调，但他发现了某些东西。格雷尔·马

[1] 加罗尼克，《开往孟菲斯的最后一班火车》，3—65页，赫尔帕，《尽情摇摆》，60页；米勒，《垃圾箱中的鲜花》，67—73页。

"天翻地覆"

库斯说，他本能地把克拉达普对逝去恋情的哀悼变成了"心满意足地宣告自己的独立自主……女朋友可能离开了他，但她所做的一切无法破坏他内心焕发出来的快乐之情。这是布鲁斯，但却没有丝毫忧虑和罪恶；是一种无须付出任何代价的简单欢愉"。三个人唱完这首歌，菲利普斯兴奋不已，也意识到如果要赶紧把这首歌录成唱片，那就还需要弄点东西来做B面歌曲。几天之内，普莱斯利、摩尔和布莱克就录制了山地乡村风格（hillbilly）的《肯塔基的蓝月亮》（Blue Moon of Kentucky）。埃尔维斯同样把它唱出了独特的声音，把一首乡村经典歌曲变成了乡村与节奏布鲁斯的混合体，后来它被人们称为"山地摇滚"（rockabilly）。[1]

在选择《肯塔基的蓝月亮》之前，山姆·菲利普斯把这首《没问题》的唱片放给当时在WHBQ台工作的朋友，有着"白金般耳朵"的杜威·菲利普斯（Dewey Phillips）听。两人一边听，山姆一边还在想："该拿它怎么办，它不是黑人音乐，也不是白人音乐，不是流行乐，也不是乡村乐。"后来杜威说可以在自己的节目里放这些歌，山姆很高兴。好像是有人施了魔法，突然之间，整个孟菲斯好像都在听这首歌。杜威·菲利普斯在广播中播放《没问题》的时候，电台的总机都被打爆了，无数人打进来要求他重放这首歌，要他一遍一遍地放。杜威答应了他们的要求，下班后，他给普莱斯利家打去电话，是格拉迪斯接的，普莱斯利去看电影了，杜威邀请普莱斯利来电台接受采访。几分钟后，普莱斯利来到电台，"浑身都在发抖"。杜威让他冷静点儿，而且"千万别说任何脏字"。在短暂的访谈中，杜威问出埃尔维斯曾经在修姆斯中学上过学："我想

[1] 加罗尼克，《开往孟菲斯的最后一班火车》，89—125页；马库斯，《神秘列车》，174页；赫尔帕，《尽情摇摆》，158页；米勒，《垃圾箱中的鲜花》，81—83页；柯蒂斯，《摇滚时代》，28页；皮特·丹尼尔（Pete Daniel），《失败的革命：20世纪50年代的南方》（*Lost Revolutions: The South in the 1950s*, Chapel Hill: University of North Carolina Press for Smithsonia National Museum of American History, Washington, D.C., 2000），135页。

让他把这个说出来,因为很多人听了他的歌都觉得他是黑人。"[1]

1954年7月19日,太阳公司发布了埃尔维斯·普莱斯利的第一张唱片。它在孟菲斯一下就成了金曲,但在南方其他地方还得克服最初的阻力,因为DJ不知道应该把它归为哪一类。有些主持人告诉菲利普斯,埃尔维斯的歌"太乡村,过了早上5点就不应该放了";有些人坦白地说,他们觉得他的歌太像黑人。路易斯安那州什里夫波特的头号乡村乐主持人T. 汤米·卡特尔(T. Tommy Cutrer)告诉菲利普斯,如果放了埃尔维斯的唱片,乡村乐的白人听众就会"把我赶出城去"。在休斯敦,因为播放田纳西·欧尼·福特(Tennessee Ernie Ford)和帕蒂·佩奇(Patti Page)的歌而尝到甜头的保罗·柏林(Paul Berlin)说:"山姆,你的音乐太粗糙,我现在还没法处理,以后再说吧。"甚至在埃尔维斯的家乡图珀洛,WELO台的销售经理对菲利普斯说,这张唱片就是"一坨垃圾"。[2]

一旦菲利普斯成功游说主持人们开始放这张专辑,听众就再也听不够了。他们喜欢《没问题》,也同样喜欢《肯塔基的蓝月亮》。RCA唱片公司的星探问克诺斯维尔的唱片商山姆·莫里森(Sam Morrison):"这就是普通的节奏布鲁斯对不对?"不,不对。莫里森回答:"买它的都是听乡村乐的人。"后来,莫里森说,有个"耳朵和鼻子里长的毛比头发还多的家伙"走进店来,操着一口轻松的田纳西口音说:"他奶奶的,我要买那张唱片。"8月中旬,这张唱片在《公告牌》杂志的地区乡村与西部销量排行榜上排名第三。[3]

当时,埃尔维斯既是歌手,也是表演者。他的首演是在孟菲斯的好空气俱乐部,演出相当差劲,台下的观众都是"纯粹的乡巴佬"。之后他又在奥弗顿公园的露天剧场的乡村歌舞会上和"苗条

[1] 加罗尼克,《开往孟菲斯的最后一班火车》,98—101页。
[2] 同上书,111—114页。
[3] 赫尔帕,《尽情摇摆》,62页。

韦特曼"（Slim Whitman）共演。埃尔维斯走向麦克风，双腿颤动，嘴唇扭曲，好像一个嘲笑的表情。"我们都吓得要死，"斯科蒂·摩尔回忆，"埃尔维斯不光是站在那里用脚打拍子，他的身体轻轻摇晃起来……我们还穿着肥大的裤子，它们不是细腿的，用了很多材料，前面还打褶——腿一摇晃，裤子底下好像出了各种事一样。乐器间奏的时候，他从麦克风前面退回来，又弹琴又摇晃，台下的人都疯了，但他觉得他们肯定是在嘲笑他。"返场的时候，埃尔维斯才知道自己给观众留下了什么印象，不管是有意还是无意，他闭上眼睛，双腿颤动的样子让观众们兴奋："我就多做了一点，我做得愈多，他们就愈疯狂。"[1]

埃尔维斯是太阳底下的新事。尽管"山地摇滚"不是他的首创，但他将之带给了数以万计的青少年。这种音乐有着随意的节奏，没有萨克斯或合唱，查理·吉莱特说它是一种"个人化、吐露心事、袒露心声的音乐"，乐手们"更激烈地回应歌手的转调，在几小节内变得快速，歌手也突然加速"。埃尔维斯快速蹿红后，山姆·菲利普斯又签了几个山地摇滚歌手，包括卡尔·珀金斯（Carl Perkins）、罗伊·奥比森（Roy Orbison）、约翰尼·卡什（Johnny Cash）和杰里·李·刘易斯。[2]

除了音乐风格，埃尔维斯还体现出他那种"下等"社会阶层的特征，以及很多和他一样的青少年的特点。他们感觉世界把自己排除在外，对此感到愤怒，但同时又渴望着获得认同和地位。埃尔维斯可以在某些方面显得傲慢和骄傲，与此同时又在感情上表现出脆弱、不安和顺从。关于埃尔维斯那种"真诚的多样性"，没人能比格雷尔·马库斯描述得更好了，他想象这位歌手这样介绍自己："家庭摇滚歌手，受母亲宠爱的男孩，真正的教堂之子，只会开玩

[1] 加罗尼克，《开往孟菲斯的最后一班火车》，109—111 页。
[2] 吉莱特，《城市之声》，38 页。

笑的午场演出偶像，有很多粗糙的棱角，别想磨平它们。"他是一个渴望歌唱稳定爱情关系的叙事歌者，一个"随时会逃跑"的摇滚歌手。[1]

埃尔维斯对50年代紧张的种族关系也有贡献，这更多是出于本能，而不是刻意为之。在南方，他公开承认自己借鉴了黑人音乐。"有色人种演唱和演奏的（摇滚乐）就和我的音乐一样，妈的，比我早了不知道多少年。"1956年，他在接受《夏洛特观察者》（*Charlotte Observer*）采访时说："他们在他们的小木屋、小酒馆里演奏这些东西，从来也没有人注意过，直到我突然推动了一把。我是从他们那儿学来的。在密西西比图珀洛的时候，我就听过阿瑟·克拉达普像我现在这样敲着琴箱，我觉得，如果我能体会到老阿瑟体会到的所有东西，我就能成为一个史无前例的音乐家。"山姆·菲利普斯相信，埃尔维斯没有任何偏见，在他的音乐中"四处潜行"，但歌迷们显然能听出来，他对黑人有一种"几乎是颠覆性的"认同感和同理心。菲利普斯说，他和埃尔维斯"走进了无人涉足之地"，"打破了肤色的界限"，或许这只是事后回忆起来的神话。或许从种族角度而言，下面的说法更接近一点："我们造成了一点冲击，你觉得呢？"[2]

艾伦·弗里德为"摇滚"带来了一个名字，埃尔维斯为它提供了一个偶像，而比尔·哈利则赋予了它一首圣歌。从各方面而言，哈利都是一个不靠谱的50年代青少年偶像。他于1925年出生于密歇根的海兰帕克，7岁那年得到第一把吉他，开始弹山地乡村音乐。他的偶像是乡村歌手汉克·威廉姆斯和牛仔明星吉恩·奥特里（Gene Autry）。他以"漫游的岳得尔歌手"为号，穿戴着牛仔靴和

[1] 马库斯，《神秘列车》，189—190页。
[2] 科林·艾斯科特（Colin Escott）与马丁·霍金斯（Martin Hawkins），《今晚好好摇：太阳唱片公司与摇滚乐的诞生》(*Good Rockin' Tonight: Sun Records and the Birth of Rock 'n Roll*, New York: St. Martin's, 1991)，84页；加罗尼克，《开往孟菲斯的最后一班火车》，134页。

牛仔帽,在达拉维尔、印第安纳与宾夕法尼亚的博览会、拍卖场和游乐园演出,毫无名气地奋斗了很多年。40年代末,他组建了自己的乐队,先是名为"西部摇摆四强手"(Four Aces of Western Swing),然后又起名叫"骑马人"(Saddlemen)。乡村音乐在那一带的吸引力有限,哈利于是开始尝试节奏布鲁斯。1951年,"骑马人"录制了《飞驰88》(Rocket 88),这是一首顿足节奏布鲁斯(stomp R&B),唱的是一辆奥兹莫比尔轿车。一年后他又录制了《摇滚小酒馆》(Rock the Joint),这是一首活泼吵闹的跳跃布鲁斯金曲,在费城和新泽西销量不错。那时的哈利已经做好准备,他把牛仔靴和牛仔帽换成苏格兰格子外套或晚礼服,修剪出鬓角,把"骑马人"重新命名为"比尔·哈利与彗星"(Bill Haley and the Comets)。乐队由六七个人组成,乐器包括弦乐器、鼓和一把萨克斯,哈利担任吉他手和主唱。"彗星"演奏的音乐强劲有力,能够随之起舞。哈利自己作曲的《疯狂、男人、疯狂》(Crazy,Man,Crazy)登上了《公告牌》排行榜前20位。《钱柜》报道说,这首歌有一种流行的节奏;歌词"适合节奏布鲁斯,乐器编配则是山地乡村风格的"。[1]

"比尔·哈利与彗星"和全国性大品牌迪卡唱片公司签约,在1954年初录制了《(我们要)昼夜摇滚》[(We're Gonna)Rock Around the Clock]。整首歌活力四射,使用小军鼓制造出沉重的后拍(backbeat),还有一段富有特色的电吉他独奏。它在《公告牌》流行歌曲排行榜上位列第23名,之后就销声匿迹了。但是到了年底,哈利的《摇摆、震颤、滚动》(Shake, Rattle, and Roll)又成了热门金曲,卖出了100多万张,这是"翻唱"乔伊·特纳的节奏布鲁斯歌曲,歌词做了一点"净化"。哈利沿用了基本的节奏布鲁斯的节

[1] 约翰·斯文森(John Swenson),《比尔·哈利:摇滚之父》(*Bill Haley: The Daddy of Rock and Roll*, New York: Stein & Day, 1982);米勒,《垃圾箱中的鲜花》,87—94页;《打碟者喋喋不休》,《钱柜》,1953年5月9日。

奏，但没有使用原版的其他很多音乐效果，比如歌手懒散随意的发音，带有和声的复杂伴奏，以及含糊的"布鲁斯式"音符。哈利的版本增添了吉他演奏，以及他的用力弹拨与叫喊。这首歌的成功与摇滚乐的崛起促使好莱坞的制作人把《昼夜摇滚》用在了影片《黑板丛林》中。

随着《黑板丛林》的片头字幕滚过屏幕，背景音乐响起来了："1点，2点，3点，4点都在摇滚"。屏幕上出现铺着沥青的学校操场，外面隔着一道铁栅栏，学生们在跳舞，有几个流氓在远景处徘徊，萨克斯与电吉他的声音轰鸣而起。在两分零十秒的时间里，《昼夜摇滚》如同号角一样召唤着学生们打破牢笼，玩得开心。虽然《无因的反叛》(*Rebel Without a Cause*)和《飞车党》(*The Wild One*)这些影片也是关于青年反叛的，也有大乐队的背景音乐，但《黑板丛林》中的音乐正好适合它那耸人听闻的宣传："关于青少年恐怖行为的戏剧，他们把学校变成了丛林！""那是当时的孩子们所能听到的最吵闹的声音。"弗兰克·扎帕（Frank Zappa）[1]回忆。比尔·哈利"奏响了青少年王国的国歌，声音是那么响亮。我不禁跟着跳起来。《黑板丛林》虽然最后还是让老家伙们赢得了胜利，但它成了青少年动机的奇异担保法案"[2]。

影片刻意设计了一个让人安心的结局，格伦·福特（Glenn Ford）饰演的教师和西德尼·波蒂埃（Sydney Boitier）饰演的年轻黑人学生结成了同盟，它（也包括《昼夜摇滚》）认为，世代

[1] 弗兰克·扎帕（1940—1993），美国实验风格的摇滚歌手、吉他手、唱作人。——译注
[2] 理查德·阿奎拉（Richard Aquila），《旧时光的摇滚乐：一个时代的记录》(*That Old-Time Rock & Roll: A Chronicle of an Era*, New York: Schirmer, 1989)，8页；米勒，《垃圾箱中的鲜花》，87—94页。

（generation）之间的冲突是美国文化中特有的。[1] 在令人难忘的一幕里，北曼纽中学的一个老师想和班里学生搞好关系，就给他们放自己喜欢的爵士乐唱片，学生们不禁坐立不安。当背景音乐换成他们自己的音乐时，年轻人爆发了，把老师的 78 转唱片扔到屋子另一头，掰个粉碎，无助的老师眼泪汪汪。观察者们指出，有些青少年一边看电影还一边跟着唱，在影院过道里跳起舞来，砸影院的椅子。音乐评论家莉莉安·洛克斯顿（Lilian Roxon）写道，《黑板丛林》"有一种特殊而隐秘的挑衅含义，只对青少年有效"。它告诉他们："就凭他们有那么多人，也足以成为一种值得应付的力量。如果有一首歌，就会有其他的歌；他们就会得到整个世界的歌，接下来就是整个世界。"这部电影令焦虑的成年人进一步把摇滚乐和无政府状态联系在一起。《时代》杂志认为，《黑板丛林》破坏了美国的生活方式，为共产分子提供了支援和安慰。美国驻意大利大使克莱尔·布斯·卢斯（Clare Booth Luce）认为，如果不撤下这部电影，或许会"导致电影史上最大的丑闻"。"不管这部电影引发什么样的后果"，议员艾斯特斯·克弗瓦（Estes Kefauver）领导的青少年犯罪调查委员会做出结论，有相当数量的青少年会对《黑板丛林》中的青少年角色阿尔蒂·韦斯特（Artie West）产生认同感，他是个暴力虐待狂，还攻击格伦·福特年轻貌美的妻子。"这很不幸"，同样权威的结论来自艾伦·弗里德，他承认，哈利的歌唱是享乐，被用在那部"流氓成群的电影里"，似乎会"把摇滚乐手和

[1] 罗纳德·里根（Ronald Reagan）对美国议会青少年犯罪调查委员会说，对《黑板丛林》中的老师们"巨大的敬意"让他感到毛骨悚然。他觉得，观众们"厌恶那些站错立场的男孩子们"，"看到一个男孩胜利了，成了正确一方的领袖，就感觉获得了胜利"。美国参议院司法委员会青少年犯罪调查小组委员会听证会，*Eight-fourth Congress*, *First Session*, *Pursuant to Senate Resolution 62*，1955 年 6 月 15，16，17，18 日（Washing 1955），94 页。

犯罪联系在一起"。[1]

"美国革命之女""美国军团"和女童子军等教师团体也公开抨击《黑板丛林》。它在孟菲斯遭到禁播，直到米高梅威胁申请强制令，在一些城市，电影上映时，片头和片尾的背景音乐被掐掉了。尽管（或许正是由于）有这些指责，《黑板丛林》仍然获得了巨大的成功。《昼夜摇滚》也获得第二次机会，登上了排行榜首位。1955年底，这首歌的唱片卖出了200万张，到50年代末，这首歌超过平·克劳斯比的《白色圣诞节》（White Christmas），成了史上最畅销单曲。比尔·哈利还不完全明白自己到底走了什么运。1955年，30岁的哈利身材臃肿，一只眼睛失明了，脸颊圆鼓鼓的，脑门上总是垂着一缕卷发，他觉得自己很难和更年轻、更性感的歌手们竞争。1956年，他和弗里德一起拍了一部名叫《昼夜摇滚》的短片，凭着新曲《再见呀，鳄鱼呀》（See You Later, Alligator）又收获了一张金唱片，但哈利似乎已经同摇滚文化脱节。哈利形容"彗星"是使用乡村与西部的乐器来表演节奏布鲁斯的，"其结果就是流行音乐"。"天哪，他甚至不知道该管这种音乐叫什么。"文化评论家尼克·托斯切斯引用这段话，对哈利嗤之以鼻，哈利并不是50年代主流价值观的反叛者。当"彗星"巡演的时候，他制定了夜间查房制度，还不许乐队成员喝酒和约会。1957年，乐队一起录制了《苹果开花时》（Apple Blossom Time），一年后又录制了《艾达，像

[1] 托马斯·多赫蒂（Thomas Doherty），《青少年与青少年电影：20世纪50年代美国电影的少年化》（*Teenagers and Teenpics: The Juvenilization of American Movies in the 1950s*, Boston: Unwin Hyman, 1988），57—58,134—135页。约翰尼·格林（Johnny Green）是米高梅公司音乐部门的主管，多赫蒂说，格林觉得《昼夜摇滚》是"昙花一现"。他花5000美元买下了这首歌在《黑板丛林》中的使用权，但犯下了历史性的错误——拒绝支付25000美元买断这首歌的所有权利（204页）；琼斯，《远大前程》，61页；吉尔伯特，《愤怒的循环》，183—189页。

"天翻地覆"

苹果汁一样甜》(Ida, Sweet as Apple Cinder)。[1]

尽管比尔·哈利无法充分利用摇滚的风头，摇滚乐还是成了一种大众文化现象。1956年底，电台DJ播放的音乐当中，有68%都是摇滚乐，比上一年增长了2/3。到1957年12月，《公告牌》排行榜的前10位几乎都被摇滚歌曲所占据。"不管这种接受现象背后有什么样的情感或心理因素"，《钱柜》的编辑们声称，"不管它引发了什么，它都触动了青少年的人格。有件事情可以确定，那就是如今的青年在摇滚乐当中找到了他们在音乐中寻求的东西。试图去否认这一点，或假装它只是暂时现象，这完全是徒劳的。"[2]

随着卡尔·珀金斯的《蓝色山羊皮鞋》(Blue Suede Shoes)和埃尔维斯·普莱斯利的《伤心旅馆》(Heartbreak Hotel)登上流行、节奏布鲁斯以及乡村乐排行榜的首位，《钱柜》狂喜地称摇滚乐正在影响"我们的国家里每一个人的生活"。杂志编辑们相信，摇滚乐是美国文化和谐与同质化的证据，同时也为更大的和谐与同质化提供了动力。"更大的流动性与更大的活力意味着交流。"他们说，"这让人们关注我国不同地域中不同的品位与不同的生活方式。"在某个标题里，他们预言："摇滚乐会成为伟大的联合力量。"[3]

他们错了。尽管摇滚乐是一种商品，由一个追逐利润的工业所

[1] 尼克·托斯切斯，《摇滚乐中未被唱歌的英雄》(Unsung Heroes of Rock'n Roll, New York: Charles Scribner's Sons, 1984)，77页。在影片《昼夜摇滚》中，经纪人史蒂夫·霍利斯（Steve Hollis）听着"比尔·哈利与彗星"演奏《再见呀，鳄鱼呀》，问道："这群人到底是什么？……不是布基舞，不是捷舞（jive），也不是摇摆舞（swing），但和这些又都有点像。"一个跳舞的人回答，"这是摇滚，兄弟，我们今天晚上要摇滚。"多赫蒂，《青少年与青少年电影》，86页。

[2] 大卫·桑耶克（David Sanjek），《富姬雅玛妈妈能当上女埃尔维斯吗？》发表于《性之律动：流行文化与性别》(Sexing the Groove: Popular Music and Gender, 编辑：谢拉·维特利, London and New York: Routledge, 1997, 149页；《摇滚乐在继续》(Rock 'n Roll Carries On)，《钱柜》，1955年8月27日。

[3] 《摇滚乐或许会成为伟大的联合力量！》(Rock and Roll May Be the Great Unifying Force!)，《钱柜》，1956年3月17日。

制造和销售，不得不同主流文化合作，但它一直抵抗着"主流"价值观。对于非裔美国人来说，摇滚乐是一种苦乐参半的赐福。摇滚乐有时是一种整合与种族尊重的力量，但它也是一件被白人偷走，用来挤掉节奏布鲁斯的东西，而且从语言到经济，他们都没有对黑人在美国文化中所做的贡献表示谢意。摇滚乐深化了两代人之间的鸿沟，让青少年把自己和成人世界区分开来，摇滚乐还改变了美国流行文化，把性爱推向公众议题领域，打破了缄默。摇滚乐绝不是什么"联合的力量"，在50年代，它让很多美国人失去平衡，内心警惕，对家庭和国家的未来感到忧心忡忡。

2　"棕色眼睛的帅哥"
——摇滚乐与种族

就在摇滚乐作为一种文化现象崛起的同时，黑人民权运动也在酝酿之中。摇滚乐陷入了20世纪50年代的种族政治，因为促进了种族融合、增加了黑人的经济机会而受到赞扬，也因为把黑人的风格和价值观带入了"主流"文化而受到批评。在南方，摇滚乐成了一道劈向死硬派种族隔离主义者们的闪电，这些人把摇滚乐乃至黑人同颓废堕落的信仰和行为联系了起来。摇滚乐是一桩很大的买卖，所以要受白人大众市场支配，受到唱片业与广播业专业人士的分析。为追求利润，这些专业人士总是回避风险、剥削黑人艺人、把音乐"漂白"，大力宣传白人摇滚歌手。受到这些压力，以及这些压力所产生的反作用力的影响，摇滚乐成了美国种族认同乃至文化与经济控制权的战场，这场战争十分激烈，备受瞩目。

对于黑人权利支持者们来说，50年代影响最深远的事件要数美国最高法院对5个挑战公立学校中种族隔离案件的判决。这些案件分别来自堪萨斯州、特拉华州、南卡罗来纳州、弗吉尼亚州和哥伦比亚特区，它们通常以其中第一个案件，即"布朗诉堪萨斯州托皮卡教育委员会案"（Brown v. Board of Education of Topeka, Kansas）来统称。这些案子令全国有色人种协进会及其他组织几十年来的努力有了结果，挑战了1896年最高法院通过"普莱西诉弗格森案"所阐述的原则——为黑人和白人所共同使用的公共设施如果实行

"隔离但平等"原则，亦符合宪法。布朗的起诉人称，南方的"隔离但平等"原则是虚伪的：南方人给白人孩子的教育经费是黑人孩子的2倍，给白人学校设施的经费是黑人学校的4倍，给白人大学的经费是黑人大学的10倍还多。全国有色人种协进会在法庭陈词中还引入了心理学上的研究结果（基于肯尼斯·克拉克关于孩子们对黑人与白人玩偶的不同反应实验），称依照种族将人们分隔开来会导致自卑感。1954年5月17日，厄尔·沃伦（Earl Warren）大法官宣读了最高法院的一致决议："我们认为，在公共舆论中不应有'隔离但平等'这一原则的存在。对教育设施实行隔离本质上是不平等的。"一年后，最高法院裁决，布朗案判决的强制执行应当"全速进行"。

这一判决让非裔美国人大胆走上街头，去追求种族平等。1955年12月1日，在亚拉巴马州的蒙哥马利，黑人女裁缝罗莎·帕克斯（Rosa Parks）因为在大巴上拒绝依据市政法令的要求给白人让座而遭到逮捕。第二天晚上，社区领袖们开会成立了蒙哥马利进步协会，由德克斯特大街浸信会26岁的牧师小马丁·路德·金担任主席。协会发起了抵制该市大巴的运动。马丁·路德·金是个聪明、勇敢、雄辩的人，他把非暴力和消极抵抗的哲学与策略引入了民权运动中。他希望引起媒体关注，赢得支持者，通过心灵与良心的呼声，乃至"我们受苦的能力"来打败反对者。蒙哥马利市的大巴乘坐者中3/4为黑人，金发誓，他们决心"努力斗争，直到公正像清水一样流淌，直到正义如浩瀚的江河"。黑人们忍受了威胁、逮捕与爆炸，连续几个月拼车、搭便车、步行上班上学。1956年12月20日，最高法院裁决公共交通工具上的种族隔离为违宪，从而为民权运动带来了又一项胜利。

翌年9月，一项法庭裁决强制9名黑人学生进入小石城中心中学就读，阿肯色州的州长奥瓦尔·福伯斯（Orval Faubus）派遣国民警卫队阻挠执法。NBC的新记者约翰·钱塞勒（John Chanceller）

也在现场，电视机前千百万的美国人目睹国民警卫队举着刺刀阻止黑人学生进入学校。他们听到钱塞勒的报道（删掉了咒骂），一个恶棍对15岁的伊丽莎白·埃克福特（Elizabeth Eckford）叫道："滚回家去，你这个黑婊子生的杂种。"德怀特·艾森豪威尔（Dwight Esenhower）总统不相信"法律或判决可以改变人心"，但看了这次报道后也不得不采取行动，尽管两个月前，他还说"无法想象有什么情况能让我派遣联邦部队"。这一次，艾森豪威尔把阿肯色州国民警卫队置于联邦监管之下，派遣1000名101空降师的伞兵护送学生入学，并保护他们。士兵们在小石城驻扎了整整一个学年。黑人学生们得经常面对骚扰，他们被踢、被绊倒，柜子被撬开，书本被偷，但中心中学从此实现了种族融合。[1]

后来，到了1956年，南方白人意识到了黑人隔离法（Jim Crow）的整个体系都在受到攻击。密西西比州议员詹姆斯·伊斯特兰（James Eastland）承诺，这个地区"不会遵守也不会服从一个政治化的法庭"所做出的裁决。[2]若干个州的立法者们提出了"自由选择"学校法案，通过向"私立"学校提供公共资金，避免向最高

[1] 关于这些进展的确切描述可参见大卫·霍尔波斯塔姆（David Halberstam）的《50年代》（*The Fifties*, New York: Villard, 1993），411—424、539—563、667—698页。关于布朗诉教育委员会案，重要的作品是理查德·克拉格（Richard Kluger）的《简单的正义》（*Simple Justice*, New York: Knopf, 1975）。关于这一判决的重要性乃至其影响，参见詹姆斯·T.帕特森的《布朗诉教育委员会：民权运动的里程碑与其麻烦不断的影响》（*Brown v. Board of Education: A Civil Rights Milestone and Its Troubled Legacy*, New York: Oxford University Press, 2001）。关于蒙哥马利大巴抵制行动，参见泰勒·布兰奇（Taylor Branch）的《分开水流：金时代的美国，1954—1963》（*Parting the Waters: America in the King Years, 1954—1963*, New York: Simon & Schuser, 1988）。

[2] "在大巴抵制行动的每个阶段"，伊斯特兰在蒙哥马利大剧场的集会上说，"我们都被压迫、被贬低，只是因为那些臭不可闻、又黑又瘦又肮脏的黑鬼……那些非洲的吸血鬼。人类发展的进程中应当使用适宜的方法，消灭黑人这个种族。用枪支、弓箭、投石和刀子……所有白人都生来平等，拥有生命权、自由权，还有杀死黑鬼的权利"。罗伯特·A.卡洛（Robert A. Caro），《林登·约翰逊的时代：参议院之主》（*The Years of Lyndon Johnson: Master of the Senate*, New York: Knopf, 2002），767页。

法院的裁决屈服。更加不祥的是，三K党的势力又在重新抬头。自1955年至1959年，三K党要为南方的至少530起种族暴力事件负责。旨在不惜采取任何手段也要反对种族融合的"白人公民委员会"也成立了。弗吉尼亚州议员哈利·F. 伯德（Harry F. Byrd）号召好斗的种族隔离分子集合起来进行"大抵抗"。1956年，国会中的101名成员签署了《南方宣言》。他们称最高法院就布朗案的裁决是"滥用司法权力"，宣誓拒绝服从。到1956年底，南方六州还没有哪怕一个黑人孩子被允许进入白人学校就读。

 摇滚乐成了南方种族隔离主义者们的靶子，他们相信，种族融合不可避免会导致种族通婚，而青少年接触黑人文化则会导致犯罪率上升和淫荡。前广播评论员、软饮料推销员和三K党徒艾萨·卡特（Asa Carter）利用摇滚乐的"威胁性"来提高自己在白人公民委员会中的领导地位。他把摇滚乐、比波普（bebop）爵士乐和布鲁斯相提并论，说它们都是"野蛮节奏"和"丛林音乐"，卡特攻击这种"原始、节拍沉重的黑人音乐，它诱发人的原始欲望；引发兽性和粗野行为"。这番话引起了《新闻周刊》和《纽约时报》的注意。卡特说，摇滚乐的根源来自"非洲的核心，那里经常用音乐来刺激战士们发狂，一到夜幕降临，就杀掉邻居煮着吃！这种音乐是用来恢复野蛮世界的"！他说，全国有色人种促进协会的阴谋是"让美国人成为混血杂种"，摇滚乐应当被清出整个南方的点唱机和唱片店。卡特还宣布，白人公民委员会已经成立行动委员会，"调查那些支持这种音乐的人，以及给青少年宣传、播放黑鬼乐队的人"。[1]

 这些夸大其词的说法可以解释1956年4月10日，纳特·金·科尔何以在伯明翰一场只有白人观众的演出上遭到攻击。科尔算不上

[1]《白人委员会对抗摇滚乐》(White Council vs. Rock and Roll)，《新闻周刊》，1956年4月23日；《种族隔离主义者希望禁止摇滚乐》(Segregationist Wants Ban on Rock and Roll)，《纽约时报》，1956年3月30日；沃德，《只是我的灵魂在回应》，99—104、225页。

"棕色眼睛的帅哥"

什么摇滚歌手,那天他唱了一首《锡锅街》(*Tin Pan Alley*)[1]的标准曲《小姑娘》(Little Girl),台下有人叫道,"抓住那个黑鬼",几个白人跳上舞台,把歌手按在地上。伴奏的泰德·希斯管弦乐团(Ted Heath Orchestra)吓呆了,不协调地奏起了《上帝保佑女王》(God Save the Queen),直到警察救下科尔。最后查明这件事是亚拉巴马公民委员会4天前在一个加油站里策划的,其中一人是卡特的报纸《南方人》的编辑。这些攻击者的车里有黄铜指套和木棒,还有点22口径的来复枪。他们希望自己登上舞台时,观众中的白人男性可以加入他们的行列。[2]

艾萨·卡特也出席了演唱会,他否认自己同这场袭击有关。与此同时,他坚称"从科尔那种狡黠的夜店式庸俗到大批黑鬼摇滚乐手动物般的公开宣淫之间只有……一小步"。在《南方人》的报道中,这次攻击的动机浮现了出来。报纸登出了科尔和白人粉丝们在一起的照片,图说是"科尔和他的白女人""科尔和你的女儿"之类。一篇报道的插图是科尔在弹钢琴,身后的白人女歌手琼·克里斯蒂(June Christy)双手搭着他的肩膀。卡特在文中发问:"经常看到这样的宣传,有多少黑鬼会受到鼓励,去占白人女孩和女人们的便宜? ……你们也看到了,这快速的媚眼,这游移的眼神……野蛮的感觉呼之欲出。"[3]

卡特后来又向摇滚乐施压。他的北亚拉巴马公民委员会在一场演唱会之外抗议,参加演出的有黑人乐队"大盘子"(Platters)、歌手拉沃恩·贝克(LaVern Baker)、波·迪德雷(Bo Diddley)、克莱德·麦克法特(Clyde McPhatter)以及白人歌手比尔·哈利,海报上写着:"全国有色人种协进会说:种族融合,摇滚,摇滚。"伯

[1] 20世纪上半叶纽约曼哈顿音乐出版商与词曲作者集中的地点,以声音嘈杂得名。亦是主流流行音乐的代称。——译注
[2] 沃德,《只是我的灵魂在回应》,95—96页。
[3] 同上书,100、102—103页。

明翰市的城市管理者们反应很迅速,要求市政礼堂的经理"不要预定任何参加人员中既有黑人也有白人的演出、篮球赛或其他活动"。南方的其他各州反应也是如此。1956年夏,路易斯安那州的立法机构禁止种族混合的舞蹈表演。几个月后,阿肯色州小石城的学校委员会宣布"将不会举办与种族混合有关的社会活动"。在弗吉尼亚州的诺福克,曾经录制过《邦尼·马龙尼》(Bony Maronie)和《迷人的丽兹小姐》(Dizzy Miss Lizzy)的歌手拉里·威廉姆斯(Larry Williams)因为脱掉上衣登台,而且逾越种族界限和白人歌迷们一起跳舞而遭到逮捕。1956年6月,有报道称埃尔维斯去游乐园参加所谓"黑人之夜"活动,从而"破坏"了孟菲斯的种族隔离法;8月,埃尔维斯在佛罗里达州的杰克逊维尔演出时,一个法官在舞台边上等着,只要他一做出"粗俗的表演"就逮捕他。[1]

在南方以外的地方,对摇滚乐的指责也伴随着种族化的描述。在加利福尼亚州的因格伍德,白人至上主义者们出示黑人男女跳舞的照片,图说是"男孩遇到女孩……比波普风格",以及"彻头彻尾的种族杂交"。"摇滚乐就像丛林鼓声那样在年轻人心里点燃火焰,让他们兴奋不已",约翰·卡罗尔牧师(Reverend John Carroll)在波士顿教区教师学院说。电台广播老板们担心得罪听众和广告商,在将原本如百合花般纯白的电台"染污"之前非常犹豫。电视台更加胆小怕事:直到50年代末,综艺节目中还很少播放摇滚乐,只有迪克·克拉克(Dick Clark)的"美国音乐舞台"(Ameircan Bandstand)是例外。这个节目自1957年开始正式实现了种族融合,朱利安·邦德(Julian Bond)回忆,节目里"总有一对黑人夫妻,通常是一对,从来不会多出一个人。有两个人是因为他们总是得在一块儿跳舞"。[2]

[1] 沃德,《只是我的灵魂在回应》,104—106页;加罗尼克,《开往孟菲斯的最后一班火车》,370页。
[2] 沃德,《只是我的灵魂在回应》,106—109、168页。

"棕色眼睛的帅哥"

对黑人表演者和摇滚乐的攻击也开始两极分化，在很多地方，黑人与摇滚乐激发更多人支持民权运动。全国有色人种协进会的官员沃尔特·怀特（Walter White）让节奏布鲁斯乐队"多米诺"（Dominoes）在募捐会上演出，乐队主唱比利·沃德（Bill Ward）称赞"这个组织为人类做了好事"，说"我的乐队听从你们派遣，这是我的荣幸"。[1] 更加发人深省的是非裔美国社团对纳特·金·科尔的回应。科尔在伯明翰事件发生后说自己不关心政治，"我无法理解"，科尔对记者们说。"我并没有参加任何抗议，也没有加入任何反对种族隔离的组织。他们为什么攻击我呢？"科尔是亚拉巴马人，他似乎很想向南方白人们保证，自己无意挑战这里的传统与习俗。他说，少数人可能会持续抗议一段时间，但是"我只想忘掉整件事"。科尔无意改变自己在南方只能为种族隔离的观众们演出的事实。尽管他对此无法忍受，但他并不是一个政治家，并且相信"我没法在一天之内改变这种局面"。

非裔美国人很快开始众口一词地严厉指责这位歌手。科尔透露自己曾向蒙哥马利大巴抵制运动捐款，并控告过几个北方酒店，因为它们虽然允许他入住，但拒绝为他服务，这些并没有打动非裔美国人。据报道，全国有色人种协进会的最高法律顾问瑟古德·马歇尔（Thurgood Marshall）说，既然科尔是个"汤姆大叔"，那就应该拿上班卓琴表演。该协会的执行秘书罗伊·威尔金斯（Roy Wilkins）发电报指责科尔："你一直都不是斗士，也没有努力改变南方的习俗和法律。报纸上引述你的话说，你把这个责任'留给其他人'。（白人们）对你的攻击显然表明，无论你是否积极挑战种族歧视，有系统的偏见都不会放过你。我们没有人能够逃避这场战斗。我们邀请你加入反抗种族歧视的圣战……"

[1]《"多米诺"受益于全国有色人种协进会成为明星》（Dominoes to Star in NAACP Benefits），《钱柜》，1954年9月25日。

《芝加哥守卫者》(*Chicago Defender*)称,科尔只为白人观众表演,是"侮辱了自己的种族"。后来黑人们组织起来,抵制他的演出和唱片,《阿姆斯特丹新闻》(*Amsterdam News*)报道说:"上千名哈莱姆区的黑人曾经崇拜纳特·金·科尔,这个星期,这位著名抒情歌手拒绝了全国有色人种协进会的要求,说自己还会为实行种族隔离的白人观众表演,黑人们开始抵制他。"《美国黑人》(*American Negro*)的评论家写道,播放"纳特大叔"的唱片"就等于支持他的'叛徒'思想和有局限的思维方式"。

这些黑人媒体的批评深深刺痛了科尔,他受到了足够的惩罚。后来他强调自己反对"任何形式的"种族隔离立场,同意和其他艺人一起抵制实行种族隔离的场馆。不久后,他高调地交了500美元,成了全国有色人种协进会底特律分部的终身成员。直到1965年去世那年,科尔都是民权运动积极而引人注目的参与者,并在1963年的"进军华盛顿"活动的筹备过程中起了很重要的作用。[1]

对科尔的批评反映出20世纪50年代非裔美国人热衷提升种族融合与种族平等意识。"黑鬼们再也不想当黑鬼了,"一个读者给《乌木》写信说,"我们想成为肤色较深的美国人。"杂志编辑们表示同意:"错误的偏见的高墙正在摇摇欲坠……黑人终于被吸纳到了美国的大熔炉里来……一旦他的美国人身份被广泛接受,成为事实,他的'全职黑鬼'身份也就消亡了。"在《乌木》发起的读者调查中,大部分青少年都表示,当前的就业歧视不能阻挠他们为自己的就业选择进行准备。"等到我们为工作准备好,"密苏里

[1] 沃德,《只是我的灵魂在回应》,120—133页;关于科尔为自己行为的辩护,参见《纳特·"金"·科尔不为人知的一面》(The Nat "King" Cole Nobody Knows),《乌木》(*Ebony*),1956年10月。科尔的电视综艺秀,也是首个由黑人艺人主持的综艺秀节目,播出一年后,于1957年被砍掉,因为NBC台无法找到愿意与非裔美国人发生联系的赞助商,这也促成了科尔的政治觉醒。参见纳特·金·科尔接受小勒荣恩·贝奈特(Lerone Bennett Jr.)的采访,《我为什么放弃了我的电视秀》(Why I Quit My TV Show),《乌木》,1958年2月。

州堪萨斯城林肯中学的荣誉学生阿尔弗雷德·阿诺德说："大门就会打开。"黑人们和支持民权运动的白人们都特别期望使用娱乐，特别是摇滚乐，来作为反抗黑人隔离法的武器。《匹兹堡信使报》(*Pittsburgh Courier*)发现，"反对这种'疯狂音乐'的运动就是对黑人的间接攻击，当然是这样，因为摇滚乐（乃至其他各种美国音乐）就是黑人发明的；而且也因为年青一代的白人们非常迷恋这种音乐，他们闯进各处的舞池和夜总会。在摇滚乐……以及严格的白人至上主义之间，我们认为年轻的美国白人会接受前者，包括它可能引发的所有后果。""大盘子"的赫伯特·里德（Herbert Reed）对此的态度更加积极："我们到哪儿都有孩子们求我们给签名。"在得克萨斯的奥斯汀，"观众席里有一条绳子把黑人和白人隔开，我们一唱歌，孩子们就突破了绳子的界限，在一块儿跳舞。摇滚乐的节奏把他们全迷住了"。[1]

非裔美国人确信音乐能促进种族和谐，与此同时也把摇滚乐视为有才华的年轻人出人头地的工具。黑人报纸和杂志力图贴近那些向往加入美国主流富裕中产阶级的读者们，把目光投向了摇滚乐手们的收入。"众多年轻黑人断定自己能产出巨大的利润，这在演艺行业内真是前所未有。"《乌木》欢呼。他们用虚构的笔法写道，有80%的青少年"嘟—喔普"团体成员都"开着凯迪拉克，向价值千百万美元的摇滚乐行业一路驶去"。27岁的拉沃恩·贝克正是搭上了摇滚乐的便车，从一文不名一跃而为富人。她在录《叮当滴》（Tweedle Dee）之前，只是个不出名的布鲁斯歌手，每周赚125美元——那还是她有工作的时候。如今，这个有着沙哑嗓音的歌手成

[1]《编读往来》，《乌木》，1957年7月；《社论》，《乌木》，1957年3月；《我们的青少年有多认真？》(How Serious Are Our Teenagers?)，《乌木》，1958年10月；《摇滚之战》(The War on Rock 'n Roll)，《匹兹堡信使报》，1956年10月6日；《大盘子》，《乌木》，1956年2月。另参见《"大盘子"称摇滚乐有助于种族关系》(Rock 'n Roll Helping Race Relations, Platters Contend)，《强拍》(*Down Beat*)，1956年5月30日。

了"一大团音乐之火",她有着"性感的手势和大胆的肢体动作",是"摇滚乐的最高女祭司,每年能赚7.5万美元还多"。[1]

《乌木》在安托尼·"胖子"·多米诺身上更是为自己的读者们找到了理想的榜样。多米诺(是真名)于1928年出生于新奥尔良,从小就学弹钢琴。他的外号是为了向他的偶像、爵士钢琴家法兹·沃勒(Fats Waller)致敬,结果他也就真的长成了一个胖子——身高158厘米的他重达102千克。胖子多米诺极具幽默感,有克里奥尔口音,风格上模仿节奏布鲁斯表演家路易·乔丹,每次结束演出时,他总会把面前的钢琴推到舞台另一头,与此同时乐队奏起《圣徒行进》(When the Saints Go Marching In)。20世纪50年代初,他的唱片《胖男人》(*The Fat Man*)、《回家》(*Goin' Home*)和《到河流去》(*Goin' to the River*)卖出了300万张。1955年,他凭《那不是很丢人吗》(*Ain't That a Shame*)成了摇滚明星,这首歌是他和自己的编曲师与制作人戴夫·巴塞洛缪(Dave Bartholomew)合写的。

《那不是很丢人吗》发行3个月之前,多米诺曾在艾伦·弗里德在纽约市内举办的第一次"摇滚舞会"上演出——当时正值《黑板丛林》和《昼夜摇滚》横扫全美;这首歌发行后一举登上节奏布鲁斯排行榜首位,也成了《公告牌》流行畅销榜上的第10名。在50年代的其余时间里,多米诺一直是美国最受欢迎的唱片明星,他那些真诚欢乐的歌曲一首接一首地获得金唱片荣誉,其中包括《蓝莓山》(Blueberry Hill)、《很多爱》(Whole Lotta Loving)和《我在走》(I'm Walkin')。[2]

《乌木》封多米诺为"摇滚之王"。它还说,当埃尔维斯演出时,年轻人会晕倒;帕特·布恩则让他们"像没头的小鸡一样到处乱蹦";但胖子多米诺"逐渐营造高潮,他的七人乐队带来火车头

[1]《青少年歌手:黑人青年在青少年摇滚乐市场获顶薪》(Teen-Age Singers: Negro Youths Highest Paid in Junior Rock 'n Roll Biz),《乌木》,1956年11月;《叮当滴女孩》(Tweedle Dee Girl),《乌木》,1956年4月。
[2] 米勒,《垃圾箱中的鲜花》,97—102页。

一样强劲的节拍,进入混乱的喷发。年轻人尖叫,扭动肢体,四肢痉挛般抽搐;转动着眼珠子",他们还"像叶子一样"浑身颤抖。1956年,胖子多米诺的演出中至少有三次爆发了这样的群体性歇斯底里,以至于要出动防暴警察来恢复秩序。《乌木》接着赶忙说,歌手并不是导致这些暴力事件的原因,他也没有对暴力表示原谅,还说发生在新港、罗德岛和北卡罗来纳州的菲耶特维尔的三场骚乱都是由于演出中漫不经心地"熄灭灯光"导致的。"我不知道为什么音乐会让人打起来。"胖子多米诺表示同意:"虽然我现在感觉那么糟糕,但音乐仍然让我快乐。"

 《乌木》文章的图片说明强调了多米诺对各种各样的美国人都有强大的吸引力。一张照片是他在一家画廊时,"青少年歌迷和年长一些的歌迷挤作一团"。还有一张照片说明,说他打破了"年龄与种族的界限",照片中有他同"尖叫的青少年,一个马萨诸塞州的年长女人,以及加利福尼亚州一个微胖的歌迷"交谈的情景。

 《乌木》说,多米诺很可能成为第一位黑人摇滚乐百万富翁。他当时每晚演出的报酬已经是2500美元了,还参演电影《春风得意》(*The Girl Can't Help It*)的拍摄,报酬是每小时7500美元。但是成功并没有冲昏他的头脑。多米诺一年365天里有340天都在巡演,他每天都给妻子罗斯玛丽打电话,电话账单每个月200美元。罗斯玛丽是个忠诚的伴侣和母亲,她喜欢丈夫的音乐,也喜欢从电视里看到他,但她从不去他的演唱会。"我不喜欢俱乐部和派对,还有那里的人们。"她承认。罗斯玛丽尽管时常希望丈夫能"做个平凡的工作",但也已经习惯了丈夫不在身边。和他一样,她也没有大肆挥霍炫富。"我没有皮草大衣",她在接受《乌木》采访时说,因为新奥尔良的天气"没冷到那地步"。[1]

[1]《摇滚之王:胖子多米诺成为青少年新偶像》(King of Rock 'n Roll: Fats Domino Hailed as New Idol of Teen-Agers),《乌木》,1957年2月。

在这篇文章勾勒出的肖像中，骄傲与防御交织在一起。很多黑人看到节奏布鲁斯对这个国家的流行乐产生了巨大的影响力都感到很高兴，也乐于看到胖子多米诺这种非裔美国艺术家，如《钱柜》所说，"只因他们自身的价值而受到认可"。他们有滋有味地看着白人流行歌手们一窝蜂地去录节奏布鲁斯歌曲的景象。最让他们高兴的莫过于看到那些屡教不改的摇滚乐歌迷穿着粉色或黑色的萝卜裤或紧身裤，晃动卷发，跟着摇滚乐跳起舞来，在这样的时候，至少有片刻，美国人好像实现了种族融合。不管怎么说，身处动荡的50年代，黑人们的顾虑也和白人成年人的顾虑一样多，他们担心摇滚乐会冲击经济上和情感上的禁忌，破坏家庭、教会与国家的权威。对于中产阶级（或即将进入中产阶级）的黑人来说，另外还有一层顾虑：拜摇滚乐所赐，黑人文化有可能被限定、被贬低为粗俗淫荡的文化，而黑人文化在智慧上、政治上乃至职业上的贡献都会因此遭到忽视。众议员伊曼纽尔·塞拉（Emmanuel Cellar）说，摇滚乐那种动物性的急剧起伏侵犯了良好的品位，但它也有自己的位置，至少是"在那些有色人种之中"。非裔美国人当时还没有读过诺曼·梅勒（Norman Mailer）的文章《白色黑人》（*The White Negro*），不知道在某些白人的心目中，黑人代表着一个"无节制、孩童般地热爱当下"的种族，他们就象征着周六夜的狂欢，脑子里只想着"肉体的更多本能欢愉"。摇滚乐尽管采取了一种"清洁过，让人更能接受的方式"，但还是表达出了白人男性的愤怒，乃至"与他的性欲相关的种种欢乐、欲望、倦怠、咆哮、痉挛、萎谢和绝望"。[1]

[1] 《布鲁斯在流行》（Pop Goes the Blues），《钱柜》，1954年2月13日；米勒，《垃圾箱中的鲜花》，133页；诺曼·梅勒，《白色黑人》，见《为我自己做广告》（*Advertisements for Myself*, New York: Putnam, 1959），337—358页。20世纪60年代，艾德里奇·克利夫（Eldridge Cleaver）嘲笑那些"摇摆旋转，晃动僵尸一样的小屁股，想要找回一点生活中的温暖，用这一点人生中的火花重新点燃他们僵死的肢体、冰冷的屁股、铁石心肠和机械失修的关节"。《冰上的灵魂》（*Soul on Ice*, New York: McGraw-Hill, 1968），197—198页。

这些忧虑扩散到了许多笃信宗教的非裔美国家庭,他们同时也受到舒适物质生活终于近在眼前的诱惑。1958年,14岁的阿丽西·蒂图斯给小马丁·路德·金写信,坦白地说自己喜欢摇滚乐,但向他保证,自己绝不跳舞。"一个人可以既当基督徒,又对这些东西感兴趣吗?"她问。"我知道我无法将魔鬼的工作与上帝的工作结合起来。我是不是应该不再去听它们呢?"金在这一年年初的《乌木》"人生建议"专栏里回答了她的问题,他认为,福音音乐和摇滚乐是"完全不能相容的",因为摇滚乐"通常会令一个人的心智陷入不体面、不道德的深渊"。[1]

浸淫于主流文化之中也会削弱非裔美国人与他们自身文化乃至音乐传承之间的联系。著名黑人诗人兰斯顿·休斯(Langston Hughes)认为摇滚乐是一种不够成熟的音乐类型,从题材到形式都不像爵士乐、布鲁斯与福音音乐那样令人满意。他觉得摇滚乐是从布鲁斯那里拿来了"发自肺腑的心痛",那种"不管世界怎样我也要寻快活"的精神,以及"刚果广场(Congo Square)[2]的稳健节拍——延续不断的节拍——以及军乐队响亮而露骨的肯定!"但摇滚乐把这一切都整合在一首"青少年的《伤心旅馆》"里面,它对未成年人格外有吸引力,是因为"不管你多么年轻都能知道恋爱有多么糟糕,得不到回报的爱有多么糟糕"。休斯毫不客气地说,摇滚乐"让音乐变得如此简单基本,它就像屠夫用的剁肉刀一样——就是烹饪之前,在你使用精美的银餐具来盛放那些精美的小肉卷之前用的剁肉刀"。[3]

大多数美国黑人迫切渴望早日终结这种导致他们"发自肺腑的

[1] 米勒,《垃圾箱中的鲜花》,189—190页。
[2] 新奥尔良的一处开放空间,18世纪,黑人奴隶们经常聚集在这里歌唱和演奏。——译注
[3] 兰斯顿·休斯,《爵士乐:它的昨日,今日以及可能的明日》(Jazz: Its Yesterday, Today, and Its Potential Tomorrow),《纽约时代》,1956年7月28日。

心痛"的被压迫状态,就算这让他们丧失了一点唱布鲁斯的动机也没关系。然而,在50年代,有少数知识分子担心黑人们"太过贴近白人"。白人音乐评论家伯塔·伍德(Berta Wood)说,黑人年轻人听了布鲁斯和爵士乐感到"难为情、愤怒和羞愧",于是就去听李伯拉斯(Liberace)、约·斯塔夫特(Jo Stafford)和琼尼·詹姆斯(Joni James),而摇滚歌手则"以一种随意而流行的方式"把自己变得同白人没有什么区别。更糟糕的是,他们还被那种"从精神压抑中涌出的疾病"所"蚕食",这种疾病"曾是白人文明的专利"。伍德总结道,如果黑人试图像白人一样思考和行动,便会丧失自己的创造力和身体之美,以及他们那"温柔流畅的嗓音"。[1]

到了60年代,伍德提出的顾虑还将再度浮出水面,程度也将变得更加激烈。而在50年代,人们更认可种族融合所带来的社会、政治与经济冲击。诚然,种族融合有可能令非裔美国人的文化丧失独特性,可能会弱化黑人与音乐的独特的亲密关系,但这样的认知是次要的问题。从黑人爵士钢琴手比利·泰勒(Billy Taylor)对摇滚乐的评价可以看出这种矛盾心理,"它在音乐上是老一套,"泰勒在接受《强拍》杂志采访时说,"它所带回的这种节奏本来是应该被丢弃的。"泰勒认为摇滚乐的流行应当归功于推广者们的不屈不挠:"他们肯给音乐DJ系鞋带、刮胡子、看孩子。"但被问到摇滚乐是否有助于促进种族融合,或者是否制造了暴乱场面,这位一贯能言善道的音乐家迟疑了,他并不情愿给予摇滚乐任何赞美,但也不愿意批评任何可能对非裔美国人有好处的现象:"节奏布鲁斯(他坚持这样称呼摇滚乐)的社会影响和这种音乐的质量乃至它所缺失

[1] 伯塔·伍德,《黑人是否为布鲁斯感到羞愧?》(Are Negroes Ashamed of the Blues?),《乌木》,1957年5月。对伍德的回应参见《编读往来》,《乌木》,1957年7月。另参乔治·E.皮茨(George E. Pitts),《黑人为他们的音乐感到羞愧吗?》(Are Negroes Ashamed of Their Music?),《匹兹堡信使报》,1959年1月31日。

的东西没有关系。我想说,十几岁的青少年显然既不是孩子,也不是成人。他们得拥有点完全属于他们自己的东西——服饰、最喜欢的影星,现在又有了节奏布鲁斯。波普爵士乐(Bop)在他们当中没流行起来,因为它对他们的社会目的没有用处——他们又不能跟着爵士乐一起唱,一起跳。"[1]

不管比利·泰勒、伯塔·伍德和兰斯顿·休斯喜不喜欢,摇滚乐就在这儿,并且成为一种产业。同《乌木》遥相呼应,白人自由主义者们觉得摇滚乐是美国种族关系的晴雨表,在某种程度上亦是种族交流的媒介。《钱柜》欢呼,摇滚乐"打破了屏障"。编辑们注意到,节奏布鲁斯金曲从未能在流行榜单中经常出现,他们发表了一篇又一篇文章,为摇滚乐而欢呼,称颂它向非裔美国人敞开了大门,并促进了黑人与白人之间的相互理解。随着白人们接受了胖子多米诺、小理查德和克莱德·麦克法塔(Clyde McPhatter),"看歌手肤色购买唱片的习惯也随之溃不成军"。《钱柜》说,全国兄弟友爱周的第一天,康涅狄格州纽罕文WAVZ台的鲍勃·罗伊德(Bob Lloyd)在自己的晨间节目里播放了一首黑人唱的歌。没有人给电台打电话指出这一点或抱怨。罗伊德为这个故事总结了一条教训:"所以,让我们尽可能公平地去评判他人,就像我们评判广播节目里放的唱片一样——要按个体去评判,按他本身的价值去评判。"[2]

摇滚乐也打破了狭隘的欣赏口味,促进了一种全国性文化,对于大多数50年代的美国人来说,这是一种非常有益的现象,令他们把接受普遍多元价值与种族宽容和种族融合联系在一起。《钱柜》

[1]《音乐家谈摇滚乐的价值》(Musicians Argue Values of Rock and Roll),《强拍》,1956年5月30日。

[2]《打破屏障》(Breaking Down the Barriers),《钱柜》,1955年1月22日;《节奏布鲁斯漫谈》,《钱柜》,1956年7月28日;《打碟者喋喋不休》,《钱柜》,1955年3月12日。

说，这种音乐打开了人们的思路，令人们开始欣赏"以前闻所未闻的东西"；有了这种音乐，一种变化，一种"或许已经耗费了无数时间的普通事物的演进过程"即将实现了。"通过欣赏他人的情感经历去理解你自己所知道的事情，还有什么比这更好呢；而且是通过音乐去呈现这种感情，还有什么比这更好呢？"[1]

一些趣闻逸事也证明摇滚乐确实挑战了种族主义的陈规，让白人青年和黑人青年走在了一起。业内出版物指出，几乎在所有的演出中，"种族混合的观众"都会在排队等待入场的时候彼此交谈，然后就"欢呼，喊哑了嗓子"。"大盘子"的贝斯手哈利·温格（Harry Weinger）看到白人孩子们涌入黑人区，到处寻找摇滚乐。他觉得这会带给这些白人孩子一种"公平竞争的感觉"，让他们更能接受民权运动。这些孩子们还邀请"大盘子"到他们家里做客，虽然"他们的父亲们看着我们，就好像我们要把他们家该死的冰箱偷走一样"。"董事会主席"（Chairmen of the Board）乐队的切尔曼·约翰逊（Chairman Johnson）在南卡罗来纳州也发现了同样的情形，"种族隔离最早是在海滩上被打破的，白人孩子们在海滩上背着大人听节奏布鲁斯"。[2]

音乐界的很多白人认识到摇滚乐是一种种族融合的隐喻。在纽约州的水牛城，白人电台DJ乔治·"猎狗"·洛伦兹（George "Hound Dog" Lorenz）在WKBW台播放节奏布鲁斯，使用黑人的俚语，组织黑白观众混坐、黑白艺人同台的演出。当然，有了广播、唱片和

[1]《打破屏障》，《钱柜》，1955年1月22日；《美国音乐走向全国性而非地域性》（American Music Becomes National Rather Than Regional），《钱柜》，1954年9月25日。另参雷·克拉克（Ray Clark），《节奏布鲁斯展开翅膀》（Rhythm and Blues Spreads Its Wings），《钱柜》，1956年7月28日；关于普遍多元文化价值与种族宽容，参见大卫·A. 霍林格（David A. Hollinger），《后种族美国：超越多元文化》（Postethnic America: Beyond Multiculturalism），New York: Basic Books, 1995）。

[2]《节奏布鲁斯漫谈》，《钱柜》，1954年9月25日；沃德，《只是我的灵魂在回应》，128页。

电视，摇滚乐的歌迷们用不着冒险进入黑人区，也不用和非裔美国人直接接触，就能听到这种音乐。正如"克莱夫顿斯"（Cleftones）乐队的赫比·考克斯（Herbie Cox）所说，摇滚乐对种族融合所做的贡献肯定不会比布朗诉教育委员会案的判决多，但它有可能创造了一种打破种族隔离和支持黑人投票权的氛围。[1]

直面种族主义者有时会给白人青少年带来身体上的风险。1960年，电台DJ谢利·斯图尔特（Shelley Stewart）去亚拉巴马州贝斯莫尔的堂提镇主持全白人观众的舞会，舞会开场前不久，他得知有80个三K党徒想攻击他。俱乐部老板把他从演出名单上删去了，因为三K党不希望这个"花花公子、黑鬼谢利"为白人姑娘打碟，和她们一起跳舞。观众们情绪爆发了，攻击三K党徒们，令斯图尔特和另外3个黑人同事得以溜出俱乐部，逃上他那辆1959款的雪佛兰黑斑羚轿车。车子后面有一个白人警察尾随，他显然更担心黑人会超速，而不是担心白人暴徒会对黑人动用暴力，不过斯图尔特最后还是成功逃脱了。他说，是白人青少年们救了自己一命。[2]

尽管这样的事件改变了有过这些亲身经历的人，但这种事毕竟非常少。摇滚乐并不总能提升歌迷的种族意识或政治意识。有些听者对摇滚乐的种族内涵保持着有福的无知。在阿肯色州的小石城，19岁的弗吉尼亚·莱蒙（Virginia Lemon）崇拜埃尔维斯·普莱斯利和詹姆斯·迪恩，但她为《看》（*Look*）杂志拍照时却戴着南北战争期间的南军军帽，挥舞一面南部联盟的旗帜。在北方，很多中学生和大学生听摇滚、不赞同南方的种族隔离，却加入学校里按种族和信仰划

[1] 威廉·格拉伊布纳（William Graebner），《在水牛城长大成人：战后时代的青年与权威》（*Coming of Age in Buffalo: Youth and Authority in the Postwar Era*, Philadelphia: Temple University Press, 1990），34页。

[2] 沃德，《只是我的灵魂在回应》，128—129页。

分的男女学生联谊会，他们不觉得这里有什么矛盾之处。[1]

摇滚乐是否如黑人媒体所说，为非裔美国艺人们提供了史无前例的好机会呢？阿诺德·肖指出，1954年以前，音乐界种族隔离的壁垒极高，大多数黑人乐手都无法进入大唱片公司把持下的大众市场。那时候，如一个观察家所言："如果你不是个打扮得整整齐齐，说话动听，从头到脚都透着虚伪的白人，你就别想成功。"所以，"嚎狼"（Howlin' Wolf）的金曲，由艾弗里·乔伊·亨特（Ivory Joe Hunter）与鲁思·布朗（Ruth Brown）创作的《眼中的泪滴》（Teardrops from My Eyes）以及《妈妈，别对你的女儿不好》这些歌虽然能登上节奏布鲁斯榜单，但却难以进入流行乐的视野。与之相反，1951年，模仿黑人歌手乔伊·威廉姆斯（Joe Williams）、贝西·史密斯（Bessie Smith）和比利·丹尼尔斯（Billy Daniels）的白人歌手约翰尼·雷（Johnnie Ray）却以一首《哭》（Cry）蹿升到流行排行榜第一名。[2]

阿瑟·克拉达普也是众多受大唱片公司和重要广播电台忽略的黑人艺人中的一员，他身材高大，声音高亢，唱起布鲁斯来就像是在庄园的田地里叫喊。他凭着《古老恶毒的弗里斯克布鲁斯》（Mean Old Frisco Blues）和《没问题》等歌曲获得了一点小名气，从一个唱片公司跳到另一个唱片公司，此外，为了养活自己的4个孩子和

[1] 皮特·丹尼尔,《失败的革命：20世纪50年代的南方》，272页；杰拉德·格兰特（Gerald Grant），《我们在汉密尔顿高地创造的世界》（*The World We Created at Hamilton High*, Cambridge: Harvard University Press, 1988），16页。在1957年的一次民意调查中，46%的高收入家庭青少年和38%的低收入家庭青少年同意学校解除种族隔离；70%的高收入家庭青少年和50%的低收入家庭青少年不赞同阻挠解除种族隔离的骚动。杰西·伯纳德（Jessie Bernard），《青少年文化：概览》（Teen-age Culture: An Overview），《美国政治与社会科学学术年鉴338》（*Annals of the American Academy of Political and Social Science 338*, 1961年11月），1—12页。沃德，《只是我的灵魂在回应》，128页。

[2] 阿诺德·肖,《摇滚革命》（*The Rock Revolution*, London: Crowell-Macmillan, 1969），34页；尼克·科恩（Nik Cohen），《经典摇滚》（Classic Rock），收录于《企鹅摇滚乐写作书》（*The Penguin Book of Rock & Roll Writing*），编辑查尔斯·赫林（London: Penguin, 1993），38页。

"棕色眼睛的帅哥"

9个继子女，他还得在印第安纳波利斯、芝加哥和密西西比河上打工。1952年，艺名"埃尔默·詹姆斯"（Elmer James）的他离开蓝鸟公司，转投"小号"唱片公司。之后又以"佩里·李·克拉达普"为名，和"独立"公司格子唱片签约；再后来又以"大男孩克拉达普"为名加入了"王牌"唱片公司。尽管他在60年代中期又再度开始录音，但克拉达普的全盛时期在1954年就结束了。埃尔维斯翻唱他的《没问题》的时候，克拉达普正在赶往佛罗里达州打工的途中。[1]

节奏布鲁斯表演者们靠着摇滚金曲，"跨越"到流行榜单上，流行歌手们则"争先恐后地翻唱哪怕有一丁点儿走红迹象的节奏布鲁斯歌曲"。黑人们希望音乐能够超越肤色。《公告牌》杂志宣布，自1957年2月将停止"节奏布鲁斯评论"专栏，改为"节拍—节奏布鲁斯—摇滚"。这个新的形式"涵盖了近年来在广受欢迎的节奏布鲁斯风格影响下发展出来的各种音乐领域"，包括摇滚乐与山地摇滚。"抽象的门类不能阻止如今的青少年一视同仁地购买胖子多米诺、埃尔维斯·普莱斯利、比尔·哈利、卡尔·珀金斯或小理查德的唱片。因此这个行业也必须做出改变，或许要摒弃某些旧的界限。""节拍"专栏如今同时面向白人与黑人读者。节奏布鲁斯乐手、专栏作家加里·克拉默（Gary Kramer）在"节拍"专栏中注意到"一个有趣的例子，多数人的趣味是怎样与少数人的趣味融合起来的"[2]。

摇滚乐的确为非裔美国人打开了大门。1957年至1964年，在《公告牌》前10名金曲排行榜的730首歌里，黑人音乐家录制的歌有204首，这是迄今为止的最高比例。但在唱片工业内，录音是一件复杂的事。从"翻唱"金曲这种现象中，可以看出种族融合的进展，以及种族主义是多么无所不在而且根深蒂固。[3]

[1] 肖，《小酒馆风格与叫喊者》，32—33页；丹尼尔，《失败的革命》，122页。
[2] 《打破屏障》，《钱柜》，1955年1月22日；科霍达斯，《布鲁斯成金》，147页。
[3] 沃德，《只是我的灵魂在回应》，124页。

要评价翻唱现象对非裔美国人的影响，比任何音乐评论家和音乐史学家所能认识到的还要困难。尽管翻唱歌曲把节奏布鲁斯"漂白"了，而许多黑人歌手也受到唱片制作人的剥削，但翻唱也有助于为节奏布鲁斯发展一个大众市场，为黑人词曲作家和乐手提供机会。毫无疑问，很多节奏布鲁斯表演者都乐于像雷·查尔斯（Ray Charles）那样"跨越"到大众市场中去："我的人民把我塑造成了现在的样子，因为你得先在自己的社区里强大起来，但是我从没想过只为纯粹的黑人观众演唱。"[1]

此外，学习、借鉴与模仿都是音乐领域内固有的。黑人乐手和白人乐手一样互相翻唱。"至少在音乐上，"伟大的小说家与爵士乐和布鲁斯爱好者拉尔夫·埃里森（Ralph Ellison）写道："镇上所有的孩子都是所有时代的后嗣。"埃里森毫不怀疑布鲁斯、灵歌和爵士乐都受到古典音乐影响："这是个多元的社会，文化的确是个大熔炉。"雷·查尔斯也并不担心卡尔·珀金斯、帕特·布恩和埃尔维斯这些白人录制节奏布鲁斯歌曲的事。"这只是美国各种事件中的一件。"他总结道，"我相信不同音乐之间的联姻。没有办法给一种情感，或者一种节奏、一种演唱风格申请版权。另外，这意味着白人的美国也开始变得时髦起来了。"有很多歌手的唱腔都模仿查尔斯，简直就像枕着他的唱片睡觉那样，查尔斯觉得很受恭维。毕竟，他年轻时也做过很多类似的事，模仿纳特·金·科尔的唱腔时从不犹豫，"拷贝那家伙的乐段"也绝不会手软。[2]

黑人词曲创作者有时会因白人歌手的翻唱而获得收益，这有卖音乐版权和抽唱片销售版税两种形式。佐治亚·吉布斯（Georgia

[1] 加罗尼克，《甜蜜的灵魂音乐》，14 页。
[2] 拉尔夫·埃里森，《与音乐共同生活：拉尔夫·埃里森的爵士随笔》（*Living with Music: Ralph Ellison's Jazz Writings*, New York: Modern Library, 2001），14、25、31 页；雷·查尔斯与大卫·利兹（David Ritz），《雷兄弟：雷·查尔斯自己的故事》（*Brother Ray: Ray Charles's Own Story*, New York: Da Capo, 1992），85—86、176 页。

Gibbs）是个"漂亮的犹太姑娘"，她翻唱（并且"漂白"）了拉沃恩·贝克的《叮当滴》，歌曲创作者温菲尔德·斯科特（Winfield Scott）"感到分裂，我得从两方面考虑……作为词曲作者，你会想，'天哪，我又有一首歌被录音了'，这样就有机会得到更大一笔收入；与此同时，我会觉得，'哦，这对拉沃恩肯定是个打击'，因为她的录音是先出来的，现在又有了翻唱，突然她就销声匿迹了。我真不知道怎样应付这种事"。[1]

很多黑人歌手也翻唱别人的歌曲，他们有时到20世纪二三十年代的歌中去找素材。胖子多米诺的《蓝莓山》是吉恩·奥特里（Gene Autry）推出的，经格伦·米勒管弦乐队（Glenn Miller Orchestra）演绎成为金曲；多米诺的《科琳娜，科琳娜》（Corinna Corinna）翻唱自黑人歌手卡布·卡洛威（Cab Calloway）1933年录制的歌曲；《我的蓝天堂》（My Blue Heaven）是沃尔特·唐纳德森（Walter Donaldson）1927年创作的。"五萨丁"（Five Satins）的金曲《在夜晚的寂静中》（In the Still of the Night）是由科尔·波特（Cole Porter）创作，纳尔逊·艾迪（Nelson Eddy）首唱的；"金莺"（Orioles）的《在小教堂哭泣》（Crying in the Chapel）于1953年成为节奏布鲁斯和流行榜上的热门歌曲，它是翻唱自达利尔·格伦（Darrell Glenn）的一首乡村歌曲。1956年，"军官候补生"（Cadets）翻唱了埃尔维斯·普莱斯利的《伤心旅馆》，作为自己的主打歌《教堂钟声可能响起》（Church Bells May Ring）的B面歌曲。[2]

有时候很难判断是谁翻唱了谁。《猎狗》是杰里·莱柏（Jerry Leiber）与迈克·斯托勒（Mike Stoller）创作的，这两个热衷黑人文化的白人40年代常常在附近的黑人居住区流连，听节奏布鲁斯。

[1] 沃德，《只是我的灵魂在回应》，45页。
[2] 詹姆斯·M.柯蒂斯，《摇滚时代：对音乐与社会的阐释，1954—1984》（*Rock Eras: Interpretations of Music and Society, 1954—1984*, Bowling Green, Ohio: Bowling Green State University Popular Press, 1987），65页；沃德，《只是我的灵魂在回应》，47页。

他们把这首歌唱给希腊移民小贩的儿子约翰尼·奥蒂斯（Johnny Otis），奥蒂斯在加利福尼亚的瓦茨和西奥克兰的一些黑人乐队里打鼓，娶了黑人老婆，50年代在洛杉矶的3个电视台做摇滚节目。白人、亚裔、黑人和拉美人都去他主办的舞会。其实很多人都以为他是黑人。奥蒂斯又把这首歌唱给威利·玛依·"大妈妈"·桑顿（Willie Mae "Big Mama" Thornton），桑顿录制了这首歌，词曲署名是奥蒂斯。后来埃尔维斯翻唱了这首《猎狗》，改动了节奏和歌词，他的版本在乡村和节奏布鲁斯榜上都登上头名。尽管这首歌是莱柏和斯托勒创作的，格雷尔·马库斯却坚持说它是一首黑人歌曲，"或许是由一首古老的小酒馆疯狂即兴曲改写的"。[1]

至少有一首翻唱歌曲令一位黑人摇滚歌手发了财。兰迪·伍德（Randy Wood）是田纳西州加勒廷市一家唱片店的店主，专营乡村乐和节奏布鲁斯，1951年，他创立了独立品牌"圆点唱片"（Dot Record）。公司专门推出翻唱节奏布鲁斯歌曲的白人流行歌手。1955年，公司推出了两首金曲，其中一首是方丹姊妹（Fontane Sisters）翻唱的《铁石心肠》（Hearts of Stone），她们经常和佩里·科摩一起出入，后来这首歌登上了流行歌曲排行榜首位；还有一首是情景喜剧明星盖尔·斯托姆（Gary Storm）翻唱的节奏布鲁斯歌曲《我听见你在敲》（I Hear You Knockin'），它最后登上了排行榜第二名，这首歌最初是斯迈利·刘易斯（Smiley Lewis）和戴夫·巴塞洛缪创作的。为了赌一把1955年的金曲，伍德让帕特·布恩录制胖子多米诺的最新金曲《那不是很丢人吗》。

布恩当时21岁，已经是"泰德·马克的原创新秀时间"和阿

[1] 斯蒂夫·佩里（Steve Perry），《是不是没有山足够高：杂交的政治》（Ain't No Mountain High Enough: The Politics of Crossover），收录于《面对音乐》（Facing the Music, ed. Simon Frith, New York: Pantheon, 1988），67页，此文追溯了这首歌的历史（并引用了格雷尔·马库斯的话）。关于多元文化的奥蒂斯，参见乔治·李普希兹，《千舞之地：青年、少数与摇滚乐的崛起》，发表于《重塑美国：冷战时代的文化与政治》，273—274页。

"棕色眼睛的帅哥"

瑟·戈德弗雷（Arthur Godfrey）的"星探"等节目的常客，在纳什维尔还有自己的广播节目。布恩是个面部轮廓鲜明的吟唱歌手，总是穿着醒目的彩色菱形格子短袜、白色鹿皮靴，拥有哥伦比亚大学的学士学位。他虽然是南方人，但对节奏布鲁斯知之甚少。伍德给他听"魅力"（Charms）的《两颗心》（Two Hearts），他还怀疑唱片的转速是不是出错了。不管怎么说，在精心编配的配乐、大乐队伴奏，以及间奏中合唱着"波—啊—嘟—嘟—喔普"的和声衬托下，布恩把《那不是很丢人吗》变成了"东西两岸家喻户晓的金曲"，他自己也成了大明星。

这版翻唱也给胖子多米诺的版本注入了新的生机。《那不是很丢人吗》（布恩本想把歌名改成"那难道不是很丢人吗"）登上《公告牌》流行榜第一名的同时，多米诺的版本也排上了第十名。多年后，多米诺在新奥尔良开演唱会，邀请布恩登台，多米诺伸出手来，每个指头上都戴着钻石戒指，他指着那些戒指说："这个人用这首歌给我买了这个戒指。"然后两人合唱了这一曲《那不是很丢人吗》。[1]

胖子多米诺不是唯一一个有意识地迎合白人市场的非裔美国人。克莱德·麦克法特、"大盘子"和山姆·库克（Sam Cooke）等人都使用富于旋律，高度管弦乐化的风格和标准曲老歌来吸引白人听众。这些策略有时候能起作用。1956年，原唱的节奏布鲁斯歌曲大胜翻唱歌曲，在前10名金曲排行榜中，只有一首歌是翻唱的歌曲。在其余9首中，包括《蓝莓山》在内的4首没有在当年被翻唱。[2] 未进入前10名的金曲同样证明了这种趋势。接下来的榜单中，有13首金曲是原唱战胜了翻唱，或者并未被翻唱。只有两首是翻唱战胜了原唱。然而在50年代接下来的时间里，尽管一些黑人乐手凭着自己的原唱版本坚守阵地，但是随着大唱片公司开始剥削利

[1] 米勒，《垃圾箱中的鲜花》，100—102页。
[2] 其余四首是有翻唱曲，但原唱上榜。——译注

用摇滚乐,翻唱曲还是卷土重来了。[1]

有些善于随机应变而又才华横溢的非裔美国乐手通过摇滚乐丰富了自己,但是50年代的音乐界,还是如后来改名阿米丽·巴拉卡(Amiri Baraka)的勒罗里·琼斯(LeRoi Jones)所说,是"白人驱使黑人赚钱"。"美国广播音乐协会"(BMI)对黑人艺人的版权保护要比它的竞争者"美国作曲家与表演者协会"(ASCAP)好得多,后者主要是由"锡锅街"把持的。但是有很多黑人艺人被欺骗,或是被逼迫着签下剥削合同。在20世纪四五十年代,霍华德·贝格(Howard Begle)律师发现,在大多数与黑人签订的合同里,版税都是按照最低标准,即唱片零售价的1%~4%支付,有时甚至更糟,公司会以200美元的价格一次性买断肯定能售出数十万乃至数百万美元的唱片的版权。[2]

举例来说,1955年,莱昂纳德·切斯(Leonard Chess)[3]让查克·贝里签一份他所谓的"标准合同"。贝里不理解诸如"机械复制权的残余权利""创作者与制作人百分比""演出版权和出版费用"之类术语。他看到"版权"这个字眼出现了好几次,于是觉得"这是和美国政府有关的,是合法的,我肯定会受保护"。毕竟,父亲经常告诉他,一个人应当"从受专利和版权保护的成就中获益"。当他第一次拿到《梅贝林》(Maybellene)这首歌的版税结算单时,贝里发现艾伦·弗里德和一个名叫拉斯·弗拉托(Russ Fratto)的名字也被列在联合作曲者名下。切斯公司告诉他,如果业界大人物的名字和这首歌扯上关系,就会为它带来更多关注。"他们瞒着我,"贝里回忆,"这对我来说很重要,特别是他也没有告诉我,版

[1] 乔纳森·卡敏(Jonathan Kamin),《拿掉"摇滚"中的"滚"》(Taking the Roll out of Rock and Roll),《流行音乐与社会2》(*Popular Music and Society 2*,1973年秋):1—17页。
[2] 沃德,《只是我的灵魂在回应》,48页。确切地说,有些白人乐手的报酬也是这个比例,但几乎没有人接受一次性付酬。
[3] 传奇的芝加哥布鲁斯公司"切斯"公司的创始人,为白人,犹太人。——译注

税还要在我们之间再分配。"[1]

贝里的经历甚至在成功的黑人艺人们中间也算不上特别。埃尔维斯·普莱斯利的经纪人汤姆·帕克上校（Colonel Tom Park）坚持说，奥蒂斯·布莱克威尔（Otis Blackwell）应当与埃尔维斯共享《天翻地覆》和《不要残忍》（Don't Be Cruel）的版税。布莱克威尔非常生气，但后来他意识到："做这一行比我久，比我有钱得多的歌曲创作者们也都忍受着这种事。有些人甚至还花钱买埃尔维斯唱过的歌。所以我明白了这回破事。我不能埋怨我自己写了这首歌。"到了50年代末，类似的贿赂交易使得这种版权共享形式变成了业内的"通行做法"。比方说，迪克·克拉克就拥有150多首歌的版权，从"丹尼与三年级生"（Danny and the Juniors）的《我们去跳霍普舞》（Let's Go to the Hop）到保罗·安卡（Paul Anka）的金唱片《戴安娜》（Diana），再到"顶峰"的B面歌曲《16支蜡烛》（Sixteen Candles）。非裔美国人并不是这种行为唯一的受害者，但他们的损失要多得多。[2]

在最糟糕的情况下，翻唱变成了明目张胆的偷窃，整个编配都是从黑人的唱片中原封不动地拿来的。鲁思·布朗说自己"听到别的歌手翻唱我的歌，并不会觉得不安"，但如果他们复制了"我的风格，整体创意"，布朗就会觉得受到侵犯。在BMI的帮助下，艺人们开始还击。他们向纽约的WINS音乐台施压，把"原样照抄"和"翻唱"的唱片区分对待，不再播放那些连声音风格或乐器风格都不做改动的照抄作品。"模仿可能是出于发自内心的恭维，"拉沃恩·贝克讥讽地说，"但这种恭维我受不起。"贝克抱怨佐治亚·吉布斯照抄她对《叮当滴》的演绎，包括"奇异的节拍"，后来众议

[1] 查克·贝里，《自传》（*The Autobiography*，New York: Harmony，1987），104、110页。
[2] 沃德，《只是我的灵魂在回应》，45页；约翰·A. 杰克逊，《美国音乐舞台：迪克·克拉克和摇滚帝国的缔造》（*American Bandstand: Dick Clurk and the Making of a Rock 'n Roll Empire*，New York: Oxford University Press，1997），89—92、134—136、181—190页。

员小查尔斯·迪格斯（Charles Diggs Jr.）提起议案，支持表演者在首发唱片中的歌曲编配拥有不受抄袭的权利。[1]

然而，黑人歌手缺乏影响力，难以抵制翻唱产业，无论是在北方还是在南方，大多数电台DJ都更喜欢播放白人演唱者和大唱片公司的作品，因此翻唱盛行就对黑人格外不利。《钱柜》称，每当一张唱片被翻唱，"就会有许多DJ马上用翻唱曲把原曲换掉"。黑人艺人要依赖电台曝光，因此，在整个50年代里，他们在竞争中一直处于劣势。[2]

音乐史学家乔纳森·卡敏曾经记录过白人翻唱曲在电台被播放的次数，发现多到简直不成比例的地步。比如说，自1952年至1956年，只要电台的主持人有选择余地，他们肯定会播放翻唱曲，而不是布鲁斯原曲，甚至不管它们在排行榜上的位置。1955年，黑人团体"企鹅"（Penguins）的《大地天使》（Earth Angel）在《公告牌》流行歌曲排行榜前10名停留了一个月，但在美国电台的播放率却从未跻身前13名。与此同时，"平头"（Crew Cut）乐队翻唱的这首歌曲只登上排行榜的第14位，但却进入了电台播放率的前10名。约翰尼·艾斯（Johnny Ace）的《许诺我的爱》（Pledging My Love）也遭到同样的命运。当特莱莎·布鲁尔（Teresa Brewer）于1955年3月推出该曲的翻唱版时，它在《公告牌》排行榜位列第17位，布鲁尔的版本位列第27位，但电台从此就用翻唱替换了原唱。最后一个例子足够说明问题。1956年，弗兰基·利蒙与"青少年"的《傻瓜为什么堕入爱河？》在排行榜上花了一个月升到第9名，但只是勉强挤进了电台最常播放的歌曲行列。然而盖尔·斯

[1] 沃德，《只是我的灵魂在回应》，48页；《节奏与布鲁斯漫谈》，《钱柜》，1955年5月7日；《WINS不再播放"照抄"唱片了》（WINS Will Not Play "Copy" Records），《钱柜》，1955年8月7日。
[2] 《太多翻唱作品了》（Too Many Cover Jobs），《钱柜》，1955年2月26日；《节奏与布鲁斯漫谈》，《钱柜》，1955年9月10日。

"棕色眼睛的帅哥"

托姆的翻唱曲在电台掀起一阵播放热潮,在电台的播放率排位第9,而与此同时,它在《公告牌》排行榜上仅仅排到第19位。[1]

为了保持并夺取白人流行乐界的份额,很多黑人摇滚歌手都使用甜蜜的嗓音、温顺的外貌和抚慰的歌词。《钱柜》将这种现象称为"节奏与快乐",这有助于理解非裔美国艺人何以在1956年大获成功;在50年代的剩余时间里,几乎所有登上排行榜的黑人歌手都采用了这样的策略。他们裹着晚礼服,打扮得光彩照人,浅吟低唱着"漂白"过的歌曲,诸如《只有你》(Only You)和《暮色时分》(Twilight Time)之类模仿30年代流行金曲的歌——嘟—喔普组合"大盘子"就是这样的,这为他们赢得了上百万的粉丝。[2]

打入流行乐主流的非裔美国摇滚歌手不唱那些直白地反映黑人生活,或者反映50年代社会、经济、政治现实的歌曲。1956年,《钱柜》夸口说,《艾米特·提尔之死》(The Death of Emmett Till)在WGES广播电台播放后,芝加哥电话公司报告有8394个占线电话,大都是听众拨到电台去点播的。然而在摇滚乐中,并没有与《艾米特·提尔之死》相类似的歌曲。爵士乐大牌明星路易·阿姆斯特朗曾经公开谴责艾森豪威尔总统,说他在废止小石城中心中学的种族隔离时显得优柔寡断,但摇滚乐的大牌人物也从来没有人站出来做这样的事。更有甚者,摇滚乐中的歌曲有时候还会涉及对黑人的刻板印象,把黑人塑造为漫画形象如《查理·布朗》(Charlie Brown)、迷信[《巫医》(Witch Doctor)]、性爱毫无节制[《摇摇科科邦》(Shimmy Shimmy Ko Ko Bop)],而且直到1963年还迷恋西

[1] 乔纳森·卡敏,《白人节奏布鲁斯观众与音乐行业,1952—1956》(The White R&B Audience and the Music Industry, 1952—1956),《流行音乐与社会6》(1978):150—167页;乔纳森·卡敏,《拿掉"摇滚"中的"滚"》,《流行音乐与社会2》(1973):1—17页;沃德,《只是我的灵魂在回应》,49页。

[2] 《打碟者喋喋不休》,《钱柜》,1955年4月16日。

瓜［《西瓜人》（Watermelon Man）］。[1]

在摇滚乐里，种族指涉发生在表面之下，局限在潜台词里，是一种密码式的语言，这在非裔美国文化中经常发生。做奴隶的时候，黑人便已学会怎样唱出无法说出的话。一首庄重的黑人歌曲进一步沿用了这种策略："一副样子是拿来给人看的/我根本不觉得那个人是我/他不知道，他不知道我的心。"在1955年的金曲《了不起的伪装者》（The Great Pretender）中，"大盘子"的歌词很像拉尔夫·埃里森的伟大小说《看不见的男人》（Invisible Man）。他们暗示，黑人在白人的世界中都要戴着面具："啊，是的，我是个了不起的伪装者/像个小丑一样欢笑快乐/你知道我看上去并不像真正的我/我把自己的心打扮成小丑。"[2]

尽管歌中的主人公是什么种族并不明确，有些黑人听众觉得《了不起的伪装者》唱的是非裔美国人所过的双重生活，但白人青少年随着这首歌缓慢起舞的时候，他们或许无一例外地觉得这首歌唱的是一个害相思病的年轻人悲伤的思绪：他装出勇敢的样子（"假装你还在这里"），然后觉得"我的心无法隐藏"，女朋友让他"独自做梦"。

要研究摇滚乐与美国种族关系状况是如何既妥协又抗争的，小理查德·潘尼曼（Little Richard Penniman）和查克·贝里的事业生涯或许是最好的研究对象。两人和胖子多米诺一样，都是最成功的非裔美国摇滚歌手。他俩以不同的方式，利用自己的黑人身份与黑人文化，凭借音乐和舞台表演进行斗争；与此同时又自觉地采取能

[1]《节奏布鲁斯漫谈》，《钱柜》，1956年2月4日。根据他的传记，阿姆斯特朗"对自己的黑皮肤、黑人语言和他在歌曲中放入的一点黑人体验感到自豪"。劳伦斯·伯格林（Lawrence Bergreen），《路易·阿姆斯特朗：丰盛的人生》（Louis Armstrong: An Extravagant Life, New York: Broadway Books, 1997），333页。

[2] 保罗·科尔（Paul Kohl），《谁偷走了灵魂？摇滚、种族还是反叛》（Who Stole the Soul? Rock and Roll, Race, and Rebellion, Ph.D. dissertation, University of Utah, 1994），13页。

吸引大部分白人听众的风格与题材。

理查德·潘尼曼于1932年出生于佐治亚州的梅科，从小就在浸礼会教堂合唱团里唱歌，也曾随他的家庭福音乐团"潘尼曼一家"旅行演出。小理查德说，他家人并不喜欢节奏布鲁斯，而是更喜欢平·克劳斯比的《意外之喜》（Pennies from Heaven），还有艾拉·菲茨杰拉德（Ella Fitzgerald）。他很小的时候，"觉得有些声音比其他声音更加响亮，但我不知道它是从哪儿来的，最后我发现那是我的声音"。一个兄弟说，理查德总在大声叫喊，"不管怎样，我觉得他不会唱歌，只会吵闹。他一边叫唤，一边拍罐头盒子，诸如此类的事真能把你逼疯。大家听他大喊大叫都很生气"。

家人和朋友或许怀疑他是同性恋，因此对他格外排斥，潘尼曼14岁就离开了家，加入"休德森医生的药品秀"（Dr. Hudson's Medicine Show）。之后签约在"B.布朗与他的管弦乐团"（B. Brown and His Orchestra）里唱歌，还在流动歌舞剧《阿拉巴姆的糖脚山姆》（Sugar Foot Sam from Alabam）里男扮女装。他以节奏布鲁斯歌手比利·赖特（Billy Wright）为榜样设计自己的外形，后来这成了他的招牌风格："我模仿他的衣着、发型和化妆，因为他是我见过的唯一一个化妆的男人。"与此同时，他还在灰狗巴士站做一份洗盘子的工作。在20世纪40年代的南方，黑人和老板顶嘴是最不明智的事情，所以潘尼曼一受到欺侮，就用胡言乱语似的"Wop Bop a Loo Bop a Lop Bam Boom"掩饰愤怒。[1]

到50年代初，小理查德已经录制了几张唱片，其中包括温和的金曲《每个小时》（Every Hour）。他组建了自己的乐队"捣蛋鬼"（Upsetter），在佐治亚、田纳西和肯塔基巡演。他那些最棒的歌里，有一首在白人观众中特别受欢迎，那就是《图蒂·弗卢蒂》（Tutti Frutti），一首疯狂、欢快的歌，略带淫秽的歌词中有这么一句："图

[1] 这是小理查德名曲《Tutti Frutti》中的歌词。——译注

蒂·弗卢蒂，屁股不错/不合适也别硬来/可以上点油/轻松点。"

1955年，小理查德希望在全国取得突破，他去了新奥尔良的"专长"唱片公司录音。"专长"的艺人和制作人罗伯特·"大包"·布莱克威尔（Robert "Bumps" Blackwell）回忆，小理查德当时把头发高高梳起，足有30厘米，穿着一件衬衫，"花里胡哨，简直像是喝了一大堆树莓、樱桃汽水，麦芽啤酒和蔬菜汁，然后又全吐在自己身上"。但当小理查德为布莱克威尔试音时，这个引起"专长"关注的叫喊者却没有叫喊，因为他觉得《图蒂·弗卢蒂》不适合这个场合。小理查德花了两天时间，以凌乱的配乐编排唱了慢歌《孤独与忧郁》（Lonesome and Blue），还有莱柏和斯托勒的《堪萨斯城》（Kansas City），这令布莱克威尔手足无措。他们到本地著名的露珠酒馆（Dew Drop Inn）吃午饭，小理查德跳到演奏台上，开始唱《图蒂·弗卢蒂》，叫着"Awop-bop-aLoo-Mop，他妈的"。布莱克威尔觉得这首歌可能会成为金曲，但他也知道歌词肯定得换，而且速度要快，因为订下的乐手和录音室的租约只剩这最后一天了。

布莱克威尔联系了年轻的非裔美国词曲创作者多萝西·拉·波斯特里（Dorothy La Bostrie）来重写这首歌。一开始，小理查德很犹豫，说自己不好意思把这首歌唱给一个女人听。拉·波斯特里看上去也很不自在。过了一会儿，布莱克威尔问小理查德"是不是跟钱有仇"，又提醒拉·波斯特里说，21岁的她有好几个孩子，需要这笔收入："理查德面冲着墙，把这首歌唱了两三遍，多萝西在旁边听着。"几小时后，修改过的歌词出来了："我得到个妞名叫苏/她知道该怎么做/她把我摇到东/她把我摇到西/她是我最爱的妞。"一个萨克斯乐队为歌曲带来了令人悸动的能量，小理查德用高喊以及粗犷和锐利的尖叫强调"图蒂·弗卢蒂"这几个字，简直能让听者为之疯狂。小理查德自己弹钢琴伴奏，他"弹钢琴那么用力，80号的钢琴弦都给他弹断了"，布莱克威尔觉得这真是生平仅见，最后，这首长两分半的歌曲被永久载入了摇滚乐史册。

"棕色眼睛的帅哥"

"专长"的老板阿尔特·鲁普不喜欢这首歌。他希望小理查德能像50年代中期典型的黑人摇滚乐手那样，做点"用教堂风格来呈现的大乐队音乐"。鲁普不怎么热心地答应发行《图蒂·弗卢蒂》。小理查德也觉得这首歌肯定红不了，改了歌词也没用。他们都错了。一般而言，白人不喜欢大喊大叫的黑人歌手，小理查德却成了这个"定律"的例外。几星期内，《图蒂·弗卢蒂》登上节奏布鲁斯排行榜，排在第二名。尽管它几乎没怎么在广播里播出，还是攀升到流行排行榜的第18名。在接下来的三年里，小理查德又为"专长"录制了11首金曲，包括1956年的《高个子莎莉》（Long Tall Sally）、1957年的《一直敲》（Keep a Knockin'）和1958年的《你好呀，莫莉小姐》（Good Golly, Miss Molly）。[1]

　　小理查德把疯狂的能量和花哨的表演带进了现场演出和专辑录音中。他又高傲又浮夸，对观众说，"我和以前一样，声音洪亮、电力四射，充满人格魅力"，还有"钢琴在说话，鼓在走路，我的大脚趾快要从靴子里跳出来了"。在李伯拉斯表现出同性恋迹象之前，小理查德就已经开始留起向后梳去的高耸发型、化浓妆、穿斗篷和蓬松袖衬衣，昂首阔步走过舞台，高唱"喔——"，就是保罗·麦卡特尼（Paul McCartney）在大西洋彼岸听到后加进"披头士"（Beatles）音乐的那种声音。[2]

　　后来他回忆，他的疯狂之中也有种族方面的考虑。在20世纪50年代，如果白人女性觉得某个黑人男子显得很性感，那么这个男人就有可能面临悲惨的命运了。为了显得安全一点，小理查德戴上

[1] 科恩，《经典摇滚》，38、40页；米勒，《垃圾箱中的鲜花》，108—113页；查尔斯·怀特（Charles White），《摇滚类巨星小理查德的生活与时代》（*The Life and Times of Little Richard, the Quasar of Rock*, New York: Harmony, 1984），75页；丹尼尔，《失败的革命》，152页；戴夫·罗杰斯（Dave Rogers），《摇滚》（*Rock 'n Roll*, London: Routledge & Kegan Paul, 1982），61—62页。

[2] 科恩，《经典摇滚》，38、40页；《摇滚一代：50年代的青少年生活》（*Rock & Roll Generation: Teen Life in the '50s*, Alexandria, Va.: Times-Life Books, 1998），29页。

"比约瑟芬·贝克（Josephine Baker）还长的假睫毛"，装出疯疯癫癫的性格。"有了这层化妆"，他说，"我就可以到白人的俱乐部去工作、演出，白人们就不在乎白人女孩冲我尖叫了……他们愿意接受我，因为觉得我没什么危害"。[1]

小理查德说这番话可能有部分原因是想掩饰自己模糊的性取向，但在50年代，黑人摇滚乐手确实明白，要在"性感"这方面对白人形成威胁会是很危险的。青少年"嘟—喔普"组合的魅力部分在于他们是浪漫的，而又是性成熟期之前的。与"青少年"合作，唱红了《傻瓜为什么堕入爱河？》的弗兰基·利蒙当时14岁，他就是这种歌手中的典型。尽管如此，1957年，他在上艾伦·弗里德在ABC电视台的"摇滚舞派对"节目时，一时冲动找了个白人女孩当舞伴，电视台的13个管理人员一致同意取消这期节目，他们当中没有一个人是来自南方，不久后这档节目也被电视网撤销了。胖子多米诺更愿意以圣诞老人式的形象出现，而不是一个性感的掠食者，这或许也能解释一点他为什么在某些白人观众中受欢迎。不过，后来当上BMI副总裁的拉斯·桑耶克（Lass Sanjek）说："当时有很多当妈妈的把胖子多米诺的海报从女儿卧室的墙上撕掉。她还记得自己对平·克劳斯比的海报有什么感觉，她可不想女儿看着胖子多米诺的照片觉得湿了。"[2]

或许是由于他展现自己的方式，小理查德至少没有被主流媒体视为来自黑人的性感威胁或是同性恋。比如，《心理分析中的移情》（*Transference in Psychoanalytic*）一书的作者本·沃尔斯坦（Ben

[1] 琳达·马丁与凯利·西格雷夫，《反摇滚：对摇滚乐的敌对》，73—74页；沃德，《只是我的灵魂在回应》，52—53页。
[2] 约翰·A. 杰克逊，《节拍大狂热：艾伦·弗里德与摇滚的早期岁月》（*Big Beat Heaf: Alan Freed and the Early Years of Rock' & Roll*, New York: Schirmer, 1991），168页；大卫·斯扎特马利（David Szatmary），《时代中的摇滚：摇滚乐的社会史》（*Rockin' in Time: A Social History of Rock and Roll*, Upper Saddle River, N.J.: Prentice-Hall, 2000），21页。

Walstein）在《公告牌》上撰文说，摇滚乐本质上是青少年在寻找自我过程中偶尔遇到挫折时的无害回应。他承认自己很难听出小理查德的《高个子莎莉》"到底在唱什么"，但沃尔斯坦觉得，这位歌手"对假声的使用非常显著，因为我们在这里想起了所有青少年都会有的某些问题，这是这个阶段必经的斗争，举例来说，就是所有男性在这期间都试着取得某些男性化的身份，我觉得这个假声表达的就是这种东西"。[1]

不管怎样，小理查德展露的性魅力已经让50年代的很多美国人感到焦虑和愤怒了。《高个子莎莉》最终还是在休斯敦遭禁。"专长"公司拼命向成年白人担保，小理查德是完全无害的。在小理查德的第二张LP唱片的内页，"专长"公司宣告，这位歌手要在自己的摇滚金曲之外加上几首老的流行歌，"特别献给他的歌迷的父母们，他们可能还没'发现节奏的美妙'。他觉得，只要他们听了小理查德用自己的方式演绎《娃娃脸》（Baby Face）和《银色月光下》（By the Light of the Silvery Moon）这些他们记忆中的歌，他们就会喜欢上这张新专辑的"。[2]

就在小理查德致力于塑造自己的公众形象以便迎合多数观众的同时，查克·贝里在考虑是否应该（以及怎样）用音乐来表达他与50年代若干青少年共有的反权威主义精神。贝里和小理查德一样是雄心勃勃的表演者，乐于调整自己的音乐去适应白人观众，但在他的快乐、成功与风趣，乃至把学校描绘为监狱的背后，他也在寻找为黑人文化与黑人的社会抱负发声的方式。贝里于1926年出生于加利福尼亚的圣何塞，在密苏里州的圣路易斯黑人中产阶级社区一座独栋砖房中长大，曾在安提俄克洗礼堂唱诗班以及中学的合

[1] 《现在弗洛伊德进入了青少年的节奏布鲁斯活动》（Now Freud Gets into Teen-age R&B Act），《公告牌》，1956年7月14日。

[2] 彼得·加罗尼克，《就像回家：布鲁斯与摇滚群像》（*Feel Like Going Home: Portraits in Blues and Rock 'n Roll*, New York: Outerbridge & Dienstfrey, 1971），4页。

唱俱乐部唱歌，俱乐部的音乐老师鼓励他弹吉他。他在家从广播中听到了从福音到乡村和抒情歌曲的各种音乐风格。20世纪80年代，贝里重写了自己的历史，强调重要的白人歌手对自己声音的影响："我从来没听过'泥水'。我从来没听过埃尔默·詹姆斯（Elmore James）和'嚎狼'，我从来没听过他们。我听的是弗兰克·辛纳屈和帕特·布恩。你知道帕特·布恩唱过'泥水'和其他什么人的歌……那时我说，现在我可以做到帕特·布恩做的事，为白人演出精彩的音乐，在他们当中的销量也和我在家乡这边的销量一样好。这就是我的目标。"事实上，布恩没有翻唱过"泥水"的歌，直到1955年才推出自己的第一首金曲，这是在贝里的事业生涯开始很久以后的事情了。在其他的场合，贝里的话更准确一点，他承认自己学习了路易·乔丹："我有很多轻快的东西，就像路易的歌，滑稽而又自然，不太沉重。"[1]

尽管家庭对他很支持，但贝里是个麻烦不断的年轻人，被指控持械抢劫，在管教所度过了一段时间。获释后，他在一个工厂的车间工作，还做过美发师。1951年，他买了一把电吉他，那是他的"第一件看上去真的挺不错的乐器"。他觉得"按弦容易多了"，并且高兴地发现，有了扩音器，声音就很容易被人听到。一年后，贝里以职业乐手身份开始了职业生涯，和出色的布基·伍基钢琴手约翰尼·约翰逊（Johnnie Johnson）以及鼓手艾比·哈丁（Ebby Harding）组建了一个三人乐队。他们在东圣路易斯的全球俱乐部（Cosmopolitan Club）演出，贝里把乡村乐也加入了自己的曲库。观众们的反应十分热烈，尤其是白人观众。在这个俱乐部中，"盐与胡椒混合在一起"，白人几乎占到了观众的一半。为了取悦观众，贝里改变了自己唱歌的方式："我用重读的方式发音，这样更有力，更像白人……我的目的是用他们习惯的口音唱不同的歌，以此既留

[1] 贝里，《自传》；瓦克斯曼，《欲望的乐器》，158页；肖，《小酒馆风格与喊叫者》，64页。

住黑人也留住白人客户。"[1]

在全球俱乐部,最流行的一首歌是贝里即兴演唱的《艾达·莱德》(Ida Red),这是一首快节奏的舞曲,1939年由乡村歌手罗伊·阿卡夫(Roy Acuff)录制。在"泥水"鼓舞之下,1955年,贝里带着一盘录音带来到切斯唱片公司,里面录的是他唱的《艾达·莱德》,他将其改名为《艾达·梅》(Ida May),另外还有一首他自己写的布鲁斯,名叫《凌晨时刻》(Wee Wee Hour),是受乔伊·特纳的《凌晨蓝宝贝》(Wee Baby Blue)的启发写出的。出乎贝里意料,莱昂纳德·切斯对这首布鲁斯没什么兴趣,但是热心地大谈起一首"由黑人创作并演唱"的山地摇滚的商业潜能。切斯希望这首歌节奏更强烈,并在这个三人组基础上增加贝斯和沙球。他还觉得贝里的歌名《艾达·梅》"太土气"。根据约翰尼·约翰逊的说法,切斯看着地上的沙球盒说:"好吧,好吧,给这破玩意儿起名叫《梅贝林》吧。"他们改动了一下拼法,以免遭到"美宝莲"化妆品公司的诉讼。"孩子们想要强烈的节奏和年轻的爱人。"切斯回忆,"这是一种潮流,我们把握住了。"

艾伦·弗里德(切斯把这首歌1/3的创作权和版权分给了他)在自己的广播节目中推广了这首歌,《梅贝林》成了第一批同时登上节奏布鲁斯、乡村与西部和流行榜单的唱片之一。查克·贝里难以仿效的独特乐段,乡村吉他上布鲁斯风格的弹拨,还有约翰逊的钢琴,为稳定的后拍加入可以随之哼唱的节奏,这一切令《梅贝林》的出现成为摇滚乐崛起过程中一个决定性的时刻。正如切斯预计,这首歌在迷恋汽车、速度和性爱的青少年当中引起了共鸣。贝里觉得,这是因为每个拥有一辆轿车,或者"梦想拥有一辆轿车"的人都可以把自己当作《梅贝林》里的叙事者:"我开车驶过小山/

[1] 米勒,《垃圾箱中的鲜花》,103—107页;布鲁斯·塔克尔,《把这个消息告诉柴可夫斯基:后现代、流行文化与摇滚乐的出现》,《黑人音乐研究期刊》,8/9, no.2(1989),281页。

我看见梅贝林坐着威尔跑车/凯迪拉克在大路上飞驰/想超过我的V-8福特。"[1]

1955年,贝里获得了《钱柜》与《公告牌》的多个奖项,是当年最有前途的艺人,他开始明白自己和白人的关系有多密切。1955年9月,他在布鲁克林派拉蒙剧场为"全白人观众"演出,观众狂喜的反应令他感动:"一个在老南方传统之下长大的黑人最终被毫无偏见而又友善的观众所欢迎,给予他不带种族偏见的掌声,我不觉得有很多白人能够体会这种感受。"[2]

贝里成了摇滚乐的第一批乃至最伟大的超级明星之一。他的金曲包括《滚过贝多芬》(Roll Over Beethoven,1956)、《摇滚乐》(Rock'n'Roll Music,1957)、《上学的日子》(School Days,1957)、《甜蜜16岁》(Sweet Little Sixteen,1958)和《约翰尼·B.古德》(Johnny B. Goode,1958)。贝里招牌的"鸭子步"——弯曲膝盖,滑步走过舞台,吉他抱在身前——让他成了现场演出圈内最为受人追捧的明星。50年代的一代人雄心勃勃而又充满不安,他们热衷物质,却又抱怨工作和学业阻碍人们找乐子,贝里的那些金曲对他们来说堪称完美的容器。

但贝里也致力于让自己的歌曲承载其他意义。比如说,他在《上学的日子》中使用的语言有意识地借用了黑人福音传统。在歌颂音乐的解放之力的同时("欢呼!欢呼!摇滚乐/把我从陈旧的日

[1] 米勒,《垃圾箱中的鲜花》,106页;赫伯特·伦敦(Herbert London),《闭合循环:摇滚革命文化史》(*Closing the Circle: A Cultural History of the Rock Revolution*, Chicago: Nelson-Hall, 1984),40—41页。贝里的其他"轿车歌曲"还包括《不要钱》(No Money Down)和《你抓不住我》(You Can't Catch Me)。

[2] 米勒,《垃圾箱中的鲜花》,107页。在自传中,贝里从另一个角度回忆自己的音乐听上去有多"白人"。1956年,在诺克斯维尔,某个俱乐部的老板可能是被贝里的经纪公司的盖尔经纪送来的照片所误导,坚持说,"他没想到《梅贝林》是个黑鬼录的"。他拒绝贝里在俱乐部演出,当晚贝里坐在自己租来的赫兹轿车里,听着另一个乐队在这家俱乐部里演出自己的歌。贝里,《自传》,136页。

子里解救出来/感觉就在这儿,身体和灵魂"),歌词暗示着压迫与释放,熟悉非裔美国信仰的人都会从中感觉到种族意识。《棕色眼睛的帅哥》(Brown-Eyed Handsome Man,1956)似乎也是一场种族讨论,这一次是关于经济压迫和性权力:"因为失业被逮捕/他坐在证人席/法官的老婆叫来公诉人/说放了这个棕色眼睛的小伙。"在这首歌的剩余部分,贝里跨越时间与大洲,唱起孟买和棒球、神话和爱,但是再也没有唱起美国的失业或公正问题。不管怎样,《棕色眼睛的帅哥》赞美黑人"从世界之始"的性魅力。在歌曲的叙事中,白人美女的典范、米洛岛的维纳斯"在摔跤比赛中失去了双臂/只为赢得一个棕色眼睛的帅哥"。在歌曲末尾,一个年轻女人想要"下定决心/在医生和律师里挑一个",她的妈妈却建议她"出去给自己找个棕色眼睛的帅哥"。[1]

在《约翰尼·B.古德》中,贝里更加直白,这首歌是关于一个贫穷的文盲的,他住在"路易斯安那州的腹地",梦想着财富与名声。和约翰·亨利(John Henry)或斯塔克·奥·李(Stack O'Lee)这些另一个时代的黑人英雄不一样,约翰尼并不反抗这个压迫性的体制。贝里乐观地暗示,他可以拿起吉他,展示自己的天赋,从而在白人和黑人当中都得到认同。但是贝里并没有让约翰尼像这首歌的原版中那样,成为"一个黑人小孩"。他认为"这可能对于白人听众来说是种偏见",所以让约翰尼成了"一个农村小孩",在某种意义上,他让听众把这首歌视为一曲无关种族的美国赞歌,在歌里,事业生涯可以对天才开放。[2]

查克·贝里的经历说明在50年代有机会通过摇滚乐来进行种族对话,随之也会导致混乱。成百上千万美国人令贝里成了明星,

[1] 沃德,《只是我的灵魂在回应》,111、207—208页。在1977年版《当代传记》(*Current Biography*)"查克·贝里"词条中,《棕色眼睛的帅哥》被描述为表达"一个黑人无法获取美国向所有人承诺的享乐主义时的挫折感"。

[2] 沃德,《只是我的灵魂在回应》,207—208页。

他们证明自己已经可以去崇拜一个非裔美国人了。在贝里的现场演出中,"盐与胡椒"确实混合在一起。与此同时,唱片制作人和演出承办者剥削了演出者的大部分劳动果实,这是百年以来对黑人的剥削方式在"废奴"之后的延续。贝里有理由愤怒和怀疑,并坚持现金付酬。他毕竟曾经受过伤害,他相信勤奋工作、才华横溢的黑人最终能够获得白人的尊敬,但他渐渐了解到,种族歧视远比种族隔离要难以消除,他的信心也随之减弱。他不愿冒险直接抛出种族问题,从而失去白人听众,他坚持探索黑人身份,但只是同那些准备好面对这种音乐的人。和他在50年代的许多同代人一样,和作为整体的摇滚乐一样,贝里在种族议程中领先了一步,但却迈着"深思熟虑的步伐"前行。[1]

[1] 80年代的大片《回到未来》(*Back to the Future*)为贝里和白人翻唱现象提供了一个有趣的视角。影片主人公马蒂·麦克弗莱(Marty McFly)回到50年代自己父母就读的中学。影片早期的一幕捕捉了对种族融合的乐观主义,以及十年来对种族公正的持续阻力。餐车上的黑人工人受到一个顾客侮辱,在马蒂的父亲乔治·麦克弗莱的鼓励下,他相信自己会成功。马蒂向观众展示出,这个黑人工人后来成了这个城市的市长。但是当他在餐车上说出这个可能的时候,白人经理回答:"会有那么一天的。"更重要的是在影片的高潮段落中,马蒂带着父母去看马文·贝里与"燃星者"的节奏布鲁斯演唱会。学校恶霸对乐队叫骂种族主义的恶语,乔治·麦克弗莱给了其中一人一拳,赢得了他未来妻子的爱慕。后来马文·贝里在打斗中受伤,马文代替他演了《大地天使》和《约翰尼·B.古德》,还做了"鸭子步"。马文目瞪口呆,叫来了自己的表亲查克,说"这就是你在寻找的新声音。快听这个"。这一幕,正如史蒂文·瓦克斯曼指出,通过种族团结的神话,保全了白人男性的面子,既认同也抹杀了查克·贝里作为"摇滚乐之父"的贡献。然而马蒂被证明是一个笨拙可笑的吉他手,电影或许颠覆了自身的解释,提醒人们,谁才是真正的摇滚乐发明者。参见瓦克斯曼,《欲望的乐器》,284—288、366页。

"棕色眼睛的帅哥"

3 "大火球"
——摇滚乐与性

在20世纪50年代,人们担心美国的性爱过于泛滥,青少年都耽于肉体的快乐,这种焦虑最后集中在摇滚乐上。人们拼命地、有时甚至是刺耳地强调禁欲的意识形态,努力把卧室镜头从电视中驱逐出去,可见这种顾虑有多么深、多么普遍。很多成年人都担心传统道德观被削弱,父母、牧师以及教师的权威在减少,避孕套和青霉素都可以方便地获取,这一切令滥交变得安全、可以接受,而且在"二战"后的一代人中日益普遍。举例来说,在整个10年间,只有两个州颁布法律,禁止传播避孕信息和避孕用品。与此同时,摇滚乐展示了力比多的力量,音乐在悸动,吉他手爱抚他的乐器,歌手性感地扭动。摇滚乐似乎是反对性压抑的,能煽动起性爱对社会的大破坏。[1]

在某些方面,50年代的摇滚乐并不像评论家们所担心的那样。这种音乐很少承诺稳定关系之外的性爱。摇滚乐在男女所担任的性

[1] 斯蒂芬尼·库恩兹(Stephanie Coontz),《我们从不曾是那样:美国家庭与怀旧的陷阱》(*The Way We Never Were: American Families and the Nostalgia Trap*, New York: Basic Books, 1992),197页;另参见杰弗里·莫兰(Jeffrey Moran),《性教育:20世纪青春期的成形》(*Teaching Sex: The Shaping of Adolescence in the Twentieth Century*, Cambridge: Harvard University Press, 2000)。关于"反对性压抑……煽动起性爱对社会的大破坏",参见菲利普·罗斯(Philip Roth),《垂死的动物》(*The Dying Animal*, Boston: Houghton Mifflin, 2001),56页。

角色方面也相当传统。摇滚乐反对性压抑，以及对性爱问题大惊小怪，但它同时也把性爱放在爱情与婚姻的语境之中。正如西蒙·弗里斯（Simon Frith）和安吉拉·麦克罗比（Angela McRobbie）所说，摇滚乐充当了一种性控制手段，也充当了一种性表达方式。不管怎样，父母们无疑看出了音乐中颠覆性的性能量。尽管摇滚乐受到批评，被削弱，也受到当局审查，但到了60年代，人们似乎突然对性态度与性行为有了重新评估，摇滚乐在其中也起到了至关重要的作用。[1]

在整个50年代，父母、政客乃至专业人士都盯着非婚姻性行为不放。他们认为交往中的青少年很可能在感情上不稳定，不负责任，因此努力寻找性遏制的机制。父母的警惕与禁止这古老的方法似乎再也不管用了。"和那些自由建立自己的标准与道德体系的年轻人相比"，治疗师弗朗西斯·斯特莱恩（Frances Strain）说，那些"已经形成恐惧心理"的年轻人，"在道德上面临的危险更大"。当他们"正常的性能力"超越了父母的约束时，这些年轻男女们便显得"没有保障"。然而宽容是更大的问题。事实上，批评者说战后一代的很多缺点都要归咎于软弱、不积极干预的父母。他们说，青少年被纵容，要自己做出决定，于是开始尝试性爱。在一次全国民意测验中，80%的中学生表明他们在约会中会爱抚和拥吻，或者尝试如此，尽管有50%的人承认父母反对这种行为。在另一个调查中，60%的受访者认为一对关系稳定的恋人可以"做任何他们想做

[1] 西蒙·弗里斯，《音效：青春、闲暇与摇滚乐政治》（*Sound Effects: Youth, Leisure, and the Politics of Rock and Roll*，New York: Pantheon，1981），239页；西蒙·弗里斯与安吉拉·麦克罗比，《摇滚乐与性》（*Rock and Sexuality*），见《记录：摇滚、流行以及书面写作》（*On Record: Rock, Pop, and the Written Word*，ed. Simon Frith and Andrew Goodwin，New York: Pantheon，1990），373、388页。

的事情"。[1]

如今的青少年有工具，有动机，也有机会去跨越雷池。宾夕法尼亚州烈酒控制委员会的主席弗里德里克·格尔达（Frederick Gelder）哀叹，几年前的青少年"到了晚上，至多离开家往外走一两个街区。如今就连16岁的孩子也敢借来父亲的车子，如果有驾照就载着女朋友往外开个二三十英里"。华盛顿特区圣伊丽莎白医院的主任心理治疗师本杰明·卡普曼（Benjamin Karpman）对美国国会一个调查青少年犯罪的小组委员会说，男孩子们"处于强烈的性张力之中……张力就是张力。它会爆发的"。哥伦比亚大学的精神病专家拉尔夫·巴内（Ralph Banay）说："健康的男孩或女孩身体中有通常很混乱的能量湍流。没有目的，没有方向，这种过剩的，无穷无尽的活力一旦得到任何发泄渠道就有可能迷失，很多这样的发泄渠道都是有害的、毁灭性的，甚至是邪恶的。"[2]

那么成年人能提供什么建议呢？他们又该怎样克服年轻人对成年人建议的抗拒心理？专家建议在家里和学校里为年轻人提供发泄渠道，帮他们发泄多余的精力。弗朗西斯·斯特莱恩认为，集体游戏、舞蹈和体育运动中的身体接触，以及"各种正当的触摸体验"可以减少"许多导致放纵性爱行为的动机"。通过这些健康的行为，

[1] 伊莱恩·泰勒·梅，《返航：冷战时期的美国家庭》（*Homeward Bound: American Families in the Cold War Era*, New York: Basic Books, 1988），92—113页；弗朗西斯·布鲁斯·斯特莱恩，《"但你不理解"：关于青少年困境戏剧化的系列》（*"But You Don't Understand": A Dramatic Series of Teenage Predicaments*, New York: Appleton Century-Crofts, 1950），205—206页；H.H.伦默斯（H.H.Remmers）与D.H.拉德勒（D. H. Radler），《美国青少年》（*The American Teenager*, Indianapolis: Bobbs-Merrill, 1957），91页；德怀特·麦克唐纳（Dwight Macdonald），《一个阶层，一种文化，一个市场——Ⅱ》（A Caste, a Culture, a Market—Ⅱ），《纽约客》，1958年11月29日，79页。

[2] 美国参议院司法委员会青少年犯罪调查小组委员会听证会，合众国参议院，83届议会，第二次会议，依据参议院决议89号，1954年4月14、15日（华盛顿，1954），73页；美国参议院司法委员会青少年犯罪调查小组委员会听证会，合众国参议院，84届议会，第一次会议，依据参议院决议62号，March Ⅱ，1955年4月28、29、30日（华盛顿，1955），81页。

青少年的需求和欲望可以获得认可，同时得到制度的控制，并且得到另外的发泄渠道。[1]

更重要的是，成年人千方百计把性行为规范灌输给年轻人。他们在《父母杂志》(Parents' Magazine)上找办法——"二战"后的10年间，这本杂志的发行量从75万册蹿升到150万册。有些父母支持对中学进行性教育，但教材必须停留在"腰带以上"。还有些人鼓励孩子们订阅青少年杂志，这些杂志中为约会制定了详细的规定，但年轻人总是阳奉阴违。[2]

很多父母也鼓励子女约会。他们知道这不可避免，但也试着让子女确定稳定的关系——就算是很多段这样的关系也好——这有助于让情侣在婚前"守住底线"。整个50年代，女人们在调情中保持着克制的态度，并将之视为自己的责任。《17岁》杂志在6所中学的高年级学生中展开关于性问题的讨论，女孩苏珊为双重标准辩护："我不知道假如两个人都没有经验，那结婚当天晚上到底怎么在一起。"她一方面同意"贞洁是女孩献给丈夫的最好礼物"，另一方面又觉得男孩在婚前有性行为是有帮助的，当然，不是"到处乱搞"，"但我希望他有经验"。瓦莱丽表示，亲热和拥吻，特别是当众亲热令她感到厌恶。琳达则骄傲地承认，自己的绰号是"冷淡""雪球"和"冰块"。除了莱斯利，女孩们都觉得男人的性欲比女人旺盛，莱斯利则认为，在性行为中"女孩失去的要比男孩多得多……我觉得这很不公平，但就是这样，你没法反抗"。女孩子们会做很多小事，防止男友性兴奋。看电影的时候，如果不想牵手，莱斯利会"把手这样拿开"。"没错，"琳达补充道，"你可以把手放

[1] 斯特莱恩，《"但你不理解"》，207页。
[2] 莫兰，《性教育》，125—149页。

在装爆米花的袋子里。"[1]

对于遵从这些恋爱规则的青少年来说，性延迟就意味着性拒绝。对于他们来说，早婚成了一种奖赏，也成了一种释放，是与婚前性行为禁忌，乃至性爱所带来的高度压力和解的方式。50年代，婚前性行为和非法生育并没有出现激增，因为年轻人被告知要学会说"不"——然后有了一纸婚书就可以被允许"干吧"。50年代有很多孩子早早结婚，十几岁的青少年的生育率达到了20世纪绝无仅有的程度。以1957年为例，15岁到19岁的女孩中，每1000人中就有97个人有孩子；1983年，每1000个同年龄段的少女中只有52人当上母亲。[2]

性抑制的意识形态强大而普遍，但是在两项基于数千名男女展开的性调查中，阿尔弗雷德·金赛（Alfred Kinsey）证实了私人行为与公共道德之间存在着巨大的裂隙。《男性性行为报告》（*Sexual Behavior in the Human Male*，1948）以及《女性性行为报告》（*Sexual Behavior in the Human Female*，1953）是美国最早的关于性行为范围、频率、分布和多样性的综合调查。金赛发现，爱抚、拥吻，乃至其他非生殖器的亲密行为在约会情侣中非常普遍。50%的女人乃至将近2/3的男人暗示，他们有过婚前性行为，通常是与彼此承诺即将结婚的伴侣进行（这种承诺通常有助于克服残存的最后一丝抵抗），但也并不总是如此。大多数男人并不认为男性的婚前性行为是不道德的，并且承认自己曾与属于较低社会阶层的女人有过性体验。然而接受金赛调查的男性当中，有将近一半的人希望娶

[1]《女孩对性的看法》（What Girls Think About Sex），《17岁》，1959年7月。所有女孩都强调，听取父母建议是很重要的。他们不像"你最好的朋友"，莱斯利说，"父母总会支持你，他们很稳定"。"如何让他们知道，我们是值得信赖的，这取决于我们"，瓦莱丽补充。苏珊承认，尽管她并不是总听父母的话，有时也会激烈地同他们争吵，"有时候我到最后发现他们是对的，我走了弯路才发现。有时候，我觉得自己是对的，做了自己认为最好的事，他们也会很认可"。

[2] 库恩兹，《我们从不曾是那样》，38—40页，梅，《返航》，117页。

处女。80%的女人认为恋爱阶段的性行为是不道德的,但有50%的女人有过婚前性行为。金赛指出,这些答案背后的双重标准导致了性困惑与罪恶感。他确定,这项研究显示出男女之间对性的反应存在差异,这些差异是由社会造成的,而不是由生理因素造成的。最后,金赛给出了自己最具争议性的结论——他认为婚前性行为被证明有益于处于准备阶段的情侣在未来得到幸福婚姻。[1]

《女性性行为报告》顿时成了畅销书,经过6次印刷,发行10天后就售出了18.5万册。这本书的畅销进一步激怒了对它的内容感到不满的人们。著名人类学家玛格丽特·米德(Margaret Mead)说,金赛的著作是危险的。她认为,金赛的报告去除了性问题中"原本被保证的含蓄","许多年轻人原本对不符合主流的行为缺乏认识,因而会遵守规则",金赛的报告却不谨慎地"让他们在这些领域内变得没有能力保护自己"。对于50年代的很多美国人来说,对性问题的含蓄甚至是无知堪称一种祝福。金赛或许觉得福音传教士比利·格拉罕姆(Billy Graham)肯定会指责他,但听说普林斯顿的校长把他的"充满没什么价值的图表的报告"和"小男孩在篱笆上写的脏话"相提并论,还是感到震惊。议会对资助他调查的免税基金会展开调查,洛克菲勒基金会为获得协和神学院认可而撤回对他的资助,这些都进一步打击了金赛。他深受失眠症与心脏病折磨,于1956年去世。"信使"死去了,但美国人用来隐藏"性自我"(sexual selves),并用来保护孩子们的马其诺防线也彻底遭到破坏。[2]

对于许多美国人来说,节奏布鲁斯的歌词就是音乐版的金赛性学报告——一份当下的宣言,去掉了性问题中的含蓄。在节奏布鲁斯之前,流行歌曲都使用陈词滥调和隐语来暗示性热情。这种

[1] 梅,《返航》,114—134页。关于金赛,最好的传记是詹姆斯·H. 琼斯(James H. Jones)的《阿尔弗雷德·C. 金赛:公众与私人生活》(*Alfred C. Kinsey: A Public/Private Life*, New York: Norton, 1997)。

[2] 霍尔波斯塔姆,《50年代》,272—281页。

方法和电影导演的手段大同小异——他们偶尔拍一两场吻戏,然后就淡出,变成波涛拍打海滩礁石的画面,对此影评人偶尔做出评论,却很少去批评什么。在音乐中,《如果知道你来我就烤个蛋糕》(If I Knew You Were Coming I'd ve Baked a Cake)有异曲同工之妙,这是艾琳·巴顿(Eileen Barton)1951年的金曲,若有若无地暗示莎拉·李(Sara Lee)[1]之外的东西。同年,罗斯玛丽·克鲁尼(Rosemary Clooney)在邀请男朋友"快来我家/我要给你甜头"的时候,她想的恐怕也不是好时巧克力。[2]

如我们所见,节奏布鲁斯的歌词没有给想象留出太多空间。只要音乐被限定在"专门面向黑人的市场"、夜间营业场所以及"偏僻的酒吧"之内,就不会有什么反对的声音,但随着节奏布鲁斯进入流行文化主流领域,一场反对粗鲁言辞的行动也就随之而来了。有些歌遭到禁播。比如"多米诺"乐队1951年录制的《60分钟男人》(Sixty Minute Man),它登上了节奏布鲁斯榜头名,30个星期内一直畅销不衰。乐队主唱克莱德·麦克法特唱出歌中主角是怎么用掉时间的:"如果你的男人对你不好/来找你的丹吧/我要摇你,整晚都滚/我是个60分钟男人。"比尔·布朗(Bill Brown)用刺激的低音加入合唱:"15分钟接吻/让你不住叫喊,不要停/还有15分钟挑逗/15分钟抱紧/15分钟让你情迷意乱。"在背景处,麦克法特随着布朗的歌唱不止一次地叹息:"不要停。"[3]

1954年,歌手兼唱作人汉克·巴拉德与他的乐队"午夜漫游者"的三首金曲也同样刺激。1953年,这支乐队曾经录过约翰

[1] 美国著名烘焙品牌。——译注
[2] 米勒与诺瓦克,《50年代》,293、305页;《钱柜》首次把金赛和节奏布鲁斯联系起来是在《打碟者喋喋不休》,1952年3月29日。
[3] 乔纳森·卡敏,《社会对爵士与摇滚的反应之平行对比》(Parallels in the Social Reactions to Jazz and Rock),《音乐中的黑人视角》(Black Perspective in Music):278—297页;吉莱特,《城市之声》,179页。

尼·奥蒂斯（Johnny Otis）的《我的每次心跳》（Every Beat of My Heart）和充满性爱色彩的《得到它》（Get It），但是成绩一般。后来巴拉德在《得到它》的基础上写的一首新歌，有着诱人的名字：《把它扔给我，玛丽》（Sock It to Me, Mary），后来当录音棚音响工程师怀孕的妻子安妮·史密斯（Annie Smith）走进录音室时，巴拉德又有了个新点子——《和我一起干，安妮》（Work with Me, Annie）。这首歌很快登上了节奏布鲁斯排行榜首位。它是一首调子很高的男高音歌曲，有点像克莱德·麦克法特，巴拉德唱着淫荡的歌词"安妮，请不要欺骗/把我的肉给我/喔，喔，喂，太好了/和我一起干吧安妮"。紧接着乐队又推出了《性感的样子》（Sexy Way）："扭啊，扭啊，扭啊，扭啊/我就爱你性感的样子/头朝下，全身/老样子，骄傲，骄傲，骄傲啊。"趁着《和我一起干，安妮》的成功，"午夜漫游者"为这非凡的一年又推出了一首重磅歌曲，再度登上节奏布鲁斯排行榜首位——《安妮有宝宝了》（Annie Had a Baby）。国王唱片公司（King Record）的总裁希德·内森（Syd Nathan）说，销售商对《安妮有宝宝了》这首歌的反响非常好，好几个星期里，有16台刻录机一天工作12小时，赶制这张唱片。[1]

有证据表明两首《安妮》和其他"下流"的歌曲"几乎只被易受影响的青少年购买"，1954年至1955年，一场旨在"清理淫秽唱片"的运动横扫美国。圣战者们主要关注销售商、唱片店和广播电台。他们要求志愿参加者停止制作、销售或贩卖含有色情内容的唱片。这场运动一开始获得的反应不一。《公告牌》带着显然的赞许态度报道：东部的若干电台DJ成立了一个俱乐部，宣誓将淫秽唱片排除在广播之外，后来又要求独立唱片公司和大唱片公司不要再生产更多这类唱

[1] 阿诺德·肖，《小酒馆风格与叫喊者》，285—286页；尼克·托斯切斯，《摇滚乐中未被歌唱的英雄》（*Unsung Heroes of Rock 'n Roll*, New York: Charles Scribner's Sons, 1984），113页；"午夜漫游者"安妮，《续作让国王公司的机器忙个不停》（Follow-Up Keeps King Presses Rolling），《钱柜》，1954年8月21日。

片。这个组织的发言人特别选出了一些唱片，其中"摇""滚"和"骑"（ride）的出现都"不合曲调节拍"。尽管这个俱乐部"不是什么正式组织"，《公告牌》还是期待它"对节奏布鲁斯领域产生相当程度的影响"。另一方面，《公告牌》的编辑们承认，业界有很多人"不知道为什么这么大惊小怪"，也拒绝采取任何行动。[1]

这场可能的审查行动并不信任市场。《公告牌》杂志明白，自家的十大排行榜对上榜的每首歌都有促销效果，不管它的内容如何。它为自己辩护说，这是它为业界提供的一项服务，表明目前有什么唱片正在出售，什么唱片正在被点唱机播出。但是编辑警告说："在广播电台播放上榜唱片之前，应该先听一下，如果有令人不快的内容，就不应播出。"杂志预测，被广播电台拒绝的歌曲，"会很快销声匿迹"。[2]

《钱柜》的编辑们也在思考流行的危险性。"你会自然而然地贩卖淫秽内容"，他们同意，"没有人否认这一点"。因为如此，"曾经对淫秽唱片表示厌恶、拒绝制作任何类似淫秽歌曲，并为这些歌曲给黑人带来的伤害和堕落而流泪"的那些节奏布鲁斯公司，"如今要和'肮脏'的市场竞争了"。那些点唱机摊位经营者们"没经过周详的考虑和研究"，就在青少年经常光顾的地方播放唱片，其中"有些唱片中含有淫秽的双关语"。尽管节奏布鲁斯唱片在全美国流行，《钱柜》警告说："歌词的每个字都要细心检查，每一句都要看看，有没有什么微妙的含义。"这些淫秽的字眼对于节奏布鲁斯的长期盈利前景而言，并不是什么好兆头。

《钱柜》预言，如果唱片工业继续生产淫秽唱片，"赚取快钱"

[1]《要求清理淫秽唱片的一封信》（Letter Asks Clean-up of Filth Wax），《公告牌》，1954年12月18日；《唱片节目主持人将抵制唱片中的污秽与种族言辞》（DJ's Would Ban Smut and Racial Barbs on Disks），《公告牌》，1954年2月27日；鲍勃·洛伦兹，《节奏布鲁斯笔记》（Rhythm and Blues Notes），《公告牌》，1954年10月9日。

[2] 洛伦兹，《节奏布鲁斯笔记》，《公告牌》，1954年10月9日。

的话，将会产生危险的后果。黑人将会是受害最早也最惨重的群体。经历了几十年，节奏布鲁斯已经侵入流行乐领域，"1954年购买节奏布鲁斯唱片的人认同并且喜爱它的节奏、旋律和艺人。但这只是开始。完整的接受尚未到来"。事实上，若干点唱机摊位运营者已经拒绝播放节奏布鲁斯唱片了，还有些经营者警告，如果点唱机变成了"传播淫秽唱片的不道德工具"，他们就会把它关掉。由于这种附加的义务，"整个节奏布鲁斯行业"面临着毁灭的命运。

"毁灭"有很多形式，《钱柜》清点了几种——父母们的抱怨不断涌入，还有"学校、教堂与讨伐的报纸"，这些压力在逼迫唱片行业进行自我审查，就像漫画出版业近期所做的那样，"快速任命一个高薪的独裁者"，或者更糟的是，让各州去组织自己的审查委员会。无论哪种方式都会捅破唱片业的繁荣泡沫。《钱柜》还提出了一个"社会学问题"，也就是青少年犯罪。不久前编辑们还说音乐行业正在与青少年犯罪做斗争——演唱会把孩子们召集到某个地方，在适当监控的环境下让他们找乐子，"如果教育工作者和家长们突然产生这样的念头：唱片并没有缓解青少年犯罪现象，而是促进了它的发展，这该是怎样的灾难啊"。

幸运的是，解决方案是现成的。那些淫秽的唱片最终会自绝于整个市场，乃至节奏布鲁斯音乐。"正如大多数节奏布鲁斯唱片所显示的，它们就算不唱污言秽语也可以成为金曲。"节奏布鲁斯在流行乐听众中获得了广泛接受，"干净"的唱片也会在美国社会中为这一行业重新赢回尊敬。[1]

审查运动来势汹汹，从特纳美国钢琴协会到全国舞厅经营者协会，乃至天主教会等各类组织都参与进来。在中西部，天主教中学

[1]《别再做淫秽的布鲁斯唱片了》，《钱柜》，1954年10月2日；《节奏布鲁斯漫谈》，《钱柜》，1954年10月2日；《淫秽唱片搅坏环境》(Smutty Records Smell Up Spots)，《钱柜》，1954年10月2日。

发起了"对不雅唱片的圣战",向电台发了上万封信件,列举了他们觉得有问题的节奏布鲁斯歌曲。芝加哥WGN台为此成立了一个委员会,先逐一审查每首歌的歌词,然后才允许DJ播放。在新英格兰,来自6家广播电台的代表组成了一个唱片审查委员会,邀请宗教领袖和记者也来参加。在马萨诸塞州的萨默维尔,一个警方管理的预防犯罪委员会禁止几首节奏布鲁斯歌曲在自动点唱机播放,两首《安妮》也在其列。南方的电台反应也类似,他们谴责"下流歌曲"。孟菲斯的WDIA台为打电话点播禁歌的听众们准备了这样一卷带子,里面说:"WDIA,善意的广播电台,为了良好的公民责任,为了保护道德与美国生活方式,我们认为这首歌不适合在广播中播放……"[1]

美国参众两院也加入了行动。内华达州民主党议员帕特·麦克卡伦(Pat McCarren)和密歇根州共和党议员拉斯·汤普森(Ruth Thompson)起草提案,禁止在州与州之间运输或邮寄出于商业目的的"淫秽、下流、色情或猥亵出版物、图片、唱片、手稿或其他能发出声音的制品",违反者将处以5000美元罚款或最高5年监禁,抑或两项惩罚兼有。[2]

这道提案并没有成为法律,但是针对"淫秽歌曲"的抗议对流行音乐产生了显著影响。尽管批评者一直在吵吵闹闹地抱怨"不正经的歌词",但1954年,节奏布鲁斯歌曲中的性暗示至少停止了一段时间。阿诺德·肖指出,《安妮》被修饰了一番,学了点规矩。"午夜漫游者"的《安妮的法妮阿姨》(Annie's Aunt Fannie)惨遭

[1] 史蒂夫·斯奇科尔(Steve Schickel),《城市在广播清洁运动中挥舞大扫帚:青少年的15000封信涌入广播电台》(Cities Wield Heavy Broom in Air Wave Clean-Up Campaign: Chi Teensters' 15,000 Letters Flood Stations),《公告牌》,1955年4月2日;简·邦迪(Jane Bundy),《淫秽节奏布鲁斯歌曲在新英格兰受到抨击》(Obscene R&B Tunes Blasted in New England),《公告牌》,1955年4月2日;沃德,《只是我的灵魂在回应》,93页。

[2] 《禁止淫秽唱片的第二道提案》(Second Bill to Ban Dirty Records),《公告牌》,1954年2月13日。

失败，佐治亚·吉布斯的《和我跳舞吧，亨利》(Dance with Me, Henry)是《和我一起干吧，安妮》的白人翻唱版，去掉了性的暗示，1955年，它登上了排行榜前10位。"午夜漫游者"继续尝试，推出了《亨利的平足》(Henry's Got Flat Feet)，这是对《和我跳舞吧，亨利》温顺笨拙的回应。乐评人和歌迷根本没有注意到它。

唱片公司为数十首节奏布鲁斯歌曲重新填写了歌词，这是出于安全考虑，而不是因为他们对歌曲中的性内容感到抱歉。《摇摆，震颤，滚动》这首歌尤其反映出他们的顾虑。这首歌由查尔斯·卡尔霍恩（Charles Calhoun）创作，最早由乔伊·特纳录制，歌词有性方面的暗示："你穿着低胸裙/太阳照下来/我不敢相信自己的眼睛/这一切都属于你。"1954年，迪卡公司发行的版本大不一样了，比尔·哈利解释："我们非常关心歌词，因为我们不想冒犯任何人。音乐才是最重要的，写出让人接受的歌词很容易。"他的结论和50年代那些电视情景喜剧的制作人没什么两样：如果你受不了那种压力，那就别拍卧室的戏。迪卡仔细检查这首歌，直到它一尘不染："你穿着那条裙子/你的头发真漂亮/你看上去那样温暖/但你的心冷若冰霜。"原来的副歌中还有"我说攀上高山/然后走下来/你让我转动眼珠/你让我咬紧牙关"，这些色情的暗示全被删去了。[1]

1955年初，《公告牌》报道："大部分节奏布鲁斯唱片中已经没有相对肮脏的内容了。"《钱柜》也改变了口风，它说，那些"追求轰动效果"的报纸不断抨击节奏布鲁斯和摇滚乐，完全不顾"节奏布鲁斯只是另一种音乐形式，完全不比许多流行音乐更为粗俗下流"，《钱柜》对于波士顿和芝加哥通过有组织的写信运动威胁电台DJ的行为感到失望，但令他们欣喜的是，电台老板"并没有屈服，没有采取轻松的逃避办法"，因为他们担心失去声望、失去听众与

[1] 吉莱特，《城市之声》，25—26页；肖，《小酒馆风格与叫喊者》，285—286页。

广告商。[1]

业内人士态度的大转变在很大程度上是因为歌曲经过了净化，但也是由于摇滚乐已经成为一种大众文化现象。摇滚乐比节奏布鲁斯更白人，可以以更健康的形象推向市场。《钱柜》确实名副其实，编辑的眼睛里好像闪动着美元的光辉，他们写道："唱片业需要的是态度的改变，以便与同行业的发展相一致……关键在于，让我们不要不公正地对待自己。不要再打击自己创造的产品。不管你喜不喜欢埃尔维斯·普莱斯利的风格，他的出现对于唱片行业来说都是一件了不起的大事。那个家伙试着开发出更多能像埃尔维斯一样卖唱片的人，让我们不要把精力浪费在憎恨他上面吧。"50年代后半叶，宣传人员也是努力这样做的，他们"迅速去掉不合适的内容"，尽量把演出者和演出同好的、干净的乐趣联系起来。这样的例子有很多。为了摆脱摇滚乐中的负面含义，水星唱片公司让"大盘子"打着"巴克·兰姆（Buck Ram）[2]的快乐音乐"和"快乐的节奏给快乐的双脚"的招牌上路巡演。有些DJ邀请听众打电话"举报不想听到的歌"，并承诺不播出观众们选出的不良歌曲。为了赢回那些担心摇滚乐鼓励性关系的成人听众，广播电台与唱片公司的老板们组织活动和捐款，支持演出者为青少年创立"活动场所"——否则青少年们可能会"在街角模糊的街灯下会面"，那样的地方"酝酿着氛围，会诱发危险的念头，以及突如其来的可悲行为"。而摇滚乐的聚会场所让年轻人在适当的监督下，可以释放"精力、热情与情感"，给他们一处跳舞的所在，可以喝点凉爽的软饮料，还可以

[1] 沃德，《只是我的灵魂在回应》，94页；《节奏布鲁斯漫谈》，《钱柜》，1955年4月16日。《钱柜》为摇滚乐欢呼，因为"它更有旋律性，歌词更有意义"。《今日的流行音乐就是摇滚乐》（Pop Music Today Is Rock and Roll），《钱柜》，1957年4月20日。

[2] 流行乐唱作人和制作者，与"大盘子"合作多年。——译注

和其他男孩女孩欢笑交谈。[1]

摇滚乐也努力改变音乐风格与内容，争取让成年人接受。摇滚乐至少有两个支流：一部分演出者鼓励听者把摇滚、前戏和性爱联系在一起，这一派人没有消失；但摇滚乐努力让另一批更加主流的音乐人去争取那些可能对与淫荡、情色的关系不那么感兴趣的年轻人。不管怎样，布鲁斯·波洛克（Bruce Pollock）回忆，现实情况同《和我一起干吧，安妮》和《摇摆，震颤，滚动》里唱的正好相反——在大多数周五晚上的学校舞会上，男孩们站在体育馆的一侧，盯着自己的鞋带，姑娘们在礼堂的另一侧看着他们，然后脱掉鞋子，自顾自地跳起来。这些十三四岁的孩子正在经历第一次动情，一次笨拙的接近、一次背叛或一场分手在音乐中都显得那样迷人，音乐打动了他们的情感。永恒之爱这个概念击中了他们，而他们体验的却是暂时性的，甚至是转瞬即逝的恋情。年轻人在《地上的天使》（Earth Angel）、《年轻的天使》（Teen Angel）、《爱的圣坛》（Altar of Love）、《爱之书》（The Book of Love）、《爱的教堂》（The Chapel of Love）和《天堂与伊甸园》（Heaven and Paradise）这些歌曲中感受着不朽、祝福与失落。[2]

尽管查克·贝里要当摇滚明星似乎显得有点儿老了，他还是在1958年的《甜蜜16岁》中发现了一个聪明有趣的办法，用来描述

[1] 《埃尔维斯·普莱斯利的问题》（The Question of Elvis Presley），《钱柜》，1956年9月1日；《兰姆从摇滚变成快乐音乐》（Ram Switches from Rock 'n' Roll to Happy Music），《钱柜》，1956年9月8日；《WMGM引入不寻常的新DJ秀》（WMGM Intros Unusual New DJ Show），《钱柜》，1955年11月5日；《青少年活动场所》（Teenage Canteens），《钱柜》，1956年6月23日；《全国都在需求青少年活动场所》（Nationwide Acclaim Grows for Creation of Teenage Canteens），《钱柜》，1956年7月14日。

[2] 卡尔·贝尔兹（Carl Belz），《摇滚的故事》（*The Story of Rock*，New York: Oxford University Press，1972），32；格林菲尔德，《没有平静，没有地方》，54；布鲁斯·波洛克，《比我们的孩子更嬉皮：婴儿潮的摇滚日记》（*Hipper than Our Kids: A Rock & Roll Journal of the Baby Boom Generation*，New York: Schirmer，1993），21页。

那些等不及要成为成年人的少男少女们:"甜蜜16岁,她听大人的布鲁斯/紧身裙子和唇膏,她还穿高跟鞋/啊,但是明天早晨她就得变个风格/变回甜蜜的16岁,回去上学。"流行歌手汤米·桑德斯(Tommy Sands)的相貌就和这几句歌词一模一样。他和帕特·布恩一起,成了健康正常的年轻人的标准偶像。"他和他唱的大部分歌曲一样单纯",《时代》杂志说,桑德斯不抽烟不喝酒,和母亲一起住在一套有4间卧室的公寓里,他睁着一双"湿漉漉的棕色眼睛",承认说,在他心目中"一切信仰都是最伟大的"。他为国会唱片公司录制的《年轻的迷恋》(Teenage Crush)在1957年攀上了排行榜的第3位,当时这位歌手只有20岁。同年他又推出续作《稳稳地走》(Goin' Steady),这两首歌都把握住了没有恋爱经验的青少年缺乏安全感、容易受伤害以及要求自己做主的心态:"他们说这是年轻的迷恋/他们不知道我的感受……他们忘记年轻的时候/他们也曾渴望自由。"[1]

　　令这些歌手与业内高管们失望的是,这些温和的、少女气质的音乐也没能逃过审视和审查。50年代的很多成人担心自己的权威受到挑战,怀疑孩子们会被性爱的定时炸弹所诱惑,觉得所有的摇滚乐都很危险。1958年,明尼阿波利斯的天主教青年中心要求电台DJ停止播放埃尔维斯的《把我的戒指挂在你的脖子上》(Wear My Ring Around Your Neck)以及吉米·罗杰斯(Jimmie Rodgers)的《悄悄地》(Secretly)。天主教青年中心的人说,歌词审核工作一直没有得到家长的认可。这些歌如果给十二三岁的孩子听了,可能会促使这些生理和心理上都不成熟的男孩女孩们过早定下永久恋爱关系。[2]

　　出于同样的忧虑,波士顿人禁掉了《醒来吧,小苏西》(Wake

[1] 查尔斯·赫林(Charles Heylin)编辑,《企鹅摇滚乐写作》(The Penguin Book of Rock & Roll Writing, London: Penguin, 1993),47页;吉莱特,《城市之声》,55页;《年轻的迷恋》(Teen-Age Crush),《时代》,1957年5月13日。

[2] 阿诺德·肖,《摇滚50年代》(The Rockin'50s, New York: Hawthorn, 1974),235页。

Up，Little Susie）。这是"艾弗利兄弟"（Everly Brothers）的一首温柔悦耳的乡村摇滚歌曲，1957年登上了排行榜首位。唱的是苏西和男朋友在离家不远的影院看一场无聊的电影，看到一半睡着了，后来他俩醒过来，发现已经过了苏西夜间回家的宵禁时间。她该对生气的父母说什么？他们能不能相信这个单纯无辜的事实？除了《醒来吧，小苏西》，堂（Don）和菲尔·艾弗利（Phil Everly）在1957年还有另一首大热金曲《再见，爱》（Bye Bye Love），父母们从这两首歌里能听出青少年的自恋和任性，也能听出青少年们在指责父母多疑、不讲道理。父母的规则就这样遭到了破坏。他们相信，当男朋友摇醒身边的小苏西时，两人的性纯洁岌岌可危。[1]

为了抵御这些指责，著名摇滚乐手们开始采取防御姿态。帕特·布恩成了摇滚乐的健康形象代言人。他留着清爽的发型，穿白色卫衣和白色短袜，是个住家男人，也是基督徒，他跳出摇滚乐的文化角色，把自己塑造成模范青少年的形象。父母们看着他的样子，不会在他的歌里解读出和性有关的成分。他的歌迷杂志披露，在舞台上和电影里，布恩拒绝亲吻其他女孩，只愿意吻自己的妻子雪莉。无怪乎有杂志说他是"第一个能让祖母也喜欢上的青少年偶像"。弗兰克·辛纳屈也表达了类似观点，虽说带着不少酸意："我希望我儿子能像帕特"，他语带双关地讥讽，"直到他年满三岁为止。"[2]

布恩后来说，要不是自己和其他一些艺人录了不少节奏布鲁斯歌曲的"香草冰激凌版"，"所谓的摇滚乐就根本不会出现"。布恩翻唱过几十首摇滚歌曲，连程度较轻的冒犯性歌词也一并删去。他翻唱"T骨"·沃尔克（T-Bone Walker）的《风雨星期一》（Stormy Monday）时，把"喝酒"改成"喝可乐"。在翻唱小理查德的《图蒂·弗卢蒂》时，布恩"不得不改动一些歌词，因为它们对我来说

[1] 阿诺德·肖，《摇滚50年代》，188页。
[2] 《摇滚一代：50年代的青少年生活》，46页；阿诺德·肖，《摇滚革命》，38页。

太露骨了"。所以"男孩们，你们不知道她对我干了什么"变成了"漂亮的小苏西是我喜欢的女孩"。[1]

尽管帕特·布恩声称自己"在不知不觉中"促进了大众接受摇滚乐，但他其实是在努力把自己，乃至自己的音乐，同中产阶级价值观联系起来。《帕特·布恩媒体问答手册》里让他说出对自己的成长最有价值的东西，他说了《圣经》、"黄金法则"[2]，以及"整洁是仅次于虔诚的美德"这句格言，还有实现收支平衡的实践。在他1959年的书《从12到20》('Twixt Twelve and Twenty)中，帕特·布恩还与婴儿潮一代分享了自己的人生哲学。[3]

《从12到20》成了非虚构类畅销书，这是一本写给青少年的建议手册，对于父母们来说不啻为天降福音。比如在第四章里，布恩致力于让这本书成为架在代沟上的桥梁，对于求爱、婚姻与性做出了很多评论。布恩先是和青少年读者们套近乎："我了解我们有时候会有什么样的感受。我们觉得自己被单独拿出来作为一个整体、作为一个群体而受到批评，逼得我们只好自卫。"青少年肯定觉得自己没有安全感、焦躁不安、内心矛盾、犹豫不决。"如果我们放任这些症状出现"，布恩说，"我们就会失去平衡。"他一再劝告青少年，不要被《爱丽丝镜中奇遇记》里白王后给爱丽丝的建议所诱惑——她说"规则是明天吃果酱，昨天吃果酱"。青少年不必试图表现得像成人，或者希望得到成人般的对待，而是应该享受青春期的安全与相对的天真无邪。布恩号召青少年们"今天就吃果酱"——他显然不知道这个词还有别的意思[4]——他预测"明日的恶

[1] 大卫·斯扎特马利,《时代中的摇滚：摇滚乐的社会史》(*Rockin' in Time: A Social History of Rock and Roll*, Upper Saddle River, N.J.: Prentice-Hall, 2000), 24页。
[2] 即"你想人家怎样待你，你也要怎样待人"，语出《新约》。——译注
[3] 阿诺德·肖,《摇滚革命》, 38页。
[4] "jam"一词除了有"果酱"的意思，在黑人文化中是乐于即兴合奏的意思，也可引申为纵情狂欢。——译注

习"会毁掉女孩们的生活,让男孩走上青少年犯罪法庭。

关于性,布恩对青少年们的建议十分简单:要慢慢来,非常、非常地慢。为了控制年轻人的身体,让他们听从教诲,他认为成人可以采取纪律管制,包括打屁股。他说,"这对我非常管用",还承认直到17岁,母亲还让他靠在浴缸边上,用缝纫机上的皮带打他。当然,不管有没有体罚,一到十几岁,男孩与女孩们的身体都会经历觉醒。布恩告诉他们,不要去管它,不要屈服于肉体的冲动。"我们都知道黑暗中不择对象的随意亲吻与舞蹈,汽车里的亲热,还有交往早期就在深夜约会,这些行为统统会带来麻烦",他写道。"为了寻欢作乐而接吻就像在装满炸药的屋子里玩美丽的彩色蜡烛!……我觉得最好还是用别的方法取乐。"他说,青春期的孩子们如果加入"更好的、守规矩的群体",才能更加尽兴。为了更好的明天,"我说,去打保龄球、打篮球吧,或者去看个好点的电视节目(比如'帕特·布恩追逐秀'),哪怕只是一会儿也好"。

《从12到20》没有说年轻人到底应不应该接吻(不管是不择对象的接吻还是有特定对象的接吻)。布恩也没有就约会、确立关系和订婚给出建议;从加入"更好的、守规矩的群体"到结婚之间的这段时间他全都没有说。和许多成人一样,布恩似乎觉得50年代那种刻意的求爱仪式可能很容易导致乱交。他承认,自己19岁的时候和雪莉私奔了(不过他没把这件事和父母的严厉管教联系起来)。他希望读者们从他的错误中汲取教训。这场私奔让他的父母"震惊、失望,伤心"。哪怕只因为这一个原因,帕特和雪莉就不应该这样做。同样重要的是,青少年的婚姻"还有时间与金钱方面的问题"。布恩告诉读者,对于"12岁到20岁"的新婚夫妇们来说,他们的教育程度、成熟程度和财务状况都很难令他们维持一段成功的婚姻。

之后布恩谈了自己对家庭劳动和家中权威分工的看法,以此作为对婚姻爱情话题的总结。他认为最终话语权应该掌握在丈夫手

里。因为雪莉是个"普通女人",所以她喜欢担任"主管家政的二把手角色"。她希望布恩负责"照顾她和我们的家。是的,她必须让我来做这些"。[1]

帕特·布恩在50年代非常走红。社会学家詹姆斯·科尔曼(James Coleman)在以"美国艾尔姆镇"为化名的中学进行调查时,发现42.5%的女孩与43.5%的男孩说帕特·布恩是他们最喜欢的歌手。把埃尔维斯·普莱斯利列为最喜欢的歌手的女孩与男孩分别只有17.5%与21.5%,此外还有10.7%的女孩与7.8%的男孩把汤米·桑德斯列为自己最喜欢的歌手,这个比例远不及前两人。学校中的精英学生们更是不怎么迷恋埃尔维斯,他们觉得埃尔维斯主要是对"粗俗的人"才有吸引力,就是那些吸烟喝酒,把"摇滚夹克"当作享乐的象征,不关心学业的人。科尔曼总结说,更有抱负、学习更好的青少年往往更喜欢布恩,因为布恩"去掉了摇滚乐中那种埃尔维斯式的叛逆与反抗"。在中学里,有48.1%的女孩和51.6%的男孩说自己在所有音乐形式中最喜欢摇滚乐,这一比例远远超过了其他流行音乐类型。科尔曼总结说,幸亏有了布恩,他让摇滚乐变得安全,能适合那些年轻的耳朵与心灵,当然还有他们的其他器官。[2]

在这场摇滚乐文化内容的争夺战中,迪克·克拉克比帕特·布恩还重要。和布恩一样,克拉克也是品行无可挑剔,从不做过头的事,面带口香糖广告般的笑容,神态温和超然。克拉克其实是个很有野心的实业家,对青少年音乐没什么兴趣,也没买过多少唱片。为了建立一个多种媒体的帝国,他把摇滚乐包装为一种普遍受欢

[1] 帕特·布恩,《从12到20》('Twixt Twelve and Twenty, Englewood Cliffs, N.J.:Prentice-Hall, 1958),21—22、31、35、41、68—69、84、88页。
[2] 詹姆斯·科尔曼,《青春期社群:一个青少年的社会生活与社会生活对教育的冲击》(The Adolescent Society: The Social Life of a Teenager and Its Impact on Education, New York: Free Press of Glencoe, 1961),23、126、205页。

迎、不具性威胁的音乐进行推广，"任何品位的人都会喜欢它。"一个纽约警官说，克拉克靠他的电视节目"美国音乐舞台"，为青少年提供了"镇静剂"。[1]

克拉克于1929年出生在纽约市以北的布朗克斯维尔，在富裕的城郊社区韦斯特切斯特长大，后来在锡拉克扎大学就读广告和广播专业，1952年开始在WFIL公司工作，这家公司在费城拥有若干广播电台和电视频道。不久后，他就有了自己的广播节目"迪克·克拉克的音乐大篷车"，还为保罗·怀特曼（Paul Whiteman）的"电视—少年俱乐部"做播音员——这是当时第一个播放男孩女孩跳舞的电视节目。1956年，克拉克迎来了事业上的重大突破。鲍勃·霍恩（Bob Horn）主持的电视节目"音乐舞台"原本大受欢迎，霍恩却因为酒后驾驶被逮捕。此外当时还盛传他和一个在节目里跳舞的年轻人上床。霍恩已经结婚，是三个女儿的父亲，WFIL以"令电台陷入尴尬局面"为由解雇了他。迪克·克拉克取而代之。他被霍恩的性丑闻吓得不轻，不过还是保留了节目的原有形式，包括受欢迎的"最佳唱片"栏目。他还"打起150%的精神"，经营自己的健康形象。他穿西装，打领带，认为"如果我们穿得正正经经，像模像样，是成年人心目中应有的样子，那他们也会放我们一马的"，克拉克在节目中说，他和"音乐舞台"的青少年女舞者们有着"柏拉图式的友谊"。虽然有个同事说，克拉克"连查克·贝里和哈克·贝里都分不清"，但他学得很快，渐渐开始邀请著名摇滚乐手们来上节目。1957年，克拉克主持下的"音乐舞台"收视率已经超过前任。[2]

同年，全国性电视台ABC台为这档节目提供了一个下午时段，

[1] 米勒，《垃圾箱中的鲜花》，147—148页。
[2] 约翰·A. 杰克逊，《美国音乐舞台：迪克·克拉克和摇滚帝国的缔造》（*American Bandstand: Dick Clark and the Making of a Rock'n Roll Empire*, New York: Oxford University Press, 1997），1—50页。

"大火球"

节目更名为"美国音乐舞台",面向全国播出。节目于8月5日下午3点首播,克拉克先是做了自我介绍,读了帕特·布恩和弗兰克·辛纳屈发来的贺电,然后播出了基蒂·卡伦(Kitty Kallen)、"女子和弦"(Chordettes)和比利·威廉姆斯(Billy Williams)的演出,邀请观众们参与竞赛"我为什么想和萨尔·米尼奥(Sal Mineo)约会"。尽管获得了毁誉参半的评价,ABC台还是认为"美国音乐舞台"可以取代艾伦·弗里德的电视节目——充满无拘无束气氛的"大节拍"。《纽约时报》评价,21岁以上的观众可能觉得坐下来看这档节目"是一种折磨",但"美国音乐舞台"的舞者们"是一群很有魅力的年轻人……观众席上没人穿摩托车夹克,几乎没人留大鬓角",克拉克是个"很有教养的年轻人,非常自信"。《公告牌》对这档节目更加冷淡,它认可节目采取的主流策略,但并不为它打包票:"这算是对摇滚乐的'诋毁者'们,那些反对扭胯的人们的健康回应吧。"不过,"美国音乐舞台"很快就成了热门节目,比其他日间节目收视率都高。迪克·克拉克也随之交上了好运,他当上了电视节目制作人,有了自己的唱片公司和歌曲版权,成了演出承办者、唱片销售商、星探和经纪人——总之是摇滚乐中一位不可忽视的重要人物。[1]

为了"给在家看电视的人做个好榜样",克拉克为"美国音乐舞台"表演舞蹈节目的"常规演员"制定了严格的规则:男孩要穿长袖衫或者西装领带;女孩要穿衬衫和长裙;或者在校服外套上长袖衫,白色领子露在长袖衫外面,也就是后来所谓的"费城领"。女孩们不允许穿宽松裤或紧身上衣。男孩和女孩都严禁穿短裤。舞者们如果太有表现欲或者太冲动,比如对着镜头挥手或者上镜时吃口香糖之类的,就会面临被开除的危险。克拉克不允许14岁以下或18岁以上的人在舞蹈节目中出现,他觉得13岁的孩子"太轻

[1] 约翰·A. 杰克逊,《美国音乐舞台:迪克·克拉克和摇滚帝国的缔造》,61—82页;阿诺德·肖,《摇滚50年代》,176页。

浮,不好管理";18 岁的青年又可能会显得平庸,有了这条上限,克拉克的节目里便不会出现士兵或水手。最重要的是,在他的谈话节目里,克拉克去掉了所有和性爱有关的成分,只谈论少男少女天真无邪的爱情。他问青少年,"你和什么人出去玩吗?",从来不用"确定恋爱关系"之类的词。1958 年,节目组的一位摄影师给一位舞者写了封情书,克拉克发现后开除了他。[1]

在"音乐舞台"里,有争议的舞蹈肢体动作也被去掉了。《纽约先锋论坛报》(New York Herald Tribune)的一位作者写道,这舞步太过热烈:"不能想象任何舞者跳完后还能剩下一丝一毫调情的力气",但克拉克知道,很多父母都觉得跳舞可能是某种形式的性爱前戏。他后来说,孩子们"慢舞"的时候,"他们是在'酝酿感觉',性感的女孩会把下半身贴近男孩的下体,上身后仰,咯咯发笑"。"美国音乐舞台"里自然不能出现这种节目,它更倾向于形式自由的舞蹈,舞伴们并不做身体接触。克拉克还擅长引入新的舞蹈(经常是从非裔美国人的舞蹈改编而来),比如波普舞(Bop)、漫步舞(Stroll)和扭扭舞(Twist),它们往往伴随着欢快的音乐,还有年轻漂亮的歌手在旁边伴唱。[2]

"美国音乐舞台"成了上百万美国青少年下午必看的节目。它在高中一、二年级的学生当中特别流行。据乔治·盖洛普(George Gallup)报道,收看这个节目的女孩数量是男孩的 3 倍。青少年看这个节目学习最新的舞步,看节目里的歌星对口型唱最新的金曲,比如保罗·安卡(Paul Anka)、弗兰基·阿瓦隆(Frankie Avalon)、鲍比·里德尔(Bobby Rydell)、法比安(Fabian)、迪昂·迪马西

[1] 迪克·克拉克与理查德·罗宾逊(Richard Robinson),《摇,滚与回忆》(Rock, Roll & Remember, New York: Croewell, 1976), 67、81—82 页。一次,克拉克问一位女舞者,她戴的胸针是什么意思,那个女孩说,是"低语胸针"。"什么?"克拉克问。"处女胸针",她红着脸回答。"美国音乐舞台"里有这样的舞者,克拉克显然不会感到不快吧。
[2] 同上书,97 页;米勒,《垃圾箱中的鲜花》,147 页。

（Dion DiMucci），还有鲍比·达林（Bobby Darin）都上过这个节目。他们还从节目中学习最时髦的风尚和服饰。观众想知道舞者贾斯坦·卡莱利（Justine Carelli）用什么洗发水，怎样卷头发。卡门（Carman）和伊维特·吉米内（Yvette Jiminez）把刘海儿染成金色后，很多女歌迷也纷纷效仿。女舞者在双层卷起的短袜上佩戴铃铛和绒球，其实是为了让人们别去注意她们的天主教会学校的马鞍鞋；这样的袜子也很快在全国风靡一时。[1]

很多母亲愿意孩子收看"美国音乐舞台"（以下简称"音乐舞台"），在费城，妈妈们还送孩子们去报名当舞者。贾斯坦因为只有12岁，所以被节目拒之门外，她妈妈拿了她姐姐的出生证明，又带她去报名。"音乐舞台"的制作人惊奇地发现，很多母亲自己就是节目的忠实观众，和肥皂剧与竞赛类真人秀相比，她们还是更爱看"音乐舞台"。她们想看年轻人怎么穿着打扮。总的来说，节目中出现的年轻人很讨她们喜欢。有些母亲会抱着枕头，假装那是她们的丈夫和舞伴，跟着音乐翩翩起舞。克拉克很快利用了这个意外惊喜，给有关系的电视台发送了一份通稿，称"'音乐舞台'的节奏超越年龄界限"。在节目里，他直接邀请"家庭主妇"们"一有空就丢开熨衣板，和我们一起跳舞吧"。[2]

作为青少年文化与社会道德的权威人士，迪克·克拉克也出版了自己的指南手册。他的《最快乐的年华》(*Your Happiest Years*)几乎和《从12到20》一样，指导青少年该做什么，不该做什么，两本书回避的话题也差不多。但和帕特·布恩不一样，克拉克摆出一副善解人意、心怀同情的权威人士口吻，并不假装自己也是青少年中的一员。他拿自己的节目做标准，说："只要你把音量开到正

[1] 乔治·盖洛普与伊文·希尔（Evan Hill），《青年：酷一代》(Youth: The Cool Generation)，《星期六晚邮报》(*Saturday Evening Post*)，1961年12月，86页；杰克逊，《美国音乐舞台》，71页。

[2] 杰克逊，《美国音乐舞台》，69—70页。

常",没有人会批评你的音乐趣味,"……谁知道呢,也许你爸爸妈妈也在听他们喜欢的歌呢"。和布恩一样,克拉克在性启蒙方面给出的意见是简洁而传统的。女孩如果在亲热中允许男孩"比应有的程度更进一步",便会给自己带来坏名声,以后也没法找到真命天子。就算男孩一开始会占这女孩的便宜,过一段时间后也会在学校里或是舞会上躲着她。十几岁的男孩子往往会"很随意"地对待女友,并且"把这种自私的态度带入烦恼混乱的成人生活"。《最快乐的年华》是那种父母会喜欢的书——或许也只有父母们才会喜欢。它让迪克·克拉克与他所代表的摇滚站在了父母这边,承诺父母们,只要把孩子交给克拉克,他就会保护他们,教会他们什么是成熟的情感与性责任。[1]

不过,尽管那些黑人节奏布鲁斯歌词遭到清洗、上光和漂白,露骨表达性爱的摇滚却并没有消失。如我们所见,就连"音乐舞台"有时也会给他们提供展示机会。"无可否认,就连最抗拒摇滚乐的听众也能被它唤起身体上的反应,"《时代》杂志承认,"它有着强大的脉动,能配合人体有节奏的动作。"《生活》杂志认为"摇滚乐的狂喜"来自"表演者精心设计的动作,"他们上蹿下跳、咬牙切齿、皱眉瞪眼、旋转身体,激发"易受影响的歌迷"的情感,让他们爆发出"狂风般的尖叫与呻吟"。[2]

不管唱的是两小无猜的爱情还是火辣放荡的性高潮,摇滚乐都是男性化的,是大男子主义的。女人是歌曲的主人公,是被爱、被妒忌或者遭背叛的对象。她们不唱摇滚乐,是男人歌唱她们。50年代,皮特·丹尼尔(Pete Daniel)发现,美国人不喜欢女人精通乐器。歌手科黛尔·杰克逊(Cordell Jackson)回忆,自己在密西西

[1] 迪克·克拉克,《最快乐的年华》(*Your Happiest Years*, New York: Rosho, 1959), 64, 125页。
[2] 《耶嘿嘿嘿,宝贝》,《时代》,1956年6月18日;《新一代人的新音乐:摇滚不休》(Newest Music for a New Generation: Rock 'n Roll Rolls On 'n On),《生活》,1958年12月22日。

比的彭托托克演出时,"男人会直接退场",嘟囔着"小姑娘弹什么吉他"。50年代初,在摇滚乐流行之前,最畅销的歌曲中有1/3是女人录的。到1957年,只有两首女人唱的歌登上了排行榜前25位,分别是黛比·雷诺兹(Debbie Reynolds)的《塔米》和简·摩根(Jane Morgan)的《迷恋》(Fascination),两人都不是摇滚乐歌手。1958年,结果还是一样,只不过当年康妮·弗朗西斯(Connie Francis)上榜的《现在是谁在遗憾》(Who's Sorry Now)被归类为既是摇滚乐,也是流行乐。[1]

女人们在歌中被称为"宝贝"和"天使",经常被理想化,也免不了被写成男人的附属品,要依赖他们。"只要指环挂在脖子上,我就知道你是我的",埃尔维斯的歌是摇滚乐中对女性从属地位的典型表述。在得克萨斯的阿马里洛接受采访时,他语气更加狂妄。据报道,记者问他有没有结婚的打算,他反问:"如果能隔着栏杆挤奶,那为什么还要买奶牛呢?"在《昼夜摇滚》的B面歌曲《13个女人(镇上只有一个男人)》[*Thirteen Women (And Only One Man in Town)*]里,比尔·哈利幻想,在原子弹攻击美国之后,美女们全都听他调遣,"三个姑娘给我跳曼波舞/三个姑娘跳快舞/还有其他那些姑娘,她们干得也不错/伙计,她们可真是活泼"。[2]

摇滚乐歌手们一方面在歌中投射大男子主义特权色彩,另一方面也会流露出脆弱的感情,承认女人们会感动他们、伤害他们。不过男人的需求和欲望仍然是至高无上的。埃尔维斯或许会恳求《温柔地爱我》(Love Me Tender,1956)或《不要残忍》(Don't Be Cruel,1956),但这些罗曼蒂克的歌词距离威胁也相去不远。在

[1] 里比·加罗法洛(Reebee Garofalo),《摇滚:流行音乐在美国》(*Rockin' Out: Popular Music in the USA*, Boston: Allyn & Bacon, 1997),97页;皮特·丹尼尔,《失败的革命:20世纪50年代的南方》,153页;业内人士也注意到女性摇滚乐手的缺席,参见《女歌手的困境》(The Plight of the Female Singer),《钱柜》,1956年11月17日。

[2]《青少年英雄》(Teeners' Hero),《时代》,1956年5月14日;梅,《返航》,92—93、112页。

1955年的《宝贝我们一起玩吧》(Baby, Let's Play House)里，他唱道"你可以去上大学"，但是"要让我看到你和别的男人在一起，我就宰了你这小丫头"。[1]

在摇滚乐中，女人的位置是在观众席上。托马斯·摩根（Thomas Morgan）为《绅士》(Esquire)杂志写道，在演唱会中，摇滚乐手们别无他法——这个时代的青少年英雄们"是在尖叫的年轻女人们注视之下，为她们的快乐而产生的"。看到舞台上迷人的景象，女人们震撼、抽泣，她们其实也保证了男女在性关系中的地位保持不变，保证她们在约会中不会向男人要求他们意料之外的更多东西。[2]

摩根等少数观察家认为摇滚乐歌手是"安全的性英雄"，只提供替代性的间接刺激，没有任何危险，但很多人还是认为这种音乐对青少年的道德水准构成威胁。埃尔维斯抗议，"我没做什么淫荡的肢体动作"，但他仍然被摇滚乐的反对者拿来充当重要证据。安·法尔奇诺（Ann Fulchino）是埃尔维斯所在唱片公司的宣传人员，她承认普莱斯利"相当于不脱衣服的男性脱衣舞者"。《时代》报道，在整个美国，埃尔维斯的演出场场爆满，崇拜者们尖叫不止，"这令父母们非常恼火，令心理学家们皱起眉头，报社里处理编读往来栏目的编辑们天天接到大声疾呼的信件，对这种现象表示不满"。个中原因不难看出。"他敢于表达自己"，一个14岁的女孩在接受《生活》杂志采访时说。当埃尔维斯表演时，"我倒在地上尖叫"。13岁的史蒂夫·沙德（Steve Shad）希望自己也能沾染一点

[1] 琳达·雷·普拉特（Linda Ray Pratt），《埃尔维斯，或南方身份的反讽》(Elvis, or the Ironies of a Southern Identity)；理查德·米德顿（Richard Middleton），《天翻地覆？》(All Shook Up?)；见凯文·科文（Kevin Quain）编辑，《埃尔维斯读本：关于摇滚之王的文字与信源》(The Elvis Reader: Texts and Sources on the King of Rock 'n Roll, ed. Kevin Quain, New York: St. Martin's, 1992)，9—12、99—100页。

[2] 托马斯·R.摩根，《青少年英雄：混乱的年轻人的镜子》(Teen-Age Heroes: Mirrors of Muddled Youth)，《绅士》，1960年3月，65—71页；瓦克斯曼，《欲望的乐器》，253页。

埃尔维斯的性魅力。史蒂夫和佛罗里达州杰克逊维尔的其他男孩子一样，对普莱斯利唱歌的方式不是特别感兴趣，但是学会了他的动作和手势，好去吸引漂亮女孩的注意。[1]

《时代》杂志不自觉地用上了阴茎崇拜的论调，声称埃尔维斯的魅力更多是生理上的，而不是音乐上的。"那是香肠吗？看上去确实平滑而又湿润，但是谁听说过172磅重的香肠？……那是尸体吗？那张脸就在那儿，毫无生气，一片惨白，嘴唇下垂，有点像蜡像馆里的拜伦勋爵。但是这尊塑像突然就有了生气。他嘴唇分开，双目半睁，手中的吉他前后晃动，有种令人不舒服的暗示蕴含其中。哇！然后这具身体的中间部位就开始前突、来回摇晃和扭转，跟随下流的节奏起舞……随着舞蹈更加疯狂，一个特殊的声音插进来。生锈的雾号（foghorn）？人类的声音？抑或只是一种噪音，好像蟋蟀的鸣叫，这是他摩擦双腿发出的声音吗？"如果史蒂夫·沙德读了这期《时代》杂志，说不定还会记笔记哩。[2]

正如在歌词方面的争论，性保守人士也就埃尔维斯的肢体动作掀起了战争。战火从广播、唱片和音乐厅一直蔓延到传统价值观的堡垒——电视台，这也说明，摇滚乐虽然产出的是有争议的产品，但它的商业价值确实产生了影响力。埃尔维斯与他的敌人之间的争斗没有分出胜负，这或许表明"性爱"这个精怪已经被放出魔瓶，而瓶塞也已经找不回来了。

1956年1月27日，RCA公司发行了《伤心旅馆》，翌日，埃尔维斯开始在CBS电视台的综艺节目"舞台秀"（Stage Show）连演6

[1] 米勒，《垃圾箱中的鲜花》，134页；《埃尔维斯——一种不同的偶像》（Elvis—A Different Kind of Idol），《生活》，1956年8月27日；《当心埃尔维斯·普莱斯利》（Beware Elvis Presley），《美国》（America），1956年6月23日；"我敢肯定很多青少年观众并不理解其中的暗示，他们对刺激的节奏虽然有身体反应，但和性爱关系不大，"约翰·沙尼克（John Sharnik）在《代际战争》（The War of the Generations），《房子和花园》（House and Garden），1956年10月中写道。
[2] 琳达·马丁与凯利·西格雷夫，《反摇滚：对摇滚乐的敌对》，64—65页。

场，这档节目由汤米（Tommy）和吉米·多尔塞（Jimmy Dorsey）主持，由于收视率不高（有可能在一季之后就遭淘汰），制作人决定邀请普莱斯利，因为竞争对手们都觉得摇滚乐太奔放，没法驾驭。尽管多尔塞交响乐团的伴奏很是糟糕，埃尔维斯还是圆满地完成了演出，不过没有吸引太多媒体关注。随着《伤心旅馆》的销量节节攀升，曾经号称"电视先生"，但影响力日益下降的米尔顿·伯尔（Milton Berle）邀请埃尔维斯来参加他在NBC台的节目。在NBC的两场演出里，埃尔维斯唱了《伤心旅馆》和《灰狗》，在演唱后一首歌的时候，他摇摆，扭转身体，表演中充满情色的感觉。此外他还参演了名为《米尔提叔叔》（Uncle Miltie）的喜剧小品，在其中一段里，伯尔饰演埃尔维斯的孪生兄弟梅尔文。节目播出后，这一季以来，"米尔顿·伯尔秀"的收视率首次超过了竞争对手——菲尔·席尔瓦斯（Phil Silvers）的"比尔科军士"（Sergeant Bilko）。但是，尽管NBC的高层对此感到高兴，全国报纸的评论家们却带着道德狂热发出了愤怒的呼声。杰克·奥布莱恩（Jack O'Brian）为《纽约日报—美国》（*New York Journal-American*）撰文写道，普莱斯利的"叫春声""获得了电视史上自达格玛与费西（Dagmar and Faysie）[1]的领子开口消失以来最多的关注"。本·格罗斯（Ben Gross）为《纽约每日新闻》写道："埃尔维斯哼哼唧唧、扭来扭去的粗野做派引人遐想，有兽性色彩，应当被限制在下等酒吧或妓院里。"格罗斯很惊讶，伯尔和NBC台怎么会"允许这种公然的侮辱登台"。[2]

［1］ 50年代的两位女性电视红人。——译注
［2］ 普莱斯利对于各种辱骂感到很吃惊，他觉得批评他的人都是伪君子。埃尔维斯告诉一位来自北卡罗来纳州夏洛特的记者，在上伯尔的节目时，是黛布拉·帕格特（Debra Paget）"在身体后面扭动最厉害的部位穿上了紧身的、带羽毛的东西。我从来没见过这种玩意。性？伙计，她在整个场地上蹦下跳，我就像个唱布鲁斯的小男孩。结果他们说谁淫荡？我！"。加罗尼克，《开往孟菲斯的最后一班火车》，288页。

"大火球"

埃尔维斯·普莱斯利还计划于7月1日在史蒂夫·艾伦（Steve Allen）新开的周日夜间综艺节目中登场，NBC注意到了针对他的批评，但不愿撤销他的演出。艾伦明白，没有什么比愤怒的传统人士更能提升收视率了。他想了个办法，既能请到他的嘉宾，又能在表面上让那些清教徒们满意。他向观众保证，他不会再让普莱斯利"做出任何冒犯任何人的事"。NBC台宣布，一个"改头换面、经过净化和删节的普莱斯利"同意穿西装领带，安安静静地站着唱歌。播音时，艾伦说普莱斯利的节目引发了"巨大关注"。说到这儿，后台突然传来咆哮的声音，艾伦带着扭捏的笑容说："我们希望做一次节目，让所有家庭成员都能欣赏"，所以，就在今晚，"我们推出埃尔维斯·普莱斯利的节目，你们可以称之为他的新起点……有请。"埃尔维斯穿着晚礼服，戴着白手套和大礼帽缓步走出来，擦着鼻子。他唱了《我要你，我需要你，我爱你》（I Want You, I Need You, I Love You），之后艾伦又走上台，还牵着一只短腿猎犬，显然是要求他唱《灰狗》这首歌。这首歌原本是由威利·玛侬·"大妈妈"·桑顿录制的，和性爱有关，歌中唱道"你可以来摇尾巴，但我不想喂你了"。观众席上传来零星的笑声，普莱斯利站得笔直，接过小狗抱在怀里，唱歌时还亲吻了它一两次。最后他与艾伦、安迪·格里菲斯（Andy Griffith）和伊莫金·寇卡（Imogene Coca）合演了一个名为《风滚草普莱斯利》的牛仔小品，结束了当晚的演出。

翌日，埃尔维斯来到RCA唱片公司录制《灰狗》，歌迷们在公司外举着标语，上书"我们要真正的埃尔维斯""我们要会打转的埃尔维斯"。在媒体上，批评者们对他的态度也没有缓和，这一次，他们管他叫"奶油小生"，说这一次的节目再次证明"他不会唱歌，也不会演小品"。但在众多可以预见的批评中，也有同情的声音。约翰·拉德纳（John Lardner）在《新闻周刊》的专栏上写道，普莱斯利完全有理由抓狂："他就像哈克贝里·芬，寡妇让他穿上

正装,让他别把好衣服弄坏了。"拉德纳觉得NBC企图"驯化普莱斯利……为了全人类",这种尝试让他觉得恶心。当然,公众的评价是最重要的。"史蒂夫·艾伦秀"收视率远远超过CBS台的重头节目——艾德·沙利文(Ed Sullivan)的"城中明星"(Toast of the Town)。《灰狗》顿时成了热门金曲,卖出了700多万张,取代了《田纳西华尔兹》(*The Tennessee Waltz*)和《昼夜摇滚》,成了50年代销量最高的唱片。

沙利文早就发过誓,无论如何都不会请普莱斯利来上节目("他不是我喜欢的类型"),这一次,他故步自封的趣味再次遭到沉重打击。于是他宣布,1956年将会请埃尔维斯来他的节目做3场演出,报酬是前所未有的5万美元。9月9日是当季沙利文秀的第一场演出,埃尔维斯登场了。第一首歌是《不要残忍》,之后唱了《温柔地爱我》,这是他主演的新电影的主题曲。他的哪怕最轻微的动作都能让观众爆发出强烈的感情。接下来他还载歌载舞地唱了小理查德的《莱迪·泰迪》(Reddy Tedd),镜头向他推近,所以电视观众就只能看到腰以上的部分,演播室里的观众们则尖叫不已。后来埃尔维斯又唱了两段《灰狗》,观众席上又掀起一波新的狂热。

节目在Trendex统计中获得了惊人的43.7分,意味着它在电视观众中的收视率达到了82.6%。全国的电台DJ开始播放他们从沙利文秀中翻录下来的《温柔地爱我》,将这支单曲的预售量推到100万张。三次演出后,艾德·沙利文希望普莱斯利能在"城中明星"中继续亮相,对普莱斯利做出了斩钉截铁般的保证:"我想对埃尔维斯·普莱斯利与整个国家说,你真是个体面的好小伙,埃尔维斯,不管你去到哪里……我们都想说,节目能请来你这样的明星,真是最愉快的经历。"沙利文代表成年观众认可了埃尔维斯,同时又没有抹杀他在青少年当中的地位。此外,把埃尔维斯的下半身切出镜头不仅证明性审查的支配地位,也证明节目正在采取防御姿态。杰克·古尔德(Jack Gould)在《纽约时报》上的评论以愤愤

不平的口吻开头,他说,埃尔维斯·普莱斯利"鼓弄唇舌,放纵地唱着不成句的歌,极度令人厌恶"。普莱斯利过度刺激青少年的身体反应,这是一种"粗俗的全国性伤害"。古尔德要支持的是常识,而不是审查制度,所以他赶快补充道:"这不是对艺术描绘生活的清教徒式的压迫,只是期待舞台表演可以超过嘉年华幻灯的水平。"但是业内人士"非常希望,事实上是极度渴望"利用青少年,这令古尔德非常失望。他的文章以承认失败告终:"长远来看,或许普莱斯利指出了早期性教育的需要,这会令所有人从中获益,他的继承人和电视台也就不会再把他这种风格视为极度诱人的禁果。"文章登出后,埃尔维斯的经纪人汤姆·帕克上校在其中一段的旁边打了个感叹号——古尔德说,不管人们喜不喜欢,电视台现在欢迎摇滚乐了。他说,埃尔维斯只是在电视节目中做了两次客串嘉宾,上了一次一小时的特别节目,就从电视台赚了30万美元。[1]

诚然,在事业生涯后期,埃尔维斯通常都很克制。他勤勉而雄心勃勃地试图讨好成人与青少年两方面的观众。他的曲目中除了摇滚,还包括抒情歌谣、经典歌曲和圣诞歌,还尽职地在一系列平庸的好莱坞爱情电影里出演角色。不管怎样,就算他刻意努力,这个曾被贬斥为"颓废垃圾艺术家"的歌手也从未失去性魅力。和玛伊·韦斯特一样,埃尔维斯在乖巧的时候很不错,但在犯坏的时候更加精彩。他曾冷笑着说:"如果你想找麻烦,那你算是来对地方了。"年轻女孩们为他尖叫欢呼,清教徒们只能压住火气,长叹一声。[2]

埃尔维斯当然不是唯一的限制级摇滚乐手。迪克·克拉克与帕特·布恩们努力压制欲念的开水壶盖,小理查德则是努力制造蒸

[1] 加罗尼克的《开往孟菲斯的最后一班火车》中对埃尔维斯的电视表演有权威性的描述,244—246、249—252、263—264、283—285、287、290、293—295、301、311、337—339、351—353、379页。简洁描述可见米勒的《垃圾箱中的鲜花》,129—137页。另参见杰克·古尔德,《埃尔维斯·普莱斯利》,《纽约时报》,1956年9月27日。

[2] 加罗法洛,《摇滚》,135—139页;斯扎特马利,《时代中的摇滚》,31—34、49—51页。

汽，把壶盖顶开。《图蒂·弗卢蒂》的歌词经过改动，变得温文尔雅，他却在其中注入了性欲的活力，而且不知怎么还让无可救药的《高个子莎莉》通过了审查。小理查德非常狂野，而杰里·李·刘易斯则是凶狠。记者安迪·维克汉姆（Andy Wickham）注意到，如果说其他人的音乐是性感的，杰里·李的音乐就是"淫乱的。埃尔维斯只是扭屁股，刘易斯强暴他的钢琴。他用脚弹琴、坐在上面、站在上面、在钢琴下面爬，纵身从钢琴上跳过"。在一场演出中，刘易斯在海报上位列查克·贝里之下，演出时在贝里之前登场，于是他一把火点燃了钢琴，观众顿时陷入疯狂。下台时他还不忘嘲笑贝里："你就接着演吧，黑鬼。"[1]

刘易斯出生于正统基督教家庭，在地狱的烈焰诅咒与肉体魅力的夹缝之间，过着动荡的生活，并且得到了"杀手"这样一个绰号。每一次的越轨行为都伴随着愤怒、罪恶与自我憎恶，但这也不能制止他。他对性爱的贪求永无餍足，堪称是"压抑-释放"心理循环的典型，50年代的心理治疗师告诉年轻人，在刘易斯身上，"形成了恐惧心理机制"。当然，舞台上的刘易斯全身心地释放自我，完全没有压抑可言，他的每次演出都是性感的大爆发，嘲弄着审查者们的种种严格限制。

刘易斯于1935年出生于路易斯安那州的弗里迪，从小在农场长大，家里没有排水系统和电力。父亲老埃尔默（Elmo Sr.）是在大萧条中深受打击的棉农，他勤奋工作，但也严重酗酒，还因为贩卖私酒蹲了几年联邦监狱。老埃尔默和妻子玛米（Mamie）是虔诚的基督徒，隶属浸礼会教派，30年代加入了众生上帝教会（Assemblies of God），这是一个很受欢迎的五旬节教会，宣扬"旧时代"的信仰，公开指责喝酒、吸烟、赌博、看电影、去舞厅跳舞、在公共场合游泳乃至人寿保险，声称这些都是罪恶。五旬节派

[1] 加罗法洛，《摇滚》，107页；保罗·弗里德兰德，《摇滚：一部社会史》，48—49页。

教徒禁止女人剪头发、化妆、穿裤子。和其他众生上帝教会的成员一样，刘易斯一家相信信仰状态下的谵妄之语（glossolalia）可以带来狂喜。他们教导儿子要抵御世界的诱惑，特别是性诱惑。

　　幸好众生上帝教会并不阻挠人们投身音乐。老埃尔默弹吉他，喜欢乡村与西部歌曲。一旦赚到一两块钱，他就买了一台二手维克多手摇留声机，用来听他的偶像吉米·罗杰斯唱歌。玛米在教堂唱歌跳舞，她注意到杰里·李跟着父亲的唱片唱歌，也跟着住在附近的黑人佃农一起唱歌，于是鼓励他发展自己的音乐才华，为上帝服务。杰里·李不到10岁就开始弹钢琴，在邻居家和教堂的琴上练习。他学会《平安夜》后，父母非常为他骄傲，就买了一台斯塔克立式钢琴，"就是那种你想送人都没法送的钢琴"，一个朋友后来回忆说。这时，父母并不知道杰里·李正在偷偷听黑人音乐，还到处问点唱机摊点附近醉醺醺的黑人们，他们有没有见过魔鬼。

　　为了讨好父母，杰里·李在教堂演奏圣歌，但他的《平安夜》日益喧嚣粗暴，他用左手弹出沉重的快节奏，用右手弹出狂野的旋律，这成了布基·伍基曲风。从父亲的吉米·罗杰斯与艾尔·乔尔森（Al Jolson）的唱片那里，他学到了真假声交替唱法和大胆创新的人声风格，这后来成为他的标志。1946年，他发现了弗莱迪·斯拉克（Freddie Slack）的《蓝光之屋》（The House of Blue Lights），那首歌唱的是一座凶宅的故事。到了此时，杰里·李显然已经对学业失去兴趣。光是三年级一年他就得了20多个"F"。他用学习的时间和表兄吉米·李·斯瓦加特（Jimmy Lee Swaggart，80年代，此人在担任牧师期间的性丑闻一度轰动全国）一起鬼混作乐，他们出入夜店，还打劫商店。

　　1949年，刘易斯在当地的福特汽车经销店演唱了斯迪克·麦克吉（Stick McGhee）的《喝酒，斯波—滴—噢—滴》（Drinkin' Wine Spo-Dee-O-Dee）。演唱之后，杰里·李用一顶帽子在观众中传递着收钱，最后得到了13美元，于是决定做职业乐手。他退了学，走

上巡演之路，用父亲的小卡车载着他那架斯塔克钢琴。玛米很不高兴，觉得他演奏的是魔鬼的音乐，但家里需要钱，杰里·李也答应留在教会。一年之内，杰里·李便得到了每周六在纳齐兹广播电台做 20 分钟演出的机会。但他内心仍有疑惑，一方面是由玛米·刘易斯引起的，另一方面也是那些唱歌时引起他注意的漂亮女孩所带来的。为了净化自身，服务上帝，1950 年，他加入了得克萨斯州沃克西哈奇的西南圣经学院，想成为牧师。

3 个月后他就被开除了。同学们学习和睡觉的时候，杰里·李却从宿舍的窗子爬了出去，搭便车赶到达拉斯，出没于游乐园、夜店和电影院。他在当班的时候用布基·伍基风格弹奏《我的上帝是真实的》(My God Is Real)，为这首歌的最后一段带来了一丝现世气息。"我的上帝是真实的，因为我的灵魂感受着他。"这让老师们大为不快。坐大巴回弗里迪的路上，杰里·李告诉自己，真正的信仰"不会来自那些愚蠢的书本"。

杰里·李回到家，继续听着母亲的唠叨，内心的自我怀疑也未曾停止。和 50 年代的许多青少年一样，他也早早结婚，1952 年与牧师的女儿多萝西·巴顿（ Dorothy Barton ）喜结连理，尽管她的父母对这桩婚事并不赞成。直至新婚之夜，他才结束童子之身，从此强烈的性欲便一发不可收拾。他仍然对成为牧师感兴趣，曾在本地教堂布道，布道中充满对摩西五书和上帝之血的暗示，但当婚姻出现危机时，他又重返舞台，在弗里迪和纳齐兹演出。1954 年，他既没有通知妻子，也没有告知路易斯安那州，便与 17 岁的简·米特查姆（ Jane Mitcham ）结婚（他一生结婚 6 次，这是他的第二任妻子）。两人在滚轴溜冰场相遇，她怀上了他的孩子。简的兄弟们带着马鞭和手枪来到弗里迪，杰里·李只得决定做一个重婚者。

刘易斯仍然立志"为上帝而活"，但他也开始在演艺界寻找大机会。他去什里夫波特的路易斯安那申请做"苗条韦特曼"（ Slim Whitman ）的伴唱歌手，此人是纳什维尔的"老式大剧院"（ Grand

"大火球"

Old Opry）节目的参赛者。刘易斯在试唱中失败了。后来他听了埃尔维斯·普莱斯利的歌，于是用老埃尔默卖鸡蛋的钱到孟菲斯去找太阳公司的山姆·菲利普斯。"我要录唱片，"他对一个朋友说，"如果录不成，我这辈子就再也别想成事了。"1956年11月，刘易斯第一次在太阳公司录音，这是一次中规中矩的成功。菲利普斯决定发行这两首歌，一首是杰里·李为自己创作的《道路尽头》（End of the Road），一首是雷·普莱斯（Ray Price）几个月前唱红的《疯狂的怀抱》（Crazy Arms）。太阳公司给这位新艺人命名为"杰里·李·刘易斯和他的跃动钢琴"。尽管两首歌都没能上榜，菲利普斯还是邀请刘易斯回来又录了几次音，其中有一次，杰里·李、埃尔维斯、卡尔·珀金斯和约翰尼·卡什在录音室偶遇，那次录音如今已经成为传奇。后来卡什去买东西，其他三人合唱了一些教堂歌曲《上帝把他的爱渗入我心中》（When God Dips His Love in My Heart）和《有福的基督握住我的手》（Blessed Jesus Hold My Hand），另外还有查理·辛莱顿（Charlie Singleton）大不敬的单曲《别阻止我》（Don't Forbid Me）。

在另一次录音时，刘易斯和工程师与太阳公司的创意顾问杰克·克莱门特（Jack Clement）决定试试《没完没了地摇晃》（Whole Lotta Shakin' Going On），用它来做《那将是我》（It'll Be Me）的B面歌曲。《没完没了地摇晃》是罗伊·霍尔（Roy Hall）在迪卡公司录的一首歌，没有使用钢琴，杰里·李最早听到这首歌是在1955年。刘易斯坚决地为本来就很情色的歌词再添上几分淫荡。"我们进了谷仓。"他夸口般地唱道："谁的谷仓，什么谷仓？就是我的谷仓！……我们不来假招子，就是没完没了地摇晃。"然后他教歌中的女人性爱技巧："宝贝，你只要，只要站在那儿就行了/稍微扭一扭/这样就行了，耶。"

1957年，这首歌登上各大排行榜，在乡村与西部排行榜和节奏布鲁斯排行榜上都高居首位，在流行排行榜上则位居第三。刘易斯

在现场演出时总是睨视观众，卷着舌头，唱歌的时候用手指缓慢而性感地抚摸自己浓密的金发，这令观众的力比多飙升。有时候他用双脚和拳头猛砸钢琴；有时候他跳到钢琴上。唱完一曲，杰里·李拿出梳子梳着头发，然后透过梳齿向观众吹气。

这些情色的歌词和引人遐想的风格并没吓倒电视节目制作人，他们排着队邀请这位轰动一时的摇滚乐手。1957年夏，杰里·李·刘易斯在史蒂夫·艾伦秀上唱过两次《没完没了地摇晃》，他重重地砸着钢琴，把琴凳从舞台一头踢到另一头，让艾伦把它扔回来，艾伦还往台上扔了点其他家具。这离埃尔维斯和他乖巧的小狗可相差太远了。

刘易斯乘胜追击，又录了一首自大的男性歌曲，《下贱女人布鲁斯》（Mean Woman Blues），歌词里的双关语不难看懂："我喜欢来一小杯咖啡/我喜欢来一小杯茶/果冻，果冻这东西我最喜欢。"这首歌和《没完没了地摇晃》差不多，并没擦枪走火，但《大火球》（Great Balls of Fire）就不一样了。这首歌是曾为埃尔维斯写了《不要残忍》和《天翻地覆》的奥蒂斯·布莱克威尔在看过刘易斯在史蒂夫·艾伦秀的表演之后为他量身定做的。与克莱门特和菲利普斯一起录《大火球》时，杰里·李耳边回响起母亲的声音，仿佛是告诫，又仿佛是恫吓。"魔鬼怎么能拯救灵魂？"他在录音室里茫然地喊着，"只能从上帝的喜悦中寻求快乐。"他喊着喊着，一直说"我身体里有魔鬼"，菲利普斯劝他说，他可以做个"摇滚的典范"，但他并不理会。几小时后，他似乎平静了下来，突然之间，他从神圣的状态一变而为世俗与性感。"我很想吃了它"，他说，并问音响有没有开着。"你们可以录《大火球》了吗？我要吃点什么？要是面前有个小X，我就吃了她"，他说。他全身心投入这首歌曲，录完后所有人都知道这首歌肯定会成为金曲。或许他们应该给圣灵分一半的版税吧，录音结束之后，杰克·克莱门特嘟囔着说。大家听了没有人发笑。"我快吐了。"刘易斯宣布。

"大火球"

《大火球》比《没完没了地摇晃》还要露骨。沉重的钢琴敲击声和震耳欲聋的鼓声暗示这首歌唱的不是前戏,而是做爱本身。四个和弦的前奏之后,刘易斯开始尖叫:"你让我发疯,你让我癫狂/太多的爱让一个男人不正常/你毁了我的意志/但这多让人激动/天哪,我的天哪,大火球!"歌中的感叹词"啊/感觉太棒了""你真是/爽啊"之类,让听者仿佛置身卧室。可以想见,评论家听了都气得发疯,但也无计可施。由于被电台大量播出,《大火球》在乡村与西部排行榜与节奏布鲁斯排行榜上都居于榜首,在流行排行榜上位居第二。电视再一次发出召唤。1957年11月,刘易斯回到史蒂夫·艾伦秀,这一次节目是彩色的。此外他还在"帕蒂·佩奇的大唱片电视秀"和CBS的综艺系列节目"霍华德·米勒秀"中演唱了这首歌。感恩节那天,刘易斯在已经不那么洁癖的"音乐舞台"上亮相,这不啻给了摇滚乐的贬低者们一记耳光。《大火球》是太阳唱片公司史上销量最好的一张专辑。杰里·李告诉老埃尔默·刘易斯,三年级时他的成绩单上有多少个"F",如今他的账户里就有多少个"零"。[1]

刘易斯轰动一时的成功表明50年代的含蓄已经在渐渐消失,摇滚乐对此也有巨大的推动作用。1960年5月,美国药监局批准了口服避孕药的使用,不管怎样,人们经常把这作为性解放时代到来的标志。历史学家大卫·波洛夫(David Boroff)指出,60年代初,由于口服避孕药的出现,"失贞不再是堕落的标志,而是进入成熟与自我满足的升腾"。性解放运动同样重要,但并不新鲜,也不像波洛夫所说的那样具有广泛的冲击力。新的10年的开端并不像是一堵铁幕或是一道柏林墙,旨在把受压抑的人和自由自在的人,处

[1] 关于刘易斯事业的描述引自吉米·加特曼(Jimmy Guterman),《摇滚人生:聆听杰里·李·刘易斯》(*Rockin' My Life Away: Listening to Jerry Lee Lewis*, Nashville: Rutledge Hill Press, 1991), 29—93页;尼克·托斯切斯,《地狱之火:杰里·李·刘易斯的故事》(*Hellfire: The Jerry Lee Lewis Story*, New York: Dell, 1982), 15—148页。

女和无拘无束的恋人,或是贞洁者与寻欢作乐的人一分为二。婴儿潮一代把许多复杂矛盾的性信息带进了60年代,然而这些信息其实都是在50年代形成的,在这个旧时代里,已经有很多东西开始"没完没了地摇晃"。[1]

[1] 格蕾丝·赫钦格(Grace Hechinger)与弗莱德·M. 赫钦格(Fred M. Hechinger),《青少年暴政》(*Teen-Age Tyranny*, New York: Morrow, 1963), 59 页。

4 "哎呀呀，别顶嘴"
——摇滚乐与代际冲突

很多美国人都认为摇滚乐是一种刺激因素，能在父母和青少年子女之间引发冲突，会增加反社会行为。他们虽然知道，不能把听埃尔维斯的歌和抱怨父母二者简单随意地等同起来，但还是觉得摇滚乐强化了青少年文化中最令人忧虑的若干方面——对成人的权威与来自成人的期待满怀敌意；遵从同伴小圈子的准则；还有那些转瞬即逝、反复无常的强烈情感。50年代，许多成年人和记者约翰·沙尼克一样，认为埃尔维斯那种"不说出口的质疑态度"和他的舞台动作一样具有颠覆性："如果你告诉13岁的女儿她不能涂口红，或者不能去看晚场电影，她脸上也会露出同样的敌意神情。"[1]

文化评论家德怀特·麦克唐纳说，青少年把摇滚乐当作反抗成人控制的工具，从此"青少年主义达到了顶峰，抑或是其最低点"。不过，流行音乐并不仅仅是两代人冲突的唯一符号与象征。青少年还通过大众传媒和市场把他们自身与其他人群分割开来。麦克唐纳写道，他们的行为"让没有经验的成年人感到困惑，仿佛这些年轻人患了严重的神经症"。父母到底应该怎样应对？青少年真的有那

[1] 哈里森·萨里斯伯里（Harrison Salisbury），《天翻地覆的一代》（*The Shook-Up Generation*，New York: Harper, 1958），136页；詹姆斯·吉尔伯特，《愤怒的循环》，78页；约翰·沙尼克，《代际战争》，1956年10月。

么反叛吗？如果的确如此，那又为什么会这样？年轻人的品位和言行是在向成人过渡期间的官能性的自然行为吗？还是说50年代的这种青少年小圈子亚文化会变成永久性的生活方式？他们思索着这些问题，与此同时，所有年龄段的美国人都在评估家庭的现状、青少年犯罪、男孩与女孩们对权力的渴求等问题与摇滚乐盛行之间的关系。代沟两边的人都倾向于摒弃传统家庭的权威模式，希望达成和解而不是开战，成年人不是想消灭青少年文化，而是希望改造它，使它接近于成年人的规范。或许最重要的是，到了50年代末，同代人内部的身份认同得到了加强，并在某种程度上得到了正当化。[1]

"青少年"这个概念在20世纪之前并不存在。德怀特·麦克唐纳注意到，汤姆·索亚（Tom Sawyer）和布思·塔金顿（Booth Tarkington）[2]笔下的彭罗德（Penrod）13岁的时候，他们都还是孩子，他们"接受成年人的管制，将其视为和天气一样无法逃避的事实"。然而，到了1900年，青春期的平均年龄普遍降低，而结婚的平均年龄又开始升高，年轻人依赖父母的时段被延长了，他们也开始为更大的自主权做斗争。在影响力极其巨大的《青春期：它的心理学，它与生理学、人类学、社会学、性、犯罪、信仰和教育之间的关系》（Adolescence: Its Psychology and Its Relation to Physiology, Anthropology, Sociology, Sex, Crime, Religion, and Education，1904）一书中，作者G. 斯坦利·霍尔（G. Stanley Hall）首次为这个压力重重的年龄段提供了有理有据、有系统的解析。霍尔小时候，父母让他把生殖器称为"脏地方"，长大后，他相信，青春期少年的性冲

[1] 德怀特·麦克唐纳，《一个阶层，一种文化，一个市场——Ⅰ》（A Caste, a Culture, a Market-Ⅰ），《纽约客》，1958年11月22日，57页；托马斯·多赫蒂，《青少年与青少年电影》，51页；西蒙·弗里斯，《音效》，187—189页；格蕾丝·帕拉迪诺（Grace Palladino），《青少年：一段美国史》（Teenagers: An American History, New York: Basic Books, 1996），81—173页。
[2] 布思·塔金顿（1869—1946），美国小说家，其后的彭罗德是他系列儿童小说中的主人公，是典型的美国中上层男孩形象，颇具美式幽默，在当时与马克·吐温的汤姆·索亚和哈克贝利·芬齐名。——译注

动应当被视为正常行为。但他同样相信文明人都会克制自己的性冲动，于是建议成年人提供一个环境，让年轻人可以通过信仰、美学和体育活动纾解性能量，从而走向成熟。[1]

"二战"行将结束之际，"青少年"一词被正式引入语言。50年代，《美国俚语词典》中指出，全世界只有在美国，"这个年龄段的人堪称一个独立的个体，其影响力、流行与风尚值得单独拿出来讨论，值得与成人世界区别对待"。13岁到19岁这个年龄段开始被视为从童年走向成人的过渡期。1940年，在14岁到17岁这个年龄段，每100个孩子中有73人在中学上学；到50年代末，这个数字变成了87。中学是同龄人社交的地方，是少数几个保持独立自主的青少年小世界。[2]

随着青少年亚文化日渐巩固，父母们渐渐不愿，也不能把"正当行为"的标准强加到他们头上了。有些人认为，"二战"期间，青春期少年男女变得胆大妄为，非常暴力。根据联邦调查局统计，1943年的前6个月内，犯罪率增长了1.5%，但18岁以下年轻人的犯罪率激增了40%。当时全国影院都在播放《危机中的青春》（*Youth Crisis*），这是《时间的进军》（*March of Time*）系列片中的一部。片中指出，一旦男孩子能赢得一份"男人的工资"，他们的麻烦就来了，而女孩们则要遵守"不拒绝军人的任何要求，这是一种爱国的表现"这种特殊标准，因此会做出违背体面的行为。[3]

直到和平岁月到来，这些麻烦仍然没有消失。《黑板丛林》中的一个警察认为，50年代的青少年犯罪之所以猖獗，主要是成人没能在男孩和女孩们性格成形的时期好好管教他们："战争期间他们才6岁，父亲参了军，母亲在战时工厂工作。没有家庭生活，也没有宗教生活。"专家预计，在这10年间，青少年犯罪率还将

[1] 麦克唐纳，《一个阶层，一种文化，一个市场——Ⅰ》，58页。
[2] 多赫蒂，《青少年与青少年电影》；吉尔伯特，《愤怒的循环》，19页。
[3] 吉尔伯特，《愤怒的循环》，29、34页。

不断上升，而且这个问题不仅仅限于贫民区之类的法外之地。成年人放弃了教育青少年的责任，对于数百万年轻人来说，那段连接着童年与成年期的隧道本来就是漫长昏暗的，如今变得更加黑暗。成年人的放弃带来了各种新问题。记者哈里森·萨里斯伯里发现，除了典型的破碎家庭，在这"天翻地覆的一代之中"，有愈来愈多"心理破裂"的中产阶级家庭，特点是情感上疏远的父亲和令人窒息的母亲。萨里斯伯里写道，"宁静的城郊社区错层房屋里发生的青少年犯罪"和"市政廉租屋与古老贫民区里令人厌恶的冲突"一样危险。全国教育协会的工作人员A. C. 弗洛拉（A.C. Flora）在美国参议院做证时指出，很多父母"愿意把汽车和一星期的零花钱塞给孩子们，然后就撒手不管"。波士顿大都会犹太社区委员会的执行会长罗伯特·塞加尔（Robert Segal）认为，随着外出工作的母亲日益增加、离婚盛行，年轻人无计划的享乐也愈来愈多，"现代生活的流动性，乃至鼓吹不良行为的漫画、电影、广播和电视节目的影响"都可以导致青少年的反社会行为。费城市政法庭的假释官约翰·O. 莱尼曼（John O. Reineman）补充说，包括核战争在内的不确定的未来，"以恐怖预言和被广泛宣传的破坏性"在青少年当中制造一种"最后的放纵"态度，令他们难以抗拒。洛杉矶郡的首席假释官卡尔·霍尔顿（Karl Holton）总结道，在这种"病态的文明"中，年轻人越来越不尊敬"上帝、法律、人类或者他人"。[1]

[1] 萨里斯伯里，《天翻地覆的一代》，109—117 页，美国参议院司法委员会青少年犯罪调查小组委员会听证会，83 届议会，第一次会议，根据参议院 89 号议案，1954 年 11 月 19、20、23、24 日（华盛顿，1954），675 页；美国参议院司法委员会青少年犯罪调查小组委员会听证会，83 届议会，第二次会议，根据参议院 89 号议案，1954 年 1 月 28、29、30 日（华盛顿，1954），47 页；美国参议院司法委员会青少年犯罪调查小组委员会听证会，83 届议会，第二次会议，根据参议院 89 号议案，1954 年 4 月 14、15 日（华盛顿，1954），170 页；美国参议院司法委员会青少年犯罪调查小组委员会听证会，83 届议会，第二次会议，根据参议院 89 号议案，1954 年 9 月 24、27 日，10 月 4、5 日（华盛顿，1954），139 页。

然而，要解释一个现象容易，要解决问题可就难了。有些美国人鼓吹回归到等级制度和权威制度更加森严的传统家庭中去。"你害怕自己的青少年子女吗？"萨姆纳·阿尔巴姆（Sumner Ahlbum）在《大都会》（Cosmopolitan）杂志上问道。"他们向我们猛烈开火：'别人都在这样做'，面对这样的攻势，我们只得在掩体中藏身，但我们为什么不能爬出来还击呢？……"传统主义者们认为，要还击并不容易，因为纪律与体罚在美国社会当中已经日渐衰微。科罗拉多州丹佛市的一位青少年与家庭犯罪假释官玛丽·罗斯（Mary Rose）哀叹，如果一个父亲回忆当年自己的父亲是怎么用戒尺打自己的手心，"儿子就会跳起来说：'他们再也不能这么干，要不就会被抓起来。'"[1]

传统主义者们要求母亲们服从孩子们的需要，遵从丈夫，最重要的是，一定要留在家庭里。1952年，华盛顿特区国家天主教福利协会青少年部负责人约瑟夫·席达（Joseph Schieder）指出，在全国530万位在职母亲当中，有520多万位母亲家有18岁以下的子女，他谴责没有经济需求却外出工作的女性。他说，美国女人"与邻居攀比，要车子，穿新衣"的自私欲望让她们无视青少年子女的需求，只追求"稍纵即逝的快感"。俄亥俄州立大学犯罪学教授沃尔特·莱克莱斯（Walter Reckless）有个不大合宜的名字，[2]他主张，没有工作的女人也在打破家庭生活的平衡，因为她们同样追求个人生活的满足：很多母亲"用宾果游戏来消磨下午的时光，回到家里只用豆子罐头来打发家人，你看，就是这样的事"。宾果游戏在美国女性当中真有这么流行吗？"我只是用它来作为一种象征，"莱克莱斯承认，但他马上补充说，"如果没有宾果游戏，还有商业区的

[1] 萨姆纳·阿尔巴姆，《你害怕自己的青少年子女吗》（Are You Afraid of Your Teenager），《大都会》，1957,43页；美国参议院司法委员会青少年犯罪调查小组委员会听证会，83届议会，第一次会议，根据参议院89号议案，1953年12月14日（华盛顿，1954），80页。
[2] 教授的姓氏"Reckless"在英语中是"鲁莽，胆大妄为"的意思。——译注

商场之类东西呢。"[1]

为了防止母亲的影响会让儿子变得软弱，传统主义者们要求父亲也要不断强调自己作为家庭的纪律执行者和榜样的角色。"看见儿子穿得女里女气，你会感到一阵恐惧，"《更好的家与花园》（Better Home and Gardens）的一位作者警告，"但如果你让母亲独自负责培养他的男子气概，他就不会有血性和自信。"漫不经心的父亲培养出的儿子就算不变成同性恋，也会变得阴郁而叛逆。《无因的反叛》里詹姆斯·迪恩饰演的吉姆·斯塔克厌恶戴围裙做家务的老爸。"她把他活生生地吃下去，他也就接受了。"吉姆对朋友说，"真像动物园。他一直都想当我的朋友。如果他有勇气把妈妈打晕，没准她还会快活呢。"传统主义者们认为如果用皮带抽吉姆，没准也会让他快活。[2]

但在50年代，传统主义者是少数。父母对孩子们实行的是这样一种不恰当的教育，他们允许孩子们"实现各种任性的奇思异想，完全不顾及别人"，A.C.弗洛拉承认，"我们正确地丢弃了以柴房里的鞭打作为象征的那种姿态，也就是靠恐惧来让人服从。"洛杉矶的女议员罗萨琳德·韦纳·威曼（Rosalind Weiner Wyman）支持划出专门的场地，供青少年于周末在有监管的条件下进行赛车活动，因为"你一旦对他们说'不'，他们很容易就会换个方式来做这件事"。大多数父母都因为在大萧条与"二战"中的经历学会了延迟自己的满足感，他们愿意在这个物质丰裕的时代满足子女们对车子、衣服或商业娱乐的需求。但他们不希望这些物质影响孩子们的行为。为此，社会学家詹姆斯·科尔曼（James Coleman）建议，父母们应当接受子女对独立自主的需求，接受他们以同伴为主导的

[1] 美国参议院司法委员会青少年犯罪调查小组委员会听证会，83届议会，第一次会议，根据参议院89号议案，1953年11月19、20、23、24日（华盛顿，1954），210、483、485页。
[2] 伊莱恩·泰勒·梅，《返航》，147—148页。

青春期社群，然后利用这些东西"帮助年轻人形成健康而健全的价值观"。[1]

专家认为，大多数青少年并没有那么反叛，他们只是在测试自己的力量；他们知道成年人会约束他们的行为，他们甚至期待成年人这样做。那些所谓的青少年犯罪大都是因为年轻人的精力过于充沛。他们指出，如果青少年开出去兜风的车子不是从联邦调查局偷来的，那他们的犯罪情况也不全是那么糟糕。社会学家H.H.伦默斯与D.H.拉德勒提醒父母们，青少年"经常以不合理的方式提出合理的要求，所以显得比他们真正的样子更加孩子气"。两人在报告中还说，80%的青少年觉得父母对他们像对待小孩子，而10%到20%的青少年称自己同父母之间爆发过激烈的冲突。31%的青少年觉得父母唠叨了太多他们该做什么，却不和他们讨论约会的事情；70%的青少年认为父母"太严厉"；33%的人希望从父母那里得到更多建议。伦默斯和拉德勒总结道，身为子女，青少年并不是那么讨厌父母："青少年迫切渴望摆脱父母控制，与此同时，他们又感到强烈需要父母的指引。"[2]

这种观点的支持者们往往并不尊重青少年的价值。他们相信青少年自治和独立的欲望是肤浅的，他们和传统主义者的区别不在最终结果，而在于手段。僵化而严格的强制性规定无法再获得青少年

[1] 美国参议院司法委员会青少年犯罪调查小组委员会听证会，83届议会，第一次会议，根据参议院89号议案，1953年11月19、20、23、24日（华盛顿，1954），679—680页；美国参议院司法委员会青少年犯罪调查小组委员会听证会，84届议会，第一次会议，根据参议院62号议案，1955年1月15、16、17、18日（华盛顿，1955），29页；詹姆斯·S.科尔曼，《青春期社群：一个青少年的社会生活与社会生活对教育的冲击》（New York: Free Press of Glencoe, 1961），313页；专家们发现，传统主义者让母亲停止工作的建议是不现实的，另可参见佛罗里达州教育部的佐莉·梅纳德（Zollie Maynard）的证词，美国参议院司法委员会青少年犯罪调查小组委员会听证会，86届议会，第一次会议，根据参议院54号议案，1959年11月9、10、12、16、17、19、20日（华盛顿，1960），1372页。

[2] 吉尔伯特，《愤怒的循环》，67页；H.H.伦默斯和D.H.拉德勒，《美国青少年》，42—43、87—88、96、100页；格蕾丝·赫钦格与弗莱德·M.赫钦格，《青少年暴政》，145页。

的认同,这些成年人就开始寻找新的方式,以便和传统标准达成妥协。他们有时可能采取比较微妙的战略,抑或像《17岁》杂志的主编埃尼德·霍普特(Enid Haupt)那样,赤裸裸地呼吁服从。霍普特的文章先是以恭维开头:"对现存体制和权威存有持续不满,这显然是年轻、有创造力、有思想的标志……你愿意反抗,你也必须反抗。"但她说,反抗必须是建设性的。举例来说,如果父母不许你这周去约会,破坏性的反抗就是欺骗他们,在朋友家里偷偷安排见面。这样的手段不诚实,也不太可能取得胜利。建设性的反抗就是在朋友们中间做个调查,看看他们的母亲是否允许他们周中去约会。如果统计结果是10个人里只有两三个人被允许周中约会,"那就把这回事忘了吧",她建议。但如果十个人里,有五个人以上获得许可,可以在周中约会,那么青少年就应该"向父母解释,朋友们对你来说很重要,你想和他们一样"。为了让自己的要求变得温和一点,青少年应当保证,如果学习成绩下降了,他们就会毫无怨言地取消这个安排。而且,为了体面,他们应该承诺约会是在家里吃晚餐,而且有另一对夫妻在场。如果上面这段话还不够明显,那么霍普特的结论足够说明问题了,她口中的建设性反抗简直就和投降没什么两样:"换句话说,不管你的问题是在学校还是在家中,都要试着给权威提供一个对他们来说可以接受的解决方案。"[1]

50年代,一部分观察家提供了对青春期情感和行为的更彻底

[1] 埃尼德·霍普特,《17岁杂志的青年生活书》(*The Seventeen Book of Young Living*, New York: McKay, 1957),13—15页,另参见查理·H.布朗《青少年类型杂志》(The Teen Type Magazine),《美国政治与社会科学学术年鉴》(*Annals of the American Academy of Political and Social Science*),1961年11月,13—21页。《新闻周刊》报道,俄亥俄州一座小镇上的父母使用霍普特的文章来拒绝青少年"别的孩子都这么干"的要求。他们秘密会面,起草宵禁协议,也就是每星期有多少天允许子女夜间外出,以及多大年纪的女孩可以去舞会。它是"可以一举平息一个美国青少年所能发起的最恶劣的争吵",《新闻周刊》报道,"因为这样一来所有父母都能准确地知道年轻的孩子们都在做什么"。引自米勒与诺瓦克,《50年代》,279页。

的研究。J.D.塞林格（J.D. Salinger）的小说《麦田守望者》(*The Catcher in the Rye*)大受欢迎，这说明很多青少年都像书中的主人公霍尔顿·卡尔菲尔德那样，努力在一片物质主义、顺从和虚伪之中保持独特与真诚的人格。霍尔顿发现，在学校和家中，事实上，在任何有成年人的地方，都有"虚假的东西，从该死的窗子里跑进来"。塞林格认为，青春期的理想主义与叛逆不仅是自然而然的，而且对于成年人的装模作样以及虚伪的自我意识来说，是一种有益和非常有必要的矫正。不幸的是，塞林格暗示，青春期少年也会长大，每当霍尔顿思考自己的未来时，他都会感到空虚，做出毫无计划的反叛行为。在"二战"后美国的各种平庸的抱负之中，霍尔顿的漫无目的令他在青年读者眼中显得更为真诚，更有魅力。

在《消失的青春期》这本书中，埃德加·Z.弗里登伯格（Edgar Z. Friedenberg）以非虚构写作的方式为青少年的反叛做出了辩护，和塞林格的小说相比，它更加复杂，但也不乏激情。他认为，在青春期，年轻人了解到自己的本质与感受。他们逃避孤独，遵循自己社会团体的习俗，经常参加"他们自己也不真正理解的仪式"。他们相信，有些东西是他们的权利和特权，为了维护这些东西，年轻人会变得"挑衅好斗"，有时候又"天真轻率"。青少年时期是一段动荡而令人不安的岁月，弗里登伯格希望，通过一个辩证的过程，青少年与成人的冲突可以缔造出健康的个体，乃至一个更不墨守成规，更有批判精神，更宽容，更公正的社会。埃尼德·霍普特欣慰地认为在50年代男孩和女孩们学习着他们与所处的环境之间"复杂、微妙与宝贵"的差异，然而弗里登伯格遗憾地指出，这种学习只是"在文化领域内发生"。为了安抚父母们，弗里登伯格总结道，就算成年人允许子女拥有更多自主权，冲突也不一定成为战争，"甚至不一定非要有敌意的行为"。对于年轻人来说，在大多数时候，"事情不会变得非常糟糕，只是变得有点儿糟糕"。男孩和女

孩们也会慢慢变成多少有点负责任的成年人。[1]

尽管对权威家庭的怀旧情绪显然依然存在，50年代的主流话语仍是两代人之间的和解。虽然有时有点模糊，但父母与子女之间的分歧变得更个人化，而不是意识形态化了，主要围绕约会、晚归时间和性行为展开。与此同时，舆论认为，年轻人的确形成了一个独特的阶层。青少年觉得自己的阶层是孤立而独特的；很多成人觉得它确实非常强大，但也非常危险，至少是有潜在的危险性。家长们被告知，反叛是人类发展的一个必经阶段，但他们仍然害怕自己的儿子会变成"青少年狼人"的样子。而且青春期少女都偏爱"侵略性小团体"，女儿也可能会加入到"狼人"的团伙中去。哈里森·萨里斯伯里称，原本仅仅发生在非裔美国人和贫穷白人孩子中的行为模式，如今已经扩展到中产阶级乃至上层阶级的孩子们当中去了，公众对青少年犯罪的关注也随之增长。萨里斯伯里把摇滚乐当成重要例子，他担心贫民区正在"以各个方面的反社会行为颠覆传统"。麦克唐纳把摇滚乐和"中世纪的跳舞狂热"相比较，说对这种音乐，乃至对其他"疯狂行为"的宣传和推广就像改装汽车，"会刺激出更多类似的行为"。时局本来就已经很危险了，到了1957年10月4日就变得更危险了——苏联第一次用火箭把人造卫星送上了环地球轨道。共产党是否会在科技上领先一步？不过，苏联年轻人也都在通过广播节目和盗版唱片收听摇滚乐，这可能会令美国人感到安慰。但是，除非美国青少年真能把对音乐的兴趣转移到钻

[1] 埃德加·Z. 弗里登伯格，《消失的青春期》(*The Vanishing Adolescent*, Boston: Beacon Press, 1959)，9、10、13、15页。值得注意的是，弗里登伯格对女孩不像对男孩那么同情："当然，和坐在轮椅中的残疾人一样，女孩也经常玩一种类似篮球的游戏，我知道有一种紫色的奶牛也玩；但我不知道这是为什么。即便是在一种可以说服人们，看看穿衣很少的年轻女人花费两三个小时寻找某些不协调的东西很有趣的文化里也是一样。这种情感氛围就是错的：女子篮球队有可能吸引观众，这很站不住脚，等于说一支很糟糕、毫无技术可言的篮球队也能吸引观众。约翰逊博士可能会把打篮球的女孩比作女传教士。"28页。

研科学中去，美国人民、家庭与整个国家的命运依然并不乐观。[1]

就算没有摇滚乐，两代人之间的冲突也在私人和公共讨论领域内占有重要地位，但是对音乐的狂热令这个问题变得更加引人瞩目，也显得更加迫切。全国性媒体上的评论家告诫父母们，邻居中和学校里的"坏分子"们都喜欢摇滚乐。几年后，媒体评论家杰夫·格林菲尔德描述50年代的孩子们都在布鲁克林的派拉蒙剧场外排队等待入场，他承认，这些孩子们和中产阶级父母们心目中理想的青少年形象有着显著的不同。他回忆，这些歌迷们"脸上带着贫苦童工般的严峻神情"。男孩们"整晚看汽车说明书，而不是大学名录。他们戴圣克里斯托弗勋章，穿白色T恤衫，袖子卷起来秀肌肉，左边袖子里还藏着香烟"。女孩们"卷着头发，包着头巾。她们嚼口香糖。穿着牛仔裤和卫衣，十字架在乳房之间摇晃，有些女孩显然承受着压力"。[2]

如上文所说，父母们把摇滚乐同性爱联系了起来。他们担心音乐会令年轻人分心，不好好学习。德怀特·麦克唐纳引用一则调查来证实这种观点。根据这项调查，埃尔维斯·普莱斯利的歌迷在中学里的平均成绩是C。甚至还有更糟的，每10个普莱斯利的歌迷中，只有一个会努力学习，尽量取得好成绩。喜欢帕特·布恩和佩里·科摩的学生要好一点，平均成绩是B。每三人中有一人会努力

[1] 德怀特·麦克唐纳，《一个阶层，一种文化，一个市场——Ⅱ》，《纽约客》，1958年11月29日，60、62、69页；萨里斯伯里，《天翻地覆的一代》，16、107、127页；琼恩·萨维奇（Jon Savage），《内部的敌人：性、摇滚乐与身份认同》（The Enemy Within: Sex, Rock and Identity），载于《面对音乐》（ed. Simon Frith, New York: Pantheon, 1988），144页；苏珊·J.道格拉斯（Susan J. Douglas），《女孩们都在哪里：与大众传媒一起成长为女人》（Where the Girls Are: Growing Up Female with the Mass Media, New York: Times Books, 1994），21—22页；"自从把黑人孩子的犯罪视为种族问题而不是人类问题以来"，国家黑人妇女会议的罗斯·库珀·托马斯（Rose Cooper Thomas）辛酸地说，"整个社区就丧失了积累经验、阻止犯罪的机会"。参见美国参议院司法委员会青少年犯罪调查小组委员会听证会，83届议会，第一次会议，根据参议院89号议案，1953年11月19、20、23、24日（华盛顿，1954），727页。

[2] 杰夫·格林菲尔德，《没有平静，没有地方》，36页。

学习，争取最好成绩。那些好孩子们——他们给红十字会献血、穿整洁体面的服装、在食堂餐桌前注意不把汤水溅上漂亮的弗米加牌上衣、上荣誉课程、和中学里的学生领袖们为伍——更喜欢流行乐，甚至喜欢古典乐。[1]

摇滚乐是怎样成为异化和反叛的孵化器的呢？并不是歌词的事。在《无因的反叛》里，吉姆·斯塔克（Jim Stark）把父亲推倒在沙发里，母亲在楼梯上尖叫，但摇滚乐的歌词里并没有这样的东西。确实，一些歌曲中有嘲笑父母对子女期待的轻松歌词。在为"近海货船"（Coaster）创作的一些奇怪的歌里，作者杰里·莱柏和迈克·斯托勒从青少年的视角定义代沟。他们的《哎呀呀》（Yakety Yak）是一首欢快的舞曲音乐，有着幽默的叙事风格，1957年登上流行排行榜第一位。歌曲表现了一个虚张声势、喋喋不休的母亲，喜欢展示自己的家长权威和财政大权："去拿报纸，倒垃圾/要不你就没有零花钱/要是你不去擦厨房地板/你就别想再听摇滚乐/哎呀呀，别顶嘴……"《哎呀呀》讽刺了一些母亲，她们逼着儿子们去干"女人的家务活"，不然就别想享受听摇滚乐以及和朋友们一起玩的"禁忌快感"。虽然没有明说，但它暗示孩子们确实（也应该）会顶嘴。歌词并没有呈现出反叛、蔑视与不服从。它只是讽刺，而且还很温和。

两年后莱柏和斯托勒为"近海货船"创作的另一首歌《查理·布朗》（Charlie Brown）也是这样，这首歌后来登上了排行榜第2位，歌中满腹抱怨的青春期子女和摆出权威的父母一样，都是讽刺对象。"查理"在副歌中唱道："为什么每个人都挑我的刺？"代沟两边的斗士们都一再重复这句话。被严厉管教的青少年觉得父母总想指手画脚，告诉子女们该做什么不该做什么，这句话反映了他们的心声；父母们却觉得孩子们抱怨的东西没什么大不了，于是也

[1] 麦克唐纳，《一个阶层，一种文化，一个市场——Ⅱ》，《纽约客》，1958年11月29日，101页。对"好学生"的描述参见杰拉德·格兰特的《我们在汉密尔顿高地创造的世界》，14页。

拿这句歌词作为证据。

然而两代人之间的冲突究竟和摇滚乐有什么关系呢？鲜明的节奏显然占了很大分量，它可以让身体放松下来，随之起舞，也和性爱有关。理查德·布鲁克斯（Richard Brooks）导演在《黑板丛林》中使用《昼夜摇滚》作为配乐，无疑是尽量利用了这种节奏。在舞台上，摇滚乐手和这种节奏保持一致，他们更关注自己的身体，比以往的各种乐手都要来得更性感、更有挑衅性。最重要的是，不管歌词有没有说服力，抑或只是孩子气的话语，摇滚乐都是一种唱给青少年、关乎青少年的音乐，并且由青少年来表演的。《乌木》杂志报道，1956年，全国有200多个青少年乐队。乐队的名字有"青少年皇后""十六岁""弗兰基·利蒙与青少年""年轻人""学校男孩"等；他们唱的歌呢？——《青少年的浪漫》《年轻的迷恋》《年轻的爱》《那么年轻》，它们都在指引青春期少男少女们走进自己的世界。每一场摇滚乐演唱会都是在确认与歌颂青少年的群体身份认同，乃至他们之间的团结。青少年经常要服从成年人的意志与愿望，有了摇滚乐，他们便觉得有了力量，可以按照自己的节奏去倾听、舞蹈和呐喊。摇滚乐给了青少年表演者们史无前例的权力。"让青少年文化重新焕发生机"，《乌木》欢呼道。摇滚乐"加速了老艺术家们的退休与逊位，甚至等不及你对他们说一声'喔——我爱你'"。格蕾丝·赫钦格与弗莱德·M.赫钦格认为，摇滚明星们为了不让父母干预自己，便"把父母变成他们的依附品"。埃尔维斯真诚地公然宣布自己热爱母亲，但他只要一有机会，马上就离开了父母的家，不过他也为格拉迪斯与维农·普莱斯利买下豪华大宅。在摇滚乐里，父母毫无权力，被边缘化，或者根本就不存在。[1]

[1]《青少年歌手：黑人青年在青少年摇滚乐市场获顶薪》(Teen-Age Singers: Negro Youths Highest Paid in Junior Rock 'n Roll Biz)，《乌木》，1956年11月；格蕾丝·赫钦格与弗莱德·M.赫钦格，《青少年暴政》，131页。尽管多赫蒂指出"50年代的大多数父母可能更担心饮用水氟化，而不是青少年音乐"，但他也承认，公众对摇滚乐的反应从来就不是"平静而理性的"，摇滚乐"成了两代人冲突的激烈舞台"。多赫蒂，《青少年与青少年电影》，81—82页。

不管是由于什么原因,摇滚乐在许多家庭里都激发了关于独立和顺从、性爱和禁欲、工作和闲暇的争吵。很多父母嫉妒自己的青少年子女,同时也担心失去对子女的控制权。他们提醒自己,也提醒孩子们,车子、衣服和大学教育这些东西,在以前都不是那么理所当然就可以到手的。父母们提供那么多东西,要求的回报却那么少,这也是前所未有的事。有些人更是愤怒地说,孩子们也从来没有像今天这样不知感恩。这些人很难把摇滚乐当成无伤大雅的消遣。它如同一种隐喻,象征着不负责任的自由,父母权威的丧失,以及年青一代身上各种无法解释、无法理解的一切。"哎呀呀,别多嘴",很多儿子和女儿都这么回答他们,或者是想要这么说。

在某些家庭里,父母不采取什么行动。"你控制自己,不让自己变成那种勃然大怒的家长,"《改变的时代》(*Changing Times*)杂志的编辑们写道,"而且你压抑着火气走开,想着怎样才能让孩子们理解:他们喜欢的音乐实在让你无法接受。"伊森·拉塞尔(Ethan Russell)描写自己的家庭生活和家里的紧张局面。在旧金山的家里,他对着镜子唱埃尔维斯的歌,模仿埃尔维斯的笑容,"我扬起嘴角笑着,试着做他的动作,从髋部旋转一条腿。我想留他的发型。我用'维塔利斯'、巴奇发蜡、布里尔发油,把它们浇在梳子上梳头,梳子齿缝间流着小小的油珠"。伊森觉得和父母在一起,整个下午听托尼·班奈特(Tony Bennett)[1]的唱片实在是极大的痛苦,然而他知道父母也讨厌他喜欢的音乐。伊森在洗手间里模仿埃尔维斯,唱机里随时爆发出轰鸣的摇滚乐,只要他能够到汽车广播的旋钮,就会换到有摇滚乐播出的电台,终于有一天,伊森的父亲对此"愤怒到无法忍耐的地步",把伊森和他的兄弟赶到本地的理发店,让理发师给两个男孩理平头。当然,拉塞尔先生的措施并没有收到任何效果。伊森仍然孜孜不倦地模仿埃尔维斯,头发也慢慢

[1] 托尼·班奈特(Tony Bennett,1926—),美国40年代开始流行的流行-爵士歌手。——译注

长出来了。[1]

我们不知道特里·都德尔（Terry Tudor）的父母对他采取了什么限制行动，但是这个来自亚利桑那州的青少年严厉指责年长的一代"就是不想让年青一代享受任何乐趣"，他给《资深教育》（*Senior Scholastic*）杂志写信，表明自己的看法。"他们有他们的乐趣"，他写道，"我们为什么不能有我们的乐趣。"特里说，自己跟着摇滚乐起舞的时候，"是把感情投入进去"，"就像任何不'古板'的青少年一样"。他总结道，成年人没有理由把青少年犯罪怪到摇滚乐头上。"我敢说，接着干吧，把我们喜欢的音乐都禁掉，这样下来，再过五年，世界肯定比现在的样子更糟糕。谢谢了啊。"[2]

《17岁》杂志则发表了《给父母的公开信》，信来自一个匿名的少女，她比特里·都德尔更愿意和解，但和都德尔一样，她确定父母们和青少年"说着两种不同的语言"。她承认自己就是"一个大矛盾"。她想独立自主，至少是"部分地"；然而"在某种程度上"为了不让自己犯错误，她也希望父母能告诉自己怎么做。在关于"亲热、喝酒和去那些粗野的地方"这些方面，她听取父母的意见；另一方面，她又不愿意做出让步，因为她最想要的莫过于"确保我可以在周末约会，而且参与到群体中去"。所以，妈妈让她穿古典式的长裙，不让她穿其他女孩都穿的那种带兜帽的意大利条纹T恤，她对此感到沮丧。父母批评她的男友又让她愤怒不已。确实，她承认，她的吉米不是个准时、整洁、有礼貌、有上进心的人，也不是什么好学生，但她喜欢他"走路蹦蹦跳跳，给我打电话的时候突然插嘴，好像他就在我身边"。她还喜欢吉米和严厉的数学老师

[1] 赫伯特·伦敦（Herbert London），《闭合循环：摇滚革命文化史》（*Closing the Circle: A Cultural History of the Rock Revolution*, Chicago: Nelson-Hall, 1984）；伊森·拉塞尔，《亲爱的幻想先生：十年日记：我们的时代与摇滚乐》（*Dear Mr. Fantasy: Diary of a Decade: Our Time and Rock and Roll*, Boston: Houghton Mifflin, 1985），23页。

[2]《给编辑的一封信》，《资深教育》，1956年11月15日。

争辩时的勇气。爸爸妈妈笑话她,觉得她这个年纪没法真正和人相爱,但尽管有过争吵,她还是觉得自己"真的很爱吉米"。

有趣的是,她在信中列出了"我无法按照你们的标准来看待的事物",摇滚乐居于首位。她的父亲觉得摇滚乐是"凶残的音乐","单调乏味,简直可以当作酷刑。酷刑?它明明很美妙。单调乏味?那稳定的节拍像在告诉我:你那么年轻——快活些吧——你那么年轻——快活些吧"。她感谢父母给了自己那么多他们年轻时从未享有的机会,并建议:"你们不要再觉得我非常出众了,我只是有这个可能性而已。"她要求他们信任她。鉴于她对同龄人、对吉米、对摇滚乐的依恋,父母可能还没法完全信任她。[1]

美国的"吉米"们和他们那些更好斗、更爱惹麻烦的灵魂兄弟们似乎也是摇滚乐的一部分。关于摇滚乐骚乱的激烈报道满足了人们的偏见:这种音乐在最好的情况下也是一种麻烦,在最糟的情况下,则会刺激出挑衅和暴力。根据《钱柜》报道:"报纸大胆地打出诸如《不道德的危险犯罪》这样的标题,以此吸引读者的目光。他们经常这么干。"娱乐业的管理者们总结说,这样做的结果是恶劣的,可能会"杀掉能下金蛋的鹅"。因此,正如他们曾努力减少摇滚乐中的性爱成分,到了50年代中期,这些管理者们又发起了复杂的宣传攻势,极力淡化摇滚乐与青少年犯罪之间的关系,还称摇滚乐为促进两代人之间和解与和谐的动力。[2]

在这个过程中,音乐工业主张,青少年笨拙鲁莽的行为是向成年期过渡的必经阶段。和20世纪初的青少年们相比,50年代的青少年并不更加特殊,也并不更加危险。"还记得浣熊皮外套和随身携带的酒瓶吗?"《钱柜》公然说:"还有小镇橄榄球比赛结束后用

[1]《给父母的公开信》,《17岁》,1956年11月。
[2]《节奏布鲁斯漫谈》,《钱柜》,1956年4月7日;《钱柜社论对"摇滚乐导致青少年犯罪"的驳斥得到全世界支持》(World Wide Reaction Supports Cash Box Editorial Refuting Charge That Rock & Roll Causes Juvenile Delinquency),《钱柜》,1956年6月9日。

自来水龙头打仗、大学男生偷袭女生宿舍抢内裤、去参加活动的路上在火车里胡闹。你要怎样解释这些恶作剧呢，它们可是和摇滚乐一点关系也没有。"青少年"有时候会做出强烈的反应，有时会很疯狂，很多时候是不知不觉的，但是除非在某些特殊情况下，他们并不恶毒，而这些特殊情况和摇滚乐完全没有关系"——这是"简单的事实"。编辑们还写道，在整个历史上，"从未有过哪个老一代完全接纳年青一代的行为模式、品位乃至生活方式"。摇滚乐让这个国家的年轻人通过聆听和舞蹈释放情感与兴奋。孩子们在观众席上上蹿下跳，拍手，有时大叫大喊——如果没有摇滚乐，他们有可能通过更糟的方式来释放多余的精力。[1]

这些"能下金蛋的鹅"的受益者们努力反击摇滚乐的贬低者们"惊恐"的夸大其词，他们的论证主要是靠做加法，而不是做减法。50年代后半期，摇滚乐中出现了更多遭受审查的煽动性歌词，业界人士们主要关注歌词的语境，而不是歌词字面本身。与此同时，埃尔维斯、杰里·李·刘易斯和小理查德等人仍然对代际冲突保持着相对的沉默，"软性的"摇滚乐手们为音乐而辩护，把它同世俗与宗教的价值观联系起来，有时也让它与权威家庭挂钩。形象干净的抒情歌手们的声望一度越来越高，他们歌中都是些贞洁的年轻恋人，流行乐史学家称他们的时代为摇滚乐的"甜腻"时期，标志着"原创、活力与音量"的衰落。与此同时，音乐工业的公关宣传致力于通过电视和电影，为摇滚乐开拓新的市场。这些宣传攻势竭力把摇滚乐的形象同成年人联系起来，告诉成年人，摇滚乐并不是什么只允许青少年进入的未知领域。[2]

弗兰基·利蒙与"青少年"演唱过一首《我不是少年犯》（I'm

[1]《节奏布鲁斯漫谈》，《钱柜》，1956年4月7日；《摇滚乐导致了青少年犯罪吗？》（Does Rock & Roll Cause Juvenile Delinquency?），《钱柜》，1946年4月14日；尤金·普莱歇特（Eugene Pleshette），《还是老一套》（It's the Same Old Thing），《钱柜》，1956年7月28日。
[2] 多赫蒂，《青少年与青少年电影》，199—200页。

Not a Juvenile Delinquent），这首歌并没能令多少人转投摇滚乐门下，自那以后，业界宣传开始向录音室与演唱会之外的世界发展。艾森豪威尔总统从心脏病发作中康复后，曾经收到过几张摇滚乐金曲唱片。"这是年轻美国的音乐，"波士顿WBMS广播电台的肯·马尔登（Ken Malden）在随唱片附上的信中写道，"如果他们的音乐能够帮助总统'生气勃勃，欢乐摇摆'，他们肯定会觉得'不出所料'。"不过艾森豪威尔秘书回复的感谢信没有说总统究竟有没有随着这些唱片"欢乐摇摆"，甚至没提总统到底有没有听这些唱片。更重要的是，这是业界公关发起的闪电战，在精神层面上传递出代际和谐的信息。除了传统的三个"R"[1]之外，"为了证明摇滚乐这两个新的'R'，也可以为每个人的生活增添有价值的东西"。纽约市WOV台的DJ道格拉斯·"杰科"·亨德逊（Douglas "Jocko" Henderson）在自己晚10点的节目中建议青少年遵守五条戒律："1）按时上课。2）每天做作业。3）帮家人做家务。4）父母是你的好伙伴，和他们一起外出，就像对待你的朋友们一样。5）每天晚上在我的节目开始之前回家。"[2]

匹兹堡KDKA电台与波士顿WBZ电台的DJ们也纷纷推出自己的"青少年戒律"，称之为"自我实现准则指导下的励志人生"，与此同时，《钱柜》欣喜地看到，无数来自牧师、传道士、教师、律师、银行家与医生们的信件涌向电台，对此做出回应，当然还有成千上万青少年的信件。派拉蒙ABC台播放了一个录音节目，名为"青少年戒律"，由保罗·安卡、乔治·汉密尔顿四世（George Hamilton IV）和约翰尼·纳什播音。其中包括如下告诫：

1）喝酒前务必三思。

〔1〕 指学校的三种基本教育：阅读、写作和算术（reading, writing and arithmetic）。——译注
〔2〕 《节奏布鲁斯漫谈》，《钱柜》，1956年7月14日；《WOV台的"杰科"用摇滚乐引导青少年》（WOV's "Jocko" Using Rock 'n Roll to Guide Teeners），《钱柜》，1956年9月22日。

2）别让父母失望；是他们抚养你长大成人。

还有：

6）选择一个好伴侣作为约会对象。

9）别盲目从众，要做火车头，别当吊车尾。[1]

当然，迪克·克拉克与帕特·布恩在安抚父母的行动中也扮演了重要角色。克拉克在《17岁》杂志上发表文章，也在自己的电视节目和自己的书《最快乐的年华》中竭力为代沟架起桥梁，去除摇滚乐之上的污名。克拉克强调，几个世纪以来，成人都在抱怨年轻人。克拉克说，自己位于费城的办公室里有一个古埃及卷轴的复制品，是从墓葬中发掘出来的，上面写着，公元前2000年的人抱怨年轻人要把这个国家给毁掉了。"不，他们可没说这个国家要被摇滚给毁了。"克拉克对《17岁》的五个青少年记者开玩笑。他否认当代流行乐"反映出人们的道德标准"，认为父母们"对摇滚乐的担忧有些过头了"。

克拉克对代际冲突的分析先是从自己的青少年观众们开始的。他描述当今的青少年是比老一代更了解世界局势、更关注心理状况、情感上更成熟的一代人。他认为，情感早熟是促进早婚现象增加的原因之一。有些成年人"渴望再拥有一次年轻的机会，再重头来一次"，他们用嫉妒或虚伪的态度来对待青少年子女。还有些父母太忙，没空关注子女，对他们的青春期问题一笑而过，觉得这些都无关紧要，子女们可以自己解决。

"别误会我的意思，"克拉克赶忙说，"我不同意那些把青少年犯的所有错误都归咎于父母的看法……大多数时候，父母的话值得听取。我知道我父母的话值得听。"事实上，谈话过了初步阶段，克拉克便开始不断强烈建议青春期少年男女们尊重和服从父母。他

[1]《ABC-派拉蒙发布"青少年戒律"》（ABC-Paramount Releases "The Teen Commandments"），《钱柜》，1958年11月8日。

承认，有些父母"限制太多，保护过度"，私拆子女的信件，或者逼他们在学校里参加根本不感兴趣的课程。在某些极端的情况下，青少年"必须从其他渠道获得帮助"。然而，克拉克并不认为父母"为你制定合理的清单，告诉你该做什么，不该做什么，希望你听他们的话"是过于严格的表现。他同意父亲可以用煮蛋计时器来限制子女打电话不得超过3分钟。

克拉克最重要的观点是，"很奇怪，大多数时候，父母总是对的"。当孩子们让步时，父母们其实更愿意让步。尽管"不是所有问题都能通过谈话解决"，许多由于缺乏沟通而导致的分歧其实可以"通过几分钟简单的对话来解决，只需阐明所有事实，对之进行审视即可"。克拉克说，青少年常常会格外强硬，不可理喻，为一点小事就要划出底线。他举了个例子，一个儿子为了头发的长度就对父亲"摆出攻击的架势"，结果6个月之后，长头发不流行了。克拉克强调，父母们都很耐心，"因为他们以前经历过这些"。但他们的耐心正在被消磨得愈来愈少。克拉克写道，"比我更有学问"的权威人士指出，家庭交流正趋于崩溃，所以青少年们最好在质疑父母们之前三思而行。[1]

和克拉克相比，帕特·布恩在自己的《从12到20》一书中更坚定地站在了成人权威一边。尽管他服从父母"是由于爱，而不是由于强制"，布恩相信父母的体罚帮助自己更好地控制身体，而他的心灵"也做好准备服从他们的话"。布恩觉得家务活是教会孩子

[1]《迪克·克拉克与青少年对话》(Dick Clark Talks to Teenagers)，《17岁》，1959年7月，迪克·克拉克，《最快乐的年华》，17、20、60、69、84、90、92页。克拉克的解释并没有赢得所有成年人的尊重。对于《17岁》上的这篇文章，大部分反响都是批评。来自得克萨斯州矿石井的L.B.说，克拉克称父母嫉妒青少年的说法，完全是"瞎编、瞎编、瞎编"。来自新汉普郡北汉普顿的J.M.K.认为，"青少年和父母之间的矛盾本来就够多的了，用不着（克拉克）再来煽风点火"。宾夕法尼亚州科瓦里斯高地的C.A.问道："一个露齿微笑的广播电台播音员和一个摇滚乐弥赛亚是怎么突然成了弗洛伊德超级权威的?青少年是不是应该回归人类种族，试着培养出点个性和自律？"参见"读者来信"，《17岁》，1959年9月。

们负责任的有效手段,他不厌其烦地反对莱柏和斯托勒的歌:"如果你也听过'哎呀呀,别顶嘴',那就到洗衣房去,干点杂活,你还没有接受现实。"父母在家里家外定下规矩是因为关心子女。"准确地说,你的父母有时候也需要当一下青少年。"布恩开玩笑说。他说,如果父母过于严格,青少年应该努力去同情和理解他们,没有其他办法可行。和克拉克不一样,布恩不谈沟通、谈判或妥协,他只是主张:"反抗、不服从或者拿他们同其他父母的做法相比较,靠这些手段无法战胜严厉的父母。"为了论证反抗权力或权威是多么没用,布恩打了个比方,觉得可以适用于青少年和父母之间的关系:一只脖子上戴着项圈的大狗"愈是挣扎,项圈就勒得愈紧"。

青少年通常易受影响、性格多变、焦躁不安。青春期少年男女通常把父母口中的"做你的年龄该做的事"视为侮辱,布恩却觉得,这句话其实是"非常好的建议"。年轻人不应该开车、在没有监护人陪伴的情况下约会、穿高跟鞋或晚礼服,抑或不经父母认可就找工作。"我知道,当你们听父母唠叨时会想,'将来我一定让我的孩子骑摩托、骑马、开车,允许他们涂红指甲油,夜里可以在外面待到2点',但到时候你们就理解了,就会改变主意。相信我吧!"布恩想对12岁到20岁的青少年男女说的话简单直白:要服从,相信美好的东西属于那些耐心等待的人,并从这个信念之中获得安慰。[1]

1957年,布恩出演了两部以青少年为目标观众,也能受到成年人认可的电影,分别是《伯纳丁》(*Bernardine*)和《四月之恋》(*April Love*),用托马斯·多赫蒂的话说,它们属于50年代末期的"清洁版青少年电影"。《伯纳丁》是一部音乐剧,背景发生在高中,其健康的程度令人难以想象。一个观影者总结剧情是:"影片中的青春期少年们都来自富裕的家庭,最大的问题就是能不能通过高中

[1] 帕特·布恩,《从12到20》,22、24、41、62、109、117、120页。

的考试，约会都是在星期六晚上……大多数来看这部片子的青少年会发现一些符号，并且与之产生认同感，比如运动鞋和卫衣、可乐（可口可乐公司提供了赞助，布恩在片中公然植入了这种软饮料的广告）、汉堡、点唱机、高中俱乐部、约会问题，还有对拥有汽车的渴望。"由于布恩拒绝在片中亲吻其他女人，剧本把他写成一个对朋友好心提意见的人，这个朋友热情却不恰当地追求一个漂亮的接线员。于是布恩就在男孩俱乐部里独自弹唱了他的金曲《写在沙上的情书》(Love Letters in the Sand)。

《伯纳丁》也略微反映了青少年文化中的黑暗一面，在影片中，优秀生金斯伍德遭到同学们羞辱，只是在片尾才莫名其妙地被允许加入学生中的"内部圈子"。片中对代际冲突唯一的反映是布恩的朋友参军时，妈妈才发现自己完全不了解儿子："我只想到一件事，我一直都觉得自己了解儿子，这是多么愚蠢。他一直都过着与我完全无关的生活，而我一点都不知道。"对父母发表了这通演讲之后，《伯纳丁》的剧情继续发展，再也没有回过头来追溯这种隔离感的原因或后果。

在《四月之恋》中，布恩饰演一个麻烦不断的年轻人，完全不理会丧偶、外出工作的母亲对他的约束。他因为开偷来的车兜风被捕，被判处缓刑，送到一个农场工作一夏天。影片中有一场赛车戏，有一些摇摆风格的摇滚乐，但基本上是传统的好莱坞音乐片，一开始便浓墨重彩地推出主题曲《四月之恋》——一首老少咸宜的抒情歌。除了罗曼蒂克的剧情[布恩和雪莉·琼斯（Shirley Jones）饰演的丽兹在镜头之外接了个吻]，《四月之恋》反映出亲切而又讲求实际的权威是怎么让青少年守规矩的。在农场上，说话平实的杰德叔叔（阿瑟·奥康纳饰演）充当起布恩需要却从未能拥有的父亲角色。两人相遇时，影片借杰德叔叔之口说出了它的传统道德箴言："听说很多人都觉得对待今天的孩子得用不一样的办法。我不知道他们是什么意思。我们怎么被养大就怎么养儿子——让他们敬

畏上帝、尊敬老人、讲礼貌。我们这儿的人一直都是这样，除非有了更好的新办法，不过我还没听说过呢。"布恩抱怨杰德叔叔管着他，但他确实没有去反抗这个父亲般的权威。又是一个年轻人在关键时刻被拯救出犯罪深渊的故事。[1]

除了让布恩和普莱斯利这样的明星在剧情剧和音乐剧中出演角色，好莱坞还特别推出了"摇滚青少年电影"：在90分钟里尽可能地填满音乐。多赫蒂指出，这些电影的情节愚蠢陈腐，它们涉及代际冲突，但总是以两代人的和解作为结局，到最后双方都认可青少年对当前的美国价值观不构成威胁。这些电影旨在弱化摇滚乐与青少年暴力之间的联系——其实电影工业也在实质上促成了这种联系。《黑板丛林》成功后，为了吸引青少年观众，大量情节夸张、有关青少年犯罪的电影都使用摇滚乐作为背景音乐，或者在宣传活动中使用摇滚乐。影片《青少年犯罪浪潮》(Teenager Crime Wave)的宣传指南就反映了这种策略：

街头摇滚！
如果条件许可，使用广播车或小汽车，播放最流行的摇滚乐。用鲜明字体放大显示青少年犯罪的标题和图片说明，以求达到最大效果。

争取DJ
用"青少年犯罪问题随摇滚乐之后而来"这个话题吸引电台DJ们。争取让他们在节目里对你们的电影给出好评。[2]

"青少年摇滚乐电影"和"青少年犯罪电影"截然不同，青

[1] 帕特·布恩的电影在多赫蒂的《青少年与青少年电影》中有解析，188—193页。
[2] 同上书，79、93、97页。

少年摇滚乐电影强调，青少年的音乐是一种"无害的发泄"，而年轻人是非常可爱的。在1956年的《摇滚乐无罪》(*Don't Knock the Rock*)里，有些"带斧头的卡莉·纳雄们"[1]把摇滚乐从梅兰达尔小镇赶了出去。为了赢得镇上年长者们的支持，艾伦·弗里德和镇上的年轻人组织了一场美国艺术文化史的露天展览会，提醒大人们，他们年轻时也跳过查尔斯顿舞和林迪舞，其后弗里德发表了这部影片的宣言："父母们用不着为如今的年青一代担心。他们会成长为和父母们一样好的人。"这时大人们不禁动了怜悯之心。

1956年的《摇滚吧，漂亮宝贝》(*Rock, Pretty Baby*)是一部大受欢迎、盈利颇丰的影片，它的关注点从代际冲突转移到了家庭。吉米·达雷（约翰·萨克森饰）想搞摇滚乐，但父亲（艾德·普拉特饰）非让他当医生不可。于是吉米就成了有原因的反叛者，把医学书当掉，换了一把电吉他。但他在家里举办一场派对，把父母的房子毁掉了，这可就太过火了。吉米的妈妈（菲·乌雷饰）拯救了他，她告诉吉米的父亲，也就是达雷医生，他们的儿子"非常痛苦，也非常困惑，不知道自己究竟在做什么"。这位受了教训的父亲后来在电视新秀节目上看到吉米乐队的表演，一路飙车赶过去看儿子演出，吃到了5个交通罚单。"有时候父亲要比儿子花更多时间才能成长"，他对吉米说。这个和解来得几乎毫不费力。影片还展示了怎样用摇滚乐来回避性爱——当同龄的大学生们开始和高中女生亲热时，吉米的乐队开始弹起摇滚乐，姑娘们顿时纷纷涌向舞池。

1956年的《摇摆与摇滚》(*Shake, Rattle, and Rock*)讲述了电台DJ加里·纳尔逊（麦克·康诺斯饰）的故事，他主持一场为"少年镇"俱乐部募捐的慈善活动，这个俱乐部旨在帮助青少年犯罪者改

[1] 卡莉·纳雄（Carrie Nation），美国历史上著名的禁酒主义者，事迹是用斧头砸酒吧，这里指愤怒的保守主义者。——译注

过自新。活动当场有小流氓过来挑衅,这位好心好意的节目主持人被指控为引发了"摇滚乐放荡行为"。在其后举行的审判上,纳尔逊为"5000个因为共同爱好聚集在一起的孩子们"辩护,反对"阻止摇滚乐腐蚀美国青年委员会"的指责(这个委员会其实是微微影射了艾瑟·卡特的"白人公民委员会"[1])。"阻止摇滚乐腐蚀美国青年委员会"的成员们播放黑人伴随鼓点跳舞的影像片段,说这就是摇滚乐恶心、堕落的源头。纳尔逊用自己的影像剪辑作为回答,内容是美国人在跳布莱克波顿舞、查尔斯顿舞和火鸡舞。他说,这些人后来都成长为负责任的成年人。"我们从来没有参加过这种堕落的可笑活动。""阻止摇滚乐腐蚀美国青年委员会"的成员们回答。影片最后,救星从天而降,有人发现纳尔逊的影像剪辑里就有一位"阻止摇滚乐腐蚀美国青年委员会"的成员。"阻止摇滚乐腐蚀美国青年委员会"被斥为一群伪君子,其他成年人则准备好"给孩子们机会,让他们以自己的方式度过青春"。他们同意,舞池和点唱机要比穷街小巷和台球厅健康得多。[2]

有多少成年人会去看这种影片,青少年对它们又做何感想,如今很难知晓。多赫蒂认为,年轻观众们或许会去看《摇滚乐无罪》,因为里面有小理查德;《摇摆与摇滚》里有胖子多米诺和乔伊·特纳。在两首歌的间隙,电影故事情节开始发展的时候,来看电影的年轻人可能会聊天或者接吻。他们更同意《摇滚吧,漂亮宝贝》里一个姑娘说的"我只想亲热和爱抚",不愿在兄弟会里做失败的"联谊"。他们或许把青少年摇滚电影里的陈词滥调视为成年人对青少年文化的认可,而非两代人冲突的解决方案。《摇滚吧,漂亮宝贝》的广告词是"属于摇滚新一代的精彩故事,以他们喜欢的方式

[1] 见第二章。——译注
[2] 多赫蒂,《青少年与青少年电影》,87—90页;大卫·厄伦斯坦(David Ehrenstein)与比尔·里德(Bill Reed),《电影中的摇滚》(Rock on Film, New York: Delilah Books, 1982), 11, 31—32页。

讲述",类似这样的广告更助长了青少年的做法。[1]

有了合家欢的包装,摇滚乐已经准备好登陆电视台的黄金时段。如上所述,1957年,有些摇滚乐手已经成了电视综艺秀中的常客,但是那一年,他们还获得了另一个意料之外的大宣传。自从40年代以来,奥奇与哈莉特·纳尔逊(Ozzie and Harriet Nelson)以及他们的儿子大卫和里奇便开始在情景喜剧《奥奇与哈莉特历险记》(*The Adventures of Ozzie and Harriet*)中扮演他们自己,先是在广播里,后来又上了电视,在他们那栋2层楼,有9个房间,带绿色百叶窗的殖民地风格白房子里演绎50年代的繁荣和谐形象。这部情景喜剧每周上演,片中纳尔逊一家的郊区生活引人入胜。哈莉特说,这一切都是因为他们有着美好的老式家庭价值观:"如果现代的孩子们粗鲁无礼,缺乏责任感,把家庭只当作约会间隙歇脚的地方,对赚钱养家缺乏尊重,或许是因为旧时代的联系已经破裂。在纳尔逊的家里,这些旧时代的价值观成了幸福的坚实基础。"《纽约时报》的电视评论家杰克·戈尔德(Jake Gould)同意她的观点,称赞《奥奇与哈莉特历险记》是"美好的家庭乐趣""和邻家故事一样真实"。

然而,在屏幕之外,纳尔逊一家并不那么平静。父亲奥奇并不是一个好相处的人,他是个工作狂,做任何决定都会优先考虑自己的节目。他也是个要求很高、高高在上的父亲。儿子里奇生于1940年,在电视里是个可爱的、爱说俏皮话的孩子,但在电视之外,他其实非常害羞,鬼头鬼脑,有时候还很阴沉。后来他因为"守着小圈子"被好莱坞一家名叫"埃尔斯克斯"的高中俱乐部拒之门外,开始跟一个自称"赌棍"的流氓团伙混。他穿机车靴和皮夹克,开着雪佛兰Bel Air车在月桂谷赛车,用印度墨把自己姓名的起首字母文在手上,抽大麻。里奇和"赌棍"们在好莱坞大道上闲逛,卷

[1] 多赫蒂,《青少年与青少年电影》,97—98页。

入打架事件,还因为偷窃建筑指示灯被捕过一次。与此同时,他也爱上了摇滚乐。吉姆·米勒(Jim Miller)指出,摇滚乐"对于里奇·纳尔逊产生的作用和对他的同龄人产生的作用一样,为他带来一种虚张声势的挑衅姿态,这种音乐以及它的偶像们带来了青年反叛与性成熟的幻觉——是一种仪式性的象征,代表了潜在的自由冲动"。里奇唱歌,弹吉他,学和弦,模仿山地摇滚的声音和口音。后来他说,卡尔·珀金斯的《蓝色山羊皮鞋》改变了他的人生。

因为里奇的长头发,他在学校里的糟糕表现,以及他那些坏朋友们,父子两人争吵不断,但他们在摇滚乐上达成了一致意见。奥奇是个精明的商人,能凭直觉意识到重大的改变。他自己以前也当过乐队领队,能理解这种音乐何以在年轻人当中那么受欢迎。1957年1月,奥奇看到汤米·桑德斯在《克拉夫特电视剧场中的歌唱偶像》(*The Singing Idol on Kraft Television Theater*)中饰演一个埃尔维斯·普莱斯利式的角色,这是一部电视电影,桑德斯在里面唱了《年轻的迷恋》这首歌,它一下就登上了公告牌排行榜的第3位。奥奇判断,只要放在合适的背景之下,摇滚乐也可以天真无邪,而不是傲慢无礼。他把摇滚乐放进自己的节目,作为给青少年的特别礼物。在其中一集里,20多岁的大卫穿着化装派对的服装,打扮成百老汇经典音乐剧《国王与我》(*The King and I*)里面尤·伯连纳(Yul Brynner)的样子,里奇打扮成埃尔维斯的样子。还有一集,大卫(他其实更喜欢现代爵士四人组与弗兰克·辛纳屈),在起居室里听着古典音乐,突然节奏布鲁斯的旋律从里奇的卧室里传来。

奥奇发现,里奇在一个为私人录歌的小录音棚里唱了几首歌送给女朋友,于是帮儿子安排了演唱事业。里奇录了三首歌,《你是我唯一的爱》(*You're My One and Only Love*)、《年轻的浪漫》,以及胖子多米诺的金曲《我在走》(*I'm Walkin'*),最后这首是里奇唯一一首会用吉他弹出来的歌。"我很害怕,"里奇回忆,"我以前只是在浴室里唱歌,然后就直接进了录音棚。"奥奇对儿子的录音很

满意,决定安排他在《奥奇与哈莉特历险记》里演出。1957年4月10日,美国人在电视里看到里奇·纳尔逊以摇滚歌手的身份亮相。这一集发生在横跨大西洋的邮轮上,里奇充当鼓手,和船上的乐队一起演出。奥奇求得乐队领队同意让儿子唱一首节奏布鲁斯歌曲,于是身穿黑色礼服的里奇就对口型唱了一曲《我在走》。很快,数万封来信就涌进了节目组。里奇·纳尔逊的粉丝成立了俱乐部,有300名成员。3个星期后,《我在走》的唱片发行了,一下就登上了金曲榜前20名,它的B面歌曲《年轻的浪漫》登上了排行榜前10名。后来他又推出了几首流行单曲,11月发行了一张专辑,跃居排行榜首位。当然,每首歌都得到机会在《奥奇与哈莉特历险记》的片尾播出,漂亮的女孩子们微笑着随音乐摇摆。这些歌曲向家长们保证,这种音乐是安全的、精致的,最重要的是,它们适合青少年欣赏。里奇唱《你的真爱》(Your True Love)这首歌时,性格暴躁、嗓音粗哑的资深性格演员埃德加·布坎南(Edgar Buchannan)对奥奇说:"天哪,我喜欢摇滚乐的节奏。"里奇唱完,奥奇自己也唱了《宝贝,对不起》。摇滚乐帮《奥奇与哈莉特历险记》吸引了青少年观众,帮里奇卖出了唱片,同时也没有冷落年长的传统观众们。如果纳尔逊一家喜欢摇滚乐,埃德加·布坎南也喜欢摇滚乐,那它应该对美国孩子们没有什么坏处吧。

里奇·纳尔逊是个有才华的摇滚艺人,后来他成了那个时代最畅销的男歌手之一。他的伴奏乐队非常出色,由乡村吉他高手詹姆斯·波顿(James Burton)领衔,对他颇有助益,不过里奇也配得上明星待遇。他尽量利用自己有限的音域,唱出一种安静、真诚而又极为浪漫的热情。在纯真的帕特·布恩与爆炸性的埃尔维斯之间,尚存在一片广袤的文化领域,里奇正是在这里界定了自己的一席之地。如吉姆·米勒所言,最重要的是,里奇成了模范,证明摇滚乐也可以体面、克制。他有一张漂亮的脸蛋,留着大背头,唱抒情歌时闭着双眼,唱山地摇滚时又笔直地站在那里:"他的魅力在于声

音而不是身体——而且他刻意不去唱那些带有哪怕一丝一毫性欲暗示的歌。"[1]

就算采取不那么挑衅的形式,摇滚乐也仍然是一种青少年的音乐。记者鲍勃·洛伦兹注意到,有了摇滚乐,"青少年就成了音乐趣味的主宰者"。年轻人的喜好"无疑就意味着收银机叮当作响的声音",于是音乐工业便开始把他们培育为"巨大的潜在销售市场"。为了迎合青少年,摇滚乐成了最前沿的"市场环节",这种现象有其文化核心,也是经济的衍生物。社会学家大卫·理斯曼(David Riesman)指出,音乐"是一个重要的领域,可以培养同伴如何适宜地表达消费喜好;学会了如何谈论音乐,一个人也就学会了谈论其他事物"。同其他音乐先驱们相比,摇滚乐中的"黑话"以及时尚元素都要来得更多。德怀特·麦克唐纳指出,它有助于在青少年之中培育认同感,"青少年构成了最新的——或许是最后一个——消费的前沿阵地。衣服、食品、饮料和打字机是为他们设计的,杂志是为他们编辑的,这种特别的'非音乐'也是为他们创造的"。青少年的消费喜好和其他年龄段出现了显著差别,是一个特殊的利益集团,麦克唐纳说这有点像农会或是工会。随着自行决断的能力而来的是权力。"他们成了自己的保护人",埃德加·Z.弗里登伯格指出,青少年"不会永远屈尊接受保护"。[2]

50年代,人口结构和经济的繁荣昌盛滋养了青少年的权力。1958年,美国有1700万名青少年。和他们在大萧条时期饱经忧患

[1] 前面的描述引自乔伊·塞尔文(Joel Selvin),《里奇·纳尔逊:一代人的偶像》(*Ricky Nelson: Idol for a Generation*, Chicago: Contemporary, 1990),28、4、46、54—55、57、62—67、68页。米勒,《垃圾箱中的鲜花》,138—143页;《奥奇与哈莉特……他们从不离开家》(Ozzie and Harriet...They Never Leave Home),《看》(*Look*),1950年10月2日。

[2] 鲍勃·洛伦兹,《摇滚乐的新面貌》(The New Look in Rock and Roll),《钱柜》,1956年7月28日;大卫·理斯曼,《倾听流行乐》(Listening to Popular Music),收录于《记录:摇滚、流行以及书面写作》,12页;麦克唐纳,《一个阶层,一种文化,一个市场——I》,57—58页;弗里登伯格,《消失的青春期》,37页。

的父母不同,"婴儿潮"的一代从来没有经历过匮乏。成人觉得奢侈的东西,50年代的青少年却觉得是必需品:除了父母给他们买的东西,他们还花掉了100亿美元自己的钱,完全没有迟疑或内疚感。这些"自己的钱"里,2/3来自父母每周给的零用钱,其余是他们自己赚的钱。50年代末,有1/3以上的青少年男孩会在放学后做兼职,是1944年的两倍。在上几代人中,外出工作的孩子都要把工资交给父母。在相对富裕的战后时期,父母们就不会这样要求孩子们。青少年每周的可支配收入因年龄而异。13岁的男孩平均每周有4.16美元,16岁的男孩平均每周有8.26美元,18岁的男孩平均有16.65美元;女孩的收入比同龄男孩低两三美元左右。[1]

尤金·吉尔伯特(Eugene Gilbert)是专门研究青少年购买习惯的咨询机构"吉尔伯特与公司"的创始人,他指出,青少年收入有其独一无二的特殊性。除了吃午饭和购买学校用品,这笔钱完全"不受限制",青少年可以凭着一时兴起,用它来购买任何东西。同样重要的是,父母越来越不去约束或影响子女手中零用钱的去向。吉尔伯特强调,在50年代,"父母们几乎没有确定的品位,价值观也很混乱,乐于把决定交到儿女手里——吃什么主食也好,汽车的颜色也好,还有家具和衣服也好——儿女们和为数众多的同龄人一样,有着自己明确的喜好。同样,移民父母也要依靠子女作为品位的仲裁者和美国生活方式的诠释者"。吉尔伯特的说法有点夸张,但离真相也差不了多远。在房子、冰箱、咖啡桌之类全家都要用到的东西上,青少年的意见可能微不足道,虽说买车、买电视的时候

[1] 麦克唐纳,《一个阶层,一种文化,一个市场——I》,72—73页;比尔·戴维森(Bill Davidson),《1800万青少年不可能会错》(18,000,000 Teen-Agers Can't Be Wrong),《科利尔》(*Collier's*),1957年1月4日,13—25页;《巨大的青年市场:怎样了解它的想法》(The Big Youth Market: How to Learn What It Thinks),《邓恩评论与现代工业》(*Dun's Review and Modern Industry*),1953年12月,153—156页;路易斯·卡塞尔斯(Louis Cassels),《青少年市场即将到来的快速增长》(The Coming Boom in the Teenager Market),《管理评论》(*Management Review*),1957年8月,6—8页。

可能需要征求他们的意见，但是在那些特别针对青少年的商品和服务领域，的确是由年轻人说了算。57%的青少年用自己的钱买唱片和体育用品，40%的人用自己的钱买衬衫，36%的人用自己的钱买鞋子。美国80%的男孩和90%的女孩认为，父母带他们去什么商店是由他们自己决定的。他们对购买收音机、唱片、自来水笔、眼镜、牙膏、除臭剂、洗发水、珠宝、鞋子、外套和正装有"全部或主要发言权"。1/3以上的青少年认为自己的喜好决定了家庭的度假地点。[1]

尽管50年代的青少年和父母都接受物质主义的道德观，但消费却往往在拉大代沟。青少年迫使家庭一边吃"加热速食食品"，一边看电视。麦克唐纳抱怨："晚餐桌一度是家庭生活的圣坛，如今却变得那么荒凉，爸爸妈妈和孩子们用一次性的分隔托盘吃着干饲料一样的食物。"他们边看电视边狼吞虎咽，然后就匆匆回到各自的房间或者径直出门。当然，在这个离心离德的家庭中，父母也负有责任。中产阶级父母不太愿意、也没有能力控制子女，他们发现用钱打发孩子们来得更容易。《生活》杂志叹息道，就算父母们有"联合起义"，反抗子女的念头，"如今已经为时太晚。如今青少年消费太过重要，能给整个国家经济带来震荡"。事实上，父母更想要的是省心，而不是去反抗子女。50年代末期，一家电话公司的广告正反映出这种情绪："你家十几岁的小公主想拥有自己的隐私，快装一架公主分机吧——这样屋里其他的分机就清净了，你也会如

[1] 麦克唐纳，《一个阶层，一种文化，一个市场——I》，72—74页；尤金·吉尔伯特，《为什么如今的青少年看似如此不同》(Why Today's Teenagers Seem So Different)，《哈泼斯杂志》(*Harper's Magazine*)，1959年11月，76—79页；理查德·格曼（Richard Gehman），《90亿美元攥在热乎乎的小手里》(The Nine Billion Dollars in Hot Little Hands)，《大都市》(*Cosmopolitan*)，1957年11月，72—79页。

释重负！"[1]

对青少年更有影响的是同伴而不是父母们。在约会、穿着、电影和唱片等方面，青春期的孩子们更喜欢向同伴征求意见，而不是去问父母。尤金·吉尔伯特雇用青少年，在他们的同龄人中做调查统计。他还建议自己的客户——包括埃索汽油、伯顿牛奶、《17岁》杂志、玛氏糖果、范·赫森衬衫和希尔斯软饮料——都把产品的市场定位设计为针对高中里的学生领袖："他们认可的东西会比父母认可的东西重要得多。"希尔斯听了这个建议，发起了一个宣传活动，付费让受欢迎的高中女生在约会时点希尔斯牌根汁啤酒。R.J.雷诺斯烟草公司冠名赞助了艾伦·弗里德的CBS广播秀："（骆驼香烟）摇滚舞派对。"吉尔伯特的采访者们会问青少年这样一个问题："你觉得自己能够影响朋友们选择哪种汽油品牌吗？"[2]

在识别和利用独立的青少年市场方面，摇滚乐走在了前面。早在1953年，《钱柜》的编辑就发现，"这个国家的每个青少年都是潜在的唱片购买者。唱片购买人群就是从这个年龄起步的"。此外，青少年的热情非常有感染力："他组织歌迷俱乐部，他写粉丝信，他分发文字和图片……他成了宣传员，一个独立推销员。"3年后，《钱柜》又欢呼"一个全新的发展"，只针对青少年听众而设计的唱片"直接从摇滚乐中诞生了"。在50年代之前，只有针对小孩子的儿童唱片，所有的歌曲都是给"不到十岁的小孩"听的，如今"已

[1] 麦克唐纳，《一个阶层，一种文化，一个市场——Ⅰ》，76页；米勒与诺瓦克，《50年代》，119页；格蕾丝·赫钦格与弗莱德·M.赫钦格，《青少年暴政》，185页。在20世纪60年代，至少有一段时间里，成年人总结道："如果你不能打败他们，那就加入他们吧。"1961年《17岁》杂志总结道："17岁就是17岁……所有人不都是这样吗？"
[2] 多赫蒂，《青少年与青少年电影》，53页。

经完全变成满足青少年的需求"。[1]

摇滚乐公然藐视批判者,变得越来越受欢迎,与此同时,在娱乐业内,基于年龄的市场细分也变得越来越普遍,越来越稳定。广播节目主持人、点唱机摊位经营者、电视节目制作人,以及好莱坞电影公司都追逐这个风潮。1955年,第一本"青少年类型杂志"《喜欢与青春》(Dig and Teen)出现在杂志摊上。和《17岁》《资深学生》(Senior Scholastic)等前辈不同,这些新的出版物把青少年视为同伴。它们更关注如何让12岁到20岁这个年龄段的人群尽情享受,而不是督促他们尽快长大成人,这些杂志里的文章很多都是和恋爱以及摇滚乐有关的。[2]

商家们也瞄准了青少年市场,他们经常用摇滚乐来吸引青少年的兴趣,提高青少年对产品的忠诚度。也有些人对此持保留态度。《纽约时报》报道,设计广播购物纪念品和小赠品的公司曾经把从大卫·克洛克特(Davy Crockett)[3]到宇航员在内的一切热点人物用在自己的产品上,如今却不愿意和摇滚乐扯上关系,因为父母们不喜欢这种音乐。然而直接生产青少年产品的商家却毫不犹豫。可口可乐公司在广告中使用摇滚乐,还使用埃尔维斯最喜欢的颜色:粉色和黑色。专营谷类食品和宠物食品的罗森·普瑞纳公司也这么干了。它在一档由该公司赞助的电视节目里播放了一首广告歌:"喔呵呵呵,摇摇摇,滚滚滚,罗森快到碗里来。"通用电气公司在厨房用品展示会上播放摇滚乐吸引青少年。排队等待试用产品时,他

[1] 《美国有超过730万青少年唱片购买者》(Over 7,300,000 Disk Buyers in U.S.A),《钱柜》,1953年12月12日;《青少年市场!》(Teen-Age Market!),《钱柜》,1956年1月28日;《节奏布鲁斯漫谈》,《钱柜》,1956年3月3日;《青少年市场瞬间出现》(There's More to the Teenager Market than Meets the Eyes),《钱柜》,1956年12月1日;《青少年市场为繁荣新高峰指路》(Teenage Market Points Way to New Prosperity Heights),《钱柜》,1957年6月8日。
[2] 多赫蒂,《青少年与青少年电影》,54—61页。
[3] 大卫·克洛克特(1786—1836),美国政治家和战斗英雄。他曾当选代表田纳西州西部的众议员,因参与得克萨斯独立运动中的阿拉莫战役而战死。——译注

们可以跟着音乐起舞。好像所有人都卷进了这股风潮，巴尔的摩的里昂兄弟公司每个月为青少年摇滚俱乐部生产 4.7 万个徽章，阿瑟·穆雷舞蹈学校（Arthur Murray School of Dancing）的青少年学生报名率增长了 10%。[1]

自从摇滚乐引起青少年时尚界瞩目以来，化妆品与服装公司便开始推出一系列以摇滚歌星为标志的产品。尤金·吉尔伯特写道，摇滚歌手们还在不断进入新的领域。尽管商人们也常常利用那些小孩子们的东西做宣传，比如"胡迪嘟迪"、卡西迪牛仔和"叮咚学校"玩具之类的，但吉尔伯特指出，在摇滚乐之前，"没有任何重要的象征符号"可以被青少年接受。弗兰克·辛纳屈对少女的吸引力到达巅峰的那段时期，"围绕他进行的商业计划……微不足道，而且非常业余"。不过埃尔维斯·普莱斯利却"唤起一大批商家"，他们"让普莱斯利的名字变成所有针对青少年与 10 岁以下儿童的产品上最显眼的东西"。1957 年底，共有 78 种以埃尔维斯·普莱斯利冠名的产品，卖出了 5500 万美元。普莱斯利本人也帮着推销，在百货商店里做私人亮相。粉丝们买下鞋子、衬衫、女式衬衫、T 恤、卫衣、手镯、手绢、钱包、刻有"你忠诚的"字样的铅笔、软饮料、百慕大短裤、牛仔裤、灯笼裤、睡衣和枕头，只为上面花哨的普莱斯利画像。他们可能会跟同样崇拜埃尔维斯的人交笔友。他们可能会在 3 种与普莱斯利有关的口红当中犹豫不决，无法挑选——"伤心粉""灰狗橙""图蒂·弗卢蒂红"。[2]

《公告牌》的编辑警告人们当心"逃避现实的做法和一厢情愿

[1] 阿瑟·R. 哈默（Arthur R. Hammer），《孩子们也在摇动取款机》（Fad Also Rocks Cash Registers），《纽约时报》，1957 年 2 月 23 日；《通用电气用摇滚向青少年促销厨房家电》（General Electric Promotes Teenage R&R Coiokery），《钱柜》，1957 年 9 月 28 日。

[2] 德怀特·麦克唐纳，《一个阶层，一种文化，一个市场——II》，100 页；《他们的鬓角里有金子》（Thar's Gold in Them Side Burns），《公告牌》，1956 年 8 月 25 日；《口红与摇滚》（Lip Rouge to Rock 'n' Roll），《公告牌》，1956 年 9 月 29 日。

的想法",但很多成人仍然保持着抗拒心态,对青少年的购买力和他们对美国文化的影响力感到困惑。米奇·米勒是哥伦比亚唱片公司艺人与发展部总监,曾经演唱过《我看见妈妈吻了圣诞老人》(I Saw Mommy Kissing Santa Claus)和《骡子列车》(Mule Train),1958年,他在堪萨斯城的第一次DJ大会上抨击音乐工业刻意迎合"从8岁到14岁的心智",[1]这句话被广泛引用。米勒说,这个行业串通一气,几乎只关注摇滚乐,这样不仅失去了与成年人之间的联系,而且造成这样一种感觉,好像青少年创造了他们所消费的音乐。"孩子们不想觉得是歌星在给他们做音乐,"他愤怒地说,"他们不想要真正的职业音乐人。他们想让看不到面孔的同龄人来搞音乐,好让他们觉得这音乐是他们自己的。"

米勒坚持说,"用第五等的娱乐"来打发孩子们,这不是什么好买卖。他的话里表现出了对青少年的焦虑和仇恨。他说,摇滚乐里有一种"令人麻痹的单调"。摇滚乐表演者上台唱3分钟就应该被"赶下台",否则"天真的孩子们就会变得不安"。他们放弃了"父辈的尊严",不明白"眼前的成功其实只是昙花一现"。米勒坚持认为,摇滚乐对14岁以上的人来说根本没有任何娱乐价值。米勒对青少年市场的态度似乎是既认可、又厌恶、又否定。"我们确实需要年轻人",他告诉来开会的节目主持人们,但是,"这些嘴巴没毛的家伙"在这个国家的购买力中所占的比例是"百分之零"。

米奇·米勒的长篇大论是一种认知失调。虽然受到人口统计、经济和文化现实的冲击,他却更加坚持自己的固有观点,他的话都建立在修辞和不合逻辑的推论之上。他说摇滚乐只是"音乐中的婴儿食品",很快就会不再盛行;这种音乐能吸引到听众,表明"趋

[1] 两年前,米勒曾为他推销的歌曲中的"不雅"歌词辩护:"也许它是胡说八道,但一首流行歌要不了任何人的命,这歌词也不会让任何东西付出代价。如果脱离音乐,伟大歌剧的歌词听上去也很傻。"参见迪恩·詹宁斯(Dean Jennings),《流行乐的粗野天才》(The Shaggy Genius of Pop Music),《周六晚报》(Saturday Evening Post),1956年4月21日,42—43页。

同狂热所带来的对平庸的崇拜";唱片工业和其他行业觉得青少年是有利可图的市场,但成人期可比青春期长多了,生意人应该有"长远目光"。这种生意的战略是什么?米勒建议,为了让这个国家的年轻人做好准备,去欣赏真正的音乐,当前的摇滚乐市场和广播节目都应该被取消或漠视。

米勒是个受人尊敬的人物,他的履历表上有一大串金曲,人们带着礼貌和同情听完了他的讲话;他的观点被刊登在业界出版物和全国性媒体上。但是几乎没有人听从他的建议:忽略青少年,去追求"更广大,更健康的受众"。肯塔基州路易斯维尔市WKLO电台的帕特·考利(Pat Cowley)是米奇·米勒的长期拥趸,他说"我会一直支持他",但是他也认为"你不能和公众作对,不管你自我感觉有多么好!"洛杉矶KFWB台的查克·布洛尔(Chuck Blore)也这样想:"如果摇滚乐占了人们对音乐需求的50%到75%,那么50%到75%的音乐就应当是摇滚乐。当人们的音乐趣味发生变化,我们的音乐策略就应当反映这个变化。"考利、布洛尔和他们在娱乐业的同行们有理由固守青少年市场:婴儿潮保证了这个市场在未来十年间还将继续坚挺,或许还将一直持续下去。[1]

当然,从过去到现在,并没有所谓真正的"美国青少年"。13岁的初中生与19岁的大学生,或19岁已经工作的人之间没什么共同点可言。除了年龄段,种族、信仰、地域、民族、性别乃至社会阶层都会带来差异。有些15岁的孩子喜欢《17岁》杂志,有些人为《疯狂》(Mad)而疯狂。有人喜欢查克·贝里,有人喜欢帕

[1]《米奇·米勒在DJ大会上的讲话》(Mitch Miller Speech at DJ Convention),《钱柜》,1958年3月22日;《对米奇·米勒讲话的回应》(Answers to Mitch Miller Speech),《钱柜》,1958年3月22日;《米勒警告:"青少年购买者会长大"》("Teen Buyers Grow Up", Warns Miller),《公告牌》,1956年9月8日;麦克唐纳,《一个阶层,一种文化,一个市场——Ⅱ》,91、96—98页。为了"让青少年远离摇滚乐",有人发起了一场"让波尔卡和'商业米花舞'音乐成为下一波全国流行狂潮"的运动。大多数青少年则觉得它"够奇怪的"。参见多赫蒂,《青少年与青少年电影》,56—57页。

特·布恩,也有人喜欢巴赫、勃拉姆斯和布鲁贝克。尽管这个概念是人为的,德怀特·麦克唐纳指出,在50年代,"统计学家们把青少年当作一个单独的、同质的阶层",而且"目前的惯例也倾向于如此"。在50年代末,市场细分理论在应用经济学中盛行一时,一种关于青少年文化的舆论也形成了——青少年文化或许是"不可调和的各方之间的一种荒诞的矛盾",但它也被普遍视为"建筑在自身之上的城堡",有着自己的生存方式。[1]

但是,关于战后一代人在文化与社会方面的影响力仍然没有结论。大多数观察者注意到,青少年联合起来,只是为了达成彼此一致。"雇主们会喜欢这一代人。"1959年,加利福尼亚大学的校长克拉克·科尔(Clark Kerr)预言道。"他们容易掌控。不会出任何乱子。"一项盖洛普公司的调查表明美国有90%的青少年对自己的生活很满意。格蕾丝·赫钦格与弗莱德·M.赫钦格引用这项数据,认为某个青少年的话代表了这一代的普遍想法:"我想做个普通人,我什么都有了,我拥有安全感、衣服、爱、宠物、男朋友。我想要一台打字机,然后就得到了一台打字机。"赫钦格夫妇强调,青少年的反叛"更多是表象,而非本质,是关乎强度而非深度"。"困惑的年轻男孩满足于沙滩派对,至多突然发发脾气。"[2]

有些评论家感觉到青少年那种刚刚形成的、支离破碎的异化之感,乃至对权威的反抗或许在60年代找到了其他出口。1959年,大卫·理斯曼有了种"感觉",觉得"孩子们掌握了战略主动权"。埃德加·Z.弗里登伯格警告,成人们"尽管心怀恐惧和敌意,恐怕

[1] 麦克唐纳,《一个阶层,一种文化,一个市场——Ⅱ》,69页;格蕾丝·赫钦格与弗莱德·M.赫钦格,《青少年暴政》,16—17、32页。

[2] 兰顿·Y.琼斯,《远大前程》,86页;格蕾丝·赫钦格与弗莱德·M.赫钦格,《青少年暴政》,135、195、214页。尤金·吉尔伯特写过关于原子弹阴影之下的生活令保守主义和服从精神趋于增长的内容:"在同伴中丧失自我身份,在稳定的工作中寻找庇护,而不是追求个人成就,把物质财富置于抽象教条之上——对于一个不安全的世界来说,这可能是最为安全的浮木了。"《为什么如今的青少年看似如此不同》,《哈泼斯杂志》,1959年11月,79页。

还是得'对孩子们好一点'",而且"成人们要想维持统治地位,肯定不能再像以前那样通过强制和惩罚的办法,而是要通过引诱和操纵的方式"。然而,在美国的家庭与社会中,权力已经转移了。"权威真的已经丧失,"弗里登伯格说,"成年人的帝国岌岌可危,所有帝国都是如此。"[1]

就连赫钦格夫妇也觉得年轻人或许"建立了变革的新前哨"。在午餐柜台静坐示威、民权运动中的自由乘客、禁止核试验联盟及肯尼迪总统建立和平队这些事件之后,赫钦格夫妇觉得一些迹象"即将从青年人的小世界中'爆发而出'——即便会让他们的舒适受到损失"。两人写道,热衷政治与社会问题的年轻人没有沦为"个人动机与无节制的欲望的囚徒——尽管整个社会都已向自私自利屈服"。[2]

正如克拉克·科尔所预言的,60年代,大多数年轻人都相当安静。但也有很多人接受了赫钦格笔下的挑战,把个人生活与政治结合起来。这些年轻的行动分子们敏锐地意识到自己在"青春期社会"中的角色。这一切植根于50年代,当年轻人与现代经济的关系发生变化之际,以摇滚乐为先驱的大众文化引领着青少年把自己定位为独具个性的一代。

[1] 琼斯,《远大前程》,76页;弗里登伯格,《消失的青春期》,7—8页。
[2] 格蕾丝·赫钦格与弗莱德·M.赫钦格,《青少年暴政》,237、243页。

5 "滚过贝多芬,把这个消息告诉柴可夫斯基"
——摇滚乐与流行文化战争

"你知道我的体温在升高,点唱机快要爆炸了。"查克·贝里宣称,"我的心随节奏跳动/我的灵魂唱着布鲁斯歌谣/滚过贝多芬/把这个消息告诉柴可夫斯基。"当然,这个消息就是,摇滚乐已经成为"全国性娱乐",成为美国流行文化中的一股强大力量。"或许摇滚乐在政治和社会方面还不太可靠",1957年,《钱柜》扬言道,"但是整个音乐界在崛起,在向它脱帽致敬。"随着"二战"后技术的进步,密纹黑胶唱片、45转唱片和高保真技术的出现,以及廉价唱机的生产,令音乐行业可以为一个更大的市场服务。由于摇滚乐,消费者在这个时期已经出现了。50年代的青少年比成年人购买的唱片更多,而且购买数量也相当巨大。在50年代的后半段,唱片销售额几乎增长了3倍,从1954年的2.13亿美元增长到了1959年的6.13亿美元。[1]

摇滚乐也使广播业得到了复兴。在为全家提供娱乐方面,广播无法同电视竞争,于是它在节目中使用便宜的来源——摇滚乐唱

[1] 《节奏布鲁斯漫谈》,《钱柜》,1957年1月5日;史蒂夫·查波尔(Steve Chapple)与里比·加罗法洛,《摇滚乐就在这儿等着付钱:音乐工业的历史与政治》(*Rock 'n Roll Is Here to Pay: The History and Politics of the Music Industry*, Chicago: Nelson-Hall,1978),13—20页;苏珊·J. 道格拉斯,《听:广播与美国的想象》(*Listen In: Radio and the American Imagination*, New York: Times Books, 1999),227页。

片——取代广播肥皂剧中的现场乐手、喜剧演员和正剧演员。在放学后的时段和深夜时分,电台向青少年"专门播放"节目,而青少年们可以通过车载广播和便携收音机随时随地收听音乐。摇滚乐的节目主持人成了电台里的大人物,索要高薪,要求听众对自己保持忠诚,还成了音乐品位的仲裁人。[1]

和广播一样,电影业也开始利用摇滚乐来应对电视的挑战。在20世纪30到40年代,好莱坞有些英雄是青春期的样子——"死角小子"(Dead End Kids)、霍帕朗·卡西迪(Hopalong Cassidy)、"飞侠哥顿"(Flash Gordon)——但他们都是出现在由"字母组合"(Monogram)、"共和国"(Republic)和"环球"(Universal)等二流制片公司推出的B级片里。托马斯·多赫蒂认为,1956年以前,电影公司的高层并没有去利用青少年市场的潜力,甚至也没有意识到这个市场的价值。1956年的《昼夜摇滚》才让他们开始关注这个市场。父母们坐在沙发里盯着电视小屏幕中上演的都市郊区生活,青春期的子女们却跑进影院和汽车影院,去看比尔·哈利、"大盘子"和艾伦·弗里德,去听他们唱歌。电影票房完全由青少年贡献,这还是第一次,《昼夜摇滚》在全球获得240万美元收入,是其成本的8倍。到了1956年年底,电影界共推出了6部摇滚乐电影。好莱坞制片人继续寻找能吸引几代人的大片,但摇滚乐对这一行业有了持久深远的影响。1958年,一位观察者写道,对于那些同青少年有着密切联系的电影制作人、电影放映者和电影分销商们来说,"未来还会有巨大的回报"。[2]

不过,不是娱乐业内的所有人都能从摇滚乐掀起的革命之中获利。比如说,从现场演奏音乐到广播播放唱片的变革令美国乐手联

[1] 马修·A. 吉尔米埃尔(Matthew A. Killmeier),《音轨之间的声音:DJ、广播和流行音乐,1955—1960》(Voices Between the Tracks: Disc Jockes, Radio, and Popular Music, 1955—1960),《沟通研究期刊》(Journal of Communication Inquiry),2001年10月,353—374页。
[2] 多赫蒂,《青少年与青少年电影》,71—83页。

合会（American Federation of Musicians）的成员们受到巨大打击。美国乐手联合会禁止乐手在广播和电视中亮相，或者允许广播DJ在节目中不付报酬就使用他们的磁带或其他录音。联合会的主席詹姆斯·佩特里罗（James Petrillo）说，这种"罐头音乐"是低一等的音乐，是"商业的"音乐，只对DJ和广播电台有好处。[1]

摇滚乐令大唱片公司的市场份额一落千丈。从1946年到1952年，5张销量超过1.62亿美元的唱片全是由大公司制作的。但到了1957年年底，所谓的"独立唱片公司"统治了流行单曲榜单；2年后，独立公司制作的摇滚乐金曲要比大公司制作的金曲多2倍。大公司仍然垄断着唱片业，事实上制作费用并不昂贵，但公司高层发现摇滚乐已经成为巨大的威胁。后来埃尔维斯签了RCA公司，基恩·文森特（Gene Vincent）签了国会唱片公司，比尔·哈利和巴迪·霍利签了迪卡公司，"大波帕"（Big Bopper）签了水星唱片公司，尽管有这些例外，大公司们还是觉得摇滚乐只是一时的风潮，公司可以挺过去，然后再加以还击，最终取而代之。大公司"尝试了一切，除了音乐"，大西洋唱片公司的总裁阿麦特·厄特根说。大公司试着用卡利普索音乐、波尔卡音乐和新奇的歌曲来吸引青少年。他们改进单曲和专辑的市场宣传，想贴近更年轻的听众；他们把唱片压制完成到上市的时间缩短到10天；他们还更积极地向广播DJ推销兜售自己的唱片。然而独立唱片公司的那些流行单曲的成功一直延续到60年代，于是大公司开始收购这些唱片公司。[2]

一些人对摇滚乐的反感从何而来？看看艺术家和大唱片公司里管理艺人的行政人员（当时唱片公司的艺人发展部里还没有女人）的影响力，或许能让人明白几分。艺人发展部的行政人员都是业界

[1] 凯利·西格雷夫，《音乐工业内的贿赂：历史，1880—1991》(*Payola in the Music Industry: A History, 1880—1991*)，Jefferson, N.C: McFarland, 1994，83页。

[2] 查波尔与加罗法洛，《摇滚乐就在这儿等着付钱》，43—47页。

的资深人士，他们负责发掘有潜力的金曲，把它们分派给旗下个性和风格能与歌曲相适合的艺人。这些人一直都浸淫在走中庸路线的音乐里，所以觉得摇滚乐很愚蠢。"你不能指望一个喜欢《四月巴黎》（April in Paris）的人喜欢'我想要你的布基·伍基'或者'路易，路易'这种歌词。"厄特根解释。同样，摇滚乐手的出现，令这些艺人发展部的人变得没有存在的必要。《钱柜》的编辑写道："以前，要想录一张好唱片，你得组织一群技艺精湛的乐手，一个顶尖的编曲者，以及一个有经验的歌手，如今这一切都没必要了。一个唱片发行人可以带着歌曲作者走进一个小录音室，就让他唱自己写的歌，自己伴奏，或者让一个小乐队伴奏，然后就拿出一首歌……看上去很好卖——真的卖出去很多。"因为摇滚乐金曲来自一个"成熟的成年人非常不了解的领域"，艺人发展部的人们没法去发掘摇滚金曲或明星。无怪乎米奇·米勒这位艺人发展部工作者的典范要猛烈抨击摇滚乐了。[1]

美国乐手联合会的成员们以及大唱片公司的行政人员有充足的理由讨厌摇滚乐，于是支持美国作曲家、作者和出版者协会（以下简称ASCAP）向摇滚乐宣战。ASCAP是代表着百老汇、锡锅街与好莱坞利益的组织，势力非常大，它于1914年创立，为实现版权法与保障该组织成员的版税权益而斗争。在20年代到30年代，广播中播放录音音乐已经成了常规做法，该组织经常和广播电台为播放录音的费用而斗争。30年代末，它把广播电台使用歌曲的版权费用提高了1倍——从广播电台营业总额的5%提高到了10%。双方

[1] 查波尔与加罗法洛，《摇滚乐就在这儿等着付钱》，46、77—78页；《出版行业的本质在改变》（The Changing Nature of the Publishing Business），《钱柜》，1958年2月8日；《买下大师》（Buying Masters），《钱柜》，1958年3月8日。摇滚乐唱片并不像评论家们所说的那样容易录制，成本那样低。太阳唱片公司的马里昂·基思凯（Marion Keisker）回忆："每张唱片都要花费几小时的劳动，一遍遍地录，直到弄出那个小东西。"阿尔宾·J.扎克三世（Albin J. Zak III），《摇滚诗学：录制音轨，制作唱片》（The Poetics of Rock: Cutting Tracks, Making Records, Berkeley and Los Angeles: University of California Press, 2001），131页。

"滚过贝多芬，把这个消息告诉柴可夫斯基"

的关系在40年代末陷入了僵局，ASCAP不再把旗下的音乐授权给广播节目播出。广播电台的老板们担心此举令公司蒙受损失，于是组织了自己的注册组织：广播音乐协会（下简称BMI）。ASCAP把持着纽约的艺术家们和锡锅街的词曲作者们；BMI旗下则拥有绝大多数乐手、出版商和词作者，包括节奏布鲁斯和乡村与西部乐手。ASCAP有着一套复杂的收入分成公式，成名艺术家和著名歌曲会得到更多分成，BMI则采取平均分配模式。BMI还对现场演奏音乐和录音音乐给予同等待遇，对广播网和独立电台也一视同仁。从布鲁克林到贝弗利山，BMI在全国范围内录制演出，在广大范围内提高了对听众的影响力。《综艺》的编辑注意到，有了BMI对音乐的支持，广播工业"终于开始面对它一直恐惧的东西，并且发现ASCAP的音乐并不是不可或缺的"。10个月后，司法部威胁以反垄断法起诉ASCAP，ASCAP终于停止了这场争斗，在原先的条款上进行了让步，允许广播电台播放自己旗下的作品。BMI在40年代到50年代繁荣昌盛，因为几乎所有和摇滚乐有关的艺人都在它旗下。[1]

50年代中期，BMI允许自己旗下80%的音乐在广播中播放，但ASCAP拒绝改变。它试图占领美学与文化上的制高点，指责BMI与广播电台拥有者们和独立唱片公司的老板们串通一气，把摇滚乐强加给年轻的听众。它宣称，它与BMI的争斗是反对"低品质"音乐、种族音乐、鼓励性爱的音乐的斗争，是反对青少年犯罪的斗争，也是争夺娱乐业控制权的关键之争。在鼓动人们仇恨摇滚乐的同时，ASCAP的人也抛出了若干令人不安的问题，关乎美国经济、娱乐与

〔1〕 菲利普·H. 恩尼斯（Philip H. Ennis），《第七潮流：摇滚乐在美国流行音乐中的崛起》（*The Seventh Stream: The Emergence of Rock 'n Roll in American Popular Music*，Hanover, N.H.: University of Press of New England, 1992），108—109页；拉塞尔·桑耶克（Russell Sanjek），《美国流行文化与其商业：第一个四百年，第三卷，1900 至 1984》（*American Popular Music and Its Business: The First Four Hundred Years, Volume III, from 1900 to 1984*，New York: Oxford University Press, 1988），215—290 页；查波尔与加罗法洛，《摇滚乐就在这儿等着付钱》，64—65 页；马克·艾略特，《摇滚经济学》，22—26 页。

文化之间的关系。娱乐公司是否给美国人带来了他们想要的东西？抑或他们只是在刺激一种对低劣、廉价、颠覆性的流行文化的需求，与此同时还让消费者以为这是他们自己选择的？政府应该保护广大消费者，为他们增添更多选择吗？ASCAP把这些问题推向了公众视野。流行文化战争带来重要的文化冲击，令摇滚乐处在风口浪尖。这场战争也削弱了人们对消费者至高无上权力的信心，让人们开始怀疑大众传媒市场中存在操纵现象。[1]

1953年，33名ASCAP的成员对BMI和各大广播网发起诉讼，要求1.5亿美元的赔偿，其中包括艾伦·杰伊·勒纳（Alan Jay Lerner）、艾拉·格什温（Ira Gershwin）和维吉尔·汤姆森（Virgil Thomson）等音乐界的大人物。原告称，广播公司的所有者们可以影响其员工，特别是DJ们，去播放BMI的注册歌曲。ASCAP发起诉讼期间，它的领导人在美国参众两院发起游说活动，要求调查BMI违背反垄断法的情况，并游说议会通过法律，强迫广播公司的所有者放弃部分对BMI的所有权。在法庭和议会中，他们都用摇滚乐的流行做例子，称其对于美国公众而言显然非常危险。[2]

1957年夏，佛罗里达州参议员乔治·斯马瑟斯（George Smathers）提出一项法案："任何与音乐出版、制作或销售唱片有关的个人或组织不得被授予或拥有向广播或电视台授予版权许可的权利。"这项法案由ASCAP起草，最初获得了民主与共和两党的支持：民主党议员约翰·F.肯尼迪在《国会记录》（Congressional Record）中发表了反对BMI的社论；共和党参议员巴里·戈德华特（Barry Goldwater）称："自从BMI组建开始，这个国家的电波里就充斥着

[1] 艾略特，《摇滚经济学》，42页。

[2] 《音乐界意见领袖为即将到来的立法战斗做好准备》（Music Ops's Leaders Prepare for Forthcoming Legislative Battle），《钱柜》，1953年2月28日；保罗·阿克曼（Paul Ackerman），《锡锅街渐渐淡出流行音乐的广阔地平线》（Tin Pan Alley Days Fade on Pop Music Broader Horizons），《公告牌》，1955年10月5日；查波尔与加罗法洛，《摇滚乐就在这儿等着付钱》，64—66页。

糟糕的音乐。"1958年3月，在议会为这项法案举行的听证会上，不少音乐界的大人物登场了。[1]

第一位证人是百老汇的著名剧本/歌词作者奥斯卡·汉默斯坦二世（Oscar Hammerstein Ⅱ），他坚持说，公众对流行音乐的品位被BMI"刻意刺激"，这是他们和广播电台所有者们串通起来搞的阴谋。汉默斯坦断言，听众们喜欢的是科尔·波特（Cole Porter）、杰里米·科恩（Jerome Kern）、维克托·赫伯特（Victor Herbert）和乔治·格什温（George Gershwin）的音乐。他们的歌曲理当被置于"这个国家的永久播放目录之中"。相反，摇滚乐，比波普音乐和那些"俗气的吉他歌曲"只是因为广播电台没完没了地播放才成了金曲，它们"一拔掉插头就会死掉"。[2]

布朗大学音乐系的教授阿尔伦·库里奇（Arlan Coolidge）告诉这个立法委员会，尽管古典音乐的销量在上升，交响乐、歌剧以及合唱音乐都可以方便地在教育台中看到，但是，"在美国，健康音乐文化的发展被阻滞了"。库里奇说，最近一次他开车出行，汽车广播电台里节目"全面的平庸"令他感到震惊，"所有广告商都知道，经常重复一个创意，它就会渐渐渗入公众的下意识中去"。因为青少年所接触到的所有音乐几乎都来自广播和点唱机，他们的品位也因此降低了。年轻人自以为知道自己喜欢什么，也喜欢他们所知道的东西，但事实上，他们知道的只是"唱片节目主持人抛出来的东西……他们听了摇滚乐和那些廉价音乐，然后对他们来说，那些东西就是音乐"。

库里奇发现，强迫男孩和女孩们去接受更高的标准是不可能

［1］ 美国参议院州际贸易与对外贸易委员会通讯小组委员会听证会，85届议会，第二次会议，根据1934年通讯法修正案（华盛顿，1958；此后此项来源都称为"听证会"），Ⅰ；桑耶克，《美国流行文化与其商业》，423—424页。

［2］ "听证会"（Hearings，广播电台经营执照持有者与电视台职员的责任，众议院国内外贸易委员会小组委员会听证会，第86届议会，第二次会议，关于广播界贿赂与其他欺诈行为，华盛顿，1960；下以"听证会"代称），7页。

的，效果也不会好，但"不应当默许廉价的东西满天飞，反而去限制有价值的东西"。青少年"并不是生来就品位不佳"；他们会喜欢好的音乐，只要精选一些好音乐呈现给他们。因此，他敦促"采取立法或志愿的一切行动打破广播电台、电视台和印钞机对音乐的垄断，或者近似垄断的控制"。[1]

在议会出席做证，支持斯马瑟斯法案的人当中，万斯·帕卡德（Vance Parckard）堪称明星。他是一位记者兼社会评论家，1957年因畅销书《隐藏的说服者》（*The Hidden Persuaders*）成名，这本书是警告消费者，广告商旨在令广告对人们的潜意识发挥作用。帕卡德的证词进一步引申了《隐藏的说服者》的观点："我专门研究那些操纵他人的伎俩，它们每次冒头都会大获成功，这是因为，在我们的社会，职业劝说者，特别是麦迪逊大道上的那些人们，变得太有权力，太聪明，到了令人不快的地步。"帕卡德相信，美国人的若干项基本自由，也就是"我们的开国元勋所珍视的美国的重要原则"，包括个人尊严、不被同化的自由和选择的自由，如今都被贪婪的公司利益蚕食了。通过那些潜移默化的信息，"美国人正在变得标准化、同质化、精神恍惚、软弱无力"。

帕卡德说，这些忧虑令他开始研究流行文化，特别是音乐："我对音乐趣味方面的操纵尤其感兴趣，这早在听说作曲家和广播电台所有者们之间的争执之前就开始了。我对他们之间的争端不感兴趣，我甚至都不知道曲子是怎么写的。事实上，我本就唱歌跑调。"帕卡德利用50年代围绕着摇滚乐发生的各种种族、性与代际冲突来猛烈抨击BMI。

广播公司所有者们使用他们"权力结构中的特殊地位所带来的特权"，在广播里创造了一种对摇滚乐的需求，以便他们从中获利。帕卡德认为，他们所能获取的最廉价的音乐就是摇滚乐、山地音乐

[1] "听证会"，24—27页。

和拉丁美洲音乐。BMI所控制的音乐之中几乎全是这几种音乐，这绝非偶然。广播电台所有者们让"哀号的吉他手，能让人掏出刀子的音乐暴乱，关于整晚拥抱、挤挨和摇撼的歌词"充斥电波。摇滚乐的"灵感来自以前所谓的种族音乐，修改一下，就可以用来挑逗青少年的动物本能。它的主要特点就是无休无止的沉重节奏，以及粗犷野蛮的调子。歌词倾向于荒诞不经抑或淫荡下流，有时二者兼有。摇滚乐至多只能算是一种单调乏味的音乐，再加上一点歇斯底里"。为了制造一个低成本音乐市场，广播电台的阴谋者们"如果认为有必要，会把我们都驱赶到音乐的黑暗时代，只为达成他们的目标，我确信这一点。坦率地说，从眼下我的孩子们喜欢的电台里播放的音乐来判断，这些广播电台的人已经把我们拖得够远的了"。

这些广播电台的头头们没有能力"吸引可敬的作曲家"转投BMI，于是决定"在摇滚乐这个湖泊里竭泽而渔"。他们发现摇滚乐歌曲"创作起来极为简单"。帕卡德举了《佩吉·苏》（Peggy Sue）作为例子，它只有19行短短的歌词，其中这个女孩"佩吉·苏"的名字就重复了18遍。更有说服力的是《灰狗》的创作与演出历史。这首歌"用铅笔涂写在普通的纸上"，在录音前一刻才交给歌手。乐手们也没有什么排练的时间，即兴奏出节奏。帕卡德做出结论，摇滚乐是在RCA Victor公司与BMI"花4万美元买下一个苍白阴郁，名叫埃尔维斯·普莱斯利的年轻人的合同之后"才兴起的。他们"用一再重复又重复的廉价心理学治疗法"，把这种音乐敲进上百万易受影响的年轻人心里。很快，他们最大的一步棋就来了——埃尔维斯在黄金时段的电视节目中亮相，"没完没了地扭着胯……摇滚成了大众狂热，我们至今未能从中复原"。BMI和它的盟军们"在美国创造新的音乐潮流"，以此中饱私囊。通过"大肆宣传"，他们让摇滚乐显得好像是年轻的美国人喜欢听到的音乐。[1]

〔1〕 "听证会"，107—111、114—115、118—119、132—133、136—140页。

14位斯马瑟斯法案的支持者做过发言之后,BMI和它的盟友们发表了激烈的抗辩。《综艺》报道了BMI的精彩表演,"这是精心设计,用来抗衡ASCAP的证词——律师对律师,出版者对出版者,作曲家对作曲家,歌手对歌手"。在BMI找来的24位证人当中,包括小广播电台的运营者和代表电影业的发言人,还有参议院商业委员会所有成员的支持者。讽刺的是,用自由市场经济、消费者选择与反对审查制度来包装自己的并不是ASCAP的传统主义者,而是摇滚乐的辩护人们。BMI的证人们不认为摇滚乐是强加给公众的,也不认为这种音乐无法满足当代市场的流行标准而只是男人与女人的哀鸣。[1]

有些证人利用了万斯·帕卡德发言中无意的漏洞。帕卡德诋毁山地音乐,令那些知道南方人有多么喜爱山地音乐的政治家们警觉。毕竟,1954年,民主党人阿德莱·史蒂文森(Adlai Stevenson)还曾在表彰吉米·罗杰斯的典礼上发言;年轻的共和党众议员霍华德·贝克(Howard Baker)还曾经向田纳西州立法机构提议,召开为期一周的乡村与西部音乐庆典。毫不令人吃惊的是,田纳西州州长弗兰克·克莱门特(Fran Clement)给委员会发来电文,谴责帕卡德的发言是"对千百万田纳西同胞毫无理由的冒犯"。BMI公司派乡村音乐作家和出版商作为代表出席听证会时,克莱门特指出,正是这些人"令纳什维尔成为世界上最大的音乐之都之一"。参议员阿尔伯特·戈尔(Albert Gore)自己就是一个业余小提琴手,他说,乡村音乐表现了田纳西山地人民的"开拓者精神",乃至他们的希望与抱负:"我不愿意看到所有的乡村音乐都被打上智力上廉价的标签。"戈尔威胁,如果委员会通过这项法案,就要与表示支持的议员们大打出手。一位ASCAP的证人评价道,戈尔的抨击其实是意

[1] 桑耶克,《美国流行文化与其商业》,429页;《共产主义者,叛徒与音乐人》(Communists, Traitors, and Music Men),《钱柜》,1958年3月29日。

味着:"如果你攻击乡村乐,就等于攻击我们南方的女人。"[1]

玛伊·伯伦·阿克斯顿(Mae Boren Axton)继续攻击帕卡德。她是《伤心旅馆》的作者,定居于佛罗里达,那也是乔治·斯马瑟斯的家乡。她衣着体面,是两个孩子的母亲、学校教师,在教堂和社区都很活跃,丈夫是教师、教练兼体操老师。阿克斯顿让委员会的成员们"自己判断一下,像我这样一个为所谓'摇滚乐'作曲的人,是不是你们心目中的恶棍"。她怀疑帕卡德"是否有能力理解青少年为什么喜欢摇滚乐",听说她和其他那些与BMI或摇滚乐有关的人被指控为"故意且无情地导致了青少年犯罪,或对青少年犯罪现象有所贡献",这让她吓了一跳。她说,如果这种指控是真实的,"那我显然就是化身博士了"。[2]

BMI的董事会主席西德尼·凯伊(Sydney Kaye)坚持说,关于音乐产业的政府附加规定是无必要而且有害的。他对议员们说,ASCAP声称有一种限制这个行业的阴谋,但他们提出的证据"牛头不对马嘴,微不足道,容易受到曲解",因此,"不仅缺少个人层面的力量,也缺少证据的力量"。BMI如果有罪,也只是有"竞争罪"。事实上,凯伊说,ASCAP才是长久以来占据垄断地位的机构。ASCAP严格限制新成员加入,BMI却采取"门户开放政策"。牛仔歌手基恩·奥特里(Gene Autry)不是说要得到一张ASCAP会员卡比得到白宫邀请还难吗?BMI成立之前,大约有1100名词曲作者和137名唱片发行者从表演版税中分享权利。到1956年,已经有6000名词曲作者和3500名唱片发行者从中获益了。

凯伊指出,几乎所有广播电台都同时和ASCAP和BMI签有协议。广播电台向两家机构缴纳一定费用后,就可以随意播放两家机构旗下注册的音乐,想放多少次就放多少次。广播电台所有者不会

[1] 桑耶克,《美国流行文化与其商业》,427页。
[2] "听证会",547—553页。

为了赚钱或省钱而选择一家机构的音乐，把另一家机构的音乐排除在外。凯伊断然否认BMI和广播电台所有者们操纵音乐市场。BMI拥有的流行金曲确实比ASCAP手中的金曲多两倍，这一点很好解释——ASCAP拒绝对音乐市场的改变做出回应，也不愿意推出具有现代气质的艺人。凯伊注意到，几乎每一代人都在批评年轻听众的品位，不管这些年轻人听的是华尔兹、爵士、拉格泰姆还是探戈，1958年只是又一次重复而已。"你没法跟上公众的口味。"他总结道。所有广播电台都想取悦听众，广播电台的所有者们也不会去区别对待任何一种音乐，就算他们想这么干也不行："节目里播放的音乐是由上万名听众选择的"——通过民意测验、通过购买、通过给节目主持人打电话。从长远看来，好音乐会持续下去，一时的风尚则会迅速消退："我们所做的只是接受现实——我们并不想充当审查员。"〔1〕

从一开始，大多数议员显然就认同BMI所代表的自由市场原则。斯马瑟斯本来就出了名的懒，或许是觉得ASCAP根本没有发起足够的公众压力支持立法，听证会期间，他干脆只出席了两次。委员会的成员们也很悠闲，他们一边表达出厌恶摇滚乐的个人趣味，一边以不干预消费者选择的名义维持现状。〔2〕

俄克拉荷马州参议员A.S.(麦克)蒙罗尼告诉一位ASCAP的证人，拥有一个公共广播网络也好，推销一个产品也好，"在我们伟大的美国这种夸大宣传的体系里，就像火腿和鸡蛋一样是普通的事情"。和库里奇教授一样，蒙罗尼也觉得NBC电视台撤销高雅音乐节目《燧石之声》(*Voice of Firestone*)是非常可惜的事情。但他指出，电视台之所以做出这个决定，是因为该节目的收视率不足以在电视台占据一席之地。和"BMI的音乐对抗ASCAP的音乐"没有关

〔1〕 "听证会"，389—391、406—407、420—423、471页。
〔2〕 桑耶克，《美国流行文化与其商业》，430页。

系。也不像库里奇所指出的那样,是因为点唱机和广播电台的所有者们竭力支持摇滚乐。蒙罗尼相信,只要广告商们把收视率和收听率视为"登山宝训","广播电台和电视台的节目就不会播放最能够提升美国的音乐水平的东西,而是播放最有助于销售肥皂和除臭剂的东西"。[1]

罗德岛参议员约翰·帕斯托尔(John Pastore)在主持听证会期间禁止ASCAP出于自己的目的签下摇滚乐歌曲。他的角色有时好像一位辩护律师。他使得万斯·帕卡德坦白自己的研究其实是由词曲作者版权协会赞助的——这是ASCAP的一个附属机构。帕斯托尔同意,通过音乐"你可以触及人类美好的内部本质",但是和ASCAP的所有证人谈话之后,他认为,议会不应该,或许也不能够,通过为娱乐业立法去提升音乐的品质。帕斯托尔对奥斯卡·汉默斯坦二世说:"我不怎么喜欢摇滚乐,但是有很多人喜欢。告诉人们是该听《南太平洋》(South Pacific)[2]还是摇滚乐,我不认为这在议会的职权范围内。"议会能做的只是把淫秽的音乐清除出广播——而且关于这件事的立法已经在筹备过程中了。

帕斯托尔认为,摇滚乐的危险性并不是那么清晰,如果限制它,不让它成为消费者的一种选择,这是不公正的。"我不想显得无礼,"参议员对库里奇教授说,"但是如果孩子听了这种音乐就会跺脚,然后就会买下更多口香糖,那国会对此又能做些什么呢?……我们又能怎么办呢?"对于一个唱片公司的老板、一个广播电台的管理者、一个点唱机酒吧的运营人,国会不能"命令他去放什么音乐,正如我不能告诉一个人他的店里该卖什么咖啡"。

帕斯托尔并不认可BMI和广播电台培养了青少年对摇滚乐的爱好这种说法。他请库里奇"客观看待这个问题",并提出一系列问

[1] "听证会",29—30、35页。
[2] 奥斯卡·汉默斯坦二世作词,Richard Rodgers作曲的著名音乐剧。——译注

题反对他的观点："你觉得一个DJ播放摇滚乐,是因为他希望孩子们喜欢摇滚乐呢,还是因为他觉得孩子们想听摇滚乐呢?……为什么一个孩子想听摇滚乐而不是贝多芬?一个电台节目主持人又能怎么办呢?"这位议员认为,ASCAP的证人低估了美国人民的智慧:"我的意思是,人们并不是那么没有主见。"不管是青少年也好,抑或成人听众也好,他们都不会因为"有8个电台节目主持人都在放同一首歌"而丧失自己的判断力。帕斯托尔说,就算国会通过斯马瑟斯法案,"你也会随时随地都会听到摇滚乐的,只要广播节目主持人愿意播放,我们就不能制止他们"。[1]

按照计划,ASCAP有一天时间反驳BMI的证词,ASCAP要求把反驳期延长到3天,帕斯托尔拒绝了这个要求。歌曲创作者保护协会(Songwriters Protective Association)的总律师约翰·舒尔曼(John Schulman)宣读一份长达24页的抗辩时,帕斯托尔经常打断他,其中有一次还反对舒尔曼诋毁莱柏和斯托勒的《哎呀呀》。帕斯托尔说,他的女儿露易丝喜欢这首歌,很多年轻人也喜欢。法官萨缪尔·罗森曼(Samuel Rosenman)驳斥ASCAP对BMI的反驳时,帕斯托尔聚精会神地听着。"在我的经验中,"罗森曼宣布,"还从没见过这样大规模的指控,针对这么多的人,却建立在如此脆弱的证据之上。"

听证会结束后,帕斯托尔公布了他自己做的"广播音乐自由"测试结果。他给当地几个广播电台打电话,点播ASCAP旗下的歌曲《路易》,为他的女儿庆祝生日。尽管议员没有透露自己的身份,但所有DJ都答应了他的请求,看不出有针对ASCAP的阴谋。帕斯托尔相信,ASCAP提交的规则不啻为"把所有的汤姆、迪克和哈利扔进汤锅",会损害成千上万名歌手、乐手以及歌曲创作者的利益,乃至小的独立广播电台所有者们的利益,而且也无益于提升听众们所

[1] "听证会",10—11、26—27、75、121、152页。

能接触到的音乐的质量。[1]

斯莫瑟斯法案最终没有通过，但BMI与ASCAP的争斗还在继续。1959年，唱片公司对广播电台的"商业贿赂"（payola）事件曝光了，BMI、电台DJ与摇滚乐的反对者们顿时占了上风。事实上，当时这桩丑闻简直像是给了摇滚乐致命的一击。

"商业贿赂"这个词是1938年由《综艺》杂志造出来的，指的是唱片公司偷偷向交响乐队领队和广播节目主持人赠送小礼物、施以小恩小惠，乃至贿赂金钱，请他们演奏或播放自己公司的歌曲。50年代，有影响力的电台音乐主持人每个月都会收到几百张试听唱片。"商业贿赂"是吸引他们注意力的好办法。对于独立唱片公司来说，市场营销预算有限，行贿通常是推销节奏布鲁斯与摇滚唱片的唯一方法。"对电台DJ行贿达到了前所未有的高峰。"《公告牌》在50年代初写道。有些电台音乐主持人喜欢统一计价，每播放一张唱片收取50到100美元，也有些人和唱片公司谈判，按百分比收取销售分成。一次，一个分销商拒绝付款，因为这个电台DJ同时在和5个公司谈交易，他的唱片公司的唱片顿时从广播中消失了。一个专门帮公司摆平事情的人靠着给主持人塞钱解决了这个"风波"。[2]

商业贿赂已经是公开的秘密。业界内部人士只是针对它的范围和重要性有不同看法。当然，电台DJ否认他们收取贿赂，宣称只有在小地方的广播电台，那些工资过低的DJ才会收取这种报酬。他们说，商业贿赂可以毁掉一个电台DJ的职业生涯，因为DJ的受欢迎程度取决于是否能向大众提供他们喜欢的音乐。一个电台音乐编辑为《公告牌》撰稿，写道："DJ如要接受贿商业贿赂，就会有丧失这个领域的危险，会输给其他更加敏锐的DJ，因为他们能更快地感受

[1] 桑耶克，《美国流行文化与其商业》，430—431页。
[2] 《饥饿的DJ是不断增长的麻烦》(Hungry DJ's a Growing Headache)，《公告牌》，1950年12月23日；西格雷夫，《音乐工业内的贿赂》，80页。

到大众的音乐趣味,能感受到音乐风格的发展与重合。"因此,艾伦·弗里德坚持说他不会"为播放某张唱片收取一分钱。如果那样我就太傻了,如果那样,我就等于放弃了对节目的控制权"。[1]

有些电台DJ就没有这么乐观。纽约WNEW台的阿特·福特(Art Ford)支持成立监督委员会,由DJ和唱片分销商组成,用来"除掉害群之马"。比尔·兰道尔(Bill Randle)是克利夫兰WERE台很有影响力的DJ,他相信,商业贿赂可能涉及上千万美元的交易。他没有证据证明百余名最有影响力的DJ是否会联合行动,抑或受到唱片公司控制,但是"我们必须承认,在某种程度上……他们对歌曲、艺人等东西的反应似乎很一致"。兰道尔不愿批评同行,他也说,广播电台中的商业贿赂并不比其他行业存在的贿赂行为更加普遍,性质上也并不更危险。他总结说,只是一想起,只需要一份精心准备的贿赂,就可以把一首歌变成金曲,或者让一个歌手成为明星,就让人觉得非常"可笑"。[2]

不过,商业贿赂的确非常有帮助。这一点"在音乐界是不证自明的",保罗·阿克曼(Paul Ackerman)为《国家》(*The Nation*)写道,一首"坏歌"(比如说,在商业上没有潜力的歌)绝不可能变成金曲,不管它被播放多少次,但是一首"好歌"需要被大量播放,才能"发挥它的金曲潜质"。唱片的制作商与销售商以及电台DJ通常把商业贿赂视为一种方式,是把一首值得听众注意的歌曲推上神坛的必要而非充分条件。[3]

在50年代初期,音乐工业内的宣传人员警告唱片公司和广播电台,如果他们不廉洁行事,就会面临公众信任危机,还可能遭

[1] 吉尔米埃尔,《音轨之间的声音》,363页;西格雷夫,《音乐工业内的贿赂》,80页。贿赂最猖獗的时候,广播广告局的局长凯文·斯韦尼(Kevin Sweeney)估计,贿赂影响了不到1%的音乐播放。《FCC与FTC反对商业贿赂》(FCC & FTC Move Against Payola),《钱柜》,1959年12月12日。

[2] 西格雷夫,《音乐工业内的贿赂》,79—80、84、85—86页。

[3] 吉尔米埃尔,《音轨之间的声音》,364页。

到政府监管。《综艺》杂志是锡锅街关系密切的盟友，它认为，商业贿赂是节奏布鲁斯乐界与乡村乐界盛行的"弗兰肯斯坦"。对于"独立公司"来说，商业贿赂是一笔正常的运营支出，也迫使大公司和电台DJ达成协议，以便"倾销他们的商品"，1951年的《公告牌》可以看出一点蛛丝马迹。《钱柜》和节奏布鲁斯以及乡村与西部音乐关系密切，就连它也承认："有些电台DJ……可能接受任何东西，从一罐豆子到凯迪拉克。"《钱柜》坚持说大多数DJ都是诚实的，但也呼吁，不要再对商业贿赂一事进行模糊的猜测，而是要积极举证控告那些背叛公众信任的人。[1]

一些广播电台采取措施限制商业贿赂。1952年，WFMS台发给员工一本小册子，称商业贿赂为"怪兽"，并承诺解雇任何被卷入贿赂当中的播音员。电台还要求DJ不许提到唱片的品牌，也不许表露个人观点："听众不关心唱片是由国会、迪卡、哥伦比亚还是维克多公司发行的。他们感兴趣的是被选择的作品和艺术家。"[2]

为了限制商业贿赂、减少DJ的权力，很多广播电台都采取"40名金曲排行榜"的形式。这种形式是奥马哈KOWH台的托德·斯托尔兹（Todd Storz）首创的，之后新奥尔良的WTIX台也开始采用，它限令DJ除了播放《公告牌》排行榜的歌曲之外，只能播放少数几首新歌或是自己选择的歌曲。这种形式的节目不依赖主持人的鉴赏力，当然，也不需要他们有个性。"40名金曲排行榜"很快受到欢迎，因为很多听众都喜欢听到自己心爱的歌曲在广播电台里一放再放。节目中的曲目有限，都是主流流行单曲，偶尔被电台的自我介绍、新闻和广告打断，10年间，这种节目形式蔓延到了整个国家。[3]

[1] 西格雷夫，《音乐工业内的贿赂》，80、82、85页；《所有那些关于"弗兰肯斯坦"和DJ的废话都是什么?》（What's All This Nonsense About Frankensteins and Disc Jockeys），《钱柜》，1951年8月18日。

[2] 西格雷夫，《音乐工业内的贿赂》，84—85页。

[3] 查波尔与加罗法洛，《摇滚乐就在这儿等着付钱》，57—60页。

然而，限制商业贿赂的举措一直是半心半意的，而且没有太大用处。大唱片公司和独立唱片公司都把商业贿赂视为一种做生意必须付出的成本，而且并不是一笔可怕的巨额支出。他们也完全没有停止这种活动的意愿。此外，音乐工业内的很多人都把商业贿赂视为一种没有受害者的罪行，对消费者的选择几乎没有太大影响。他们认为，就算《新闻周刊》《时代》以及其他主流杂志再怎么大量刊登文章，谴责付费播放的事情，消费者照样还是会买下上百万张唱片。

于是，在50年代中期，关于商业贿赂的混战消停了一段时间。在斯马瑟斯听证会上，ASCAP的律师塞莫尔·拉泽尔（Seymour Lazar）认为商业贿赂部分是BMI以腐败的方式推销自己音乐的产物，但这一指控并未令他的陈词更有说服力。在议员帕斯托尔的质问之下，他承认，大唱片公司并不更偏爱BMI的音乐，至多只对ASCAP构成"潜在的危险"。唱片推销者鲍勃·斯特恩（Bob Stern）认为商业贿赂并没有那么普遍，要求出席听证会驳斥拉泽尔的陈词，帕斯托尔认为没有必要回复他，根本没让他出席。[1]

但是在1958年至1959年，一场机智问答秀的丑闻改变了一切。调查者披露，电视节目制作人杰克·巴里（Jack Barry）和丹·恩莱特（Dan Enright）同主办者露华浓公司合谋，"操纵"了一场名为"64000美元的提问与21点"的智力问答秀。他们把正确答案透露给受观众喜爱的答题者，还教他们何时停顿、何时沉思、何时面露痛苦、何时结结巴巴，并且用摸眉毛来做暗号。为了把参赛者赫伯特·斯坦佩尔（Herbert Stempel）塑造成一个挣扎的退伍士兵形象，巴里和恩莱特让这个来自纽约的大学生留一头海军陆战队的发型，穿上松松垮垮的双排扣外套和领子破损的衬衫，戴便宜手

[1] 米尔德莱德·霍尔（Mildred Hall），《关于BMI调查中的贿赂金曲问题：主席要求证据》（Payola Hit at BMI Inquiry; Chairman Calls for Proof），《公告牌》，1958年3月24日；西格雷夫，《音乐工业内的贿赂》，80页。

"滚过贝多芬，把这个消息告诉柴可夫斯基"

表，秒针嘀嗒作响，让人联想起孤独的岗哨上紧张的气氛。后来斯坦佩尔在节目中显得紧张兮兮，观众没法和他产生共鸣，两个制作人就逼着他输给一个"你会很乐意把女儿嫁给他"的年轻人——相貌英俊、彬彬有礼的查尔斯·范·道兰（Charles Van Doren），哥伦比亚大学的英语教师，显赫的美国知识分子。斯坦佩尔被淘汰了，感到非常愤怒，特别是他明明知道正确答案（1955年的奥斯卡金像奖最佳影片是《君子好逑》），却不得不给出错的答案，于是他把自己的经历透露给有关当局，骗局就此泄露了。范·道兰承认自己也"深深卷入了一场骗局"。巴里和恩莱特告诉调查者："欺骗并不一定是坏的……它每天都在发生。"有些观察者认为，这标志着美国的纯真时代已经告终。也有些人谴责公司资本主义导致人们见利忘义。艾森豪威尔总统宣布，这个问答秀的骗局对于美国人而言，是"一件可怕的事"。"我们变得软弱了吗？"约翰·斯坦贝克（John Steinbeck）在一封发表在《新共和》杂志上的公开信中发问："如果我希望摧毁一个国家，我就会让它拥有太多的东西，让它双膝跪倒，变得可悲、贪婪、病弱。"斯坦贝克认定，"美国社会各个层面都存在徇私舞弊现象"，他不知道这个社会是否还能继续存在下去。[1]

　　这场问答秀丑闻正好为BMI和摇滚乐的公开反对者（以及听众们）提供了他们所需要的机会。巴里和恩莱特手中拥有若干广播电台，因此这些人便可以把唱片业内的贿赂和问答秀行业内的舞弊联系起来。后来另一桩同样耸人听闻的事发生了。有人指证，1959年5月，在佛罗里达州迈阿密海滩的美洲大酒店举行的一次业内会议上，唱片公司花费了117664美元，款待那些电台DJ们。他们还从芝加哥招募妓女，到迈阿密为DJ们服务。听说这件丑闻之后，由阿肯色州众议员奥伦·哈里斯（Oren Harris）担任主席的众议员立法监督委员会特别小组委员会开始进行"美国历史上第一次针对整个

〔1〕 大卫·霍尔波斯塔姆，《50年代》，643—666页。

音乐产业的详尽调查"。与此同时,美国国税局加强了对几十位有影响力的电台DJ的纳税调查。根据《综艺》报道,正是ASCAP"把人们的关注从电视问答秀的舞弊案转移到DJ的受贿上来"。渴望着曝光的政客们或许需要一点刺激来生事,但ASCAP在议会的游说者们的确把这些政客的目光引到电台DJ、小唱片公司和摇滚乐上来了。艺人发展部的工作人员和大唱片公司却没有受影响,因为他们正是ASCAP所需要的用来恢复"高品质音乐"的人。[1]

一些观察家很清楚发生了什么。"广播界的愤世嫉俗者们在想,在报酬体系当中,电台DJ是否已经不再是小角色了",杰克·戈尔德在为《纽约时报》撰写的文章中写道。他解释说:"百老汇与好莱坞金曲的词曲作者们看到摇滚乐在这个国家的广播中兴盛一时,感到非常不快。"于是,电台DJ们就被这些人孤立起来。《公告牌》的编辑们也认为:"很多沮丧的音乐人跟不上流行的歌曲与录音潮流,他们觉得现在的局面是夺回统治地位的好机会。"[2]

然而,许多广播电台的所有者为了保住手中的营业执照,决心牺牲手下的DJ。还有些人利用这场丑闻算旧账、清理门户,或减少开支。第一批被清理的DJ中就有WJBK台的汤姆·克雷(Tom Clay),他的年薪是8000美元。随着他在青少年当中的影响与日俱增,唱片分销商也开始上门。"我从来没对任何人说,在我的节目里放唱片需要付费。"克雷说,"他们就是让我收下这笔钱。他们是错的,抑或他们只是好商人呢?"在18个月内,他收了5000至6000美元。从表面上看,WJBK台的主管于1959年8月知道了克雷接受贿赂,并警告了他,但是没有采取任何行动。但是一俟众议院

[1] 《小组委员会调查唱片业贿赂》(Subcommittee Hooks Set for Payola Probe),《公告牌》,1959年12月7日;查波尔与加罗法洛,《摇滚乐就在这儿等着付钱》,66页。
[2] 杰克·戈尔德,《电视:评估秘密交易的影响》(TV: Assessing Effects of Life Under the Table),《纽约时报》,1959年11月20日;《跛脚、停滞与盲目》(Lame, Halt, and Blind),《公告牌》,1959年11月30日。

宣布进行调查，克雷马上就被开除了。[1]

放血还在持续。众议院的小组委员会宣布，唱片广播业内的贿赂"无处不在"。费城WBIG台的乔伊·尼亚加拉（Joe Niagara）在和电台管理层会面后马上就辞职了。底特律的WXYZ台炒了米奇·肖尔（Mickey Shorr），据称他从当地的摇滚乐队"皇家音调"（Royal Tones）手中收了2000美元。斯坦·理查兹（Stan Richards）、比尔·马洛维（Bill Marlowe）和乔伊·史密斯（Joe Smith）是波士顿WILD台的当红DJ，他们也没能幸免。还有弗吉尼亚州诺福克的4名主持人，他们一再播放《帕哈拉卡卡》（Pahalacaka）这首歌，有时候一天播放320次，他们这样做其实是想证明听众不会接受一首坏歌，不管它在广播里得到什么样的待遇。[2]

随着丑闻不断增加，州立法者们也开始卷入法案。在若干个州的法案中，商业贿赂法使得唱片业内的贿赂构成犯罪，但很少有人用到这个法令。最激烈的行为发生在ASCAP的大本营纽约，公诉人弗兰克·S. 霍根（Frank S. Hogan）要求审查11个公司的财政记录，并传唤几名DJ。他的目标中就有辛辛那提的"独立品牌"国王唱片公司。国王唱片公司的总裁西德尼·内森答应全力配合，承认自己付钱给十几个电台DJ，大约是每月100美元，换取他们在广播中播放国王公司的作品，其中有几个主持人在纽约。他说，自己"好几个月以前"就已经停止支付这笔费用，此前一直是公开以支票形式支付的，因为国王唱片公司不觉得向DJ行贿是违法行为。"这是肮脏、腐败的混乱，"内森对公诉人们说，"过去5年里，它愈演愈烈，到了不付钱就没法让你的唱片被播放的地步。"

1960年，霍根起诉了5名电台DJ、两个广播电台唱片库管理者，以及一个广播节目编导，罪名是违反商业贿赂法的轻罪。公诉

〔1〕 西格雷夫，《音乐工业内的贿赂》，105页。
〔2〕 同上书，105—107页。

人称，被告在十年时期内一直收取贿赂，但是，因为他们在过去两年内从23家唱片生产者手中收取的贿赂达到了116850美元，因此才满足了被起诉的标准。在唱片工业内，"主犯"都是"独立"唱片公司，包括阿尔法分销公司（Alpha Distributing）、超级唱片销售（Superior Record Sales）、鲁莱特唱片（Roulette Records）和康斯纳特分销公司（Consnat Distributing）。引人注目的是，霍根并没有采取任何行动起诉这些公司，他说，在贿赂案中起诉一方，对另一方免责，换取他们做证，这是很常见的做法。他获得了几场起诉名人案件的胜利；大多数被起诉的电台DJ都遭到了解雇。[1]

联邦通信委员会和联邦贸易委员会也开始反对唱片业内的贿赂。联邦通信委员会会长罗伯特·E.李宣布，这种"卑鄙的交易"违反了付费赞助人的要求。联邦通信委员会要求所辖的5236个广播电台和电视台提交宣誓声明，要揪出那些在过去一年里曾经收取现金或礼物以换取歌曲播放权的员工。电台的执照持有人还要采取进一步措施，防止未来有可能发生的贿赂。电台所有者们不寒而栗地发现，联邦通信委员会暗示这些所有者们也要为旗下DJ们的行为负责，就算对DJ们的行为不知情也是一样。[2]

ASCAP的主席斯坦利·亚当斯（Stanley Adams）向通信委员会提交了一份长达20页的简报，声称唱片业内的贿赂行为"远比少数'个例'要严重"。亚当斯称，在1959年打入排行榜前50名的277首金曲之中，有146首都是付酬播放的。为了减少这种现象，ASCAP建议禁止广播电台收取用以播放特定音乐作品的报酬。ASCAP还再度重申它针对BMI的指责，建议联邦通信委员会规定广播电台所有者们放弃在"拥有表演权"的组织中的经济利益。1960

〔1〕 西格雷夫，《音乐工业内的贿赂》，105、107—108、150—153页。
〔2〕 同上书，107、117页；《FCC与FTC反对"贿赂"》（FCC & FTC Move Against "Payola"），《钱柜》，1959年12月12日。

"滚过贝多芬，把这个消息告诉柴可夫斯基"

年3月，联邦通信委员会裁定，许多广播电台都没有遵守1937年制定的通信法案第317条，它要求广播电台在播放节目时声明，所有的素材都是免费播放的。委员会指出，鉴于这一法规有其含糊性，可能导致执行不力，所以只是对广播电台提出警告，告诫他们，今后若再以"遵循行业惯例"为托词，也不能逃脱惩罚。

　　国家广播委员会公开指责联邦通信委员会的裁决。广播电台所有者们毫无选择余地：要么就在广播里发表自我谴责的宣言，要么就得把手上的唱片全都买下来。国家广播委员会承认行贿是不好的，但坚持认为电台收取免费唱片这个行为，"并没有摧毁电台选择播放何种音乐的客观性"。一个业界高管说这条规定"荒谬，就像规定《周六评论》或《纽约时报》文化增刊必须自己掏钱买书来做书评一样"。如果广播电台得自掏腰包买唱片，其后果会完全由独立电台和唱片公司来承担。只有少数广播电台可以有资本花一两万美元购买新唱片。很多小电台就会变得不愿冒险，只能跟着那些大唱片公司极力宣传的唱片走。国家广播委员会说，这个规定牺牲的是听众的利益，因为这样一来，音乐多样化就被削弱了。[1]

　　联邦贸易委员会派了40名员工去调查唱片业内的行贿事件。1960年8月，联邦贸易委员会指控106个唱片生产商与销售商存在欺骗行为，或从事旨在"抑制竞争，以对竞争者不公正的方式操纵行业"的行为。联邦贸易委员会主席厄尔·金特纳（Earl Kintner）估计，在美国的256家唱片销售商与481个唱片公司之中，有"超高百分比"的公司都在使用贿赂作为"常规商业手段"。最常见的行为就是付费给DJ，让他们一再播放自家公司的歌曲。大多数被指控者已经做好承认行贿行为的准备，但他们否认此举违法。"我们确实给了DJ钱。"某个唱片销售商的发言人在接受采访时说。"我们

[1] 西格雷夫，《音乐工业内的贿赂》，135、139—142页；桑耶克，《美国流行文化与其商业》，449—451页。

遇到了竞争。所有公司都卷进来了，不是这样就是那样。我们只是拼命想卖唱片，也就是得给那些著名DJ付点钱。"另一个销售商坚持说，没有人进行欺诈行为：没有人能保证每天重复播出的歌曲就一定能被大众接受，而且"没有客观标准来裁定哪张唱片一定比别的唱片好，这里不存在欺诈的问题"。

到最后，所有的被告都签署了同意令，声称他们没有犯罪，但承诺下不为例。1961年，金特纳相信，唱片业内的商业贿赂已经"基本被清除了"。联邦贸易委员会立法主管的副手约翰·T. 沃尔克（John T. Walker）也同意这一点。他表扬那些"大生产商们"为清理贿赂采取了行动，并且，如果其他唱片生产商"还在钻空子，我们会从他们的竞争者那里听说的"。联邦贸易委员会对DJ们没有管辖权，但委员会的调查者们相信，在26个州的56个城市里，至少有225个电台DJ或电台员工曾经接受过商业贿赂。联邦贸易委员会把这些人的资料都提交给了联邦通信委员会、国税局和众议院的小组委员会。[1]

联邦政府的这些机构齐心协力对付艾伦·弗里德。《钱柜》的编辑们写道，他"损失最惨重，或许是被刻意挑选出来，来承担这些所谓的'错误'，事实上，这对于许多人来说根本就是生意上的常事"。在摇滚乐形成初期，弗里德曾经是一面旗帜，为查克·贝里和杰里·李·刘易斯等许多有争议的演艺者呐喊助威。他傲慢、好斗，甚至在不喝酒的时候也是个疯狂、贪婪而危险的人。批评者们指出，有人指责他于1958年在波士顿大体育场挑动了一场暴乱，他告诉焦躁不安的青少年观众们，警察"不希望你们好好玩"。弗里德过去曾经是，现在也仍然是摇滚乐的"奠基人"，因此那些人才热衷于追捕他、控告他，而且满怀着恶意。关于商业贿赂的调查成了他的报应，成了那些人扳倒摇滚乐的机会，他们可以借故动摇

[1] 西格雷夫，《音乐工业内的贿赂》，116—117、123—124、134、153—154页。

它的基础，打倒它的重要支持者们。弗里德成了贿赂事件的第一个伤亡者，成了音乐界的教训。[1]

毫无疑问，弗里德也收钱放歌。查理·范·道兰在全国电视台上承认自己舞弊的当天，弗里德正忙着为向自己的节目提供唱片的四个销售商制定"新安排"。他会从这些人送来的新歌中选一首"本周之选"，一首"本周晚安曲"，一首"本周亮点"。为了掩饰自己的行径，他要求他们将来都用现金付款。但弗里德已经留下了书面证据。贿赂丑闻爆发时，ABC台的管理者给所有DJ发了一份调查问卷，是关于从播放音乐中获得的收入，以及在"任何音乐出版、录音或商业机构中"所持有的股份的。1958年弗里德和ABC签合同时，曾告诉上级，自己在音乐界内持有股权。一年后，他们又开始装傻，一再问弗里德："你要签吗？所有人都签了。"弗里德拒绝了。但迪克·克拉克签署了这份拒绝收贿的宣誓书，弗里德只得保证自己也会签。

为了打破僵局，弗里德写了一封信给ABC，说这份拒绝收贿的宣誓书是"不恰当，无必要的"。尽管弗里德"一次又一次"对各种音乐机构投资，而且这些投资"都有公开记录，都是众所周知的"，但他也热心地保护自己广播节目的质量与诚实性。弗里德的固执最终决定了他在广播界的命运。ABC的高管告诉弗里德的律师，不管他签不签，"他被炒了"。1959年11月22日，WABC广播电台的主管本·霍伯曼（Ben Hoberman）也开除了弗里德。他声称这个决定与商业贿赂无关，并拒绝进一步评价，只是说这是电台的"合同权利"。

翌日，弗里德得知WNEW电视台也打算让他走人。"我们想做得体面点"，台长本奈特·科恩（Bennett Korn）对他说。科恩告诉

[1] 关于弗里德在这场"动乱"中扮演的角色，参见约翰·A. 杰克逊的《节拍大狂热》，190—206页。

记者们,台里"一致同意"终止同弗里德的合同,并说这与商业贿赂事件无关。"我们并没有怀疑他做任何错事。"这次分手"早在酝酿之中",是由于台里和弗里德就"节拍大狂热"节目中付给嘉宾的报酬产生了分歧,而WNEW台希望"掌控我们自己的节目"。11月27日,弗里德在节目中播放了小安东尼(Little Anthony)与"帝国"乐队(Imperials)演唱的《闪亮的可可波》(Shimmy Shimmy Ko Ko Bop)。歌曲中间,他插播消息,宣布自己辞去"节拍大狂热"的主持人职务。他哭泣着说自己没做错什么,但补充说:"商业贿赂可能令人讨厌,但它就是这么存在着,我也不是第一个收贿赂的人……我知道,如果我离开广播街,很多ASCAP的出版商都会很高兴。"在当晚的新闻发布会上,这位严阵以待的DJ承认自己在播放唱片的同时,还收取唱片公司的礼物,唱片公司和销售商也会因为他提供"咨询服务"而付给他钱。他说这些行为都是"美国商业的核心"。

这位失业的DJ成了纽约公诉人、联邦调查局、国内税务局、纽约州首席检察官和众议院立法监督特别委员会的靶子,前妻回忆他当时精神紧张到"根本没法坐下来"的地步。"他一生中第一次感到极度惊慌……他不知道该向谁求助。"弗里德的情绪在绝望与酗酒带来的勇气之间转换。他接受了一个不高明的忠告,接受《纽约邮报》的专栏作家厄尔·威尔逊(Earl Wilson)采访,结果做出了更有破坏性的坦白陈词。威尔逊问他是否会接受唱片公司赠送的凯迪拉克轿车。弗里德说:"那要看车子是什么颜色。"他说不会接受车子作为放唱片的报酬,但是,如果他"改变了某人的生活,随便放了一张唱片就拯救了一个公司",这样的话,"白痴"才会拒绝收下礼物。弗里德还暗示,自己打算供出几个名人,包括迪克·克拉克:"他在300个台做节目。我才在一个台做节目……如果要拿我当替罪羊,他也应该有份儿才对。"

所有了解他的人都知道,弗里德已经被打垮了。他的名字依

然家喻户晓,接下来的两年里还勉强找了几份工作,比如洛杉矶的KDAY电台和迈阿密的WQAM电台。但每份工作都是干不了多久就被炒掉。"他做节目的时候经常情绪化又浅薄。"记者鲍勃·洛伦兹评价,"随着财务状况急转直下,弗里德日益成为这样的人。"1964年,一个联邦大陪审团判决弗里德在1957年到1959年偷逃个人所得税。罪名还包括未能申报"为推广唱片"而收取的商业贿赂所得收入。

破产、消沉,经常酗酒的弗里德搬到加利福尼亚棕榈泉居住。在人生的最后几天里,他独自一人,给音乐界的同事们打电话借钱,偿还房租和买东西的账单。1965年1月20日,艾伦·弗里德死于肾衰竭引发的尿毒症。[1]

艾伦·弗里德可谓贿赂事件中的第一个阵亡者,而迪克·克拉克则完美演绎了保持个人形象的政治。他与ABC电视网保持着密切的联系(他是"音乐舞台"的主持人和制片人),和几个大唱片公司的关系也不浅,因此非常有价值,是不可损失的商品。弗里德还有些性情无常,但克拉克就柔顺多了。弗里德和非裔美国乐手们关系密切,他喜欢那些奇怪的摇滚乐,克拉克则乐于向青少年听众提供更加主流的音乐。克拉克是个打造音乐工业帝国的生意人,他把自己定位为音乐出版公司与销售公司沉默的伙伴。其他电台DJ们无非收取几分几厘的小贿赂,克拉克手中却握有数十万美元的股资。迪克·克拉克是音乐体制的一部分,也被这个体制保护着。

商业贿赂丑闻爆发时,ABC台的首席执行官莱昂纳德·戈登森(Leonard Goldenson)叫克拉克来自己的办公室。克拉克断然否认自己曾经收取贿赂,但他告诉戈登森,自己在音乐出版、制作和发行等环节都拥有股权,他的话一开始带着一点挑衅:"我是赚了点钱,我要投资在什么地方?我对热狗行业可不怎么了解……我为什么不

[1] 上述段落参见约翰·A. 杰克逊,《节拍大狂热》,243—327页。

能在音乐产业里投资？"戈登森不为所动，给了这位电视红人一个"枪指着脑袋"般的最后通牒：把他手上所有和音乐有关的股权都卖掉，要不就离开ABC台。克拉克选择了卖掉股权。

一旦克拉克下定决心，戈登森就开始帮助他逃脱当局的调查。和艾伦·弗里德等其他ABC的雇员不一样，克拉克准备了一份自己的拒收贿赂宣誓书。这份声明给"贿赂"下了非常狭窄的定义，仅限于DJ和另一个人之间确立的播放某张特定唱片的协议。克拉克在"美国音乐舞台"中的助手托尼·玛玛莱拉（Mammarella）曾经从7个公司收钱，作为向这些公司提供"关于销售环节严重缺陷的建议"的报酬。克拉克和戈登森知道这件事后，在宣誓书中加了一段，和玛玛莱拉划清界限："昨天上午，我的一个节目助理向我透露了一些事情，他原本一直瞒着我。我之前从未听说或怀疑过这些事。我接受了他的辞职。"

1959年11月18日，也就是弗里德被炒之前的几天，ABC台发表声明，认为克拉克在贿赂一事中完全清白，并表达了对他的彻底信任。检查了所有"可获取的证据"之后，电视台的管理层相信"他并未索取或接受任何来自个人的报酬、金钱或其他东西以换取演艺者在他节目中的出场机会，或者在他的节目中播放唱片的机会"。这份声明还补充说，为了遵守广播电视业内的新政策，克拉克自愿放弃自己在音乐界的所有股权。克拉克宣读了这份声明，表示"感谢我的上司们一直支持我"。他一边说，乐手们一边演奏起他的主题曲《音乐舞台布基》，观众席上的青少年们开始鼓掌。

事实上，ABC台并没有去调查克拉克到底是有罪还是无辜，也没调查他在音乐行业内拥有的股权。他们彻底相信了他的话。ABC台声明相信克拉克无辜之后，过了一个月，《纽约邮报》报道，克拉克"几乎在音乐工业内的每一个环节上都拥有股权"。有人问ABC台的副总裁迈克尔·福斯特（Michael Foster），克拉克到底有没有完全售出自己在音乐界的股权，福斯特说："我要是知道就

好了……我觉得（电视台里）没人知道。"尽管有这样的不确定性——而且联邦贸易委员会正在指控杰米唱片公司的贿赂行为（克拉克在这家公司拥有实质性股权）——但是，1960年1月，ABC台还是晋升了克拉克。电视台的大人物们注意到，"美国音乐舞台"的收视率居高不下，节目的赞助人也很稳定。他们知道，克拉克主持的电视节目为电视台带来了500万美元的广告收入，几乎是整个电视台总收入的5%。

几个月后，克拉克又逃过一劫。在费城，公诉人维克多·布兰克以收受贿赂罪名传讯了39名DJ和唱片公司的工作人员，其中就有克拉克投资的"碎片"销售公司和杰米唱片公司。不知是否出于刻意设计，克拉克并没有在两家公司内担任职务，于是逃脱了布兰克的调查。此外，布兰克在调查本地广播电台时还豁免了WFIL台——这正是克拉克的电台——因为联邦通信委员会和联邦贸易委员会都认可了它的清白。布兰克当众宣布，克拉克"并未卷入"自己的调查，还请克拉克组成一个委员会，帮助电台DJ不要卷入商业贿赂丑闻。

6月，ABC台发布了一份克拉克的媒体小传，庆祝他如此快速地"晋升到娱乐业的顶峰"，还有他为电视台做的6档每周一次的节目、他的粉丝来信以及他所拥有的4000万名观众。没有人提到贿赂这回事。9月，沃尔特·安尼伯格（Walter Annenberg）的《电视指南》杂志（安尼伯格的"三角"出版公司拥有"美国音乐舞台"的版权）刊登了关于克拉克的封面故事——《如果成功是一种罪》。克拉克在报道中说自己"完全不涉及"商业贿赂丑闻，"我是清白的，我只想说这么多"。[1]

克拉克从未遭到过控告，也未被卷入任何与商业贿赂有关的罪案。1960年春，他向众议院立法监督特别小组委员会做了一份精心

[1] 上述段落参见约翰·A.杰克逊，《美国音乐舞台》，156—196页；西格雷夫，《音乐工业内的贿赂》，110、154—155页。

修饰、异常镇定的证词，他"巧妙地躲过了"所有调查者抛下的诱饵。但是小组委员会的成员们并不能宣布他在娱乐业内没有合谋欺骗的行为。几个议员和媒体一样，认为他有"克拉克特别的收贿方式"。他们以摇滚乐为主要例证，认定有几个公司的大人物"非法操纵"这种音乐，让它打入了美国市场。[1]

安东尼·玛玛莱拉在面对小组委员会做证时，经常说"我不记得了"，同时拒绝指证自己的前任上司克拉克曾经做过任何错事。另一个证人却毫不迟疑地指证了克拉克。艾伦·弗里德痛恨ABC把自己当作"代罪羔羊"，他告诉小组委员会说，在收贿这方面，自己和克拉克相比，简直就像个"胆小的赌徒"。弗里德指出，克拉克在自己的声明中把"贿赂"限制在一个狭义的定义之中，所以才可以声称自己没做过付费播放的行为，而在现实生活中，"商业贿赂"是大家点头眨眼、心照不宣的行为，唱片公司在未来付钱是意料之中的事，或许唱片播出不久后就会兑现。如果按照克拉克的声明中对贿赂所下的定义，弗里德自己也是"像新雪一样清白"。[2]

对克拉克更加不利的是哈利·芬弗（Harry Finfer）的证词，他是费城杰米唱片公司与环球唱片销售公司的副总裁，多年来都在"美国音乐舞台"推广自家公司的歌曲。芬弗告诉委员会，他曾邀请玛玛莱拉听公司出品的唱片并给出建议，之后给了他500美元，作为庆祝他喜得贵子的贺仪。1957年6月，因为克拉克"对唱片的专业知识"，芬弗和他在杰米公司的合作伙伴们允许他买下公司的25%股权——以125美元的价格买下了125股。克拉克在节目中播出了德瓦纳·艾迪（Duane Eddy）的《舞动与律动》（Moving and Grooving），并邀请这位吉他手在节目中亮相。此举拯救了杰米公司。后来他还带着艾迪"在各种场合亮相"。从1959年7月开始

[1]《没有人吹哨子》（Nobody Blew the Whistle），《新闻周刊》，1960年5月9日。
[2] 杰克逊，《节拍大狂热》，278—285页。

（但是可以追溯到1958年5月），克拉克每周从杰米公司领取200美元的薪水，为的是"就唱片销售方面，向杰米公司提供有益的建议与经验"。1959年11月，当ABC台要求克拉克卖出在音乐行业内持有的股份时，杰米公司的另外3位主要股东以15000美元买下了他所持有的股份。[1]

芬弗小心翼翼地避免承认存在实质性的行贿播放行为，但其他几个证人指出，他们曾把歌曲的版权签给了克拉克，或者某个和他有关的公司。最后证明克拉克拥有162首歌的版权，其中145首是他不花钱免费得到的。比如，"真正离去"音乐公司（Real Gone Music）与"N"音乐公司的大股东乔治·戈德纳（George Goldner）就送了他四首歌的版权。他把《这有魔力吗》（Gould This Be Magic）、《太多》（So Much）、《我每晚祈祷》（Every Night I Pray）和《在爱人身边》（Beside My Love）拱手送给了克拉克的"锡-拉克"公司和"一月"公司。戈德纳称这样做是"希望他能放我的唱片……这是我精打细算之后的行为"。戈德纳坚持说，他和克拉克之间没有达成共识，甚至没有和克拉克交谈过。"你确实感觉会有魔力般的作用"，那么他们的唱片被播出了吗？加利福尼亚州的众议员约翰·摩斯（John Moss）问道。"我希望是这样，是的，先生"，戈德纳答道。[2]

"加冕礼"音乐公司（Coronation Music）的主要负责人乔治·帕克斯顿（George Paxton）和马文·凯恩（Marvin Cane）给小组委员会讲了一个非常相似的故事。和克拉克的助理薇拉·霍德斯（Vera Hodes）谈过之后，凯恩便把歌曲《16支蜡烛》的一半版权让给了"一月"公司。因为双方没有"契约"来约束克拉克一定会播放这首

[1] 广播电台经营执照持有者与电视台职员的责任，众议院国内外贸易委员会小组委员会听证会，第86届议会，第二次会议，关于广播界贿赂与其他欺诈行为（华盛顿，1960；下以"听证会"代称），1025—1054页。

[2] 同上，1095—1112页。

歌,帕克斯顿和凯恩"与其说是相信,不如说是期待"这首未能上榜的歌曲最终会在"美国音乐舞台"播出。他们没有失望,自从版权被让给"一月"公司,之后的3个月内,克拉克一共在节目中播放了27次《16支蜡烛》。到1960年初,这首歌共售出了468235张。[1]

词曲作者与音乐出版人伯纳德·洛夫(Bernard Lowe)深深感谢克拉克帮他推广他的歌曲《蝴蝶》(Butterfly),他本想把这首歌25%的出版权利让给克拉克。洛夫说,克拉克拒绝了,但是同意收下一张7000美元的支票,收款人写的是克拉克的岳母玛格丽特·马勒里(Margaret Mallery)。兑现支票时,马勒里夫人在支票背面写着"偿还贷款"。洛夫承认,后来他把《回到学校》(Back to School)这首歌50%的表演权让给了克拉克。"他是这个行业里的好伙伴吗?"密歇根州众议员约翰·本奈特(John Bennett)问道,为了让克拉克在节目中播放唱片,"是否值得付给他比付给其他电台DJ更多的钱?""我会说是这样。"洛夫答道,之后又否定了自己。"在经济方面,这算不上什么。"洛夫说,他让克拉克加入自己的公司,"只因为我们非常友好"。[2]

为了回击指控,克拉克雇用了纽约的数据处理公司康普泰克。公司副总裁伯纳德·戈德斯坦(Bernard Goldstein)向小组委员会提交了公司对于1957年8月5日到1959年11月30日"美国音乐舞台"所播放的唱片的调查结果。他使用复杂的公式,在歌曲的流行程度与"它有权利被播放的次数"之间建立起了联系,最后得出结论,平均而言,克拉克在节目中播放那些与自己有直接或间接利益关系的公司推出的歌曲,并不比播放排行榜上位置相似的其他歌曲次数更多。[3]

[1] "听证会",830—895页。
[2] 同上,1113—1145页。
[3] 同上,945—996页。

克拉克后来承认，他希望康普泰克公司的研究能够把注意力转向"我能找到的更大目标——某些能把人们的视线从我身上转移开来的东西"。但他并没能成功把水搅浑。小组委员会的成员们毫不吃力地就在戈德斯坦"300磅的信息"中找出了漏洞。这项研究的前提是，假定一张唱片在排行榜上位居头名，则只需比排名第50的歌曲多播放一倍的次数。此外，为了增加"美国音乐舞台"播放与克拉克没有利益关系的公司的歌曲所占的百分比，戈德斯坦把节目每一次都播放的片头曲《音乐舞台布基》也列入了统计数字。小组委员会找来3个统计学家，他们都认定，在这个问题上，康普泰克公司的研究没有提供实质性证据。其中的约瑟夫·特里昂（Jeseph Tryon）是佐治亚城的经济学与统计学教授，他说克拉克"显然，并且有系统地倾向于播放那些与他有利益关系的公司的歌曲。首先是他经常播放这些歌曲，他播放它们的时间更长，他在这些歌发行早期就开始播放它们，因此与它们的流行程度密切相关。而且他还格外倾向于播放那些与他有重要利益关系的公司的歌曲——他播放这些公司的歌曲次数最多"。[1]

还有一项调查是关于克拉克在节目中播放的那些并未流行开来，但却来自与他有利益关系的公司的歌曲，这项调查在关于贿赂的听证会休会之后很久才完成，证实克拉克的确为自己牟取了私利。根据约翰·A.杰克逊的说法，"美国音乐舞台"所播放的歌曲中，有53%都出自克拉克自己的3个公司，"对于任何唱片公司来说，这个百分比都太高了"。凯恩、芬弗、戈德纳、洛夫与帕克斯顿，以及业界的所有人都知道，"美国音乐舞台"的主持人兼制作人克拉克处于独一无二的位置，可以给唱片带来"曝光率"——在音乐奏响的同时也帮了自己和朋友们一把。

在面对小组委员会做证时，克拉克陷入了自证其罪与不合作

[1] "听证会"，997—1025页，杰克逊，《美国音乐舞台》，182页。

的困局，可谓进退两难。他更想免除自己的责任，而不是为音乐行业辩护。克拉克坚持说，自己从未收取商业贿赂，在这里，他再一次重申了他给"商业贿赂"下的狭窄定义："在广播或电视节目中播放某张唱片，或让某个艺人来表演，换取现金或其他报酬。"他承认，自己"喜爱并尊敬"托尼·玛玛莱拉，"看上去不可能不知道"玛玛莱拉从唱片公司收取报酬，但他"直截了当地"否认自己知道玛玛莱拉在与"美国音乐舞台"合作期间从事任何不恰当、不道德或不合法的行为。此外，克拉克说自己从音乐界认识的人那里只收取过少数几件超过普通价格的礼物，分别是一条皮草披肩、一条项链以及一个戒指，它们分别来自"时代"（Era）公司与"多尔"（Dore）公司的卢·贝德尔（Lou Bedell）。克拉克夫妇不愿接受这些礼物，但是不知如何拒绝才好。克拉克强调说，这些礼物并不从属于任何协议或共识，贝德尔并没有要求他对自己旗下的唱片或艺人给予任何特殊对待。

克拉克向委员会提供的数据中包括与他有关系的33个音乐公司。他坚持说，在他"与ABC台的管理层探讨我作为表演者的职务与我在唱片界利益之间的矛盾之前，从来没想过这个问题"。克拉克"毫不怀疑"有些属于他的公司的歌曲版权"至少有一部分是因为"他是电视网的演艺人员，但他"从未要求得到这些歌曲，也没有承诺过任何东西"。有些他特别喜欢的歌曲可能碰巧和他有经济利益关系，他说，他自己"并没注意到"，但是，他从未有意识地这样去做。

这位电视节目主持人兼生意人声称，有一段时间，他不知道自己的公司使用贿赂作为商业推广手段。他告诉小组委员会，他不喜欢会计，也不会仔细读财务报表。"我人生中唯一没考过的一科就是数学。"当他意识到"整个过程中，有些时候"，他的公司用付费来换取播放音乐，他也并没觉得这件事"非常重要"。克拉克觉得"向某个音乐公司的管理者提供生意方面的建议就和向登月太空员

提建议差不多，因为那是他自己的责任，况且这在业界也不是什么特殊的行为"。鉴于他没有介入，没有阻止自己旗下的公司向广播电台付费，那么他在贿赂一事上是否有罪呢？对于这个问题，克拉克反击道："如果你拥有RCA维克托公司、水星公司、迪卡公司或联合公司的股权，在贿赂这件事上，你就和我一样有罪。"

克拉克相信，"如果我犯了什么罪，那就是我在很短的时间里，凭着很少一点投资赚了很多钱"。他说，在唱片行业里，巨额利润不是什么罕见的东西。而且也不是非法或者不道德的。或许在这个过程中他犯了错误。或许音乐工业需要新的道德准则。事实上，自从他放弃了在音乐工业内的股权后，他就可以"随心所欲地制作我的节目，挑选唱片和表演者，而不必担心有人觉得我耍手段"了。商业贿赂行为在50年代盛行一时，克拉克觉得自己没做什么值得羞愧的事情。[1]

小组委员会的成员们想弄清这里是否有什么阴谋，图谋把平庸的音乐强加给毫不知情的公众，因此便一再逼问克拉克。只有委员会主席奥伦·哈里斯（Oren Harris）例外，他有很好的理由保持沉默。在联邦通信委员会1956—1957年展开的一项调查中，哈里斯在委员会里的同事们发现这位主席以500美元现金和4500美元的期票（之后从未偿付）买下了阿肯色州一家电视台25%的股权。联邦通信委员会本来否决了这家电视台增加能源的要求，然而在这项交易发生之后不久又出尔反尔。哈里斯议员处境尴尬，只得出让了电视台的权利，但还保留了小组委员会的主席职务。他不愿深入调查克拉克的利益冲突，只是问一些不疼不痒的问题（比如为什么克拉克的观众们"尖叫得那样大声"之类），他还赞扬克拉克是个"很好的年轻人"，说克拉克的确从这个体系中获利，但这个体系并不是他开创的。既然克拉克自愿放弃了自己在音乐工业内的利益，哈

[1] "听证会"，189—190、1167—1185、1200、1202、1335页。

里斯祝愿他"只要一有机会,就在生活中取得成就"。[1]

克拉克的其他质问者们就没这么恭敬了。"你显然知道该怎么数数",来自纽约的众议员史蒂文·德鲁尼安(Steven Drounian)嘲弄地说,"我想如果能像你这么功成名就的话,这个国家里一定会有很多学生也希望自己的数学考不及格。"德鲁尼安怀疑克拉克是否真像自己严正声明的那样天真无知,他说克拉克为ABC台准备的文件是"克里斯汀·迪奥式的宣誓书",也就是完全为迎合克拉克自己的需求而做了修饰。"你说你没收取贿赂,但你却得到了不少贿赂。"本奈特议员指出,ABC台和克拉克"编造"了这份宣誓书,"向公众保证这件事经过了详细调查,而且已经被处理好了"。本奈特让克拉克承认,他令"美国音乐舞台"的观众们"产生了一种印象,认为你同你在节目里播放的歌曲没有任何利益关系"。[2]

摩斯议员讽刺地指出,他对克拉克的评价"或许不如你对自己的评价那样适当"。他说,作为美国公共电视台唯一的DJ,克拉克"足够小心地不放过任何机会",靠着自己的地位去赚取金钱。他甚至为了在节目片尾插入广告而收了美国航空公司7150美元,但正如他所声明的,这家航空公司事实上并没有搭载节目的嘉宾。克拉克并没有及时对大众的音乐需求做出反应,而是试着"创造出对某个音乐种类的需求",而且他"非常成功地创造出了这种渴求"。所有人都知道词曲创作者、唱片生产者和销售商们为什么纷纷跑来找克拉克,也知道他们为什么不求回报:"他们用不着要求回报,因为一切都心领神会——这是心照不宣的,是为了今后的回报。"摩斯也不相信"肮脏的念头从未进入过你的脑子"。[3]

备受打击与侮辱的克拉克并没有失去冷静。在ABC台支持之

[1] 杰克逊,《美国音乐舞台》,186—187页;"听证会",1350—1351页。
[2] "听证会",1200、1201、1204、1214页。
[3] 同上,1312、1316—1318、1322—1323、1326、1332页。

下,他回到工作中去,在接下来的40年里创立了价值2亿美元的娱乐帝国。然而,这一系列关于商业贿赂的起诉、管理以及议会调查却令摇滚乐付出了严酷的代价。几乎没有歌迷能够接受摩斯议员对摇滚乐所下的定义——"刺耳的嘈杂声",也不会认同德鲁尼安的说法——摇滚乐手都是"无知的小孩子"。在音乐行业内,也几乎没有人相信摇滚乐的流行完全是因为贿赂。广播广告局的局长凯文·斯韦尼(Kevin Sweeney)说贿赂是"1959年最受夸大的新闻故事"。不管怎样,广播电台和唱片公司对媒体的关注与政治压力做出了反应,改为播放"更有旋律性"的音乐。为了安全起见,有些人干脆把独立唱片公司送来的唱片原封不动地退回去,只是安全地播放大唱片公司那些耳熟能详的歌曲。《综艺》杂志报道,"猜疑更多指向那些播放'激进的'摇滚乐的电台DJ",因此,许多广播电台台长便只使用前40名金曲排行榜的形式,或者禁止DJ自行挑选他们要播放的歌曲。纽约州波基普西市的WEOK台干脆禁止使用"disc jockey"这个字眼,改称"音乐节目主持人"。波士顿的WILD台彻底放弃了摇滚乐。芝加哥的WMAQ台、新泽西州纽瓦克的WNTA台、得克萨斯州达拉斯市的KVIL台以及丹佛的KICN台都是如此。摇滚乐"受到责难,蜷伏在黑暗之中",约翰·迪南(John Tynan)在《下拍》(*Down Beat*)中撰文写道。[1]

 歌迷们是否也"纷纷离开摇滚乐、强烈的节拍以及青少年的曲调"了? 记者查尔斯·萨博(Charles Suber)报道,现场演唱会的观众人数有所下降。摇滚乐唱片的销量并未下降,但"消除5年洗脑的影响需要时间"。在这场历时10年的战斗中,摇滚乐似乎就要滚蛋了。[2]

[1] "听证会",770、1342页;《FCC与FTC反对商业贿赂》,《钱柜》,1959年12月12日;西格雷夫,《音乐工业内的贿赂》,116、125、126、136、155页。1962年,普雷夫达恭贺纽约城的WINS台"消灭了摇滚乐这种美国青少年的污染源"。阿诺德·肖,《摇滚革命》,187页。

[2] 西格雷夫,《音乐工业内的贿赂》,137页。

6 "音乐死去的那一天"
——摇滚乐的暂歇期与复兴

从1958年到1963年,摇滚乐步履维艰。这种暂时的沉闷是由多种因素造成的,但最重要的还要算是ASCAP领导下的打击。关于商业贿赂的调查令许多广播电台转向更温和、旋律性更强的音乐,摇滚乐只能勉强寻找播出时间。大唱片公司纷纷推销波尔卡、克里普索、民谣、抒情歌曲、新奇歌曲,以及更柔软、充满管弦乐的乐曲。有些独立唱片公司转为主打流行歌曲,或者同大唱片公司合并了。此外,在那些年里,风格硬朗的摇滚乐手日渐衰微。歌迷们列出了那些标志着时代终结的损失:"埃尔维斯参了军、巴迪·霍利死了、小理查德成了牧师、杰里·李·刘易斯声名扫地,查克·贝里蹲了监狱。"

他们当中,有些人是自愿退出这个圈子的,也有些人是被赶下舞台的。不管是直接还是间接,他们都是对摇滚乐发起的战争(如果不是阴谋)中的伤亡者,商业贿赂丑闻更是雪上加霜。在艾森豪威尔统治时代的末期,娱乐工业内外的很多美国人都仍然对摇滚乐感到不安、怀有敌意;而摇滚乐也仍然同种族、性爱和代际冲突等问题保持着晦暗不明、不断刷新的关系。这场旨在争夺美国主流价值观文化空间的斗争还在继续。

摇滚乐的反对者们发现,他们打击的对象还没有死绝。摇滚乐的确少了一点生机,少了一点棱角,少了一点创造力,但它的陨落

是由生产者导致的，而不是由消费者决定的。就连那些唱片生产者们在推广自己手中的主流音乐时，还是会把它们称为"摇滚"，好东西还是有市场的。一些新的山地摇滚和节奏布鲁斯艺人开始出现在市场上。已经成名的摇滚明星们的唱片还在出售，就算这些明星们本人或许远在海外、身陷囹圄、入土为安，抑或出了其他状况，已经不在行业之内，也没有关系。在整个美国乃至欧洲，摇滚乐仍然拥有那种煽动、刺激和挑逗的力量。"披头士"和"滚石"，乃至数十个英国乐手们在后来的岁月里引爆了美国市场，被称为"不列颠入侵"，当初他们都是通过贝里、霍利、普莱斯利、刘易斯和小理查德开始了自己的音乐启蒙。事实上，历史学家爱丽丝·埃克尔斯（Alice Echols）主张，不列颠入侵者们"用美国自己的音乐征服了美国——早期摇滚乐、风格偏硬的节奏布鲁斯，还有布鲁斯"。这些英国乐队的很多早期录音作品都是一个音符一个音符地照搬摇滚乐的经典名曲的。当然，之后他们都超越了翻唱歌手的阶段，但在摇滚乐复兴的早期，这些英国小子和他们的美国歌迷们都明白，60年代其实源于50年代，源于摇滚乐的年轻时期。[1]

然而，在不列颠入侵之前，美国摇滚似乎一片荒芜，因为伟大的美国摇滚乐手的声音接连平息了下去。小理查德·潘尼曼首当其冲。小理查德是个反复无常的暴脾气，对自己的性欲感到茫然，他的行为给那些认为摇滚乐会促进淫乱的人提供了理由。1957年，十诫上帝教会的传教士韦伯·加利（Wilbur Gulley）上门拜访了他（这位教士在"明星云集"的洛杉矶一带到处上门传教），之后小理查德回想起了自己年轻时受过的宗教教育。在加利的指导下，他开始相信"如果你想同上帝一起生活，就不能搞摇滚，上帝不喜欢这个"。当时的他已被无休无止的巡演搞得筋疲力尽，即将面临的逃税指控

[1] 爱丽丝·埃克尔斯，《大地颤抖：60年代及其余震》(*Shaky Ground: The '60s and Its Aftershocks*, New York: Columbia University Press, 2002)，24页。

也把他吓得不轻。于是，小理查德在澳大利亚巡演期间便决定退出音乐界。他的随从们当中，有人回忆说当时他乘坐的飞机引擎着火了，于是这位歌手便向上帝发誓，如果能够生还，他一定放弃这种魔鬼的音乐。还有些人说他看到信仰无神论的苏联发射了斯普特尼克卫星，认为这是上天在示意，让他回到基督徒当中去。不过，这些人都看到了他把价值数千美元的珠宝抛入大海，作为诚心追求信仰生活的订金。他比预定的时间提前10天离开了澳大利亚，返回美国后，就报名上了奥克伍德学院，这是亚拉巴马州亨特斯维尔市的一所基督复临安息会学校，他说："我想为耶和华工作，找到心灵的平静。"

在奥克伍德，他过上了崭新的生活。他在布道会上扮演助理传道者的角色，还严格限制饮食，"按照教会指导"，只吃用植物油烹制的蔬菜；他后来又娶了刚从高中毕业的厄内斯汀·坎贝尔（Ernestine Campbell）为妻，她为海军工作。然而几个月之后，他的决心就动摇了。他翘课，经常开着他那些五颜六色的凯迪拉克出去兜风。结婚当天，他还迟到了6个小时。小理查德并不是什么好丈夫，比起厄内斯汀来，他更喜欢和年轻小伙子们一起混。后来他因为在加州长滩火车站的男厕所跟人大声吵架而遭到逮捕，出狱后厄内斯汀和他离了婚。

小理查德仍然向往着上帝的召唤，但他也已经准备回到演艺圈去。1960年，他录了几十首圣歌，它们完全摒弃了自己的大背头、化妆以及拍手跺脚的声音，但摇滚乐的诱惑与利润实在太大。于是他偷偷摸摸地和一个名叫"捣蛋鬼"（Upsetters）的乐队录了几次音。1962年，他开始回归乐坛，预定了几场英国演出，和山姆·库克（Sam Cooke）、基恩·文森特等歌手同台。有谣言说届时他只会唱福音歌曲。为了辟谣，演出宣传者们在报纸上打广告说："小理查德将以纯粹的摇滚歌手身份演出，他的曲目将包括《撕碎》（Rip It Up）和《高个子莎莉》等歌迷们心爱的老歌。"保罗·麦卡特尼是小理查德最热心的粉丝之一。他记得自己最早开始唱的几首歌中

就有《图蒂·弗卢蒂》和《高个子莎莉》。60年代初，当"披头士"开始在利物浦演出时，他们邀请小理查德同台。小理查德回到美国，重新过上了喜怒无常、夸张浮华的摇滚明星生活，虽然再也没能像50年代一样走红，但也一直跻身潮流之列。[1]

虽然从来没有像小理查德那样自愿退出摇滚界，杰里·李·刘易斯也在神圣与渎神之间挣扎。但是，他娶了自己13岁的表妹麦拉·盖尔（Myra Gale），她父亲就在他的乐队里弹贝斯。刘易斯的做法无异于授人以柄，正好可以让他的敌人毁掉他的事业，并且败坏摇滚乐的声誉，说它对于麦拉这种年纪的、易受影响的女孩来说非常危险。

甚至在同名电影上映之前，刘易斯的《高中机密》（High School Confidential）就已经攀上排行榜头名，《呼吸困难》（Breathless）紧随其后。1958年，他成了大明星，太阳唱片公司的台柱。公司为他安排了31天的英国巡演，山姆·菲利普斯求他别把麦拉的事告诉记者。"她是我老婆。"杰里·李回答，"这没什么不对的。"他说话算话，在英国时，他告诉记者们，身边这个娴静端庄，穿着黑白色衬衫与黑色长裤的女孩就是自己的妻子。他说"她看上去可能很年轻，也的确很年轻，但她很成熟"。刘易斯还提供了关于自己前两次婚姻的细节，这无疑令自己的处境更加复杂。"在我们的家乡，年龄不成问题，"麦拉夫唱妇随地插嘴，"如果有人愿意娶你，你10岁就结婚也行。"

《孟菲斯弯刀报》（*Memphis Press-Scimitar*）的记者很快发现，麦拉只有13岁，两人5个月之前结婚时，刘易斯还没有同第二任妻子离婚。一切很快变得一团糟。英国报纸请求青少年抵制杰里·李的演唱会："告诉世人，就连摇滚乐也不能剥夺他们的常

[1] 以上描述参见查尔斯·怀特的《摇滚类星体小理查德的生活与时代》，88—102、13—15页；里比·加岁法洛，《摇滚》；《小理查德叹息离去》（Gone Signs Little Richard），《钱柜》，1959年6月20日。

识和理性。"社论记者们要求把刘易斯当作不受欢迎的人,驱逐出英国的土地。当刘易斯在图汀的格兰纳达剧场演出时,质疑者们高呼:"恋童癖。"之后当他用银梳子梳头时,台下又大喊:"娘娘腔。"图汀的演出后,刘易斯英国巡演的剩余部分就被取消了。"恋童者逃了。"《伦敦每日先锋报》幸灾乐祸地说。被问到这样的丑事在美国会得到什么样的待遇时,刘易斯挑衅地说:"在美国,我有两栋美丽的房子,3辆凯迪拉克和一个农场,"他握着麦拉的手说,"一个人渴望的还有什么。"

回到美国,刘易斯遭到公开指责和嘲笑。《新闻周刊》详细描写了这位歌手在英国如何遭到排斥和驱逐,其后刊登了帕特·布恩以优等成绩从哥伦比亚大学毕业的消息。《纽约先锋论坛报》的专栏作家希·加德纳(Hy Gardner)嘲笑刘易斯夫妇的家庭生活:"他给她买娃娃。"山姆·菲利普斯拼命想减少损失。杰里·李和麦拉又结了一次婚,以确保两人之间的婚姻合法。菲利普斯和刘易斯花钱在《公告牌》上刊登了一封公开信,刘易斯在其中承认"一些法律上的误解……我显得漫不经心,就好像是我发明了那个不体面的字眼"。刘易斯坚持说,自己曾经过着狂暴混乱的生活,如今已经安定下来,但在50年代末音乐界的麦卡锡主义之中,他再也不能对自己的未来保持乐观。"我希望如果我可以作为一个娱乐业人士而留下的话,并不是因为这次恶劣的曝光,"他总结说,"因为我可以哭泣着渴望一切,但我无法控制媒体或哗众取宠,那些人就想弄出点丑闻好卖报纸。如果你不相信我,去问问其他成了类似牺牲品的人们。"

这封公开信并没起到任何帮助作用,他曾经炙手可热,如今却迅速受到冷遇,菲利普斯试着尽快从他身上再捞点钱,但这只是让事情变得更加糟糕。刘易斯回到美国一周后,太阳公司制作并发行了《杰里·李归来》(*The Return of Jerry Lee*),这是一张离奇古怪的唱片,里面有一个名叫"爱德华·R.爱德华"的人提问题(其实是孟菲斯DJ乔治·克莱因),而后用刘易斯大热金曲中的歌词作为

回答。比如,"你和你的小新娘是在什么地方遇到的?"克莱因问。"在高中玩耍的时候!""伊丽莎白女王对你说什么了?""我的天哪!大火球!"

《杰里·李归来》从唱片角度和现实生活角度而言都堪称灾难。1958年,人们对待性丑闻非常严肃。刘易斯上了大多数广播电台的黑名单,他再也不能和听众取得联系。《高中机密》的销量停滞不前。他的新单曲《分手》(Break Up)和《一切由你决定》(I'll Make It All Up to You)都没能打入排行榜前50名。1959年,颇有预见的《我将独自驾船远航》(I'll Sail My Ship Alone)勉强爬上了排行榜第93位,但由于DJ们的忽略,很快又下了榜。他的个人形象同样令人失望。在纽约夜店"巴黎咖啡"演出过一场之后,刘易斯回到孟菲斯。空荡荡的观众席和赞助人的嘲笑令他无法忍受。迪克·克拉克拒绝让他在"美国音乐舞台"亮相,刘易斯说这个举动"非常怯懦"。他曾被冠以"摇滚之王"的名号,如今却成了这个行业中不受欢迎的人。

刘易斯继续为太阳公司录音,在音乐厅演出,主要是在南方,但是连续数年都不怎么得志。唱片公司制作人失去了勇气。他们在刘易斯的音乐上加以过度修饰和叠录,把他的歌曲弄得很温和。传记作者吉米·加特曼不禁质疑:"这还是摇滚乐吗?这只是最平庸的流行乐和流行乡村乐,衬着背景处的合唱。"加特曼认为,刘易斯的宣传经纪人想把他变成帕特·布恩。他并不是布恩,或许也根本没有能力变成布恩——但是度过了几年迷惘的日子,"杀手"再度对自己的声音和风格恢复了信心,新一代的听众们也重新接受了他。[1]

查克·贝里是性感的威胁,也是民权运动的反对者与摇滚乐的敌人心目中的靶子。1958年,他有8首歌登上100大流行金曲

[1] 我的叙述来自尼克·托斯切斯,《地狱之火》,151—171页;吉米·加特曼,《摇滚人生》,88—109页;科林·艾斯科特与马丁·霍金斯,《今晚好好摇》,201页。

排行榜，4张专辑登上节奏布鲁斯最佳销量榜，正处于事业的巅峰时期。1959年，在去墨西哥与美国西南部巡演的途中，贝里遇到了14岁的墨西哥-印第安混血女孩詹尼斯·埃斯卡兰特（Janice Escalante），并带她回了圣路易斯，让她在自己的夜店里做看管衣帽的工作。不在"舞台俱乐部"的时候，埃斯卡兰特就当妓女。一次她做生意的时候被逮捕了，并且告诉警察自己是怎么来到圣路易斯的，警察们便开始调查查克·贝里。琼·马丁（Joan Martin）被怀疑为查克·贝里的另一个受害者，她拒绝同警方合作。警方便把注意力集中在埃斯卡兰特身上，指控贝里违犯了曼恩法案——这项联邦法律规定，出于不道德的目的带领未成年人穿越州际边境是违法行为。如果贝里不是一个摇滚明星，也不是一个在以白人为主的区域里开夜店的非裔美国人，他很可能不会遭到控告。

他的定罪经过了两场审判。第一次陪审团裁定他有罪，但被上诉法庭驳回。上诉法庭认为一审法官吉尔伯特·摩尔（Gilbert Moore）"重复提问有关种族的问题，有贬低被告的倾向"。摩尔称贝里为"黑鬼"，经常打断庭辩，支持公诉人。一个证人说，贝里和埃斯卡兰特在科罗拉多住的地方"只是一个普通的小旅馆"。法官大声说："他问你是什么样的旅馆，是白人的旅馆还是黑人的旅馆？""在丹佛，我们的公民之间看不出什么区别。"证人答道。但这只是引得摩尔再次大叫："我没问你看到了什么人，回答我的问题。"第二次审判极为漫长，于1962年结束，贝里被判处3年徒刑和5000美元罚款。媒体大肆炒作这个案子，使整个摇滚乐成了被告，说它导致了非法性事与圣路易斯的种族动荡。一篇报道的标题是："摇滚歌手诱惑我到圣路易斯，14岁少女如是说。"还有些报道把贝里的《甜蜜16岁》中的歌词插进了对审判的描述。

贝里在出庭间隙仍然不断录音和表演，但也不断面临各种骚扰。1959年8月，他在密西西比州默里迪恩遭到短暂拘禁，罪名是试图和向他要签名的白人女孩约会。1962年2月，贝里向当局屈

服，先是在利文沃斯服刑，之后又来到密苏里州斯普林菲尔德的监狱。当然，这对他的事业而言是毁灭性的打击。贝里自己创作的歌曲——包括评论埃尔维斯放弃现场演唱会而专心拍电影的那首《再见约翰尼》(Bye Bye Johnny)——几乎不能在电台播放，无声无息地消失了。他唱的那些布鲁斯歌曲也是如此，其中有一首《忧虑生活布鲁斯》(Worried Life Blues)，担任录音的是马西奥·马里维泽(Maceo Merriweather)，非常出色。但贝里的那些经典歌曲仍然畅销。1959年9月，切斯唱片公司发行了他的第3张完整唱片《巅峰查克·贝里》(Chuck Berry Is on Top)，其中收入了《梅贝林》《约翰尼·B.古迪》《小摇滚乐手》(Little Rock and Roller)和《滚过贝多芬》。这张专辑大获成功，于是1962年，切斯公司又如法炮制，发行了一张名为《和查克·贝里一起扭》(Twist with Chuck Berry)的专辑，曲目和上一张大同小异。

在这些年里，英国乐手们也在听贝里的歌。1960年夏天，尚未被人所知的"披头士"在德国汉堡的俱乐部里驻唱，每天晚上都演唱贝里的《太多猴子生意》(Too Much Monkey Business)。他们成了国际巨星之后，也经常现场演唱《滚过贝多芬》。贝里的《回到美国》(Back in the USA)启发麦卡特尼写下了《回到苏联》(Back in the USSR)。"别给我那些复杂的狗屁，"约翰·列侬总喜欢说，"给我查克·贝里。"有了这样的推广，1963年10月，贝里出狱之后，很快得以卷土重来。[1]

表面上，埃尔维斯·普莱斯利离开摇滚乐和这种音乐所受到的攻击没有关系。查克·贝里的《再见约翰尼》唱道，埃尔维斯为了讨好成年听众，也为了多赚点钱，转而投向流行乐的怀抱，搞起了滥情的小调和伤感的背景合唱。而孟菲斯的征兵委员会把他和所有

[1] 上述叙述来自霍华德·A. 德维特（Howard A. DeWitt），《查克·贝里：摇滚乐》(Chuck Berry: Rock'n Roll Music, Ann Arbor: Pierian Press, 1985)，83—91、109页；查克·贝里，《自传》(New York: Harmony, 1987)，199—209页；沃德，《只是我的灵魂在回应》，111—112页。

健康男子一样，列为一级A类征兵对象。

然而，埃尔维斯的对策和对摇滚乐的猛烈批评不无关系。他那位精明的经纪人汤姆·帕克决心为他打造能够持续终身的演艺事业。"为了达到这个目的"，音乐史学家彼得·加罗尼克写道，"就有必要让这个男孩远离骚动。"帕克相信，"当初令埃尔维斯红极一时的争议如今正在倾向于限制他的名望"，1957年，他决心"让埃尔维斯远离争辩"。他没有过多解释自己的行为，甚至对埃尔维斯本人也没多说什么，就大幅度缩减了埃尔维斯的曝光次数，匆匆把他赶向好莱坞。加罗尼克写道，在好莱坞，银幕上的形象"总是熠熠生辉，蜡烛缓缓燃着，却不会燃成烈火，而名声都是慢慢精心培养起来的，永远不会流失"。[1]

1957年，孟菲斯征兵委员会通知埃尔维斯准备入伍。委员会中，有一个人对于能把这位摇滚明星置于自己控制之下感到格外兴奋。"毕竟，"他厉声说道，"如果把他拖出娱乐圈，他还剩下什么？一个卡车司机而已。"[2]埃尔维斯指望帕克搞定这一切。但经纪人失败了。一个朋友回忆，埃尔维斯当时"沮丧，绝望，抑郁"。帕克让普莱斯利申请延期60天入伍，这样派拉蒙影业就可以拍完电影《克里奥尔国王》(*King Creole*)，但他告诉记者们，埃尔维斯"不会做出其他要求，因为我知道他对此事的个人感受如何"。普莱斯利入伍后，他的流行程度会一落千丈吗？埃尔维斯思考着这个"价值64美元的问题"，对记者们说，他也不知道答案，但帕克却非常有信心。电影的发行，RCA公司手上各种单曲和专辑的存货，还有"世界上最受欢迎的士兵剪了个军人发型"，"普莱斯利完成了新兵基础训练"这些新闻，都可以让他留在公众的视野之内。

[1] 彼得·加罗尼克，《开往孟菲斯的最后一班火车》，384—385页。
[2] 布莱恩·塔克，《告诉塔可夫斯基这个新闻：后现代主义，流行文化和摇滚乐的出现》(Tell Tchaikovsky the News: Postmodernism, Popular Culture, and the Emergence of Rock'n Roll)，《黑人音乐研究杂志》(*Black Music Rosearch Journal*)，1989年第2期，292—293页。

当其他摇滚乐手们饱受中伤之时，士兵普莱斯利却以爱国者形象示人。在访谈中，他非常好地扮演了这个角色。在接受《孟菲斯弯刀报》采访时，他感谢"这个国家给予我的东西"，并说自己已经"准备好做出一些回馈。这是成熟看待此事的唯一方法"。他曾经在工厂做工，在国防部的工厂工作，开过卡车，所以一点都不担心军队里的体力活动。"他们让我干什么我就干什么，我也不会要求特殊待遇。"埃尔维斯承认，他入伍的事情令父母很难接受，尤其是他的母亲，"她和千百万个母亲没什么两样，都不愿意儿子离开身边"。1958年3月24日，他出现在征兵站，做了体检，称了体重，接受是否适合服役的评估。《生活》杂志的摄像机如影随形，埃尔维斯仍然坚持这些说辞。"如果我看上去有点儿紧张，那是因为我的确很紧张"，他说。但他也期待"一次伟大的体验，军队可以让我做任何事。千百万人已经应召入伍，我也不想特殊"。他用军用餐盒吃午餐，汤姆·帕克绕着这栋建筑，向一大群人分发《克里奥尔国王》的广告气球，此时弗兰克·克莱门特州长的电报到了。州长恭喜埃尔维斯"表现出自己首先是一位美国公民，一位田纳西志愿者，以及一个愿意响应征召，为国服役的年轻人"。[1]

格雷尔·马库斯写道，埃尔维斯·普莱斯利和杰里·李·刘易斯不同，他知道一切都有限制和界限，这和许多在50年代步入成年的美国人是一样的；他非常清楚自己想做什么，而且"从心底深深认同主流"。他选择接受汤姆·帕克的策略，尽管这意味着压抑自己的反叛本能。他也理解，随意施展性感魅力只会毁了自己的事业生涯——就像刘易斯一样。尽管他也觉得，如果刘易斯爱着玛娅，"那就没什么问题"，但他本人却绝不会犯下同样的错误。驻扎德国的时候，埃尔维斯遇到了14岁的普里西拉·比利尤（Priscilla Beaulieu），两人相爱了。他带着普里西拉回到自己在美国的宅邸格雷

〔1〕 加罗尼克，《开往孟菲斯的最后一班火车》，443、445—446、456、460—465页。

斯兰德（Graceland）与自己一起生活，但直到1967年才和她结婚。[1]

1960年退伍后，埃尔维斯不出帕克所料，重新登上流行乐之王的宝座。他开始筹拍新电影《大兵的烦恼》(G.I.Blues)。此外他还同意上一档弗兰克·辛纳屈主持的电视特别节目，报酬是12.5万美元，这是迄今付给客座表演者的最高报酬。绰号"老蓝眼睛"的辛纳屈曾经说埃尔维斯的音乐"糟糕透顶，是一剂充满腐败气味的春药"，但时代变了，两个男人也已经今非昔比。在节目中，普莱斯利和辛纳屈合唱了两人的招牌歌曲——《温柔地爱我》和《魔法》(Witchcraft)。摇滚之王回来了，成了一个抒情歌手。詹姆斯·米勒写道，埃尔维斯"从未彻底失去旧有的棱角——那种焦虑、紧张的能量，或是那种低低发笑的情色感觉"，这种特质来自他为太阳公司录制的那些单曲，也定义了整个50年代摇滚乐的特征。直至1977年去世之前，埃尔维斯有149首歌登上前40名排行榜，有29张完整长度唱片登上唱片排行榜，这些音乐中有时会有棱角存在，但在更多情况下，这样的特色已经消失。他既是叛逆者，又是墨守成规者。在50年代末，他顺从了这样的选择，同时也深深理解它。马库斯写道，他努力让自己的生活变得平庸枯燥，因为他生活在一个"把极端者封闭起来"的社会中。埃尔维斯离开了摇滚乐，这是因为他希望如此，也是因为他必须如此。[2]

有些人觉得，1959年2月3日，上帝之手打击了摇滚乐，那一天，一架飞机在爱荷华州的清水湖堕落，"大波帕"（Big Bopper）、里奇·瓦伦斯（Ritchie Valens）和巴迪·霍利堕机身亡。尽管民航局称堕机原因是飞行员失误，但这场事故与摇滚乐所遭受的攻击也不无关系。如果在50年代末，这些过去与未来的明星们的机会没

[1] 格雷尔·马库斯，《神秘列车》，第三版，169页；托斯切斯，《地狱之火》，168页。
[2] 米勒，《垃圾箱中的鲜花》，168—173页；马库斯，《神秘列车》，167页；加罗法洛，《摇滚》，138页。

有变少的话，他们本不必在冬天来到这种穷乡僻壤，乘着破旧的巴士与快要散架的飞机一个小镇接一个小镇地巡演。1971年，堂·马克林（Don McLean）在《美国派》（American Pie）这首歌里，将这一天称为"音乐死去的那一天"，这场事故带走了3个摇滚乐手的生命，之前，他们已经体会到行业不景气带来的冲击。

"大波帕"原名吉尔斯·佩里·理查德森（Jiles Perry Richardson），是那天去世的艺人里最没名气的一个。50年代中期，他本是得克萨斯州博蒙特市KTRM台的DJ，在广播里给自己起了这个绰号"比波普很大，我也很大，所以我就是'大波帕'啦"。1957年5月，在KTRM台的一档"一口气放唱片"节目里，理查德森创下了连续广播时间最长的世界纪录。据报道，在6天的马拉松式广播里，他播放了1821张唱片，本来240磅重的他掉了35磅。一年后，"大波帕"成了歌手。他的唱片《尚蒂利蕾丝》（Chantilly Lace）由水星-斯塔代公司制作，歌唱那些聪明安静、羞涩偷笑、梳着马尾辫的女孩们（比如理查德森的妻子"蒂茜"），她们换上蕾丝透视内衣站在自己的男人面前。令所有人都惊讶的是，《尚蒂利蕾丝》竟然成了金曲，在1958年，成了广播中被播放次数第3多的歌，还登上了《公告牌》流行榜的第6位。它的续作《大波帕的婚礼》（Big Bopper's Wedding）却只勉强打入排行榜前40名。理查德森希望和巴迪·霍利一起进行美国与澳大利亚巡演，为自己的事业生涯带来新生机。[1]

里奇·瓦伦斯希望这次的"冬日派对舞巡演"能向人们证明，他这种拉丁/非洲/白人混血摇滚乐手也能够在美国中部找到市场。他原名理查德·瓦伦祖拉，于1941年生于洛杉矶，在一个人种与种族混杂的社区里长大，和墨西哥裔美国人、非裔美国人以及白人

[1] 埃里斯·安姆本（Ellis Amburn），《巴迪·霍利传》（Buddy Holly: A Biography, New York: St. Martin's, 1995），224—225页。

孩子打成一片。里奇身材粗短，内向羞涩，然而一拿起吉他歌唱就不一样了。在帕克伊玛初中就读时，他写了一首游戏之作《朗妈妈》，听众们可以自编歌词，调戏不在场的女孩子，两个黑人同学给他唱和声。他也喜欢不少摇滚歌，但最喜欢的还要算小理查德，于是朋友们都开始管他叫"小里奇"。

后来他上了圣费尔南多高中，加入一个叫"剪影"的乐队，在里面唱歌。乐队表演的歌曲里，有一首是他自己写的，名叫《唐娜》（Donna），灵感来自他迷恋的高二学生唐娜·路德维格，她是个白人女孩，父亲让她别跟那个"墨西哥人"约会。后来独立唱片制作人鲍勃·基恩（Bob Keane）发现了里奇，基恩当时刚刚成立了名叫"Del-Fi"的新品牌。里奇的第一首单曲是受乡村乐影响的摇滚歌，名叫《来吧，出发》（Come On Let's Go），1958年，这首歌登上了排行榜第42名。同年，《唐娜》位列第二名。B面歌曲是欢快活泼的《拉邦巴》（La Bamba），歌词全是西班牙语，经常被狂热的吉他所打断。《拉邦巴》登上了排行榜第22名，里奇·瓦伦斯被誉为"西班牙裔的猫王"。迪克·克拉克和艾伦·弗里德纷纷给他打去电话。连好莱坞也邀请他在预计于1959年8月上映的电影《去吧，约翰尼，去吧》（Go, Johnny Go）里出演一个小角色。

尽管取了新名字，瓦伦斯从未隐藏自己的墨西哥裔出身以及对黑人音乐的迷恋。他想在摇滚乐中更充分地引入多元文化。1958年底，他录制了《陷害》（Framed），这是一首经典的节奏布鲁斯歌曲，唱的是一个被诬告的男人。瓦伦斯在歌中模仿黑人口音，但他觉得这首歌和墨西哥裔美国人也有关系，而且和白人也有关。这次"冬日派对舞巡演"是他第一次离开加利福尼亚做演出，此前他正在排练一首摇滚版的西班牙名曲《马拉奎那》（Malaguena），这首歌有点儿借鉴了非裔美国吉他手波·迪德雷的风格。

很难估量瓦伦斯的"混血摇滚"最终能够取得多大成就。但我们知道，他去世后，没有任何大唱片公司去努力获取他的音乐的发

行权。Del-Fi公司在1964年消失了，直到1981年，基恩才发行了瓦伦斯的歌曲。《唐娜》和《拉邦巴》的私录版本多年来一直在流传，但音质很差，因为制作人没有进行缩混的权限。尽管在西部和西南部的墨西哥裔美国人社区，人们从未忘记瓦伦斯的名字，但是直到1987年，他才成为全国性的偶像人物，那一年，他的传记电影《青春传奇》（La Bamba）吸引了新一代摇滚歌迷们。[1]

得知自己可以加入"冬日派对舞巡演"，瓦伦斯非常兴奋，因为巡演头牌巴迪·霍利是他的偶像。霍利于1936年出生在得克萨斯州的拉波克市，他在山地摇滚领域勤勤恳恳地唱了很多年，平淡无奇的面孔和可口可乐瓶底一样的眼镜有点儿拖了他的后腿。1956年底，他被迪卡唱片公司开掉后，组建了自己的新乐队"蟋蟀"，和制作人诺曼·佩蒂（Norman Petty）合作。1957年，他们推出合作后的第一张唱片《就是那一天》（That'll Be the Day），这句话来自电影《搜索者》（The Searchers）里约翰·韦恩（John Wayne）的台词。这首歌很快跃升排行榜头名，在前40名排行榜停留了16周。之后他们很快又推出了两首金曲：霍利独唱的《佩吉·苏》，最后升到排行榜第3名；还有和"蟋蟀"合作的《啊，男孩！》（Oh Boy!），升到排行榜第10名。

和许多50年代的摇滚乐手一样，霍利也跨越了种族的樊篱。虽然看似不可能，但霍利的确经常想当个黑人。一次，他在纽约的

[1] 贝弗利·曼德海姆（Beverly Mendheim），《里奇·瓦伦斯：第一位拉丁摇滚歌手》（*Ritchie Valens: The First Latino Rocker*，Tempe, Ariz, Billingual Press，1987）；大卫·莱耶斯（David Reyes）与汤姆·沃德曼（Tom Waldman），《千舞之国：南加州的墨西哥裔美国摇滚》（*Land of a Thousand Dances: Chicano Rock'n Roll from Southern California*, Albuquerque: University of New Mexico Press, 1998），37—38页；乔治·利普斯兹（George Lipsitz），《千舞之国：青年、少数族裔与摇滚乐的崛起》（Land of a Thousand Dances: Youth, Minorities, and the Rise of Rock and Roll），发表于拉里·梅编辑的《重铸美国：冷战中的文化与政治》（*Recasting America: Culture and Politics in the Age of the Cold War*，Chicago: Chicago University Press，1989），275—276页。

阿波罗剧院登台,年轻的莱斯利·乌加姆斯(Leslie Uggams)坐在台下,不禁惊呆了。"我听过他的唱片。"她回忆。当时她本以为"另一个兄弟会上来唱他的歌。然后这个白人就出来了,所有人都说:'啊,这不是巴迪·霍利吗!'……我说:'他是白人,不是吗?'但他真的很棒"。

1959年,霍利的事业生涯面临转型。在那一年间,反摇滚的声势达到最高点,他的唱片也不那么受欢迎了。富于暗示色彩的《清晨》(Early in the Morning)只登上排行榜的第32位。天主教青年组织谴责他的《热舞》(Rave On)催发青少年犯罪,宣扬"异教文化"。这首歌勉强打入了前40名排行榜。霍利和"蟋蟀"以及诺曼·佩蒂也分了手。他娶了波多黎各人玛利亚·埃莉诺·圣地亚哥(Maria Elena Santiago),她曾是佩尔-南方音乐公司(Peer-Southern Music)的接待员,霍利从她那儿学了西班牙语,听到一些拉美歌曲。他很希望能和里奇·瓦伦斯聊聊墨西哥裔美国人的摇滚乐。他还打算录制福音和布鲁斯歌曲,和雷·查尔斯一起录一张专辑,再录一张向玛哈里亚·杰克逊(Mahalia Jackson)致敬的专辑。这些都不可能发生了。维隆·詹宁斯(Waylon Jennings)、迪昂·迪马西等"冬日派对舞巡演"的参加者们坐大巴赶往摩海德参加下一场演出的同时,一架4座"比奇富豪"型小飞机载着3位摇滚歌手与飞行员罗杰·彼得森,起飞不久后就在暴风雪中坠落了。[1]

霍利的身亡却给他的作品带来了生机。他的精选集《巴迪·霍利的故事》(Buddy Holly Story)登上了唱片榜第二名,接下来的七年里一直在百名排行榜上上下下。"'死亡之音'令这位歌手不朽,也让唱片公司大发其财",麦克·格罗斯(Mike Gross)为《综艺》

[1] 安姆本,《巴迪·霍利传》,特别是170、209—210、243—248页;加罗法洛,《摇滚》,142—143页;理查德·阿奎拉,《旧时代的摇滚乐》,242—243页。

撰文写道，"关于霍利的东西被放入了公司的常备档案，总有很多人索取他的照片和个人信息。"

在英格兰，霍利的唱片令人们百听不厌。《巴迪·霍利的故事》登上了英国排行榜的第 7 名，另一张完整长度专辑《就是那一天》是他 1956 年在纳什维尔录制的专辑的重发版，在排行榜上达到了第 5 名的成绩。直到 1963 年，两支霍利的单曲以及一张名为《追忆》（Reminiscing）的专辑在英国还都打入了排行榜前 5 名。以"披头士"为首的所有英国摇滚乐手都听过霍利的歌，并且从中学习。"披头士"的第一张唱片是在利物浦一个小小的录音室里录制的，就是翻唱《就是那一天》，列侬与麦卡特尼写的前 40 首歌都受霍利影响。"披头士"早年曾经给乐队起名为"采石人""约翰尼和月亮狗"之类，最后起了"披头士"这个名字也是因为他们"想来个……巴迪·霍利的'蟋蟀'那样的名字"。麦卡特尼回忆，他们模仿霍利的衣着，穿西装，打细细的领带，约翰·列侬也是因为看到巴迪的样子，才觉得一个相貌平平、戴眼镜的人也能成为摇滚明星。"披头士"来到美国后接受《看》杂志采访，他们说的第一件事是非常想见埃尔维斯·普莱斯利，第二件事就是告诉来采访的编辑，巴迪·霍利对他们的影响有多么巨大。

对于其他"不列颠入侵"的乐手们来说，霍利也是个好榜样。基思·理查兹（Keith Richards）尊敬霍利，因为"他自己写歌，有一支了不起的乐队，不需要其他人"。理查兹说，"滚石"的声音部分来自霍利的《并未消失》（Not Fade Away，是从波·迪德雷那里借来的）。埃里克·克莱普顿说，在家中的楼梯上模仿巴迪·霍利的回音效果改变了他的人生。"听上去就像在唱片里那样，我想：'耶，这可能……世界都变得美好了。'"埃尔顿·约翰的传记作者说，埃尔顿戴眼镜不是因为近视，而是为了模仿巴迪·霍利。[1]

[1] 安姆本，《巴迪·霍利传》，144—45、291—300 页。

60年代初，摇滚乐在英格兰繁盛一时，仅在利物浦就有350多个乐队，但在美国，这种音乐却日渐式微。老歌和经典还在流传，但却只有少数几个新艺人涌现出来。罗伊·奥比森是其中最有才华的佼佼者。他拥有宽广的音域，能唱男高音假声，他充分利用这一点，在1960年到1965年唱了许多山地摇滚金曲，比如《只有孤独者》（Only the Lonely，1960）、《哭泣》（Crying, 1961）、《蓝河口》（Blue Bayou，1963）和《结束了》（It's Over，1964）。歌词有些陈旧，但他为它们赋予了一种内省的气质与坦率的悲伤，他塑造出了自己独特的舞台人格——身穿黑衣、戴墨镜的孤独歌手，也为这些歌曲奠定了基调。[1]

奥比森声音中的清新气息令他出类拔萃。在摇滚乐的这段疲敝期，他把自己的主题仅仅限定在青少年的浪漫恋情之中（也就是真正的爱情出现之前或之后的那段时期），还歌颂美国的青春与躁动。格雷尔·马库斯说，喜欢这种音乐的都是那些"只想鼓掌，只想说'对'，并且还真心实意的美国人"，他们只想宣告美国梦已经实现，或者即将实现，生活美好，充满乐趣。"沙滩男孩"（Beach Boy）、"简与迪恩"（Jan and Dean）乃至几十个乐队的冲浪摇滚传递的就是这种信息。"你可以一直写社会问题，但谁会理你呢。""沙滩男孩"的布莱恩·威尔逊（Brian Wilson）说，"我喜欢写孩子们的真情实感。"他也的确说到做到，《冲浪美国》（Surfin' USA，1963）、《冲浪姑娘》（Surfer Girl，1963）、《乐乐乐》（Fun Fun Fun，1964）、《我到处转》（I Get Around，1964）和《别担心宝贝》（Don't Worry Baby，1964）唱的都是这种情绪。在60年代初，摇滚乐帮约翰·F.肯尼迪实现了自己在竞选中的承诺，令这个国家"再次动起来"

[1] 艾伦·克雷森（Alan Clayson），《只有孤独者：罗伊·奥比森的人生与遗产》（*Only the Lonely: Roy Orbison's Life and Legacy*，New York: St. Martin's，1989）。

（不过是以一种意外的，完全出乎他本意的方式）。[1]

有些听众还渴求更多东西；他们怀念那些有点危险、能说出更丰富的人生体验的音乐。唱片公司老板和广播电台所有者们尽管不愿承认，但他们知道，对于那种更硬派的摇滚乐的需求从未消失。他们忧虑地看着唱片销量在1955年至1959年增长了两倍，之后又停滞不前。1960年，排名第一的流行歌是珀西·费斯轻松的《一个夏日的地方》（A Summer Place），销量却下降了5%。1963年，美国青少年的人口数量还在持续增加，唱片销量的增加却显得无精打采，只比上一年多出1.6%。对于摇滚乐，音乐工业的管理者们可谓进退两难。出于一种守门人式的自信共识，他们决定保持信念，等待时机——他们给手上许多主流唱片都贴上了"摇滚"的标签——希望有一天，其他的什么东西能够抓住孩子们的想象力。[2]

在这段等待的时间里，他们创造出了一种商业上能够自给自足的摇滚乐替代品。在费城，"美国音乐舞台"的大本营，"伪摇滚"（schlock rock）为青少年歌迷提供各种中产阶级白人偶像。他们当中有些人也很有才华，比如保罗·安卡、鲍比·达林和尼尔·西戴卡（Neil Sedaka）。但整体上，正如音乐史学家里比·加罗法洛指出的，"伪摇滚"用单调的声音取代了有鲜明特色的地域之声；用大量的管弦乐取代了粗犷的乐段；用青少年的无病呻吟取代了性爱主题；用邻家男孩以及几个女孩取代了反叛的南方白人歌手和节奏布鲁斯黑人歌手，这些邻家男孩女孩们的长相比音乐更重要。[3]

法比安·福特（Fabian Forte）是"伪摇滚"大军中的典范。16岁那年，法比安被长协乐唱片公司（Chancellor Records）的创始人之一鲍勃·马库西（Bob Marcucci）发现，靠着录音室工程师们的

[1] 马库斯，《神秘列车》，170页；大卫·斯扎特马利，《时代中的摇滚》，83页。
[2] 加罗法洛，《摇滚》，201页；马克·艾略特，《摇滚经济学》，86—87页。
[3] 吉莱特，《城市之声》，127页；加罗法洛，《摇滚》，160—164页。

技术魔法，他也有了歌迷："如果我的声音太弱，他们就通过回声效果把它放大；如果我唱得太沉闷，他们就加快磁带速度，让声音听起来欢快点儿；如果我唱错了一个音，他们就把它切出来，用磁带的另一个部分换进去。如果他们觉得唱片需要更爵士一点，他们就会强调伴奏。他们搞出了一套特技把戏，我都认不出自己的声音了。"1959 年，法比安凭《放开我》（Turn Me Loose）打入排行榜前 10 名，之前他有八首打入排行榜前 40 名的金曲。[1]

"伪摇滚"歌星全都是白人，但它也炮制出一个黑人明星——"小胖"切克尔（Chubby Checker）引发了"扭扭舞"狂潮。《扭扭舞》（The Twist）这首歌最早是汉克·巴拉德与"午夜漫游者"录制的，在节奏布鲁斯市场上销量可观，但从没打入流行乐市场。迪克·克拉克的妻子建议厄内斯特·伊文思（Ernest Evans）给自己起艺名叫"小胖"切克尔，这显然是想让人联想起胖子多米诺，后来卡米欧/帕克威唱片公司（Cameo/Parkway Records）与"美国音乐舞台"令《扭扭舞》成了家喻户晓的金曲。尽管没什么人真的把"小胖"切克尔和胖子多米诺联系起来，1960 年，切克尔还是一路扭上了流行排行榜单的头名，1962 年再度登上头名。好像是为了证明跟风就是最大的胜利，一首首没什么性感色彩的跳舞歌曲冒出来了，从《苍蝇》到《鱼》，从《林波摇滚》到《火——车》，从《瓦图西》到《土豆泥》。[2]

在这段平静的停滞期里，以节奏布鲁斯为主导、受福音音乐影响、由黑人演唱的摇滚乐反而繁荣起来了。其中很多歌曲都有杂交的魅力。事实上，流行音乐害怕真空，这段平静期反而为非裔美国艺人们带来了空间。在 60 年代初，"大盘子"、"漂流者"（Drifters）和"近海货船"（Coasters）这些乐队开始赢得市郊的白人听众。山

[1] 托马斯·多赫蒂，《青少年与青少年电影》，213 页。
[2] 加罗法洛，《摇滚》，163—164 页。

姆·库克也是如此，他从福音音乐转向流行乐，从"扰乱灵魂者"（Soul Stirrers）[1]转投"今夜秀"，1957年凭着一曲《你让我这样》（You Send Me）登上各大排行榜，1962年又借着《扭扭舞》的风潮推出《整晚都在扭》（Twistin' the Night Away）。这几年间，白人唱作人与制作人同黑人歌手合作，创造出一种精心打磨过的"城市"节奏布鲁斯风格。领风气之先的便是独立制作人卢瑟·迪克森（Luther Dixon）与菲尔·斯佩克托（Phil Spector）打造的各种"女孩组合"。"罗奈茨"（Ronettes）、"水晶"（Crystals）、"舍勒斯"（Shirelles）等"女孩组合"为女人们在摇滚乐中保留了一席之地。她们总是歌唱生活中阳光的一面。事实上，她们那些《做我的宝贝》（Be My Baby, 1963）、Da Doo Ron Ron（1963）和《献给我的爱人》（Dedicated to the One I Love, 1961）之类的金曲深化了性别偏见，也和种族撇清了关系。[2]

摩城唱片公司（Motown）于1960年由贝里·戈迪（Berry Gordy）创立，它推出了比"女孩组合"更稳固的节奏布鲁斯之声——当不列颠入侵来临之际，"女孩组合"们很快就消失无踪了。摩城公司成了"美国金曲之乡"，是美国最大的、由黑人拥有的公司。从艺人、录音室乐手、词曲作者到制作人，每个和创意有关的职位都由非裔美国人担当。对于戈迪来说，黑人搞实业也是实现种族融合的方式。摩城公司证明，凭借自身的努力，黑人也可以获取财富，被美国主流生活所接纳。戈迪愿意为此付出代价，"摩城之声"或唱片公司的标识上写着的"年轻美国之声"意在取悦人们，而不是做出挑衅。

戈迪生于1929年，出身于一个中产阶级黑人家庭，家人是从

[1] "扰乱灵魂者"（Soul Stirrers），山姆·库克的伴奏乐队，福音音乐风格。——译注
[2] 加罗法洛，《摇滚》，186—191页；史蒂夫·查波尔与里比·加罗法洛，《摇滚乐就在这儿等着付钱》，50页。

佐治亚州移居到底特律的。他的父亲是布克尔·T.华盛顿杂货店的老板，坚信华盛顿那种自强自立的人生哲学。上到十一年级时，戈迪退了学，成了职业拳击手，然后又开了一家唱片店。唱片店倒闭后，他又在福特汽车公司的生产线上工作。50年代，戈迪为节奏布鲁斯歌手杰基·威尔逊（Jackie Wilson）写了几首金曲，并且打理"奇迹"（Miracles）乐队的演艺事业。家人赞助他开了自己的第一个唱片公司塔姆拉（Tamla）。不久后，他就聚齐了后来成为摩城帝国的所有元素：一个录音室、若干唱片公司、一个出版公司、一个经纪公司，以及与若干极具才华的非裔美国节奏布鲁斯、福音音乐和流行艺人的长期合同。仅从1961年到1966年，摩城旗下便网罗了"奇迹"、"诱惑"（Temptations）、"至高无上"（Supremes）、"玛莎与范德拉"（Martha and the Vandellas）、"四顶尖"（The Four Tops）、马文·盖伊（Marvin Gaye）和史蒂夫·旺德（Stevie Wonder）等团队。这些明星令公司成为1965年单曲销量最高的公司。60年代，摩城公司发行了535首单曲，有6张唱片登上流行榜头名，29张唱片登上节奏布鲁斯榜头名，21张唱片既成为流行榜头名，也成为节奏布鲁斯榜头名。

"摩城之声"绝好地利用了录音室技术，制作出活泼欢快、可以随之起舞的歌曲。他们的音乐在黑人和白人消费者中同样大受欢迎，是温和的福音与布鲁斯音乐。彼得·加罗尼克写道，尽管摩城音乐有充分理由说自己受到教堂音乐影响，但它"从不发出全心全意的嘶吼，一般都是制造紧张情绪，同时并不真正完全释放情感，只是偶尔才表达出一丝朴实的情绪"。[1]在歌词方面，戈迪也非常注意迎合他想讨好的听众，不去触及任何政治内容，更别提有战斗精神的歌曲了。更准确地说，戈迪的目标就是让黑人实现美国梦，方法就是以自身为例，向人们展示，如果这个国家可以不分种族，对

[1] 彼得·加罗尼克，《甜蜜的灵魂乐》，7页。

所有天才都敞开怀抱，那么它自身也会丰富很多。布莱恩·沃德说，摩城歌手们身上"鲜艳的羊毛西装和丝缎长袍"无异于"功成名就的鲜明形象"。戈迪要求乐手们学习礼仪、演讲和仪态——怎样体面地走路、交谈、站有站相、坐有坐相——这也同样是为了塑造出成功的形象。

戈迪是个富有创意但却思想简单的天才，他不想冒险把摩城的音乐与性爱和种族争议联系起来，而这两样却是同摇滚密不可分的。于是，摩城的歌词全都是罗曼蒂克的，完全不涉及性爱，和那些"女孩组合"没什么两样。"奇迹"的金曲标题可以极好地概括摩城公司的主题：《到处买东西》（Shop Around，1960）、《你真的迷住我了》（You'v Really Got a Hold on Me，1962）、《啊，宝贝，宝贝》（Oo Baby Baby，1965）和《我的姑娘走了》（My Girl Has Gone，1965）。在60年代中期之前，摩城公司的歌词从不涉及对黑人的剥削和黑人的贫困状况，也不涉及民权运动和争取选举权的斗争。1963年底，摩城的确推出过一张唱片，内有小马丁·路德·金的《我有一个梦想》演讲——结果金反而控告了公司，因为这段录音是直接从"向华盛顿进军"活动现场的"官方"录音里拿过来的。戈迪关注荣誉，荣誉就是商业和金钱，至少一开始是这样，至少暂时是如此。1966年，他略带迟疑地允许史蒂夫·旺德翻唱了鲍勃·迪伦的《答案就在风中飘》（Blowin' in the Wind），它成了摩城的首张"时事话题"唱片。当时摇滚乐早就已经不受限制了。[1]

摩城是商业上最成功的非裔美国公司，但绝不是60年代初唱机与广播中唯一的黑人声音。加罗尼克指出，这些年间，灵魂乐也有了大量听众。"它几乎是与民权运动同时，一步步从地下崛起的，它的成功直接反映出种族融合的巨大成绩。"甜蜜的灵魂乐是特定

[1] 这段关于戈迪的话来自加罗法洛，《摇滚》，191—196页；沃德，《只是我的灵魂在回应》，258—274页；埃克尔斯，《大地颤抖》，169—172页。

时间与地点的产物,诞生在一个充满乐观与危险的时代,一个充满斗争、胜利与沮丧的时代,它"将种族隔离的苦涩果实……化为温暖与坚信的宣言"。[1]

灵魂乐直到60年代中期才成为大众文化现象,但它从摇滚乐的停滞期就开始渐渐酝酿了。1959年,雷·查尔斯凭着一曲《我该说什么》(What'd I Say)一举走红,然后他的《鲁比》(Ruby)、《佐治亚在我心中》(Georgia on My Mind)、《上路吧,杰克》(Hit the Road, Jack)和《我无法停止爱你》(I Can't Stop Loving You)一再取得佳绩。詹姆斯·布朗(James Brown)一生的无数金曲正是从1960年的《想》(Think)和《你得到了力量》(You've Got the Power)开始的。那年,18岁的艾瑞莎·富兰克林(Aretha Franklin)在父亲C.L.富兰克林牧师的祝福下来到纽约,和哥伦比亚唱片公司签下一纸5年合同。同样是在1960年,两个白人——吉姆·斯图尔特(Jim Stewart)和他的姊妹艾斯黛拉·阿克斯顿(Estelle Axton)在田纳西州孟菲斯一个破破烂烂社区中的一家废弃的影院里,成立了斯塔克斯唱片公司(Stax Records)。后来,随着"布克尔·T与MGs"(Booker T and the MGs)、"山姆与戴夫"(Sam and Dave)、艾萨克·海耶斯(Isaac Hayes)和其他众多灵魂歌手的到来,斯塔克斯也成了"美国灵魂之乡"。[2]

灵魂乐只是一个先兆。到了1964年,时代已经变了。那一年,所谓的"50年代",就是帕特·布恩与毕弗·克利夫的世界观所代表的那个时代,真的结束了。当然,60年代的美国社会与文化评论并不是凭空冒出来的。在种族、性与代沟领域,震撼性的巨变最为引人瞩目。50年代的小小罅隙成了裂缝,有的甚至成为巨大的裂痕。"二战"之后"天翻地覆"的一代如今正值12岁到30岁这个

[1] 加罗尼克,《甜蜜的灵魂乐》,3—4页。
[2] 同上书,61—70、97—103、152—176、233、332—352页。

年龄段,他们是变化的先锋。1960年,汤姆·海登(Tom Hayden)在为"学生争取民主社团"(Students for a Democratic Society)起草《休伦港宣言》(*Port Huron Statement*)[1]时自我介绍说:"我们是属于这一代的人民,至少在中等程度的舒适环境下成长,住在大学里,不安地打量着我们所居住的世界。"

1964年是美国种族问题的关键性一年。夏天,国会通过并由林登·约翰逊总统签署了20世纪范围最广泛的民权法案。这份法案判定公共场所的种族歧视行为非法,并授予联邦政府执行该法律的权力。然而,人们越来越清楚地认识到,仅凭这份法案,是不能也不会为非裔美国人带来平等机会的,而且很多非裔美国人也已经厌倦了等待。那年夏天,纽约市、罗切斯特、新泽西州的3个城市与东北地区的4个城市发生了暴乱,使得种族问题成为全国性问题,而不仅仅是地区性的问题。"强烈抵抗"(backlash)[2]成了政治领域内的新术语。在一个日益两极化的环境里,那些年轻人既被赞扬为理想主义——有些人到南方去,开展了"自由乘客"活动——也有些人责备他们煽动种族不和。记者西奥多·怀特的观点非常典型,他总结道,好斗分子"拼命争取青少年军团的支持,这些青少年的道德感完全被戏剧化场景的制造者与电视中雄辩的聪明人所吞噬,那些人说服他们,靠着在北方的城市里搞打砸抢的暴力行为就可以为密西西比与亚拉巴马复仇"。[3]

1964年8月的东京湾决议相当于对北越宣战,不再是隐喻,美国的许多青少年似乎真的很快就要成为"军团"了。尽管这场战争

[1] 1962年6月,45名新左派青年在密歇根州的休伦港集会,通过了一份长达62页的《休伦港宣言》,该宣言成为"美国新左派的第一篇宣言"。那些学生大多来自"学生争取民主社团"。宣言中提到两大问题,分别是美国南方的种族歧视与公民权,以及"冷战"可能触发核子战争、毁灭人类。本书中原文为1960年,怀疑有误。——译注

[2] 这个词多指政治社会领域内的保守势力对进步趋势的强烈反弹。——译注

[3] 泰勒·布兰奇(Taylor Branch),《火柱:金年代的美国,1963—1965》(*Pillar of Fire: America in the King Years, 1963—1965*, New York: Simon & Schuster, 1998),419页。

其实只是"穷人上战场"的战争[1],入伍服役的大学生寥寥无几,但在整个国家中,校园成了反战情绪的核心。

受到民权运动和反战运动的鼓舞,大学生们开始对行动分子马里奥·萨维奥(Mario Savio)所谓的"丧失个性而冷漠的官僚体制"变得更加警惕,这种官僚已经遍及美国的所有机构。1964年秋,加州大学伯克利分校的学生们发起了言论自由运动,要求学生享有不受限制地谈论政治进程的权利。这场运动迅速蔓延到全国的大学。几个月内,年轻人成了新左派运动和反主流文化运动中最引人注目的组成部分,这两项运动并不相同,但又有所交集。

很多年轻人都是从属于自己这一代的音乐中得到灵感的。1964年2月,随着"披头士"登陆纽约,摇滚乐也从长久的观望等待中一跃而出。3个月内,"了不起的四人"[2]有12首单曲登上《公告牌》排行榜的前100名,同时占据排行榜前5名。到这一年年底,美国卖出了价值5000万美元的"披头士"小商品,从娃娃到擦碗布,应有尽有。如我们所知,"披头士"的音乐中既有借鉴而来的东西,也有全新的元素,他们把这一切全都带进了美国的音乐场景。在巡演中、在录音室里、在接受采访的时候,他们时时不忘向查克·贝里、巴迪·霍利、小理查德以及其他50年代的重要摇滚艺人表示敬意。此外,列侬和麦卡特尼也把比较新的佳作加入他们的翻唱曲目,比如"舍勒斯"(Shirelles)的《宝贝是你》(Baby It's You)和斯莫基·罗宾逊(Smokey Robinson)与"奇迹"的《你真的迷住我了》。他们透露,早先他们曾经打算给乐队起名"永远的兄弟"(Foreverly Brothers)[3];乔治·哈里森承认,自己有一次把名字改成"卡尔",以此向对自己有深远影响的山地摇滚吉他手卡尔·珀金斯

[1] 来自反战口号"富人发起战争,穷人上战场"(A rich man's war, but a poor man's fight)。——译注
[2] 了不起的四人(Fab Four),当时媒体对"披头士"的代称。——译注
[3] 来自美国50年代末开始走红的兄弟组合"Everly Brothers"。——译注

"音乐死去的那一天"

致意。[1]

一开始,"披头士"并不情愿再度点燃曾对摇滚乐造成沉重打击的文化战争之火。他们努力讨好青少年,同时也不愿惹恼成年人。《爱我吧》(Love Me Do)、《她爱你》(She Loves You)和《我想握你的手》(I Want to Hold Your Hand)——他们那些早期金曲的歌词并不具备什么性威胁,和前几年被评论家们斥为"糖浆"的流行歌也没什么两样。他们选择"艾德·沙利文秀"作为自己在美国电视上的首次亮相,其实是希望能被视为中产阶级家庭娱乐。[2]

但是"披头士"对美国年轻人的巨大影响力已经开始显现了。肯·凯西(Ken Kesey)去看了旧金山的一场"披头士"演唱会,他注意到这个乐队"能抓住所有孩子们的心,迷住他们"。鲍勃·迪伦也有同感:"所有人都觉得他们的歌只是给小姑娘们听的,他们只是昙花一现。但我清楚地看到,他们具有持久的力量。我知道他们为音乐的未来指明了方向。"[3]

"披头士"对权威怀着大不敬的态度,他们迫不及待地想要塑造并操控青年文化,他们也渴望贴近政治与社会变革,他们不能掩饰这些想法,他们也根本没有掩饰。他们的确"伶俐可爱",但他们身上也有颠覆性的东西,这种东西令比利·格拉罕姆神父大为忧虑,以致打破了安息日不看电视的戒律,和7300万美国人一起观看了他们在艾德·沙利文秀上的表演。同样感到焦虑的《纽约每日新闻》说:"埃尔维斯·普莱斯利旋转身体,发出猫咪叫春般的声音,但是如果把'披头士'比作百分百的灵丹妙药,普莱斯利简直就相当于一杯温和的蒲公英茶。"1963年2月,"披头士"在机场休息室接受的采访正好可以解释格拉罕姆神父何以觉得他们是"时代

[1] 斯扎特马利,《时代中的摇滚》,88页;加罗法洛,《摇滚》,202页。
[2] 阿诺德·肖,《摇滚革命》,88页。
[3] 艾伦·J.马图索(Allen J. Matusow),《美国的崩溃:60年代自由主义史》(*The Unraveling of America: A History of Liberalism in the 1960s*, New York: Harper & Row, 1984),294—295页。

的不确定性与我们自身困惑的征兆"。记者让他们解释乐队为何如此成功,列侬说:

"因为我们有媒体发言人。"

"你们的抱负是什么?"

"来美国。"

"你们想理发吗?"

"昨天就理过。"

"你们希望带点什么回家去呢?"

"洛克菲勒中心。"

"你们参与了反对老一代人的社会对抗吗?"

"这是肮脏的谎言。"

"你们对底特律的'踏平披头士'活动怎么看?"

"我们要发起一场'踏平底特律'运动。"[1]

"你们觉得贝多芬怎么样?"

"我喜欢他",林戈·斯塔尔(Ringo Starr)突然插嘴,"尤其是他的诗。"

在另一次记者会上,乐队被问到他们的新电影、将于7月上映的《整天忙碌的晚上》(A Hard Day's Night)里有没有女主角。"我们正想法让女王来演,"乔治·哈里森说,"有了她一定票房大卖。"[2]

"披头士"一直保持着这种戏谑的不敬,但在整个60年代,他们用《平装书作者》(Paperback Writer)、《漫无目的的男人》(Nowhere Man)和《伊莉诺·莱格比》(Eleanor Rigby)这些歌,把摇滚乐变成一种对现代工业文明进行批判的工具。单飞之后,约翰·列侬变得更加政治,创作了《革命》(Revolution)、《给和平一

[1] 以上问题并非全部由约翰·列侬回答。——译注
[2] 亨特·戴维斯(Hunter Davies),《披头士:授权传记》(*The Beatles: The Authorized Biography*, New York: McGraw-Hill, 1968), 195—196页。

个机会》(Give Peace a Chance)、《工人阶级英雄》(Working Class Hero)和《想象》(Imagine)等歌曲。那个时候,摇滚乐已经比以往任何时候都要激进,也更加依赖歌词。鲍勃·迪伦在1965年走上了这条道路,当他身穿黑色皮衣,在电声乐队伴奏下歌唱《像一块滚石》的时候,也把摇滚乐纳入了政治范畴。与此同时,几十个英国摇滚乐队跟随"披头士"的脚步来到美国,占领流行榜单。他们当中的许多人,乃至新一代的美国乐手,音乐之中都充满生动的性爱、来源不同的活力以及迷幻色彩,从而创造出新的时代精神。如果"披头士"一度只满足于握住姑娘的手,"滚石"则要求更加亲密的满足。"我们是性爱的政治家",摇滚歌手吉姆·莫里森(Jim Morrison)说,"我们对一切叛逆、无序、混乱与看上去没有任何意义的行为感兴趣。"他说这话时并不完全是严肃的,而且也没有准确地描述出摇滚乐乃至它对歌迷们的吸引力。他们是50年代的孩子,"当青少年逃出牢笼之时,美国才刚刚开始",他们其实也深切地关心着秩序与意义,他们把某些复杂、矛盾、未经解决、动荡不安的新理念带进了新的十年,它们既关乎他们自身,也关乎整个社会。[1]

[1] 关于60年代和70年代的摇滚乐可见:约翰·奥尔曼(John Orman),《摇滚乐政治学》(*The Politics of Rock Music*, Chicago:Nelson-Hall, 1984);"当青少年逃出牢笼之时"这段话见马图索,《美国的崩溃》,306页。

尾 声 "生于美国"
——摇滚乐的持久影响力

在 50 年代,摇滚乐意味着一个聚会地点、一处滋生地与一个舞台。正如艾森豪威尔总统在这 10 年间修建的州际高速公路一样,音乐也同样把信息带往全国各地。毕竟,它是美国历史上最普遍、最有力的流行音乐。在这段时期里,"遏制"是统治着这个国家内政与外交的主题,与之相反,摇滚乐却能令许多青少年感到释放,也令他们的父母大为震撼。摇滚乐伴随着婴儿潮一代长大,从过去到现在,他们一直将其视为一种变革的力量,让他们的精力有处可去,它代表着他们对现状的不满,乃至对自由的梦想。

摇滚乐的影响并不总是关键性的。诚然,它加速了娱乐业内种族融合的步伐,对美国的种族界限提出了质疑,但是假如没有摇滚乐,民权运动也会照样进行。不过,摇滚乐在培育一代人的身份认同方面,的确扮演了重要角色。在很大程度上,独特的青少年文化就是在这 10 年内发展起来的,它有着自身的道德观念和体系。摇滚乐如此迷人,令人无法忽略,它冲在前面,鼓励男孩女孩们挑战父母的权威,在性爱方面更加勇敢,从同伴身上学习如何穿戴打扮、看什么书、听什么音乐、什么时候学习、周六晚上到哪里去……随着独立的青少年市场的发展,基于年龄的市场细分成了美国文化与社会中更为普遍的永久现象。年轻男女的价值观尚未充分形成,他们和父母也不一定截然不同。但是这些年轻人越来越不愿意接受监

督和保护。到50年代结束的时候,婴儿潮一代的大多数人即将步入少年时代,历史(以及人口比例)站在摇滚乐与青春美国这一边。

在接踵而至的几十年里,摇滚乐开始展现出持久的力量与变化多端的魅力。在缔造60年代的过程中,"天翻地覆的一代"将尚未成熟的不满与抱怨之情转变为一场政治与文化运动,而摇滚乐始终在场。这种音乐(到了60年代又加上歌词),有时只是一种背景声音,但在更多的时候,它直接鼓励人们参加恋爱聚会、静坐集会和示威游行,撕毁征兵卡,审视自身,关注外界,达到狂喜。[1]有时候,在这种音乐,乃至其他刺激灵魂的东西的感召下,年轻人在"此时此刻"让这个因种族与阶级、地域与区域价值观而分裂的国家团结起来。

摇滚乐如何定义了年轻一代的生活?1969年8月,美国人得到了生动的展示。30万年轻人来到纽约州贝塞尔的卡特斯吉尔斯小镇马克斯·亚斯格尔(Max Yasgur)的牧场,参加"伍德斯托克音乐与艺术节"(副标题是"水瓶座博览会")。父母们不愿意年轻人来参加这个看似混乱、没有厕所、脏兮兮、到处都是毒品的活动,他们就自己开着汽车、骑着摩托或是步行赶来,蹲坐在面向舞台的山坡上,睡在睡袋或帐篷里,或者直接幕天席地而眠。参演的摇滚乐手可谓群星荟萃,包括詹尼斯·乔普林(Janis Joplin)、吉米·亨德里克斯(Jimi Hendrix)和"杰弗逊飞机"(Jefferson Airplane)。据《新闻周刊》报道,3天来,参加者们把这场水瓶座时代黎明的盛会称为"史上最大的事件"。这是一场部落般的聚会,是"远离城市、嗑药、欣赏艺术、服装与手工艺展览,听革命性歌曲的群居生活"。音乐节的组织者之一、24岁的迈克尔·朗(Michael Lang)说,伍德斯托克展示了"这一代人是绝对健全的。这不仅仅是音乐,而

[1] "审视自身,关注外界,达到狂喜"这句话来自Timothy Leary的反文化口号"turn on, tune in, drop out",多用来指使用迷幻药后的体验。——译注

是新文化之中一切事物的聚合体"。詹尼斯·乔普林认为，一股崭新的、理想主义的，而且强大的力量即将改变美国的社会与文化："我们的人越来越多，比之前任何人设想的都要多。我们曾经觉得自己是一小撮怪胎。但如今我们已经成了一个崭新的少数派。"吉米·亨德里克斯预言"这只是个开始"。通过大型集会，新一代人将建立起社区，开始改变一切。"整个世界需要一场大清洗，一场大扫除。"[1]

当然，并不是所有人都对伍德斯托克抱以热情或乐观的态度。音乐节强调摇滚乐中一个持续的主题，它破坏了关于"统一"的梦想，认为美国已经根据年龄分裂为"我们"和"他们"。"如果你是这种文化的一部分，"一个年轻人说，"你就得到那儿去。"——并且忠诚地同陌生人分享你的食物、饮水与禁药。但如果你不这么做，没人指望你会理解。这种态度令许多年过 30 的人感到惊恐。音乐节的宣传人员们强调，伍德斯托克上没有强奸、抢劫或攻击事件发生，批评者们则哀叹 3 个人的死亡（其中一人死于药物过量）、数百起LSD的"不良旅行"[2]、滥用大麻，还有一起紧急医疗事件，逼着主办者找来了 50 个医生。"对于很多成年人来说"，《时代》的作者评论道，"这场音乐节无异于肮脏的怪事、丑陋庞大的狂欢，一群疯子聚在一起吃迷幻药，连续几小时跟着放大的刺耳声音摇头晃脑。"不可避免地，他们总结道："福利国家的孩子们与原子弹的确是在踏着另一个鼓手的节奏进军，还有电吉他的声音。"《纽约时报》社论抱怨伍德斯托克是"淤泥的梦魇"，把乐迷赶往贝塞尔的

[1]《水瓶座时代》（Age of Aquarius），《新闻周刊》，1969 年 8 月 25 日；《全新的少数派》（A Whole New Minority Group），《新闻周刊》，1969 年 9 月 1 日。
[2] 不良旅行（Bad Trip），指使用LSD等迷幻药后，因环境或心态等种种因素发生一系列不适的身心体验。——译注

朝圣比作一只接一只跳下大海的旅鼠、郁金香狂潮[1]以及少年童子军。"这是一种什么样的文化，竟能制造这样大的混乱？"编辑们发问。[2]

伍德斯托克最后成为极其重要的现象，其影响远远超出1969年所显示出来的样子。垮掉派诗人艾伦·金斯堡（Allen Ginsberg）说它是"行星上的重大事件"；"杰弗逊飞机"也赞美道："看看街头发生了什么/一场革命，得革命了"[3]；雅皮士艾比·霍夫曼（Abbie Hoffman）预言："美国的恐龙即将死亡。"[4]但是无可否认的是，"习惯了摇滚、大麻与性爱的一代人"为美国带来了巨变。正如《时代》指出的，摇滚音乐节"对于年轻人来说就等于政治论坛"。[5]

当然，迷狂的政治并不会持续很久，在整个20世纪余下的时间里，摇滚乐仍然有极为重要的影响力，但在多元文化主义的时代，它也开始分裂，不再是全国性的力量。有时，从传统意义而言，摇滚乐仍然是政治的——表演者与观众呼吁停止核军备，呼吁环保抑或帮助农民。但在更多情况下，和50年代一样，摇滚乐更像是一种文化和个人化的东西，不再是政治或纲领，对自由、自治与真诚的赞歌，抑或对体制和权威的怀疑，以及对人们带着美好的感受集合起来的呼吁。

[1] 郁金香狂潮（Tulipmania），指1637年荷兰郁金香球茎价格的非理性狂热暴涨，被认为是最早的泡沫经济之一。——译注
[2] 《历史上最大事件的消息》（The Message of History's Biggest Happening），《时代》，1969年8月29日；《卡特斯基尔斯的梦魇》（Nightmare in the Catskills），《纽约时报》，1969年8月18日。
[3] 来自乐队的歌曲Volunteers。——译注
[4] 甚至有人引用摇滚乐来解释美军士兵在越南的行为。赫曼·拉帕波特（Herman Rapaport）写道："摇滚的性冲动融入技术之内，成了一种诱惑，令有些人可以带着快感去杀戮，这就是'重金属'的诱惑……士兵们把武器开到'自动开火'模式称为开到'摇滚'模式。"《越南：千座高地》（Vietnam: The Thousand Plateaus）载于《没有道歉的60年代》（The '60s Without Apology, ed. Sonya Sayres, Anders Stephanson, Stanley Aronowitz, and Fredric Jameson, Minneapolis: University of Minnesota Press, 1988），137—147页。
[5] 《历史上最大事件的消息》，《时代》，1969年8月29日。

在20世纪的最后25年里,或许没有什么比布鲁斯·斯普林斯汀(Bruce Springsteen)的事业生涯,乃至歌迷对他音乐的反响更能说明摇滚乐的力量有多么持久,它的冲击力是多么复杂而富于矛盾色彩。斯普林斯汀于1949年出生于新泽西州的弗里霍尔德,是个孤独而不快乐的孩子,直到"他的生命被摇滚乐拯救"。9岁那年,他看了埃尔维斯在艾德·沙利文秀上的演出,"于是我第二天就去弄了把吉他"。因为摇滚乐"永远,永远都不妥协",他漠视脾气暴躁专横的老爸,以及学校里专制的老师们。很久以后,他回忆:"摇滚乐为我带来一个群体,有很多人……我不认识他们,但我知道他们。我们有那么多共同之处,这些'共同之处'一开始就像是一个秘密……我找到了灵魂游荡的家园。"乐评人约翰·兰道(John Landau)望着舞台上年轻的斯普林斯汀,描述他"穿得好像从'沙啦啦'(Sha Na Na)[1]乐队里被赶出来的……在一支全明星阵容的节奏乐队面前大摇大摆,就像查克·贝里、早期的鲍勃·迪伦与马龙·白兰度的集合体"。斯普林斯汀从未丧失自己演艺生涯早期体现出来的那种50年代气质,但兰道却将他视为"摇滚乐的未来"。他无疑是对的。[2]

到了1975年,60年代的精神显然已经走到尽头。经历了水门事件、越南战争、石油禁运,美国显然已经不在革命的最前沿。但当"宠物摇滚"、迪斯科以及情景喜剧《快乐的日子》(*Happy Days*)成为流行文化偶像的时候,斯普林斯汀的《生来奔忙》(*Born to Run*)成了摇滚乐史上第一张官方认定销量逾百万的白金唱片。同一个星期,斯普林斯汀出现在《时代》与《新闻周刊》的封面上。

[1] 1969年开始活跃的纽约摇滚、嘟—喔普乐队。——译注
[2] 埃里克·奥尔特曼,《为你还活着而高兴不是什么罪过》(*It Ain't No Sin to Be Glad You're Alive*, Boston: Little Brown, 1999),17—18、54—55页。另参见吉姆·卡伦(Jim Cullen),《生于美国:布鲁斯·斯普林斯汀与美国传统》(*Born in the U.S.A.: Bruce Springsteen and the American Tradition*, New York: HarperCollins, 1997)。

他的歌仍然是人们熟悉的那些主题：车子、罗曼蒂克、和父母之间的争斗、权威以及对生活的期待，但斯普林斯汀为它们赋予了诗意和热情，歌颂一种在日常生活中维持个人尊严的英雄主义。这张专辑发行时，记者埃里克·奥尔特曼（Eric Alterman）15岁，他回忆说："《生来奔忙》在我家里、在我心中轰响，它改变了我的生活……为我的生活赋予了另一种语境，在这种叙事里，那些有些可笑的希望与梦想同尊严联系在一起，同样重要的还有与其他人的相互支持。"[1]

斯普林斯汀轰动一时，他的演唱会也都成为传奇，《生来奔忙》之后，斯普林斯汀又于1978年推出了《镇子边缘的黑暗》（Darkness on the Edge of Town）；1980年，他的《河流》（The River）登上《公告牌》排行榜头名，其中的单曲《饥饿的心》（Hungry Heart）堪称超级金曲；1982年，他又推出了个人原声专辑《内布拉斯加》（Nebraska）。他的歌词时而光明，时而黑暗，富于自传色彩，在这个诚实劳动遭到鄙薄，金钱和地位无比重要的社会里探索着受打击的人们的生活。但斯普林斯汀也一直都在歌唱他们的骄傲与抗拒的意志。观察者注意到，斯普林斯汀的演唱会就像重生的盛典，乐评人约翰·洛克威尔写道，会众们聚集在台下，等着这位歌手"布道"，"以此来振奋整个国家的精神"。[2]

摇滚乐的歌迷们通常对自己喜爱的歌手和乐手非常忠诚。斯普林斯汀在麦迪逊广场花园亮相时，他站在一个音箱上，一只手臂举在空中。斯蒂芬·弗里德（Stephen Fried）发觉，来看演出

[1] 奥尔特曼，《为你还活着而高兴不是什么罪过》，64—67、72—76页。关于另一个对斯普林斯汀深沉的、个人化的反应，参见杰弗森·考伊（Jefferson Cowie），《歌迷的信念与布鲁斯·斯普林斯汀》（Fandom Faith and Bruce Springsteen），刊于《异见》（Dissent），2001冬季刊：112—117页。

[2] 卡伦，《生于美国》，232—234页；奥尔特曼，《为你还活着而高兴不是什么罪过》，103、118—120、127、137—138页。

的歌迷们对他有着卑顺的热忱，和30年代的纳粹群众颇有相似之处。政治家乐于把自己和受欢迎的摇滚乐手联系起来，以此打开青年市场，这也并不是什么令人讶异的事情。1976年总统竞选期间，杰拉德·福特总统（Gerald Ford）邀请彼得·弗拉姆普敦（Peter Frampton）到白宫演出。"埃尔曼兄弟"（The Allman Brothers）[1]曾多次为吉米·卡特演出，卡特的竞选工作人员开玩笑地问格里格愿不愿意当食品与药品监督管理局的局长。[2]

斯普林斯汀也把自己的名字和政治事件联系在了一起，他为越战老兵和反核武器团体举办慈善演出。1980年，新泽西议会宣布《生来奔忙》为该州的"非官方青年摇滚赞歌"。1984年，专辑《生于美国》（*Born in the U.S.A.*）亦大获成功，里面有7首歌登上了排行榜榜首，在《公告牌》排行榜上逗留了两年，国内销量达到1800万张，政治宣传家们垂涎斯普林斯汀的影响力，希望为自己的候选人争取到他的听众。斯普林斯汀觉得这张专辑的同名标题曲要传递的政治信息很明显了。他写了一个年轻人"被卷入家乡的一场混乱"，不上越南战场就得去坐牢。战后回到家乡，他发现自己曾经工作过的工厂也被关闭了。歌曲的最后一句是："无处可逃，不知去往何方。"斯普林斯汀觉得，这句话已经清楚地表明，歌中的主角想要"揭开美国神话的虚伪面目，也就是里根塑造的美国形象的虚伪面目"。然而，在演唱会上，斯普林斯汀在唱这首歌的时候展开了一面巨大的美国国旗，歌中的信息因此变得暧昧不明。因此，保守的乔治·威尔（George Will）在自己颇受欢迎的报纸专栏里将这首歌赞为强烈的爱国歌曲："我根本不知道斯普林斯汀的政治观点，但在他的演唱会上，当他歌唱这首关于艰难时世的歌曲时，有

[1] 60年代末成立的南方摇滚乐队，创始人是Duane和Greg Allman兄弟，乐队因而得名，Duane Allman因车祸早逝。——译注
[2] 奥尔特曼，《为你还活着而高兴不是什么罪过》，95页。

国旗挥舞飘扬。他并不是抱怨者，关于倒闭的工厂与其他问题总会被另一个宏大而欢乐的肯定打断：'生于美国。'"

罗纳德·里根的人也注意到了斯普林斯汀，在新泽西州宣布自己将竞选连任时，他邀请斯普林斯汀出席。歌手拒绝了。但当在自由女神像前讲演时，总统告诉台下的群众："美国的未来存在于你们心中的成千个梦想里，存在于许多青年人所热爱的歌手所传达的希望里：是的，就是来自新泽西的布鲁斯·斯普林斯汀。帮助你们实现这些梦想，这就是我这份工作该干的事。"一个助手告诉《洛杉矶先锋检查报》(*Los Angeles Herald-Examiner*)记者，总统经常听斯普林斯汀的歌。[1]

不久后，在《今日美国》的一篇社论中，新泽西州参议员比尔·布拉德利（Bill Bradley）称这首歌应属民主党所有。克莱斯勒汽车公司付给斯普林斯汀1200万美元，用以在汽车广告中使用《生于美国》这首歌。L&M香烟、花旗银行公司支票账户、VISTA志愿实习系统以及"联合之道"（United Way）都使用过这首歌。对于这首歌有那么多自相矛盾的解释，斯普林斯汀本人应当对这种状况承担多大的责任，至今并不分明；人们也不知道他是否遭到恶意的误解。"如果这首歌被误解了，"斯普林斯汀说，"那么它也只是被共和党误解了。"这首歌的意义"并不是含糊的。你只需细听歌词"。然而，正如我们所见，摇滚乐所传递的信息远比歌词要多。不管怎样，这个小插曲强调出摇滚乐仍将在千百万美国人的生活中发挥重要作用，因此大公司的营销人员与竞选官员才热衷把它传达的信息变为他们的信息。斯普林斯汀的歌迷们告诉埃里克·奥尔特曼，斯普林斯汀"让我感觉自己属于这个世界"；他的音乐"让我保持良心"；"他的音乐创造出一种内心的对话，帮我们发现自己"；

[1] 奥尔特曼，《为你还活着而高兴不是什么罪过》，150—151、156—168页；卡伦，《生于美国》，1—5、233—235页。

他"安抚了悲痛中的我,给我带来欢庆般的快乐,让我结识了毕生的朋友,让我血压升高,心跳加快,让我时时面带微笑,让我站在折叠椅子上手舞足蹈,大声叫着:'喔喔喔。'"[1]

自从"摇滚"得到这个名字以来,时间已经过去了半个世纪。这种音乐也有了多种多样的形式:节奏布鲁斯、浪漫摇滚、重金属、朋克摇滚、垃圾摇滚、基督摇滚乃至后现代女性主义摇滚。它一直令那些想要给它做出严格的、音乐上的定义的人感到苦恼,如今更是如此。如今,它仍然拥有众多狂热的拥趸与凶狠的敌人,他们仍在向麦当娜、波诺与詹妮弗·洛佩兹誓言忠诚或鄙夷不屑。这种在 50 年代与 60 年代改变了美国的音乐如今仍在塑造着美国青少年的自我意识,为无数人的生活赋予意义与秩序。

[1] 奥尔特曼,《为你还活着而高兴不是什么罪过》,156—168、175、239—240 页。